NEORREALI
Y CINE EN CUBA

Purdue Studies in Romance Literatures

volume 80

NEORREALISMO Y CINE EN CUBA

Historia y discurso en torno a la primera

polémica de la Revolución, 1951–1962

Anastasia Valecce

Purdue University Press
West Lafayette, Indiana

∞ The paper used in this book meets the minimum requirements of American National Standard for Information Sciences—Permanence of Paper for Printed Library Materials, ANSI Z39.48-1992.

Printed in the United States of America
Interior template design by Anita Noble;
Cover template design by Heidi Branham;
Cover image: *Fragmentos (Fragments)* 2019
by Wilay Méndez Páez (Cuban artist, Pinar del Rio, 1982)
collage (with peeling of Havana's walls) on cardboard; size 26" x 27"

Library of Congress Cataloging-in-Publication Data

Names: Valecce, Anastasia, 1980- author.
Title: Neorrealismo y cine en Cuba : historia y discurso en torno a la primera polémica de la Revolución (1951-1962) / Anastasia Valecce.
Description: West Lafayette : Purdue University Press, 2021. | Series: Purdue studies in Romance literatures ; 80 | Includes bibliographical references and index.
Identifiers: LCCN 2020006705 (print) | LCCN 2020006706 (ebook) | ISBN 9781557539878 (paperback) | ISBN 9781557539885 (epub) | ISBN 9781557539892 (pdf)
Subjects: LCSH: Motion pictures--Cuba--History--20th century. | Realism in motion pictures.
Classification: LCC PN1993.5.C8 V38 2021 (print) | LCC PN1993.5.C8 (ebook) | DDC 791.43097291/09045--dc23
LC record available at https://lccn.loc.gov/2020006705
LC ebook record available at https://lccn.loc.gov/2020006706

A mis padres Anna y Vito
por su amor incondicional y por su genuina sabiduría
que me ha guiado hacia mundos impensables

Ai miei genitori Anna e Vito
per il loro amore incondizionato e per la loro genuina saggezza
che mi ha guidato verso mondi impensabli

Índice

xi **Agradecimientos**

 1 **Introducción**

 El proyecto
 3 Sobre el neorealismo italiano
 3 El neorrealismo italiano en Cuba
 5 Cronología
 7 Las películas cubanas
 11 La ruptura
 13 Estructura, metodología y conceptos teóricos
 20 Desglose de los capítulos

23 Capítulo uno

 El neorrealismo italiano y sus divergencias
 23 Un conjunto de voces
 25 El contexto histórico-social
 28 ¿Continuidad o ruptura?
 34 Filmografía y revistas neorrealistas
 35 Una estética cambiante

43 Capítulo dos

 Zavattini transatlántico
 43 El aire se mide en "Za"
 43 La producción zavattiniana en Italia
 45 Zavattini y el neorrealismo
 54 Zavattini en Cuba
 64 ¿Za transatlántico o una estética transatlántica?

67 Capítulo tres

 Entre el espectáculo, la propaganda y la realidad:
 El neorrealismo italiano según Julio García Espinosa
 y Tomás Gutiérrez Alea
 67 Coordenadas
 69 Tomás Gutiérrez Alea
 75 El valor de las conversaciones epistolares
 77 Las cartas
 82 Julio García Espinosa
 86 Conclusiones

89 Capítulo cuatro

La imaginación de la Revolución en pantalla:
Sogno di Giovanni Bassain y *El Mégano*

89 Imaginando nuevas posibilidades narrativas
 en la era prerrevolucionaria

90 El sueño de Titón

91 *Sogno di Giovanni Bassain*

92 El análisis fílmico

97 La imaginación desde Giovanni a Titón

98 La Revolución en 16mm.: el caso de *El Mégano*

99 Los escritos acerca de *El Mégano*

107 Sobre el proyecto

110 La película

117 Conclusiones

121 Capítulo cinco

Por un cine "neorrealísticamente" (im)perfecto:
Historias de la Revolución y *El joven rebelde*

121 La Revolución en pantalla

123 *Historias de la Revolución*

125 Un análisis de los episodios: "El herido,"
 "Rebeldes" y "Santa Clara"

132 Historias de un espacio problemático

133 *El joven rebelde*

134 Las cartas (de unos jóvenes rebeldes)

152 Un libro rebelde

157 La película

160 Conclusiones

163 Conclusión

Trayectorias futuras

163 Sobre las trayectorias

163 Primeros pasos

165 Organización del texto

166 Más allá de los límites

168 De la práctica a la teoría

176 Trayectorias futuras

177 Neorrealismo *a lo cubano*

179 Notas
193 Bibliografía
203 Filmografía
207 Índice alfabético

Agradecimientos

Este libro no habría sido posible sin la ayuda, el apoyo, la generosidad, el cariño y la comprensión de una comunidad increíble de colegas, estudiantes, familiares y amigos. Mi primer agradecimiento tiene que ir a mi mentor José Quiroga, quien desde el primer momento ha creído en mí, en el valor de este trabajo y me ha apoyado e inspirado siempre con sus consejos, profesionalidad y amistad. Su presencia en mi vida me hace sin duda una académica y una persona mejor.

Un agradecimiento especial va al resto de colegas e intelectuales en los Estados Unidos, en Cuba y en Italia que han seguido este proyecto con gran interés contribuyendo de manera directa o indirecta a ello a través de conversaciones y compartiendo sus estudios o experiencia conmigo. En Estados Unidos (y sin un orden particular): Juan Carlos Rodríguez, María Mercedes Carrión, Mark Sanders, Ana López, Cristina Venegas, Lourdes Martínez Echazábal, Yolanda María Martínez San Miguel, Jossiana Arroyo, Julio Ramos, Francisco Morán, Juan Carlos Quintero, Christina Karageorgou-Bastea, José Cárdenas-Bunsen, Luca Barattoni, William Luis, Omar Granados, Anne Garland Mahler, Nadia Celis, Natalie Belisle, Christina León y todxs los que me han leído, editado y aconsejado durante estos años.

En Cuba: Norge Espinosa Mendoza, Roberto Zurbano Torres y Boris González Arena por las conversaciones sobre cine, neorrealismo, belleza, vida y mucho más, el equipo de la biblioteca del Museo de Bellas Artes y de la biblioteca de Casas de las Américas, y Eulalia Douglas conocida bajo el nombre de Mayuya del ICAIC. Mayuya fue un recurso importante para acceder al material y para escuchar sus historias de cuando en 1959, con solo dieciocho años, empezó a trabajar en el ICAIC con Alfredo Guevara, Tomás Gutiérrez Alea y Julio García Espinosa. Le agradezco a Luciano Castillo que en ese momento director de la biblioteca de la escuela de cine EICTV me abrió las puertas a un material de archivo y audiovisual al cual sin él no habría podido acceder. Las conversaciones con él siempre fueron de gran inspiración.

En Italia debo agradecer a Debora Demontis, quien me facilitó el trabajo en los horarios de apertura y de cierre de la biblioteca y quien me ayudó muchísimo en la búsqueda de textos, periódicos y revistas de la época sobre la cuestión cubana. Otro agradecimiento

en el CSC va a Flavia Morabito, responsable del archivo fílmico y quien maneja la cuestión de los derechos de autor gracias a la cual obtuve copia de *Sogno di Giovanni Bassain*, documento inédito que enriqueció enormemente esta investigación. En el archivo Cesare Zavattini de la Biblioteca Panizzi en Reggio Emilia debo agradecer al director del archivo en 2011 Giorgio Boccolari y en 2016 a la curadora del archivo Roberta Ferri. Ambos me han facilitado la navegación de un archivo inmenso. El agradecimiento más reciente debe ir a Arturo Zavattini, hijo de Cesare, quien en diciembre 2016 me ha recibido en la casa de su padre, que hoy en día es un archivo privado de la familia, en esa Via Merici 40, Roma a la cual todas las cartas de los cubanos estaban dirigidas. Sentada en la butaca de la oficina de Cesare donde él solía hacer sus lecturas, Arturo me ha regalado una de las conversaciones más tiernas e informativas sobre esos días cubanos de rodaje de *Historias de la Revolución* por la cual trabajó como operador de cámara. También, el otro agradecimiento reciente va a un lugar mágico, la Fondazione Un Paese y Centro Culturale Cesare Zavattini de Luzzara y a su director Simone Terzi, quien en febrero 2017 me ha abierto las puertas de la fundación y ha sido el Cicerón más ideal con que cualquiera podría soñar para conocer los recorridos zavattinianos por el pueblo de Luzzara en donde el maestro nació, por el rio Po y por la zona de la Bassa en donde Zavattini se inspiró para muchos de sus escritos. Terzi también merece un agradecimiento especial por haber sido el primero en Italia en invitarme a presentar este trabajo. Terzi organizó un evento en el febrero del 2017 al cual llegaron muchos intelectuales, políticos, periodistas y estudiantes de la zona, muchos de los cuales habían conocido personalmente a Zavattini. Esta experiencia fue un evento enriquecedor para mí que siempre recordaré con gran cariño por haber sido también la primera vez en que presenté este trabajo en Italia, mi país, y en italiano, mi primera lengua nativa.

Durante mis investigaciones fue esencial el apoyo económico que recibí de las becas competitivas que obtuve de Emory University en 2011 mientras cursaba en el Departamento de Español y Portugués como estudiante graduada y del sabático que obtuve en 2016 mientras estaba en Spelman College como profesora asistenta. También en Spelman College tuve un apoyo importante de mi departamento de World Languages and Cultures

y especialmente del jefe del departamento de aquel momento a quien debo mucho: Julio González Ruiz.

Las gracias más importantes deben ir a mi familia. Gracias por haberme escuchado por horas interminables hablar de este tema aún cuando no querían. Sobre todo mis padres, que aun en la distancia han estado siempre conmigo, a pesar de la diferencia horaria y a pesar de los escasos conocimientos tecnológicos. Gracias también a mis sobrinos Sofia, Arianna y Alberto que siempre han sabido cuando era el momento de interrumpir el trabajo y recargar las pilas. Gracias a mis *zie* Anna, Dina, Titti y a mis primos Francesca, Chiara, Fabio, Simone (y a los demás primos) por estar siempre listos a celebrarme en cada llegada (gracias a la habilidad de Zia Titti de reunir a la familia alrededor de una mesa llena de comida).

Mi otra familia son los amigos en Europa y en las Américas, sin los cuales mi vida en la diáspora no sería la misma. En Europa gracias a: Eva y a toda la familia Pratesi, Claudia la Viola, Salvatore Ronsivalle-Hengst y Heinrich Hengst, Alberto Pierres y Daniel Canosa, Isidora Ianniello, Daniela Esposito, Antonella Rutigliano, Lello Rossetti, Marzia Tommasone y Raffaele Rossetti. En Roma le debo mucho a Simone Rinaldi y Claudia Tommassetti por abrirme su casa todas las veces que he ido a Roma y por brindarme siempre una constante hospitalidad y amistad. Mis llegadas y mis estancias italianas y europeas no serían las mismas sin las celebraciones, el apoyo emocional, las comidas, las conversaciones y el tiempo con ustedes. En Puerto Rico debo agradecerle la hermandad especialmente a Velissa Vera, y la amistad y el cariño a Ernesto Pérez Zambrano, Rebecca Méndez del Valle, Luis Daniel y Elise Rivera, Jaime Bofill, Rafi y Cynthia Rivera, Francesca Biundo, y Gerardo Calderón quienes siempre me han acogido como el *corillo* perfecto que son y con los cuales he tenido conversaciones buenísimas sobre este tema. También les agradezco de corazón a los amigos de la Habana que se convirtieron en familia extendida: René Alberto Rodríguez, Anisley Prado Méndez y Michel Mederos, Olguita Lisbet Miralles Andraca, Félix Omar Montesino Corzo, sin cual nunca habría podido recuperar unas carpetas que guardaban dos semanas de investigación de archivo en un disco duro que parecía muerto, Clara González y Nelson Navarrete Jorrin por haberme abierto un hogar con el calor de una familia, y

todas las personas que en la Habana me han ayudado, hospedado, guiado, aconsejado y me han hecho parte del *piquete*, transformando la Habana para mí en otro lugar que puedo llamar "casa." En Estados Unidos: Dasef Weems, Zinnia Johnston y Antonio Dabraio, Shawn Pagliarini y Russell Williamson, George Dorsey, y la familia Geyer (Scott, Please, Martha, Bert y Sarah) por las conversaciones, el apoyo, la amistad y el cariño constante. Un agradecimiento especial y tal vez el más importante, le va a Charlie Geyer como colega, persona y ser humano: te debo mucho Charlie, y este libro está marcado por la vida que hemos compartido y por nuestras innumerables conversaciones y lecturas. Finalmente, el agradecimiento más reciente pero de igual importancia le va a Wilay Méndez Páez, por irradiar con su luz la realidad de las fases finales de este trabajo y por haber bautizado con su genio creativo la maravillosa imagen de la portada de este libro. Wilay: eres una bendición.

Muchas personas faltan en esta lista, las que de una manera u otra contribuyeron aún sin saberlo. Me disculpo por no incluirlas, quiero que sepan que tienen toda mi gratitud. Asimismo no cabe duda que la extensa investigación de archivo que incluyo en este trabajo no habría sido posible sin la generosidad de estas personas que me abrieron las puertas de archivos, bibliotecas, fundaciones y de sus casas que visité durante mis estancias en Cuba y en Italia y durante los momentos de estudios en Estados Unidos. Sin ustedes este libro no habría sido posible. Gracias.

Lo último que voy a incluir en este agradecimiento es en memoria de mi madre: siempre conmigo a pesar de tu prematura partida, todo mis logros existen por enseñarme a vivir sin miedos y sin inseguridades. Todos mis logros tienen tu rostro y tu sonrisa mamá.

El proyecto

Neorrealismo y cine en Cuba: Historia y discurso en torno a la primera polémica de la Revolución (1951–1962) es un texto que nace a raíz de la lectura de la correspondencia epistolar que el escritor argentino Manuel Puig mantuvo con su familia durante su estancia en Roma a principio de los años cincuenta. En sus cartas, el argentino menciona que estaba en la escuela de cine Centro Sperimentale di Cinematografia (CSC) junto a otros "compañeros latinoamericanos." Durante mis años en Italia, había estudiado muchas veces la segunda posguerra y el neorrealismo italiano en la literatura, el arte y el cine, pero nunca había escuchado que tuviera una presencia latinoamericana. Por lo tanto, este descubrimiento desencadenó las siguientes preguntas: ¿Quiénes eran estos latino-americanos y en qué circunstancias llegaron a Italia a principio de los años cincuenta, cuando este todavía era un país marcado por la pobreza tras la Segunda Guerra Mundial? ¿Qué hacían en la escuela de cine de Roma y qué produjeron mientras estuvieron allí? Y, sobre todo, ¿había una conexión entre el cine latino-americano y el neorrealismo italiano? En ese caso, ¿qué impacto tuvo este movimiento y qué huellas dejó en la producción del cine latinoamericano?

Miré entonces varias películas de México, Cuba, Argentina y Brasil de los años cincuenta y sesenta y empecé a leer textos críticos sobre el neorrealismo italiano y sobre el cine de América Latina y del Caribe. Sin embargo, mientras veía una conexión estética y política fuerte con el neorrealismo en películas de directores como Fernando Birri, Barbachano Ponce, Glauber Rocha, Humberto Solás, Tomás Gutiérrez Alea y Julio García Espinosa, entre otros, la crítica generalmente sólo mencionaba el contacto con el movimiento italiano de pasada. Después de leer varios trabajos

sobre el cine italiano neorrealista y el cine latinoamericano todavía me quedaban muchas preguntas sin contestar. Entonces, decidí restringir el enfoque a la producción de cine en Cuba, porque dos de los directores más destacados de la isla, Gutiérrez Alea y García Espinosa, estudiaron en la escuela de cine de Roma entre 1951 y 1953 y fue ahí donde se graduaron como directores de cine.

Durante el 2011 y una segunda vez entre 2016 y 2017, me fui de investigación de archivo a La Habana, Cuba, a Roma, y a Reggio Emilia, Italia. En Cuba, consulté videotecas, bibliotecas y los archivos de la Escuela Internacional de Cine y Televisión de San Antonio de los Baños (EICTV), el Instituto Cubano del Arte e Industria Cinematográfico (ICAIC), la Unión de Escritores y Artistas de Cuba (UNEAC) y la biblioteca del Museo de Arte Moderno. Además, conversé con intelectuales locales expertos en cine cubano como Luciano Castillo, quien en ese momento era el director de la biblioteca del EICTV, y María Eulalia Douglas, experta en cine cubano y la responsable en ese momento del archivo del ICAIC. En Italia, la investigación se dividió entre la biblioteca y videoteca de la escuela de cine CSC en Roma y el archivo Cesare Zavattini en la Biblioteca Panizzi de la ciudad de Reggio Emilia. En 2017, regresé a los archivos italianos y expandí la investigación a la Fondazione Un Paese—Centro Culturale Cesare Zavattini en Luzzara (Reggio Emilia), el pueblo natal de Zavattini. Por último, en Roma entrevisté a Arturo Zavattini, el hijo de Cesare.

Mi investigación concluyó con alrededor de diez mil páginas de cartas digitalizadas (muchas de ellas inéditas), guiones de películas producidas y nunca filmadas (estos también son documentos inéditos en muchos casos), ensayos, conferencias, artículos, entrevistas y, entre varios documentos fílmicos, un cortometraje titulado *Sogno di Giovanni Bassain* (*Sueño de Giovanni Bassain*) que resulta ser el primer trabajo oficial como director de cine de Gutiérrez Alea. El corto fue dirigido por él en 1951 para graduarse como director cinematográfico. Tenía claras dos cosas al final de mi investigación: sin duda había una relación muy fuerte entre el neorrealismo italiano y la cinematografía cubana, y era evidente que este tema necesitaba más desarrollo en el campo de la producción académica.

Sobre el neorrealismo italiano

El neorrealismo es una estética que nace en Italia al final de la Segunda Guerra Mundial. A través de un cine pobre, independiente y directo, el neorrealismo busca abandonar lo espectacular. En la práctica, esto significa que todas las películas neorrealistas usan actores no profesionales y filman en la calle con luz natural. Por un lado, esta estética refleja una exigencia económica de la posguerra, ya que permite a los cineastas italianos hacer cine con muy pocos recursos. Por el otro, Zavattini señala que la estética "realista" representa una manera de mirar la realidad de la calle sin artificios, una manera de hacer un cine popular, hecho por el pueblo, para contar el pueblo al pueblo y así concientizarlo. *Roma città aperta* (*Roma ciudad abierta*; 1945) y *Paisà* (*Camarada*; 1946) de Roberto Rossellini; *Sciuscià* (*El limpiabotas*; 1946) y *Umberto D.* (1952) de Vittorio De Sica fueron algunos ejemplos de dicha estética.[1]

No obstante, el neorrealismo fue un movimiento heterogéneo en términos de estilos y estéticas cinematográficas. Siempre fue difícil ubicarlo en el tiempo o establecer una fecha precisa que marcara su final, ya que fue el resultado de procesos históricos complejos dentro y fuera de Italia. En la maleabilidad del término "neorrealista" distingo por lo menos dos maneras de entenderlo: por un lado, el neorrealismo fue un movimiento de época y lugar, cuyas obras estrictamente se filmaron en Italia a partir de 1945 hasta aproximadamente 1960; pero, también, el neorrealismo se concibió como una tendencia y un modo de entender el cine que continuó más allá de los límites del tiempo y del territorio italiano, es decir, que siguió existiendo en su ambigüedad y en la dificultad de definir su estética de manera estática y estricta.[2] Como profundizaré en el primer capítulo, las divergencias y los debates alrededor de esta estética se deben a la heterogeneidad que caracterizó el nacimiento y la formación del neorrealismo italiano, que no estuvo exento de las tendencias internacionales con las que habían interactuado los cineastas italianos desde antes del comienzo de la época fascista.

El neorrealismo italiano en Cuba

Desde sus comienzos, el neorrealismo italiano se caracterizó por producir un cine de pocos recursos cuyo objetivo era representar

los hechos de la vida cotidiana. Por lo tanto, se convirtió en una opción viable para muchos países, entre los cuales figura Cuba. Cuando hablo de los contactos del neorrealismo italiano con el cine cubano en este texto me refiero—como estudio en el capítulo dos—al movimiento que Cesare Zavattini pensó e impulsó en Italia a mediados de los años cuarenta y que transmitió a los cineastas cubanos tanto en la escuela de cine en Roma entre 1951 y 1953 como por correspondencia epistolar y en sus viajes a Cuba entre 1953 y 1962.

A través de los documentos de archivo encontrados durante la investigación, *Neorrealismo y cine en Cuba* ofrece una reconstrucción histórica que se sustenta en una disputa alrededor de la imagen entre el primer neorrealismo Zavattiniano y la producción cinematográfica cubana inicial y explora la relación de esta disputa con lo político. Al explorar la formación del ideal revolucionario desde sus primeras polémicas y disputas, el estudio de la formación del imaginario revolucionario en el cine se abre a un momento antes del triunfo de la Revolución, y luego se extiende a los diálogos con el neorrealismo italiano mas allá de lo que se entiende como el final formal de esos contactos.

Las instituciones que se crearon tras la Revolución, como el ICAIC que fue fundado en 1959, o la UNEAC que fue fundada en 1961, aspiraron a dar forma a una memoria colectiva del pueblo cubano, con el fin de crear una cohesión social basada en una lógica revolucionaria que rompiera con el pasado y se reinventara. Los jóvenes cineastas cubanos coinciden en una angustia revolucionaria que los une solidariamente entre ellos y el diálogo neorrealista representó un espacio desde donde crear. Este espacio se fortaleció sobre todo con tres visitas de Zavattini a la isla: la primera, en 1953, para una conferencia sobre el neorrealismo; una segunda de carácter personal en 1956; y una tercera, en 1959, durante los comienzos de la Revolución cubana, cuando colaboró con el ICAIC y produjo varias películas. En ningún otro país de Latinoamérica la influencia personal de Zavattini fue tan poderosa como en Cuba.[3]

Después de la estancia de Gutiérrez Alea y García Espinosa en la escuela romana y a partir de la realización del mediometraje documental *El Mégano* en 1955, los directores cubanos empezaron a identificar en el cine neorrealista una clave de expresión apropiada para el caso cubano. La urgencia de mirar y contar la sociedad

4

y la necesidad de acercarse al pueblo encontraron los recursos que buscaban en el estilo italiano. El neorrealismo italiano ofrecía a los cubanos un modelo de cómo hacer un "cine nacional" para organizar el país, pero al mismo tiempo abría la posibilidad a la crítica y al rechazo del mismo modelo por esta ansiedad de llevar un proyecto culturalmente "puro" y cubano donde: "the strategy was to produce a politically engaged cinema appropriate for the revolutionary context, rejecting the theories and praxis of 'old' cinema and developing a language if its own" (Stock, "Introduction" xxvi). El rechazo al "viejo" cine para desarrollar un lenguaje propio no prescinde sin embargo de las relaciones con la estética italiana. El neorrealismo se convirtió en el medio para filtrar, a través de la cámara, una *realidad* cubana con sabor neorrealista. La conversación ítalo-cubana cruzó confines no sólo geográficos, sino que estableció una conexión gracias a un puente neorrealista que poco a poco fue perdiendo su identidad italiana y posteriormente se materializó en un discurso bilateral de un neorrealismo *a lo cubano*. O sea, que a medida que los cineastas cubanos estuvieron en contacto con la estética italiana fueron metabolizando sus necesidades y alimentaron sus procesos creativos hasta que llegaron a personalizar su manera de entender y aplicar la estética neorrealista en sus producciones cinematográficas.

Sin embargo, este libro no se limita a un mero trabajo de influencias y comparaciones entre el neorrealismo y el cine revolucionario en Cuba. La exploración de los contactos entre Zavattini, Gutiérrez Alea y García Espinosa, entre otros, pone énfasis en un proceso comunicativo que empieza con el contacto entre la estética italiana y el cine cubano, incluye el diálogo, y revela a partir de ello un proceso complejo que implica la disputa, la negociación y la ruptura con el neorrealismo italiano para llegar a la modernidad a través del cine. Como explicaré en el capítulo tres, este proceso, que fue necesario para los cubanos a la hora de sentir la exigencia de crear un cine nacional, se convierte en una praxis modernizante que produce el cine cubano revolucionario.

Cronología

La razón por la cual este texto marca el comienzo de estas relaciones en 1951 y termina en 1962 tiene que ver con el arco de tiempo durante el que se dieron las conversaciones entre Zavattini,

Gutiérrez Alea y García Espinosa durante los años en Roma (1951–1953) y sucesivamente con los demás cubanos miembros de la Sociedad Cultural Nuestro Tiempo que tras el triunfo de la Revolución fueron protagonistas de la fundación del cine revolucionario nacional.

Las colaboraciones entre Gutiérrez Alea, García Espinosa y Zavattini empezaron en 1951, ocho años antes del triunfo de la Revolución, y duraron hasta principios de los años sesenta, momento que la crítica reconoce como el final de las colaboraciones con el neorrealismo. Sin embargo, como he mencionado anteriormente, estas colaboraciones contribuyeron al desarrollo de una praxis cinematográfica que no se limitó a constituir el resultado de una influencia.

Este trabajo se desarrolla desde un ángulo específico y extenso en sus efectos tanto en Cuba como en América Latina: los procesos que llevaron a la formación de la ideología revolucionaria, de cómo representarla en el cine y de qué manera la presencia del neorrealismo en Cuba contribuyó a las fórmulas en que los cubanos decidieron narrar sus procesos históricos. El triunfo en 1959 de la Revolución cubana fue un evento de importancia internacional tanto en América Latina como en Europa. Lo que hizo de ella un acontecimiento histórico remarcable fue el hecho de ser la primera Revolución que tuvo éxito en comparación a varias revoluciones de izquierda que sucedieron en diversos países del continente.[4] La Revolución cubana polarizó el campo de la lucha de clases en América Latina y se ubicó en el centro del debate político dentro del movimiento obrero. La década de los sesenta significó un acercamiento al pueblo desde un punto de vista político, social y artístico.

Al mismo tiempo, en Italia los intelectuales y los artistas interpretaron la Revolución cubana como un reflejo de lo que no pudo lograr la Resistencia italiana tras la Segunda Guerra Mundial.[5] La victoria de la izquierda en Italia nunca fue tan fuerte y unida como se esperaba tras la experiencia de la guerra y del fascismo. Por lo tanto, como demuestran varios artículos y ensayos sobre Cuba y su Revolución publicados en Italia en esos años, los intelectuales de izquierda italianos se identificaron y se sintieron cercanos a la causa revolucionaria cubana.[6]

La presencia de Gutiérrez Alea y de García Espinosa en la escuela de cine CSC dio la oportunidad a los italianos de tener

contacto con los jóvenes cubanos que en aquellos años soñaban con liberar el país de la dictadura de Fulgencio Batista. A la vez, en los años cincuenta Gutiérrez Alea y García Espinosa asistían y vivían los cambios sociales y cinematográficos italianos. El estudio en la escuela de cine romana les dio a los cubanos la posibilidad de trabajar de cerca con los directores que se posicionaban como promotores, y en algunos casos iniciadores, de la estética neorrealista, como es el caso de Zavattini. Tras los años en Roma, Gutiérrez Alea y García Espinosa aplicaron la estética neorrealista al cine en Cuba. Por lo menos en los primeros años revolucionarios, los conceptos neorrealistas representaban el objetivo que los jóvenes izquierdistas cubanos querían alcanzar a través de un cine nacional que representara la realidad y que fuera un ejemplo para las masas.

Las películas cubanas

Como exploraré sobre todo en los capítulos cuatro y cinco, en este libro me enfoco en la producción artística de Gutiérrez Alea y de García Espinosa, e incluyo dos trabajos prerrevolucionarios y dos producciones posteriores a 1959. El primero es un cortometraje titulado *Sogno di Giovanni Bassain* que fue dirigido por Gutiérrez Alea y que presentó como examen final para la escuela de cine en 1953. El segundo trabajo es el documental *El Mégano*, dirigido por García Espinosa en 1955. La primera producción cinematográfica realizada tras el triunfo de la Revolución que tomo en consideración en este texto es *Historias de la Revolución* (1960) de Gutiérrez Alea. El segundo largometraje es *El joven rebelde* (1961) de García Espinosa. El estudio de estas películas facilita la comprensión del desarrollo visual que se dio en Cuba a raíz de los contactos con el neorrealismo e ilustra el proceso que llevó a la ruptura con su estética.

Hay varias razones por las cuales mi estudio se enfoca específicamente en estos dos directores. Primero, Gutiérrez Alea y García Espinosa empezaron su actividad izquierdista antes del comienzo de la Revolución. Desde principios de los años cincuenta ya formaban parte de la Sociedad Cultural Nuestro Tiempo, vehículo que permitió agrupar a todos los jóvenes creadores y críticos en el terreno de la cultura que se oponían a Batista. Luego, como he mencionado, Gutiérrez Alea y García Espinosa fueron de los primeros cubanos en estudiar cine y en tener formación como

cineastas profesionales. Además, fueron los primeros en educarse cinematográficamente en Italia y, por lo tanto, son los primeros en formarse bajo las enseñanzas neorrealistas y en tomar parte en la fundación del ICAIC. Esto los posiciona como pioneros del cine de izquierda en Cuba. Gutiérrez Alea y García Espinosa fueron de los pocos en tener contacto cercano con el neorrealismo italiano y con Zavattini, lo cual era muy importante para los cubanos en estos momentos, ya que veían en este movimiento una manera de satisfacer las exigencias pedagógicas y revolucionarias de los orígenes de la industria cinematográfica nacional.

Desde el comienzo de la Revolución varios intelectuales extranjeros habían visitado, publicado, o hecho presentaciones en la isla. Sin embargo, las colaboraciones de Zavattini constituyen una excepción. En Cuba, el maestro trabajó muy de cerca y de manera constante con los jóvenes cineastas desde 1953 a 1962, asistiendo y guiando los primeros proyectos cinematográficos representativos de la Revolución. Zavattini, a diferencia de muchos intelectuales y cineastas internacionales, no se limitó a dar entrevistas o a participar en conferencias, sino que a menudo impartió talleres de escritura de guion, se reunió con grupos de cineastas para escuchar y guiar sus ideas, mantuvo con Cuba una correspondencia epistolar constante y frecuente, y contribuyó a realizar los primeros proyectos revolucionarios llevados a la pantalla grande. Por lo tanto, Gutiérrez Alea y García Espinosa, no sólo fueron los primeros en tener una formación académica como cineastas, sino que estaban formados bajo las enseñanzas neorrealistas del maestro a través de un contacto personal muy asiduo. El proyecto cinematográfico nacional con un fin pedagógico para la formación de una consciencia social revolucionaria sólo se ve posible con las colaboraciones de Zavattini.

Los diálogos con Zavattini y las primeras obras que se produjeron a partir de estos contactos establecieron la presencia del neorrealismo en la isla. Las obras incluidas en este estudio mantienen un hilo histórico que ayuda a comprender la evolución artística de Gutiérrez Alea y de García Espinosa en relación a la presencia neorrealista y a sus rupturas con la estética italiana. La primera película prerrevolucionaria, el cortometraje *Sogno di Giovanni Bassain* (1953), es un documento que he encontrado durante mi investigación en Roma en la videoteca de la escuela CSC y que representa el origen de Gutiérrez Alea como cineasta.

Este corto deja ver sus capacidades artísticas todavía siendo estudiante y muestra el primer impacto del neorrealismo en su labor artística. A la vez, presagia sus relaciones con Zavattini. A través de este primer trabajo queda clara la concepción de neorrealismo que Gutiérrez Alea había aprendido en esos años en Italia y que luego aplicó a su trabajo en Cuba. Asimismo, *Sogno di Giovanni Bassain* representa la promesa de la evolución artística del director y marca su identidad como futuro cineasta a través de las diferencias estéticas con el maestro que se notan ya en este trabajo temprano y que serán la firma del director en obras maestras como *La muerte de un burócrata* (1966) o *Memorias del subdesarrollo* (1968).

La segunda película que articula los resultados de los diálogos prerrevolucionarios con Zavattini es el mediometraje *El Mégano* (1955). Producido por los jóvenes de Nuestro Tiempo tras el regreso de Italia de García Espinosa y de Gutiérrez Alea, *El Mégano* fue dirigido por García Espinosa con la ayuda de Gutiérrez Alea, quien trabajó como colaborador. Los dos cubanos fueron elegidos y asignados a este proyecto bajo sugerencia de Zavattini, porque el maestro los consideraba los más preparados a nivel cinematográfico. Esta obra representa el comienzo de la puesta en acto de las enseñanzas neorrealistas. El tema (las condiciones de vida de los trabajadores de carbón de la Ciénaga de Zapata), como también la fotografía y el uso de la cámara, son una síntesis de las enseñanzas neorrealistas aprendidas en Italia. Es a partir de esta producción que empezaron los diálogos más frecuentes y las colaboraciones de Zavattini en Cuba.

El largometraje post-revolucionario de Gutiérrez Alea que tomo en consideración para evidenciar la continuidad y la evolución de su relación con el neorrealismo italiano es *Historias de la Revolución*. Producido en 1960, este es el primer largometraje con el cual el gobierno revolucionario decidió bautizar oficialmente el comienzo de la producción cinematográfica revolucionaria. La importancia emblemática de esta película como símbolo de la cinematografía cubana y como primer capítulo en la historia nacional y en la memoria del pueblo, adquiere mayor valor si la pensamos en su conexión con el neorrealismo. Zavattini coordinó el proyecto personalmente desde el principio. Para llevar a cabo una reconstrucción fiel de la historia revolucionaria, el italiano exploró *in loco* los lugares en Cuba que llevaron a la victoria de la Revolución, participó en la escritura del guion y de la filmación

y trajo al rodaje el director de fotografía italiano Otello Martelli. En Italia, Martelli resonaba en el panorama artístico nacional porque recién había terminado de trabajar en *La dolce vita* (1960) de Federico Fellini. Zavattini también había mandado a su hijo, Arturo, como camarógrafo para este largometraje. Con la colaboración de los italianos, *Historias de la Revolución* se convirtió en una traducción visual de la famosa película neorrealista *Paisà* (1946) de Roberto Rossellini. *Paisà* está dividida en seis episodios que constituyen las paradas de las tropas americanas durante la liberación de Italia de los nazis. Los capítulos llevan el nombre de varias ciudades liberadas, y siguen un orden geográfico desde el sur hacia el norte del país: "Sicilia," "Napoli," "Roma," "Firenze," "Appennino Emiliano," "Porto Tolle." La división en capítulos fue un recurso innovador para esos tiempos. *Historias de la Revolución* retoma ese modelo y lo adapta reduciéndolo a tres episodios: "El herido," "Rebeldes," y "Santa Clara," pero mantiene el concepto principal de dividir la película en capítulos que recrean la división de los eventos históricos según la llegada de los guerrilleros a La Habana hasta la victoria de la Revolución. *Historias de la Revolución* representa el comienzo del cine revolucionario y, por ende, de la actividad artística y cinematográfica nacional a partir de 1959. Sin embargo, también encarna el primer descontento de Gutiérrez Alea con el neorrealismo y prefigura las rupturas futuras con el maestro.

La última película analizada en este texto es *El joven rebelde* de García Espinosa. Largometraje producido tras el triunfo de la Revolución en 1961, esta obra es importante por ser realizada bajo la guía directa de Zavattini en persona (con sus visitas a La Habana entre 1953 y 1960) y a través de las numerosas cartas escritas dirigidas al director cubano. El largometraje es un ejemplo de la evidente huella neorrealista en la producción cubana de estos años. No obstante, *El joven rebelde* también representa el punto de ruptura entre el maestro neorrealista y los cubanos. Desde este momento, los directores cubanos, y me refiero en particular a García Espinosa y a Gutiérrez Alea, tomaron consciencia de la necesidad de producir un cine que no tuviera influencias extranjeras, y por lo tanto, declararon su voluntad de tomar distancia del neorrealismo. Las circunstancias que determinaron el final de las relaciones entre Zavattini y los cubanos están muy conectadas con la producción de *El joven rebelde*.

La ruptura

En muchas entrevistas, pero sobre todo en las cartas, se comprende que la causa de la ruptura fue la diferencia de opiniones sobre la representación del personaje principal de *El joven rebelde*. Es a raíz de esta ruptura que tanto García Espinosa como Gutiérrez Alea (y el resto de los cineastas que fundaron el ICAIC) encuentran estrategias para crear lo que ellos definen como "un cine propiamente cubano." Este nuevo lenguaje cinematográfico no habría podido existir sin los contactos, las pausas, las distancias y finalmente la ruptura que implicó la relación con el neorrealismo.

Cuando hablo de ruptura me refiero a un momento que va desde el comienzo de las conversaciones entre Zavattini, García Espinosa y Gutiérrez Alea sobre *El joven rebelde* hasta el momento del estreno de la película. Estas conversaciones empezaron por carta e incluyeron un taller de escritura que Zavattini les dio al grupo de cineastas del ICAIC para la escritura del guion de la película.[7] Tras el taller, las conversaciones epistolares sobre *El joven rebelde* siguieron hasta el estreno de la película. Sin embargo, en estas cartas se nota un tono diferente. Zavattini, Gutiérrez Alea y García Espinosa pierden la armonía y la sintonía de siempre, es como si no se entendieran, de repente ven el neorrealismo y las maneras de aplicar la estética neorrealista de maneras distintas. Años más tarde, en varios escritos y entrevistas García Espinosa declaró que en aquel momento aceptó dirigir la película porque no sabía cómo decirle que no al maestro y que le había pedido a Gutiérrez Alea si él quería dirigirla en su lugar. Gutiérrez Alea no quiso, así que García Espinosa terminó el proyecto.

En el quinto capítulo exploro en detalle las polémicas alrededor de *El joven rebelde*. Aquí, en cambio, me interesa señalar a qué me refiero cuando hablo de ruptura. Contrario a lo que pensamos cuando se habla del distanciamiento de los cubanos con el neorrealismo, no fue ni una ruptura rápida ni un cierre definitivo. Fue una ruptura que implicó un cambio ideológico, más que cinematográfico y estético, y que tuvo una estructura horizontal. O sea, si en ese momento Zavattini era el maestro al cual García Espinosa no supo decirle que no frente a una película que no lo satisfacía, el distanciamiento que caracterizó la ruptura con el italiano fue un movimiento que prescindió de las jerarquías y motivó—a los que un tiempo fueron sus discípulos y seguidores— a desprenderse y a crear sus propias gramáticas cinematográficas.

Por lo tanto, cuando hablo de ruptura en este texto me refiero a procesos que acontecieron en 1961 durante la realización de este largometraje y que llevaron a un cambio de praxis en la cinematografía cubana desde ese momento en adelante. Este cambio y distanciamiento con Zavattini a menudo se lee como el fin de la huella neorrealista en la cinematografía cubana. Lo que propongo es una lectura diferente de este momento. Esta ruptura representó el comienzo de una producción cinematográfica que pudo abrazar su huella neorrealista precisamente gracias al distanciamiento tomado en 1961. En otras palabras, la ruptura con Zavattini creó un espacio necesario desde el cual los cineastas cubanos pudieron desarrollar un neorrealismo que defino *a lo cubano*, o sea un cine cubano que a partir de ese momento rechazó el rol activo de Zavattini en sus producciones, pero que no negó la herencia neorrealista. La capacidad de romper con Zavattini les dio a los cubanos la oportunidad de hacer del neorrealismo una técnica propia, adaptarlo y plasmarlo según sus exigencias, creando un enlace entre el neorrealismo y el lenguaje cinematográfico cubano que no habría podido ser posible si no hubiesen provocado una ruptura con la estética zavattiniana para dar paso a un neorrealismo *a lo cubano*. Teniendo esta perspectiva en mente, ¿cómo podemos releer películas como *La muerte de un burócrata* (1966) o *Memorias del Subdesarrollo* (1968) de Gutiérrez Alea? ¿O películas como *Reina y Rey* (1994) de García Espinosa que en los títulos de apertura le dedica la película al maestro Zavattini? Además, ¿cómo contextualizamos que García Espinosa produjo *Reina y Rey* cuando Cuba estaba pasando por los pesados años del Período Especial? O sea, ¿el director pensó y dedicó la película al maestro neorrealista a la hora de estar produciendo cine bajo la escasez de los años noventa? Finalmente, ¿cómo releemos *Reina y Rey* después de darnos cuenta que esta película es una traducción fílmica de la película neorrealista de De Sica y Zavattini, *Umberto D.*?

En esta reconstrucción histórica y estética propongo una nueva manera de revisar diferentes aspectos de la formación del cine cubano revolucionario. La importancia del análisis de las pautas que llevaron a la formación y a la representación del ideal revolucionario se halla en el cambio que ha provocado en la historia de la cinematografía cubana de los años sesenta. Este momento histórico de ruptura representa un punto de partida para entender el comienzo de una praxis cinematográfica. Hacer cine en Cuba

era urgente por las circunstancias histórico-sociales que el país estaba viviendo y llevó a un proceso dinámico que se fue formando a medida de que fueron cambiando las exigencias sociales. Las rupturas con Zavattini y el neorrealismo crearon un espacio de resistencia y sin embargo confirmaron la fuerte conexión que había con la estética italiana.

Estructura, metodología y conceptos teóricos

El estudio de las películas analizadas en este texto permiten una reconstrucción de los procesos que se dieron con el neorrealismo y muestran cómo los cubanos se movieron de un neorrealismo zavattiniano a un neorrealismo *a lo cubano,* creando así una nueva manera de entender los contactos y el rol del neorrealismo en Cuba. Concluyo este texto con un reto para el futuro: una relectura de la cinematografía que se produjo a partir de 1962 a raíz de la investigación incluida en este libro sobre los procesos que llevaron a la ruptura con el neorrealismo italiano en Cuba.

A pesar del material de archivo incluido, este estudio no es exhaustivo ni pone puntos. Más bien, quisiera que este libro abriera más preguntas y provocara más conversaciones alrededor de uno de los eventos históricos y cinematográficos que más peso tuvieron en el desarrollo fílmico, político y social de América Latina. Además, hay muchos otros cineastas cubanos que se podrían incluir en esta conversación como Alfredo Guevara, José Massip, o más tarde Sara Gómez, para mencionar a algunos. También, se podría estudiar el contacto que Zavattini tuvo en estos años con otros países latinoamericanos como México y Venezuela. Sin embargo, como he explicado, lo que me ha impulsado a centrarme en sólo dos directores (Gutiérrez Alea y García Espinosa) y sólo en Cuba tiene que ver con la cantidad de material epistolar y fílmico que los cineastas produjeron con Zavattini y el importante rol que estos dos cubanos luego tuvieron en la producción cinematográfica nacional.

La metodología de análisis que sigo incluye una variedad de textos escritos (entrevistas, cartas, ensayos, guiones, relatos cortos, etc.) y de textos visuales (largometrajes de ficción, largometrajes y mediometrajes documentales y de ficción, cortometrajes de ficción, carteles, etc.) de los cuales ofrezco una lectura detallada y en relación al contexto en el que fueron producidos. El objetivo

es ilustrar de manera exhaustiva los procesos de contacto, colaboración, disputa y ruptura que hubo entre Zavattini y los cubanos. En cada capítulo, incluyo material de archivo con el fin de dar un contexto histórico y estético en Italia y en Cuba. Además, profundizo el rol de Zavattini en los dos países en aras de arrojar luz sobre los procesos estudiados.

A nivel teórico los conceptos principales que resaltan al hablar de cine y particularmente de cine neorrealista y revolucionario son el de "realidad" en cine; qué se entiende por cine neorrealista; el significado del documental, de la ficción y de la representación; cómo se entiende el concepto de espacio (creado por las rupturas entre el neorrealismo y el cine cubano); y naturalmente cuál es el punto de partida al hablar de la disputa sobre la imagen y su relación con lo político.

Para hablar de la representación de la realidad en cine considero el texto de Richard Rushton, *The Reality of Film* (2011), donde el autor explica que el concepto de "realidad" en cine no debe ser entendido partiendo de lo que el cine puede representar, reproducir o a lo que se puede referir, sino que el cine debería ser entendido como un instrumento que puede crear *cierta* realidad. Rushton establece que no importa de qué tipo de filme estamos hablando porque toda película crea posibilidades, y por ende, realidades. En concreto, Rushton critica el binarismo que separa los filmes de ficción de los filmes "sobre" la realidad. Según el autor, además, la voluntad de una reflexión genuina sobre la realidad ha dado espacio a la experimentación del cine político que quería llegar a la "realidad." El riesgo, según el autor, es el de encasillar el cine en una de esas categorías cuando, en cambio, debería ser entendido como un espacio desde donde crear posibilidades a pesar del estilo.

Esta visión sobre qué es el cine y de qué manera podemos hablar de la realidad, ofrece una posible explicación a por qué el neorrealismo es una estética cinematográfica tan fragmentada e indefinible, tal como han exhaustivamente argumentado muchos críticos de cine italiano, como Mark Shiel y Peter Bondanella. Si la realidad es múltiple y poliédrica, entonces es difícil "encasillarla" en uno de los dos esquemas que Rushton critica. Por lo tanto, una estética cinematográfica como la del neorrealismo no podía ser estable e inmóvil, como no podían serlo los diálogos que de allí derivaron. La dificultad de establecer qué es neorrealista

también se reflejó en el debate entre el neorrealismo italiano y la producción cubana, donde la disputa y la ruptura fueron una parte necesaria de la inestabilidad de la realidad. Partiendo del análisis de Rushton, argumento que la ruptura con el neorrealismo creó unos espacios en la realidad de los cubanos desde los que pudieron reformular las historias de la isla. Estas rupturas formaron parte de lo que la realidad misma representa: un estatus dinámico en constante movimiento y cambio. Por lo tanto, la acción de distanciarse del neorrealismo para crear desde estos nuevos espacios una producción que hablara de la realidad cubana, fue un gesto en sí intrínsecamente neorrealista.

Otro autor que me ha ayudado a contextualizar la conexión entre neorrealismo y cine cubano es Mike Wayne con la definición de "*third cinema*." En su libro *Political Film. The Dialectics of Third Cinema* (2001), Wayne explica que el cine del tercer mundo no se puede localizar geográficamente, sino que es una definición para identificar un cine de corte socialista. Este tipo de cine anhela la emancipación social y cultural, una categoría bajo la cual entran tanto el neorrealismo italiano como el cine cubano revolucionario. El cine socialista, usado sobre todo por las revoluciones socialistas, como la cubana, opta especialmente por el género del documental entendido en oposición a la ficción, o como lo define Birri: el documental como poética de la transformación de la realidad para que el mundo sea inteligible (Wayne 125). Esta transformación implica la inconstancia del documental como género definido.

La importancia de un cine que documente la realidad tal como el neorrealismo y los cubanos buscaban, me ha llevado a profundizar el valor del cine documental y la diferencia entre documental y ficción, ya que mi estudio incluye producciones documentales, de docu-ficción y de ficción. Este es un tema bien explorado por Michael Chanan en *The Cuban Image* (1985). En su libro, Chanan presenta la relación de la Revolución cubana con el documental y cómo esta conexión no puede ser interpretada como un bloque estilístico único. Chanan distingue tres tipologías de documental: documentales didácticos dirigidos a los campesinos que hablan principalmente de temas agrícolas; los que tratan temas de movilización de las masas; y un grupo de documentales más diversos que varían de temas (98). A pesar de las exigencias revolucionarias de presentar la realidad a través del documental, Chanan subraya la dualidad que el documental

puede llegar a tener, logrando como resultado final un híbrido entre el documental y la ficción (276). La solución estilística, según Chanan, es la de encontrar un estilo y lenguaje cinematográfico que esté subordinado a su objetivo y no lo contrario (284).

Otros críticos como Julianne Burton y Ana López presentan el documental como el arma del cine cubano para empezar a construir una identidad colectiva revolucionaria. Sin embargo, tal como lo entiende Chanan, es importante hablar de documental sin reducirlo a un bloque único por ser un estilo que dialoga con su proceso social y cultural, que entonces cambia y se desarrolla constantemente. De esa manera, el documental termina tomando una variedad de formas y prácticas diversas que van de la observación a la compilación, de lo testimonial a lo reconstruido, del objetivo pedagógico a la reflexión, lo que resalta aún más la dificultad para definir lo que es, lo que debería ser y lo que se supone que sea (59). Así que Chanan no separa el documental de la ficción, tal como Rushton no distingue lo que es definible como "realidad." Según Chanan, el diálogo entre estos dos géneros, que se tiende a analizar por separado, constituye un espacio nuevo que pone en pantalla las contradicciones del mundo posmoderno. Hablar de una fusión de la unión entre el documental y la ficción da un resultado multifuncional y multidimensional que ayuda a entender el desarrollo del cine en el contexto cubano. Esta lectura de la flexibilidad del documental establece una relación aún más cercana entre el neorrealismo italiano y la cinematografía cubana si consideramos que el valor "realista" del cine neorrealista no se halló en una única definición de documental o de ficción.[8]

A la hora de profundizar el estudio sobre el neorrealismo italiano fueron fundamentales los textos de Karl Schoonover sobre el neorrealismo en el contexto de la posguerra en Italia; el volumen editado por Jacqueline Reich y Piero Garofalo y especialmente el ensayo de Ennio Di Nolfo contenido en ese volumen. El trabajo de Di Nolfo me ha ayudado a situar la formación de los directores neorrealistas dentro de un contexto internacional y antes de que pudieran considerarse anti-fascistas. También, la recopilación de ensayos editada por Saverio Giovacchini y Robert Sklar, y en particular los textos de los editores que abren la colección y el artículo de Vito Zagarrio, me han ayudado a entender la poética y la estética neorrealista en un contexto de continuidad y ruptura con el *Ventennio* fascista. En este volumen han sido valiosos

también los artículos de Masha Salazkina sobre las relaciones estéticas entre el cine soviético y el neorrealismo italiano, de Luca Caminati sobre el rol del documental en el cine neorrealista, y el artículo de Mariano Mestman que estudia el neorrealismo italiano en América Latina. Finalmente, el volumen editado por Laura E. Ruberto y Kristi M. Wilson, y en particular el artículo de Tomás F. Crowder-Taraborrelli, ha sido útil a la hora de contextualizar los movimientos del neorrealismo italiano en el cine latinoamericano y sus rupturas.

La ruptura entre Cuba y el neorrealismo creó espacios desde los cuales los cubanos pudieron seguir creando. La teoría de Homi Bhabha me ha ayudado a articular el valor de la ruptura, sobre todo en el trabajo "The Postcolonial and the Postmodern: The Question of Agency" en *The Cultural Studies Reader*. El concepto de un "tercer espacio" donde los significados no son generados por las diferencias sino por el espacio de encuentro, diálogo y fusión, coincide con mi idea de lo que causó la ruptura con el neorrealismo en Cuba. La fusión, según Bhabha, no es el resultado armónico de ese diálogo sino, como en el caso cubano, es el resultado de un proceso de rupturas. Así que la fusión llega a ser un proceso fragmentado que por esa misma razón contiene oportunidades expresivas adicionales.

La conceptualización de los espacios creativos creados gracias a la ruptura me ha llevado a considerar también el efecto de ese espacio potencialmente expresivo y cambiante de la imagen entre el ojo y la pantalla. Chanan me ha ayudado a reflexionar sobre el valor de este espacio. La imagen (de una película), según Chanan, es la misma en cualquier lugar que sea proyectada. Lo que cambia es ese espacio entre el ojo y la pantalla que es capaz de ofrecer una perspectiva más cercana a la realidad social del momento en que se está viviendo si las películas se miran desde "dentro," desde el país y desde la realidad de la que hablan (*The Cuban Image* 2–3). Tomando en consideración esta perspectiva de Chanan para el cine cubano durante los primeros años de la Revolución, el trabajo hecho por los cubanos con Zavattini para la realización de las primeras obras revolucionarias anhelaban mantener ese contacto con la realidad social (por ejemplo, cuando Zavattini visitaba el recorrido hecho por los guerrilleros, cuando entrevistaba a los campesinos, o cuando escuchaba las grabaciones de los disparos durante alguna contienda con los militares de Batista antes de

producir *Historias de la Revolución* de Gutiérrez Alea, o *El joven rebelde* de García Espinosa). El objetivo de la investigación atenta a la "realidad" por parte de los cubanos y de Zavattini fue garantizar esa conexión traducida en imagen para que ese espacio entre el ojo y la pantalla del espectador mantuviera el contacto con la "realidad." Ese espacio es también el espacio creado entre la producción cubana (en pantalla) y el ojo de Zavattini, y la ruptura con el maestro italiano crea lo que Bhabha define como un "tercer espacio."

Otra perspectiva crítica que tomo en consideración para hablar de esta idea del espacio creado por las rupturas entre el neorrealismo italiano y el cine en Cuba es la de Édouard Glissant. En particular me enfoco en la definición de rizoma que toma de Gilles Deleuze y Felix Guattari, y que Glissant llama "poéticas de la relación." La poética de la relación es la definición de una identidad determinada por la relación con el otro. Lo importante, según Glissant, no es la raíz, sino el movimiento que lleva al contacto con el otro y que permite el tránsito de una unidad a una multiplicidad. Partiendo de este concepto, Glissant afirma que tomando los problemas del otro es posible encontrarse a sí mismo, lo cual evidencia que el concepto de identidad no se encuentra en las raíces, sino el la relación (18). La relación es el resultado de un movimiento que lleva a la transformación mutua de los que participan a este movimiento (24). Glissant especifica que la conciencia de la relación "became widespread, including both the collective and the individual. We 'know' that the Other is within us and affects how we evolve as well as the bulk of our conceptions and development of our sensibility" (27). La relación, entonces, es una tentativa constante, una continua búsqueda de la perfección y de una unicidad que sin embargo está caracterizada por el cambio que es movimiento inconstante, caótico y en evolución (133).

Tanto la definición de "tercer espacio" de Bhabha como la de "poética de la relación" de Glissant son válidas en este contexto. Como he establecido, el contacto entre los cubanos y la estética italiana, y con Zavattini, no es reducible a un estudio de influencias y herencias del neorrealismo italiano en Cuba. Este proceso llevó a un territorio complejo que incluyó el contacto, el diálogo, las disputas y las rupturas del neorrealismo en la isla. Por lo tanto, no podemos definir este proceso como un bloque único, sino que representa el resultado de un movimiento fragmentado. Para

llegar a una identidad cinematográfica y política cubana se tuvo que pasar por el contacto con el otro, y a través de la ruptura con el otro se pudo llegar a definir la propia identidad. Este espacio es definible como el tercer espacio de Bhabha, donde se ponen en diálogo el sentido y los símbolos de una cultura que no tiene fijeza, símbolos que pueden ser traducidos, reapropiados y reescritos. El tercer espacio se refiere al intersticio entre culturas que entran en contacto, un espacio liminal que provoca algo nuevo y desconocido, una nueva área de negociación de los significados y de representación. En este espacio en medio de dos culturas se forman, reforman y crean nuevas identidades en cambio constante. A la vez, si tomamos en consideración el concepto de relación según Glissant, el contacto entre dos culturas da una relación como resultado final de un proceso de movimiento. El movimiento, a la vez, es un espacio caótico, fragmentado y, por su inconstancia, en continua evolución. Si por un lado Bhabha se enfoca en el espacio creado por el contacto entre culturas, y Glissant en el movimiento que lleva a ese espacio, me parece que los dos concuerdan en que es un espacio inconstante y en continua evolución.

Finalmente, un punto central de los contactos entre el cine cubano y el neorrealismo son los diálogos y las disputas sobre la imagen en el contexto político revolucionario. A tal propósito, tomo en consideración el acercamiento teórico de Jacques Rancière, sobre todo en sus textos *The Politics of Aesthetics* (2003) y *The Emancipated Spectator* (2008), para describir la conexión entre los conceptos de imagen, estética y política, y para hablar de la interacción de la imagen con el espectador. Según Rancière, la política, la pedagogía y la estética son terrenos entrelazados a partir de los cuales se articulan maneras de crear. La política del arte consiste en romper los consensos y cambiar las maneras de percibir para abrir nuevas posibilidades y capacidades desde la igualdad de un espectador que él define como "emancipado." A través del análisis de varias formas artísticas y visuales como el cine, el teatro, la fotografía y el video, Rancière analiza la esencialidad del arte como instrumento de crítica, reflexión y crecimiento social. Además, Rancière subraya lo necesario que es la distancia entre el observador y lo observado como única manera posible para educar a un espectador emancipado donde por emancipación se entiende: "the blurring of the boundary between those who act and those who look; between individuals and members of a collective body

[...] An emancipated community is a community of narrators and translators" (*The Emancipated Spectator* 19; 22). La tensión en la distancia entre lo observado y el observador es el movimiento que permite que un espectador se considere emancipado. El movimiento causado por ese diálogo visual es lo que implica la constante transformación de la sociedad y de sus individuos en un proceso de narraciones y de traducciones (56). Esto provoca lo que Rancière llama una "transformed sensation" como resultado de la interpretación de la obra que el espectador experimenta en soledad, en relación con la obra de arte y antes de que la combine con la experiencia perceptiva de la comunidad y que se transforme en un "common sensation." Para Rancière, "the transformed sensation" es necesaria y cuando llega a ser "a community sensation" es cuando se resuelve "the paradox of the 'apart together' by equating the 'individual' production of art with the fabric of collective life" (55–57).

Partiendo de estas consideraciones, el valor político de la imagen y la manera de entenderla para un propósito social y para educar a un espectador emancipado dialoga con los ideales revolucionarios de los cubanos a la hora de entender el neorrealismo italiano como una estética política que pueda representar la realidad del momento y como un medio para educar a las masas. El contacto con el neorrealismo presenta una oportunidad para crear nuevas posibilidades representativas. A la vez, las rupturas que se dieron formaron nuevos espacios dentro de los cuales se generaron nuevas tensiones y movimientos. Gracias a estas rupturas los cubanos pudieron distanciarse y hacerse traductores y narradores de sus propias historias. Los movimientos causados por este diálogo visual entre Cuba e Italia reflejan el dinamismo social en continua transformación del cual habla Rancière y que la estética neorrealista señalaba desde sus comienzos. Esto hizo de la relación con el neorrealismo algo esencial y difícil de definir a la vez.

Desglose de los capítulos

Hay cinco capítulos en *Neorrealismo y cine en Cuba*. Empezando con la reconstrucción histórica y social del neorrealismo en Italia, el libro ofrece un análisis de la posición de Zavattini en el contexto histórico y nacional, un estudio de los diálogos entre García Espinosa, Gutiérrez Alea y Zavattini desde los años en Italia

hasta el regreso a Cuba, y una lectura de los primeros proyectos fílmicos revolucionarios desde la perspectiva de su relación con el neorrealismo.

Los capítulos organizan la información de la siguiente manera: en el primero, "El neorrealismo en Italia y sus divergencias," reconstruyo y contextualizo la estética cinematográfica del neorrealismo en Italia histórica y socialmente, las circunstancias que determinaron su comienzo, la importancia de esta estética en el cine, y los hechos que contribuyeron a formar la estética neorrealista para entenderla desde un punto de vista transnacional. Además, miro las polémicas y críticas sobre los significados y los objetivos del neorrealismo italiano para las viejas y las emergentes generaciones de cineastas en Italia. En el segundo capítulo, "Zavattini transatlántico," exploro la concepción estética de Zavattini sobre el neorrealismo italiano. A través de documentos de archivo, reconstruyo la presencia de Zavattini en Cuba, sus contactos con los cineastas de la isla, su percepción de la Revolución y las impresiones de cómo el neorrealismo podía servir a la causa cubana. En el tercer capítulo, "Entre el espectáculo, la propaganda y la realidad: el neorrealismo italiano según García Espinosa y Gutiérrez Alea," analizo los primeros contactos neorrealistas de los dos directores en sus años de estudio en la escuela de cine en Roma, Italia, sus relaciones y experiencias con las principales figuras del neorrealismo y de qué manera estos años italianos los formaron para la producción cubana. En el cuarto capítulo, "Producciones prerrevolucionarias: *Sogno di Giovanni Bassain* y *El Mégano*," me centro en la figura de Gutiérrez Alea y en su desarrollo como director de cine a través del análisis de su primer cortometraje en 1953 y analizo los procesos que llevaron a la producción del único filme oficialmente reconocido por el gobierno como un proyecto revolucionario antes del 1959: el mediometraje *El Mégano* dirigido por García Espinosa y estrenado por primera vez en 1955. Esta película es significativa porque, a través de documentos de archivo, se pueden ver las conversaciones epistolares entre los cubanos y Zavattini que llevaron a pensar, formular y realizar este proyecto desde la perspectiva neorrealista. El quinto capítulo, "Por un cine de neorrealismo (im)perfecto: *Historias de la Revolución* y *El joven rebelde*," analizo las primeras dos películas filmadas tras el triunfo de la Revolución cubana. A través de la reconstrucción de documentos de archivo exploro el

desarrollo de las relaciones entre los cineastas cubanos y el italiano, los procesos que llevaron a la realización de estos proyectos, el impacto estético que tuvo el neorrealismo en estas películas y, finalmente, las fricciones que llevaron a la ruptura con Zavattini. Sin embargo, explico el valor de esta ruptura en la reformulación cinematográfica cubana. En las conclusiones exploro las perspectivas futuras que se dan a partir de este proceso complejo de relación y ruptura con el neorrealismo. En particular, me enfoco en los trabajos teóricos de García Espinosa, *Por un cine imperfecto* (1969), y el texto de Gutiérrez Alea, *Dialéctica del espectador* publicado en los años ochenta, que fueron fundamentales para el desarrollo del cine nacional y del cine latinoamericano. A través de una lectura retrospectiva de estos textos teóricos se pueden comprender las maneras en las cuales la ruptura con la estética italiana se hizo presente en los trabajos futuros de estos cineastas.

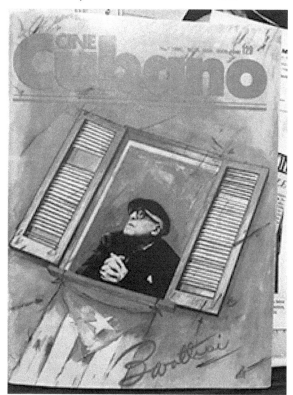

Figura 1. Portada de *Cine Cubano*, n. 1, 1990. Archivo Zavattini, Biblioteca Panizzi, Reggio Emilia, Italia.

Capítulo uno

El neorrealismo italiano y sus divergencias

> … il neorealismo non fu una scuola,
> ma un insieme di voci, in gran parte periferiche,
> una molteplice scoperta delle diverse Italie,
> specialmente delle Italie fino allora più sconosciute
> dalla letteratura.

> … el neorrealismo no fue una escuela,
> sino un conjunto de voces, en su mayoría periféricas,
> un múltiple descubrimiento de las diferentes Italias,
> especialmente las Italias más desconocidas en la
> literatura hasta ese momento.

> Italo Calvino, "Prefazione" a *Il sentiero dei nidi di
> ragno* (*El sendero de los nidos de araña*)

Un conjunto de voces

Italo Calvino fue un escritor que nació en Cuba de padres italianos en 1923. Cuando tenía solo dos años, la familia Calvino regresó a Italia, donde Italo posteriormente se convirtió en un escritor emblemático en el panorama literario nacional. En 1947, el autor publicó la breve novela *Il sentiero dei nidi di ragno*, donde, a través del punto de vista de un adolescente, presentaba una perspectiva sobre la realidad del tiempo.[1] Calvino había crecido y vivido en la Italia de la guerra y la posguerra, y su escritura no solo seguía la estética neorrealista, sino que constituía una reflexión sobre el movimiento. En el prefacio, Calvino define el neorrealismo como "un conjunto de voces" que ofrecieron una perspectiva poliédrica y heterogénea; lo que convierte al neorrealismo en algo imposible de entender en parámetros fijos.

Las primeras conversaciones en Italia sobre la necesidad de encontrar nuevas estéticas para hacer cine tuvieron lugar en la década del treinta. Sin embargo, la contextualización más común del neorrealismo ubica las primeras películas en el año 1942 y solo se habla de la primera película plenamente neorrealista (*Roma città aperta* de Rossellini) a partir de 1945. De ahí en adelante, el neorrealismo se vuelve sinónimo del cine de la posguerra. Ese mismo año también comenzaron las primeras polémicas alrededor de las definiciones de neorrealismo. Esto demuestra que desde su nacimiento la estética italiana estuvo rodeada de discusiones acerca de sus constantes contradicciones.

Por esa razón, en el título de este capítulo hablo de "divergencias" neorrealistas porque define muy bien la evolución de la estética y encarna la manera en que los directores de la época se refieren al neorrealismo: con contradicciones y divergencias de opinión. Las divergencias neorrealistas se pueden entender como parte de un proceso intrínseco a la estética porque, al observar la sociedad, el neorrealismo inevitablemente se vuelve testigo de transformaciones constantes. A la vez, las divergencias neorrealistas se refieren a la recontextualización que lleva a cabo la crítica, al establecer una relación fluida entre la producción cinematográfica fascista y el neorrealismo.

En este capítulo analizo los procesos que llevaron a la formación del neorrealismo en Italia. En particular, converso con pensadores como Di Nolfo, Schoonover, y los autores de la antología de ensayos *Global Neorealism* (2003), editada por Giovacchini y Sklar, en aras de abrir la perspectiva a un panorama histórico-geográfico más amplio e interrogar lo que Giovacchini y Sklar definen como "the complicated geographic origins of neorealism" (5). Mi objetivo es volver a cuestionar ciertos cánones interpretativos y articular modelos posibles que desafíen los límites geográficos e históricos dentro de los que se tiende a confinar el neorrealismo. La recontextualización del neorrealismo es importante a la hora de entender su rol internacional. En adición a esto, el estudio de la estética italiana como algo que no fue totalmente "puro" y "nuevo," sino como un desarrollo artístico que empezó mucho antes de 1945, revela dinámicas y paralelismos que, años más tarde, se vuelven a repetir en las producciones cinematográficas cubanas.

Por lo tanto, en esta sección me propongo profundizar el significado social, político y pedagógico del neorrealismo en la Italia de la segunda posguerra para conocer más a fondo las problemáticas histórico-sociales nacionales que caracterizaron el movimiento antes de su "inicio oficial" en 1945. Conocer más a fondo el neorrealismo italiano, visto desde Italia, y seguir las discusiones en torno a su creación, facilita la comprensión de los objetivos neorrealistas, es decir, por qué se quiso producir este cine y cuál fue la innovación que propuso en la península.

Al mismo tiempo, abro la estética neorrealista a una perspectiva internacional porque no se puede realmente separar esta estética antifascista de la influencia y continuidad que heredó de los años del fascismo. Este análisis permite tener un acercamiento a lo que fue el "manifiesto" neorrealista[2] de quien se considera el padre de esta estética, Zavattini, y ayuda a entender las dinámicas internas de los directores italianos que protagonizaron este periodo. El estudio de la filmografía y la estética de las películas producidas en ese momento destapa las diferencias que provocaron las divergencias entre los que se acercaron o los que decidieron distanciarse del neorrealismo *zavattiniano*. En este sentido, este capítulo asienta las bases para entender los procesos que llevaron a los diálogos entre Cuba e Italia (capítulo 2 y 3), las similitudes sociales que facilitaron las colaboraciones (capítulo 4) y lo que significó la ruptura para la cinematografía cubana (capítulo 5).

El contexto histórico-social

Formalmente, el neorrealismo se describe como una estética que empezó en Italia durante los últimos años de la Segunda Guerra Mundial como exigencia y resultado de las luchas antifascistas. Los debates en torno a esta manera "nueva" de hacer cine fueron numerosos. La necesidad de "inventar" un "nuevo" cine implicaba una ruptura con todo lo que se había producido hasta ese momento,[3] y buscaba revolucionar las formas estéticas, el lenguaje, y las "personas-personajes."[4] Esta manera de hacer cine era revolucionaria ya que buscaba respaldar a la Resistencia italiana y perseguía el sueño de una izquierda política que se alejara de los años fascistas. Finalmente, el cine neorrealista fue bautizado como tal por el crítico italiano Umberto Barbaro en 1942. Barbaro

vio en la estética la reivindicación de un cine italiano "realista, popular, nacional ..." (Vega, "Cesare Zavattini" 39) junto con el movimiento clandestino de la Resistencia en contra del fascismo.

Las tramas neorrealistas están ambientadas entre los sectores más desfavorecidos de la sociedad. Abunda en las producciones el uso de rodajes exteriores, con importante presencia de actores no profesionales entre sus secundarios y protagonistas principales, lo que refleja la situación económica y moral del país durante la posguerra y reflexiona sobre los sentimientos de frustración y desesperación del pueblo por causa de las condiciones de pobreza generalizadas en las que estaban viviendo. Esto se convirtió en el sello del neorrealismo, que de tales limitaciones extrajo una inusitada carga testimonial. Otro rasgo sobresaliente del neorrealismo es la atención que presta a la colectividad, con una visible predilección por una narración de tipo coral. Por narraciones corales se entienden narraciones neorrealistas que no se enfocaban en un protagonista único, sino que los protagonistas encarnaban los problemas y las necesidades de una colectividad que podía identificarse con lo presentado en pantalla. Por último, aunque no menos importante, lo que se destaca en las películas neorrealistas es el lúcido análisis de los hechos y la crítica abierta a la crueldad o la indiferencia de la autoridad constituida. La primera necesidad del neorrealismo se nutre de una manera de mirar al mundo, de una moral y de una ideología que se define antifascista.

Los elementos que más motivaron el desarrollo del cine neorrealista fueron la guerra y el hambre. El cine fue el instrumento a través del cual los intelectuales de la época denunciaron las injusticias sociales. Inmediatamente, el cine ofreció la plataforma ideal desde la cual enunciar el compromiso total con la situación política y social del país. Los estudios de Cinecittà, que habían sido el centro de la producción cinematográfica italiana y el símbolo de la modernidad y de la emulación de Hollywood desde 1936, se encontraban ocupados por una multitud de personas desalojadas a causa de las penurias de la guerra. Esta situación dictó la necesidad de rodar películas en las calles, donde los signos de la guerra seguían marcando las ciudades. La intención principal era filmar de la forma más fiel posible la realidad captada por la cámara, mientras que su objetivo era realizar un cine con orientación social capaz de representar la terrible depresión de una guerra tan atroz: un cine casi de desesperanza con un claro contenido

social. En la primera parte de la revista *Cinema* (no. 5), Guido Oldrini se preguntaba:

> Come è potuta nascere una tale congerie di opinioni, un tale genere di letteratura così composita e dispersa, così difficilmente riconducibile a centri ideologici determinati? Si potrebbe dire a questo proposito, con Gramsci, che "perché un evento o un processo di avvenimenti storici possa dar luogo a un tal genere di letteratura" è necessario—come si è verificato a riguardo della letteratura del Risorgimento—che "esso sia poco chiaro e giustificato nel suo sviluppo per l'insufficienza delle forze 'intime' che pare lo abbiano prodotto, per la scarsità degli elementi oggettivi 'nazionali' ai quali fare riferimento, per la inconsistenza e gelatinosità dell'organismo studiato (e infatti spesso si è sentito accennare al 'miracolo' del Risorgimento)": proprio come si è accennato e si accenna al "miracolo" del neorealismo […].[5] (16)

> ¿Cómo ha podido nacer una tal variedad de opiniones, un tipo de literatura tan compleja y dispersa, tan difícilmente comparable con centros ideológicos determinados? Se podría decir a tal propósito, con Gramsci, que "para que un invento o un proceso de acontecimientos históricos puedan dar lugar a un género literario específico" es necesario—como se ha verificado por la literatura del Risorgimento—que "sea poco claro y justificado en su desarrollo por la ineficiencia de las fuerzas 'íntimas' que parecen haberlo producido, por la escasez de los elementos objetivos 'nacionales' a los cuales referir, por la inconsistencia e inefabilidad del organismo estudiado (y de hecho a menudo se ha escuchado referirse al 'milagro' Risorgimento)": tal como se ha hecho referencia y uno se puede referir al "milagro" del neorrealismo.

Como se desprende del párrafo de Oldrini y su cita de Gramsci, el neorrealismo era un *milagro* que había podido acontecer por la falta de organización nacional y de confusión histórica. En un momento social en el cual se advertía un vacío ideológico y creativo, el neorrealismo colmaba un espacio histórico temporal y lograba establecer las pautas del futuro creativo del cine italiano. El neorrealismo era una estética política que podía subrayar e intervenir en los problemas del país, buscando así un cambio de las formas expresivas anteriores para expresar los nuevos sentimientos del pueblo. El cine se convirtió en instrumento de lucha. Los intelectuales retomaron el pensamiento gramsciano proclamando

la necesidad de acercarse al pueblo a través de un arte que hablase de ellos y con ellos, eliminando así toda distancia entre los intelectuales y las masas.[6]

Al mismo tiempo, la producción literaria anterior y posterior a estos años representó una fuente de inspiración y de colaboración con el cine. Me refiero a autores como Giovanni Verga que ya a finales del siglo XIX había anticipado los sentimientos de denuncia según los cánones de la literatura *verista*.[7] Los escritores veristas representaron una fuente de inspiración para muchos directores de cine neorrealistas de las décadas a venir.[8] A la vez, escritores como Calvino, contemporáneo y testigo de los primeros momentos del neorrealismo, se acercó, colaboró y puso en diálogo el texto escrito con las tendencias neorrealistas del momento.[9] Queda claro que tanto en la literatura como en el cine había una urgencia de analizar, de mostrar y de hablar sobre lo que estaba aconteciendo.

¿Continuidad o ruptura?

La necesidad de representar la realidad social del tiempo no fue una característica exclusiva del neorrealismo tal como lo muestran varios estudiosos con los cuales dialogo en esta sección, entre los cuales se encuentran Di Nolfo, Zagarrio y Salazkina. Por ejemplo, en su artículo "Intimation of Neorealism in the Fascist *Ventennio*," Di Nolfo observa cómo ya a partir de 1914 hubo manifestaciones de cine neorrealista con la película *Sperduti nel buio* (*Perdidos en la oscuridad*) de Nino Martoglio (Di Nolfo 83). El título de esta sección alude de este modo a lo que Zagarrio define en su artículo "Before the (Neorealist) Revolution" como un "central dilemma" (Zagarrio 19), refiriéndose en específico a la genealogía borrosa del neorrealismo. Zagarrio se pregunta si se puede realmente hablar de un "nuevo" inicio con el cine neorrealista o si en cambio deberíamos problematizar los conceptos de continuidad y discontinuidad entre la estética de la posguerra y el fascismo que la precedió. La pregunta central es: "what are the continuities between the two cinemas? And what remains of one period in the next? How much did fascism's 'cultural interventionism' in matters of cinema influence the education of the future protagonists of neorealism?" (19). Zagarrio reflexiona sobre los nombres representativos del cine neorrealista como Rossellini, De Sica, Luchino Visconti, Michelangelo Antonioni, Fellini, Giuseppe De Santis

y Alberto Lattuada, que empezaron sus carreras y a afinar su lenguaje cinematográfico, además de desarrollar sus marcos teóricos y conceptuales durante la época fascista. Por lo tanto Di Nolfo se pregunta: "with the fall of Fascism, did the neorealist potentialities finally have the possibility to manifest themselves, and did the fertile ground in which they had incubated yield its fruit?" o "it could be said that there was not a substantial homogeneity of political or technical inspiration among the well-known neorealist films of the Golden Age" (84). Creo que las reflexiones de Zagarrio en *Global Neorealism* (2012) y de Di Nolfo en la antología de ensayos *Re-Viewing Fascism* (2002) son adecuadas en aras de matizar cualquier tendencia categórica y absolutista que interprete el neorrealismo como un evento nuevo, puro y totalmente italiano producto de la segunda posguerra.

Zagarrio observa que ya en tiempos fascistas se había entendido que el cine podía ser un arma poderosa para llegar al pueblo. Esta concepción del cine, a su vez, no era nueva, ya que el valor del cine lo habían reconocido Lenin, Mussolini y los neorrealistas, conjuntamente a las industrias de cine cruciales de la época como el cine norteamericano, el cine soviético y el cine alemán (20). En cuanto al cine soviético, Salazkina reflexiona en su artículo "Soviet-Italian Cinematic Exchanges, 1920s–1950s" sobre las posibles influencias previas a la estética italiana y bajo las cuales el neorrealismo se formó. La autora subraya el hecho de que el neorrealismo emergió bajo la influencia del cine soviético a pesar de que: "what is 'well known' in Russia is less so among film scholars brought up on the version of film history and aesthetics […] that places Soviet avant-garde cinema in stylistic and ideological opposition to neorealism" (37). Salazkina concuerda con Bondanella, Shiel y Gian Piero Brunetta, quienes también reconocen en los neorrealistas una tendencia a mirar la realidad como habían aprendido de la teoría cinematográfica rusa, mientras que otros, como Bazin, tienden a separar las dos tendencias (37).

En cuanto a la postura de Bazin, en *Brutal Vision* (2012) Schoonover explica que el neorrealismo se trataba de una visión de las políticas de la imagen cinematográfica en el periodo de la posguerra que no se separaban de una concepción global. O sea que:

> The discourse of the brutal image was central to midcentury investments in a global spectator for cinema and inflected the international life of neorealist films. […] Bazin's work needs

> the idea of inevitable obscenity both to elaborate the realist
> ontology of cinema and to make the humanist stakes of that
> ontology palpable, material, and measurable. This rhetorical
> dependence on corporeality to demonstrate cinema's special
> capabilities and moral potential echoes other midcentury
> proponents of realist cinema. (3)

En otras palabras, en la explicación de Schoonover, para Bazin el neorrealismo respondía a la necesidad global de representación de una estética de los cuerpos. Esta estética no prescindía de los contactos con el cine realista en un contexto global. Por lo tanto, a pesar de la crítica de Salazkina, Bazin tampoco pudo ignorar la porosidad del origen neorrealista.

Los otros críticos citados por la autora tampoco ignoran la internacionalidad neorrealista. Por ejemplo, Shiel observa cómo en Italia el crítico de cine y escritor Barbaro tradujo los teóricos de cine rusos para enseñar técnicas cinematográficas en el CSC. Salazkina empuja más allá este tema y trata de cubrir las razones por las cuales los futuros neorrealistas miran hacia la producción soviética, qué elementos le resultaron atractivos en la producción de Pudovkin y Eisenstein y de qué manera las prácticas soviéticas fueron introducidas en el cine neorrealistas de los años treinta y cuarenta. El estudio de estas relaciones presenta un marco conceptual que conecta la producción vanguardista y el realismo en el panorama histórico cinematográfico (Salazkina 38).

Tanto el estudio de Zagarrio como el de Salazkina y el de Di Nolfo ubican el neorrealismo en un panorama internacional para investigar su genealogía. Esta genealogía oscila entre el fascismo y el comunismo y revela que esas barreras históricas fueron realmente más opacas y porosas de lo que la historia ha trazado, sobre todo a la hora de entender estas estéticas cinematográficas (Salazkina 38). La idea del cine neorrealista como una nueva manera de pensar en el cine realmente venía del diálogo que los intelectuales neorrealistas estaban teniendo con teorías y estéticas de cine internacionales. Además, si el fascismo vio en el cine—y sobre todo en el cine documental—un recurso de propaganda, también veía cómo el cine de entretenimiento, dominado por Hollywood, privilegiaba el desarrollo del cine anglófono. Esta misma preocupación era compartida por los rusos. Así que tanto el fascismo como la Unión Soviética estaban buscando formas

alternativas al cine hollywoodiense. De esta manera, Salazkina observa cómo el cine soviético realmente representó un modelo alternativo para el desarrollo del cine italiano. Asimismo, el interés fascista en la observación y representación de la realidad fue algo que se mantuvo en el cine neorrealista. Salazkina observa que:

> In Italy, as leftist activity was suppressed, left-leaning personalities in Italian avant-garde cultures often sought ways to remain viable, some by becoming advocates of the official fascist ideology and others by finding ways to express their "internal exile" while remaining involved with Italian cultural life. Both sorts gravitated to the Centro as a primary forum for cultural activity. This process bears some similarities to the dynamic inside Soviet film circles in the Stalinist period. (40)

Estas cinematografías, fundadas en criterios históricos y políticos muy diferentes, en realidad representaron una respuesta a Hollywood y se convirtieron en una propuesta de realismo que funcionó como eje central de la producción cinematográfica anti-hollywoodiense. Los confines porosos de estos procesos históricos y estéticos caracterizaron el neorrealismo. Entre los años veinte y treinta, los italianos miraban cine soviético. Ambos países habían reconocido la importancia del cine que Lenin describía como "the most important of the arts," pensamiento más tarde reformulado por Mussolini al afirmar que "Cinema is the strongest weapon!" (citado en Salazkina 41). La creación de estructuras como Cinecittà y el CSC en Roma y el festival de cine de Venecia permitieron la formación de muchas figuras que fueron esenciales para la realización de películas (como editores, guionistas, escenógrafos, camarógrafos, etc.). Pero cabe notar que mientras Luigi Chiarini (primer director del CSC) declaraba la necesidad de producir un cine nacional, una parte integral del currículo se centraba en el cine soviético; el CSC se convirtió muy pronto en un centro de conversaciones culturales internacionales. Por lo tanto, tomando en consideración el estudio de Salazkina, creo que lo que Zagarrio propone en su artículo es una reconsideración del trabajo de los neorrealistas en una perspectiva de continuidad que supera un binarismo simplista entre el fascismo y el antifascismo y que abre la conversación a un cambio de la poética y de la estética cinematográfica. En otras palabras, mientras el neorrealismo fue

una corriente antifascista, los temas neorrealistas se formaron en los parámetros de la era fascista y en la esfera histórico-política que incluyó el cine soviético.

Por ejemplo, Di Nolfo observa cómo el mismo Zavattini se inspiró en el director de cine vanguardista soviético Dziga Vertov (1896–1954) y en el verismo. Di Nolfo presenta el neorrealismo como una estética independiente y lo ubica antes de que se bautizara como estética de la posguerra. Además, ve el neorrealismo como una necesidad de contar la realidad que no fue exclusiva de la posguerra y que fue parte del recorrido artístico-creativo de muchos cineastas que tras el fin de la guerra fueron parte del movimiento neorrealista, pero que en realidad ya estaban forjando su cine en esa dirección antes de su comienzo oficial. El autor pone particular atención en la transición del fascismo a la liberación para entender mejor los elementos de continuidad y de cambio que marcaron las pautas de la estética italiana.

Un ejemplo concreto de esta tendencia es Rossellini. Antes de producir *Roma città aperta*, Rossellini dirigió una película escrita por Vittorio Mussolini, hijo del dictador, titulada *Un pilota ritorna* (*Un piloto regresa*; 1942). La película tuvo mucho éxito y permitió que proliferaran las oportunidades cinematográficas para el realizador; todo esto gracias a películas hechas durante el fascismo que difícilmente podrían ser clasificadas como antifascistas (Di Nolfo 90). El caso de De Sica fue parecido. Di Nolfo estudia cómo este director ya era famoso antes del fin de la guerra. Como ejemplo de la hibridez de la carrera artística de estos directores, cita la película *I bambini ci guardano* (*Los niños nos miran*; 1943). La crítica a la familia burguesa protagonista de *I bambini ci guardano* no solo no era un tema antifascista, sino que Di Nolfo observa que el mismo Benito Mussolini hablaba extensamente en contra de la moral burguesa. Por lo tanto, en este caso se puede decir que hay una conexión entre los temas de interés del cine fascista y del cine neorrealista (91).

Di Nolfo entonces se pregunta: "Is anti-Fascism but a chance political addition, when the war itself might suffice to explain neorealism?" (95). Estas reflexiones sin duda ayudan a problematizar el fenómeno del neorrealismo y a contextualizarlo dentro del clima histórico-político que lo engendró. Es fundamental tener en mente el valor de la transición, de la continuidad y de la ruptura entre el cine realista de la época fascista y el cine antifascista neorrealista.

Creo que la guerra fue sin duda el evento que desencadenó la necesidad de producir cine que contara la realidad; a la vez, creo que el antifascismo fue el propósito que motivó a sustentar y alimentar esa producción cinematográfica con todas las herramientas estéticas que fueran necesarias para mejor contarse en pantalla.

Como explican Giovacchini y Sklar en la introducción de *Global Neorealism*:

> neorealism's origins went beyond the boundaries of the Italian nation. [...] Nothing moves, is exported, or is accepted wholesale. [...] Through a process of adaptation and creolization, neorealism—the hybrid, Italianized output of an international conversation about realist cinemas that began in the 1930s—was absorbed with varying results into national cinemas, thereby becoming a global style. (5, 12)

El cine representó la mejor manera de contar la estructura político-económica y de difundir tendencias socioculturales durante el fascismo, al igual que durante el neorrealismo (Zagarrio 23). Considerando que la época fascista no pudo desprenderse de los referentes cinematográficos en auge durante esos años (como Hollywood, el cine soviético o el melodrama), se hace patente problematizar el origen del neorrealismo y los procesos que lo llevaron a desarrollarse. Tanto Zagarrio como Salazkina subrayan que hay que empezar desde los años treinta para entender lo que más tarde se convirtió en la poética del neorrealismo. La fluidez entre las estéticas y las poéticas neorrealista y fascista, así como las relaciones entre todo proceso histórico-social a partir de los años treinta, son realmente representativas del contexto en el que el neorrealismo pudo desarrollarse. La atención a las masas, a las clases sociales más pobres y el uso del cine como medio para contar crónicas sociales es el resultado de las experiencias almacenadas durante los años previos a la posguerra.

Esta perspectiva es particularmente reveladora a la hora de analizar el desarrollo del neorrealismo en Cuba. La continuidad que proponen Di Nolfo y Zagarrio al analizar el neorrealismo italiano ayuda a entender ciertos procesos históricos y actitudes hacia la innovación y lo "puro" como patrones que se repiten luego en el contexto cubano. Es decir, que se puede trazar cierta analogía entre los contactos, los diálogos, las disputas y la ruptura posterior entre los cineastas caribeños y Zavattini, y todo lo que aconteció

previo al proceso de definición del neorrealismo. Dichos procesos fueron fluidos y ponen en duda si hablamos de continuidad o de ruptura. En el diálogo con Di Nolfo, Zagarrio, Schoonover y Salazkina, la ruptura adquiere un nuevo sentido que permite difuminar sus límites para entender esa separación no como un fin, sino como un espacio desde el cual se vuelve posible crear un neorrealismo sin influencia de otras tendencias.

Filmografía y revistas neorrealistas

La acepción de un "nuevo" realismo, un neo-realismo, surge de la necesidad de subrayar el carácter inédito de la corriente. Algunas connotaciones realistas aparecían ya en películas italianas de la época muda, como la ya mencionada *Sperduti nel buio* (1914) de Nino Martoglio o *Assunta Spina* (1915) de Gustavo Serena, y ciertas obras de Alessandro Blasetti (sobre todo *Terra madre* [*Tierra madre*] e *I mille di Garibaldi, 1860*, de 1931 y 1934, respectivamente). También, hubo una discusión teórica en torno al movimiento desde la década del treinta, que fue inmediatamente acogida por la revista *Cinema*[10] (creada en 1936 y desde 1938 dirigida por Vittorio Mussolini); por la revista *Bianco e Nero* (que aparece en 1937 y es dirigida durante casi quince años por Luigi Chiarini); y por el Centro Sperimentale di Cinematografia en Roma (que tuvo como estudiantes a los futuros directores Rossellini, Antonioni y De Santis, entre otros).

Con la aparición de *Quattro passi fra le nuvole* (*Cuatro pasos por las nubes*; 1942) de Blasetti, *I bambini ci guardano* (1943) de De Sica, la obra maestra de Visconti *Ossessione* (*Obsesión*; 1943) y *Roma città aperta* (1945) de Rossellini, se empezó a hablar de neorrealismo cinematográfico de manera más directa. Con estas películas irrumpió en las pantallas una Italia habitada por la miseria y la desocupación, que hablaba de lo contemporáneo y de una policía persecutoria. La censura en algunos casos, como en *Ossessione*, hizo que la película tuviera problemas de distribución, sin embargo el cambio de época ya era notable: todo lo que se había incubado desde hace más de una década venía tomando forma en pantalla bajo un discurso neorrealista que había pasado por la literatura, las revistas y el cine y había sido discutido ampliamente.

Una estética cambiante

Roma città aperta abrió el camino para todas las grandes obras del trienio a seguir. Algunos ejemplos de estos años son: *Sciuscià* (1946) de De Sica, que mostraba el daño causado por la experiencia bélica en los niños del proletariado; *Paisà* (1946) de Rossellini, que a través de seis episodios de guerra y de resistencia ofrecía un fresco estilísticamente fragmentado de la Italia del 44; *Germania anno zero* (*Alemania año cero*; 1948), también de Rossellini, que contaba la deriva moral a través del suicidio de un niño; *Ladri di biciclette* (*Ladrones de bicicletas*; 1948) de De Sica, la historia de un hombre común que no se resignaba a la desocupación forzosa y ofrecía el retrato de un país suspendido entre la esperanza y la frustración; y *La terra trema* (*La tierra tiembla*; 1948) de Visconti.

En el estreno de *La terra trema*, el crítico italiano Guido Aristarco definió esta película como un puente que ponía en diálogo el neorrealismo y el realismo, y permitía pasar de un cine objetivo, cronístico y de denuncia a un cine crítico que no se limitaba a observar la historia, sino que invitaba a reflexionar sobre ella y con ella (*Cinema* 48). De esta manera, Aristarco señalaba el comienzo de un cambio de rumbo en el neorrealismo según Zavattini lo había entendido hasta ahora:

> Zavattini, da un lato, "grande cronista della realtà italiana quale viene immediatamente percepita, della quotidianità," e dall'altro appunto Visconti, che non si arresta, come Zavattini, alla cronaca, alla osservazione fenomenica, alla semplice percezione della realtà, ma sottolinea il trapasso del fenomeno in essenza, prende parte attiva alla descrizione, "o meglio, più che descrivere, narra." (49)

> Zavattini, por un lado, "grande cronista de la realidad italiana que viene inmediatamente percibida, de la cotidianidad," y por otro lado el mencionado Visconti, que no se para, como Zavattini, en la crónica, en la observación fenoménica, en la sencilla percepción de la realidad, sino subraya el paso del fenómeno en su esencia, es parte activa de la descripción, "o mejor, más que describir, narra."

Un año más tarde, De Santis estrenó *Riso amaro* (*Arroz amargo*; 1949), donde explora su vía personal hacia el cine popular-realista

y reflexiona sobre ciertas intuiciones gramscianas al mezclar valores sociales y el melodrama, instancias progresistas y carnalidad.

El recorrido temporal de estas películas deja entender que ni a comienzos de los años cincuenta el neorrealismo en Italia se abría a perspectivas más amplias. Aristarco precisa que a pesar de la ruptura con formas estéticas más tradicionales, esta transformación no perjudicó los trabajos anteriores de Rossellini o De Sica sino que en el cambio encontraron su fuerza y vitalidad, colocándose entre los fenómenos más interesantes de la segunda posguerra (*Cinema 50*). Aristarco además añade:

> Non si è voluto, né si vuole "liquidare" con "tanta scellerata frettolosità" l'esperienza naturalistica, cioè neorealistica, "documentaristica" nell' accezione chiariniana. Il neorealismo italiano [...] ha la sua ragione di essere, e cittadinanza nel campo dell'arte [...] nonostante le limitazioni. [...] La "rivoluzione" del cinema italiano non è in fase di decrescita nel senso di un semplice esaurimento e fallimento, nel senso di una rivoluzione rientrata. "Il neorealismo di De Sica e Zavattini, del primo Rossellini, o quello diverso di un Antonioni, hanno dato i frutti che tutti conosciamo, e che si riconoscono all'estero; e questa fase del nostro cinema, lungi dall'essere esaurita, darà senza dubbio altri capolavori, permetterà altre esperienze positive": così come permette, in pari tempo, che dalle sue radici concresca una pianta, una tendenza, di proporzioni e ramificazioni tanto più ampie, estese, a vasto raggio: il realismo critico di un Visconti. (51)

> No se ha querido "eliminar" con "tanta prisa espantosa" la experiencia naturalista, o sea neorrealista, "documental" en la percepción chiariniana. El neorrealismo italiano [...] tiene su razón de ser, y ciudadanía en el sector del arte [...] no obstante las limitaciones. [...] La "revolución" del cine italiano no está decreciendo en el sentido de haber terminado recursos, o en el sentido de una revolución que se ha retirado. "El neorrealismo de De Sica y Zavattini, del primer Rossellini, o el neorrealismo diferente de Antonioni, han dado los resultados que todos conocemos, y que se reconocen en el exterior; y esta fase de nuestro cine, lejos de estar agotada, dará sin duda otras obras maestras, va a permitir otras experiencias positivas": así como permite, al mismo tiempo, que de sus raíces crezca una planta, una tendencia, de dimensiones y ramificaciones mucho más extensas, que pueda llegar a muchos lugares: el realismo crítico de Visconti.

Cabe precisar aquí, que en esta cita el autor se refiere a un temprano Rossellini porque el director de *Roma città aperta* revisitó rápidamente su orientación neorrealista, cargando sus películas de dramatismo y de un lenguaje vibrante y en tensión. El problema era el paso del tiempo que no podía garantizar para siempre las mismas condiciones históricas y sociales. Por eso, para Rossellini, se hacía indispensable una interpretación crítica sobre los eventos acontecidos, por medio de una lógica dialéctica entre lo que había pasado y la evolución de los hechos. Ya en 1954 Rossellini explicitaba sus dudas sobre el neorrealismo como se había entendido hasta ese momento y también rechazaba la crítica que lo consideraba uno de los primeros fundadores del movimiento (Bondanella 130).[11] De hecho, como especifica Bondanella:

> In only few years after the appearance of *Open City*, Rossellini had succeeded in shifting the focus of Italian neorealism away from themes directly associated with the war or economic conditions and toward the analysis of emotional behavior and human psychology. (132)

Lo mismo acontece con la evolución artística de Antonioni y Fellini. A este propósito Bondanella informa:

> Like Rossellini, Antonioni was increasingly impatient with neorealist aesthetics and themes, and he too desired to create a new type of cinema that reflected the values of the reconstruction period. [...] Parallel to the move toward psychological introspection and new modernist narrative techniques in films made during the early 1950s by both Rossellini and Antonioni, Federico Fellini's evolution beyond his neorealist origins began with the same dissatisfaction over pressure to make films with a social slant." (132, 137–38)

Aún sin haber producido un filme según la estética neorrealista, Fellini había colaborado en las películas neorrealistas más clásicas, como *Roma città aperta*, *Paisà* y *Europa 51*. No obstante, para Fellini el neorrealismo fue una toma de posición moral más que un movimiento cinematográfico que podía ofrecer una manera nueva de mirar la realidad. Fellini entendía la realidad de una manera amplia que no se limitaba a la realidad social. De hecho, la posición de Fellini ha sido siempre en contra de teóricos como Zavattini (Bondanella 138). La insatisfacción de un cine que

parecía insuficiente para hablar de todas las realidades del país implicó una transformación de la producción cinematográfica que resultó en una tentativa de "liberar" el neorrealismo de su herencia prebélica para introducirlo al espacio de un realismo crítico moderno.

Las elecciones de 1948 fueron una clara señal de la derrota de la izquierda, siendo relegada a la oposición tras el paréntesis posresistencia. El clima cultural por ende cambió, lo que, como anuncia Aristarco, dio inicio al lento ocaso de la experiencia del neorrealismo. Con la instauración de un gobierno moderado de impronta filo estadounidense, la solidaridad posbélica se vino al piso definitivamente. La política cultural tendía a un optimismo de fachada y criticaba la exposición de las penurias del pueblo. Bondanella describe la situación política italiana de estos años:

> […] Italy's political climate changed between 1945 (a time when the Left felt there was a change to remake Italian political culture) and 1948 (when the Christian Democrats gained on April 18 an absolute majority in an election marked by cold-war tensions). Strikes and political violence became common, a tense situation brought to a climax by the unsuccessful assassination attempt on July 14 1948, of Palmiro Togliatti (1893–1964), the head of the Italian Communist Party. […] As a result, films with strong social statements and clear ideological positions became risky investments, as government subsidies could be withdrawn at a moment's notice from productions that were deemed dangerous. Even if such films were made, they ran the risk of being censored or even sequestered by the government. […] total film production in Italy fell from sixty-five films in 1946 and sixty-seven in 1947 to forty-nine in 1948. (112)

En este clima, De Sica y Zavattini rápidamente se convirtieron en objeto de polémicas por las obras que habían producido hasta ese momento. En 1952 fueron criticados por la película *Umberto D.*, porque este filme ofrecía una lúcida y rigurosa descripción de la soledad de un jubilado abandonado por una sociedad empobrecida de valores materiales y morales. El partido de la Democrazia Cristiana criticó la película por sus tonos pesimistas, argumentando que los italianos no necesitaban ver sufrimiento y pobreza en la pantalla tras sufrir tanto a causa de la Segunda Guerra Mundial (Bondanella 112). Las críticas vinieron sobre

todo por parte del exponente de dicho partido, Giulio Andreotti (el entonces vicesecretario de la sección cultural). Según Andreotti, los jóvenes necesitaban películas más optimistas que *Umberto D.*, filme que a su ver representaba un estilo que el país ya no necesitaba. La política llegó a tener una influencia fuerte en relación al cine, ya que decidía lo que se podía presentar en el festival de cine de Venecia. Así que a comienzos de los años cincuenta las películas neorrealistas no respondían a las exigencias políticas nacionales que preferían melodramas y comedias más ligeras (Bondanella 112–13).

El efecto de la política de estos años en los directores italianos tomó varias direcciones. Por ejemplo, tras la producción de la película *Bellissima* (*Bellísima*; 1951), con el filme *Senso* (*Senso*; 1954) Visconti se encaminó hacia un realismo burgués, expresado en tonos de melodrama. Este era un trabajo magistral pero alejado de los registros expresivos de su trilogía anterior. Hacia la mitad de los años cincuenta el cine empezó a representar un país en crecimiento económico con películas como *L'oro di Napoli* (*El oro de Nápoles*; 1954) de De Sica, y películas más comerciales como *Pane, amore e fantasia* (*Pan, amor y fantasía*; 1953) de Luigi Comencini. El neorrealismo se mezclaba así con elementos de la *commedia all'italiana* y del melodrama. Por un lado, estas transformaciones se interpretaron como parte del dinamismo del estilo neorrealista, mientras que, por otro, estas películas declaraban la muerte del neorrealismo. En opinión de Bondanella, se puede hablar del nacimiento de un neorrealismo "rosa" (114). A final de los años cincuenta y principio de los sesenta, con la llegada de la televisión y de películas como *La dolce vita* (1960) de Fellini, se entró definitivamente en una nueva fase creativa del neorrealismo.

Un ejemplo representativo de esta nueva fase creativa fue la película de De Sica, *Miracolo a Milano* (*Milagro en Milán*; 1951). El protagonista de este filme, Totò, sueña con un mundo sin hipocresía y falsedades; al final de la película, se ve al protagonista con un grupo de amigos mendigos que roban escobas para volar sobre el Duomo de Milán y escapar hacia aquel país imaginado menos cruel y tan anhelado. Bondanella lo describe de la siguiente manera:

> De Sica has clearly moved from the social reality typical of most neorealist films to a world of fantasy, fable, or fairy tale in spite of the often-cited remark by Zavattini (his scriptwriter) that

> the true function of the cinema is not to tell fables. *Miracle in Milan* attacks the very definition of neorealism canonized. [...] The entire film is thus a metaphor, a hymn to the role of illusion and fantasy in art, as well as in life, but it is not merely frivolous entertainment. De Sica informs us that the human impulse to artistic creativity [...] is capable of transcending social problems but not of resolving them. Film art can only offer the consolation of beauty and the hope that its images and ideas may move the spectator to social action that might change the world. (119)

Hubo una toma de consciencia en De Sica (como en otros directores neorrealistas como Rossellini o Visconti), que les hizo percibir la necesidad de aportar cambios en las realizaciones cinematográficas de un país en transformación. Era hora de experimentar, de encontrar nuevas fórmulas y esta transformación implicó que figuras emblemáticas del neorrealismo como Visconti, Rossellini y De Sica empezaron a expresar sus dudas sobre las maneras de hacer cine con el objetivo explícito de lograr una redención moral. Esta puesta en duda tenía lugar a solo unos años de producir sus obras neorrealistas (Bondanella 121).

Como argumentan Shiel y Bondanella, el neorrealismo no puede definirse como una escuela sino como un movimiento en continua evolución, contraste y transformación, que se alimentó de polémicas, divergencias y rupturas. Shiel precisa:

> [...] Neorealism was always in crisis, even in 1945. [...] the formal characteristics of neorealism in the 1950s demonstrated both continuity and change. [...] Neorealism became increasingly self-conscious, giving way to a modernist experimentation increasingly skeptical of the truth of images of "the real" and tending toward greater degrees of abstraction and interiorized philosophical inquiry. (14)

O sea, Shiel declara la continua evolución del neorrealismo como una condición *sine qua non* para que exista: una condición que no permite el fácil encasillamiento y que, como he explicado anteriormente, Shiel ubica dentro de un panorama global a la hora de hablar de neorrealismo. Por lo tanto, el neorrealismo es definible como "auténtico" solo en la perspectiva que implica la transformación constante tal como acontece en la sociedad.

Esta transformación constante mantuvo una maleabilidad desde los años treinta, hasta su apogeo en 1945, para a partir de ese entonces entrar en una crisis estilística. Los cineastas y críticos empezaron a hablar de la inestabilidad de la estética a partir de *Roma citta aperta* a pesar de que los primeros debates y artículos sobre el tema no se dieron hasta los comienzos de los años sesenta. Por ejemplo, en la introducción del número 5 de la revista *Cinema* de 1965, el crítico Aristarco asumía una posición crítica hacia el neorrealismo, declarándolo agotado en su carga creativa incluso antes de haber comenzado (9–12). Aristarco reconocía en el neorrealismo una reacción necesaria a una situación histórica que ya había llegado a su fin.[12] En la primera década de los sesenta la conversación más frecuente entre intelectuales y cineastas era sobre las maneras en la que se podía definir el neorrealismo. Bondanella precisa que: "Many critics during the 1940s and the 1950s treated any departure from social realism as either part of a 'crisis' of neorealism or as a 'betrayal' of neorealism" y, al mismo tiempo, especifica que:

> [...] it was naturally impossible to betray neorealism when there was never a neorealist movement with a consciously agreed-upon program, manifesto or aesthetic principle. The so-called crisis may be more accurately described as an argument between such writers or critics as Bazin, Aristarco, Zavattini, and others. (116)

En otras palabras, el neorrealismo no podía entenderse como un cuerpo único que se movía al unísono, sino que su lógica se debía entender como una estética cambiante, en constantes contradicciones y divergencias.

La maleabilidad de la estética neorrealista tuvo un rol en el futuro de la producción cinematográfica del país, en las direcciones artísticas tomadas por Zavattini y en el desarrollo que la estética italiana tuvo en Cuba. En el siguiente capítulo exploraré las maneras en que Zavattini interactuó con los cambios que se atribuían al neorrealismo, con las evoluciones de los directores de cine que habían empezado con él, y con aquellos jóvenes directores que habían empezado a hacer cine siendo sus discípulos. Por último, examino con qué idea de neorrealismo llegó el maestro italiano a Cuba.

Capítulo dos

Zavattini transatlántico

El aire se mide en "Za"

En un ensayo publicado en la revista *Cine cubano* en ocasión de la inauguración de la "Plaza Za" en la Escuela Internacional de Cine y Televisión de San Antonio de los Baños en 2002, el director argentino Birri comentaba que en Cuba y en toda América Latina "El aire se mide en Za" (48). La plaza estaba dedicada a Zavattini y por eso llevaba de nombre el apodo que afectuosamente le daban los amigos más cercanos. El aire al que Birri metafóricamente se refería era el que todos ellos, jóvenes latinoamericanos estudiantes en el CSC, habían sentido desde los años cincuenta mientras se formaban como cineastas bajo Zavattini.[1]

Desde sus comienzos como cineasta, guionista, director y escritor, Zavattini tuvo un interés, un compromiso y un impacto que desbordó los confines geográficos de su nativa Italia. Su presencia transatlántica marcó países latinoamericanos como Cuba, México y Venezuela. Este personaje, que nació en 1902 en Luzzara, un pequeño pueblo del norte de Italia, y murió en 1989 en Roma, su ciudad cinematográfica, fue una de las figuras más importantes en la historia del cine italiano y representó uno de los primeros y máximos exponentes del neorrealismo.

La producción zavattiniana en Italia

Zavattini, o el maestro, como muchos lo llamaban en Italia y en Cuba, fue una personalidad artística muy ecléctica que privilegió su creatividad en el campo de la literatura y en el cine. Como se aprecia en muchas de sus cartas, dormía muy poco y en sus largos días no paraba de escribir. Zavattini se reconoce como escritor, poeta, dramaturgo y guionista, pero también como periodista,

pintor y fotógrafo. Entre 1939 y 1942 acumuló once guiones propios y en colaboración, entre los cuales están: *Parliamo tanto di me* (*Hablemos mucho de mí*; 1931), *I poveri sono matti* (*Los pobres son locos*; 1937), *Io sono il diavolo* (*Yo soy el diablo*; 1941), *Totò il buono* (*Totò el bueno*; 1943), *Zavattini: secuenze di una vita cinematografica* (*Zavattini: secuencias de una vida cinematográfica*; 1967), *Straparole* (1967), *Non libro più disco* (*No hay libro más disco*; 1970), y en 1973 *Stricarm'n d'na parola* (*Cobijarme en una palabra*), poesías en dialecto luzzarese. En 1976 publicó *Un paese vent'anni dopo* (*Un país veinte años después*), *La notte che ho dato uno schiaffo a Mussolini* (*La noche que le di una bofetada a Mussolini*) y *Al macero* (*Al afligido*). Finalmente, del poema *Ligabue* hizo un guion para televisión donde contaba la vida del pintor. En 1982 publicó *La veritàaaa*, una obra en prosa poética sobre la vida y los hombres, creada, escrita, dirigida y actuada por él mismo. Como dramaturgo escribió *Come nasce un soggetto cinematografico* (*Como nace un argumento cinematográfico*; 1959), obra que de cierta manera fue un híbrido entre teatro y cine.[2]

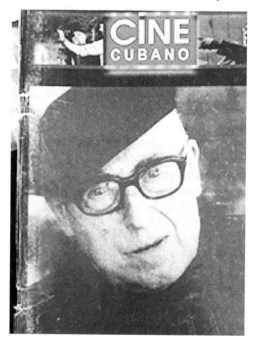

Figura 2. *Cine Cubano*, n. 155, 2002. Archivo Zavattini, Biblioteca Panizzi, Reggio Emilia, Italia.

Zavattini también fue periodista, crítico, redactor y director editorial para los periódicos *Cinema Illustrazione* (1930), con una columna titulada *Cronache da Hollywood* (*Crónicas desde Hollywood*), en 1931 empezó con la editorial Bompiani el *Almanacco letterario* (el mismo año publicó, con Bompiani, su libro *Parliamo tanto di me*), *Piccoli*, la *Gazzetta di Parma* (1926), *Solaria* (1929) y trabajó durante mucho tiempo para las editoriales italianas más distinguidas, entre las cuales figuran: Rizzoli (1930–35), Mondadori (1936–39) y Bompiani (1930).

En 1939 conoció a De Sica y estableció con él una profunda amistad que llevó a una abundante producción cinematográfica durante finales de los años cuarenta y los años cincuenta, la edad de oro del neorrealismo. Entre sus colaboraciones figuran: *Sciuscià* (1946), *Ladri di biciclette* (1948), *Miracolo a Milano* (1951, inspirado en el texto de Zavattini *Totò il buono*), *Umberto D.* (1952), *Stazione Termini* (*Estación terminal*; 1953), *L'oro di Napoli* (1954), *Il tetto* (*El techo*; 1956), *La ciociara* (*Dos mujeres;* 1961), *Il giudizio universale* (*El juicio universal*; 1961) e *Il boom* (*El boom*; 1963). Mientras colaboraba con De Sica, también produjo cinco largometrajes más para otros realizadores: *Amore in città* (*Amor en la ciudad*; 1953), *Noi donne* (*Nosotras las mujeres*; 1953), *Le italiane e l'amore* (1961), *I misteri di Roma* (*Los misterios de Roma*; 1963) y *La veritàaaa* (*La verdaaaad*; 1982). En 1949 ganó el Oscar con *Ladri di biciclette* y en 1955 ganó el Premio Lenin Mundial de la Paz.[3]

Zavattini y el neorrealismo

En este capítulo me concentro en la figura de Zavattini, en su definición y percepción del neorrealismo, su relación con los demás neorrealistas italianos y en el acercamiento de la crítica a su figura artística. Además, analizo su presencia transatlántica, en específico en sus contactos con Cuba y los cineastas de la isla. Con la llegada a Cuba, Zavattini afinó su percepción de la Revolución cubana e imaginó las maneras en que el neorrealismo podía servir a su causa. El acercamiento a la personalidad artística de Zavattini y a la relación del maestro con la estética neorrealista en Italia ilustra las circunstancias bajo las cuales llegaron a Cuba el neorrealismo y Zavattini. Además, el estudio de su figura como teórico, ensayista, guionista, y escritor permite entender mejor su relación con los directores y cineastas cubanos y las circunstancias bajo las que se dieron los diálogos con ellos.

Zavattini entendía el neorrealismo como una manera de registrar la realidad del momento sin congelarla, de contarla a medida de que pasara. Según Bazin, el neorrealismo "moves beyond the limits of photographic representation. [...] By contrast, cinema's mode of capture does not deanimate. It can capture events *in* time [...] the instantaneous is not stuck but rather left in flux. Rather than arresting change, cinema transfers it, capturing not just basic movement but substantive transformation" (citado en Schoonover 51–52; énfasis en el original). Esta "conservación de la vida" (como la define Bazin) coincide con la idea neorrealista de Zavattini, para quien el género neorrealista se diferencia del documental porque capta el momento a medida que acontece. De hecho, desde el nacimiento de la estética neorrealista, Zavattini está consciente de la maleabilidad del término, y sin embargo está en contra de definirlo como algo voluble y subjetivo.

Leyendo los escritos de Zavattini, y me refiero tanto a las cartas, como a las entrevistas, a sus diarios y libros publicados, se deduce su conciencia y aceptación de la transformación del estilo neorrealista bajo justificación de la naturaleza mutable de la realidad. El rechazo se dirige más bien a aquellos directores, entre los cuales está Fellini, que producen un cine que no es fiel a la estética neorrealista porque no ofrece una mirada crítica de la cotidianidad del modo en que el neorrealismo requería. Según Giacomo Gambetti, un crítico que trabajó varias veces con Zavattini (y sobre quien escribió una biografía): "El cine, para el escritor Zavattini, no es un trabajo en sí [...] sino una vía—una de las vías—desde la cual desplegar su discurso, su proposición poética [...] concentrándose en la realidad pequeño burguesa y medio proletaria [...]" (21). El neorrealismo era la clave que inspiraba la observación de la sociedad, una manera obvia y natural de considerar sus propias relaciones con el mundo.

Su idea obsesiva, tal como el mismo Zavattini la definía, era "desnovelizar" el cine. "Quisiera enseñar a los hombres a ver la vida cotidiana, los acontecimientos de todos los días, con la misma pasión que sienten cuando leen un libro" (Vega, "Cesare Zavattini" 41). Esta idea se refería a la voluntad de hacer películas que se parecieran cada vez más a la vida real y evitaran los cuentos de ficción que novelizan la vida con un *happy ending* al estilo hollywoodiense. A la vez, la idea del italiano era la de mantener viva la pasión y el interés hacia el cine entre los espectadores.

Zavattini creía firmemente que el cine era la clave para hablar a la gente. Entre 1940 y 1941 proyectó un semanario cinematográfico humorístico y decidió componer con Luigi Freddi un filme compuesto de diez breves fábulas que él definió como "modernas." Las fábulas fueron escritas y dirigidas por varios escritores (Gambetti 45).[4] En 1950 Zavattini tuvo un rol importante en el Círculo Italiano de Cine y en los años sesenta empezó una serie de cine-periódicos libres donde su desempeño en la organización fue fundamental (Gambetti 57, 49). O sea, Zavattini fue un director con un compromiso político y con un deseo de llevar su arte a todos los espacios creativos. La revolución que Zavattini quería traer al arte y su acercamiento poliédrico y productivo representó el aspecto más atractivo para aquellos cubanos que a partir de los años cincuenta soñaban con una revolución artística que pudiera inspirar y educar al pueblo con el fin de liberarse de la dictadura de Fulgencio Batista.

En los años sesenta, en colaboración con Gambetti, Zavattini empezó una serie de libros-encuesta, que como el cine-encuesta, traducía a la página escrita un tipo de indagación y de búsqueda que también pudiera encontrar espacio en la pantalla cinematográfica (Gambetti 50). Estos proyectos ofrecían una visión crítica acerca del cine y de su distribución. En el Festival de Venecia de 1968 Zavattini compartió en nombre de la Asociación Nacional de Autores Cinematográficos que:

> [...] nos opusimos al sistema cinematográfico italiano y extranjero. Rechazamos un cine determinado, limitado, sofocado entre las férreas reglas de una estructura económica y política que tiene su vórtice de consagración en el festival. [...] la verdad es que el festival ha devenido la falsa conciencia del cine, y esconde la desproporción pavorosa entre lo que debe hacer como intervención en la lucha por un cine verdaderamente libre y lo que en efecto hace. (citado en Gambetti 60–61)

La "lucha" (como Zavattini la llamaba) debía llevar a un progreso efectivo en la península italiana e invitaba a cineastas, hombres de cultura y el público a operar en nombre de un cine nuevo que pudiera representar un centro internacional permanente que inspirara formas de intervención social (Gambetti 62).

La convicción de Zavattini de unir arte y cine, y literatura y cine, dándole un rol protagónico a este último en la comunicación

con las masas, empezó a partir de los años treinta, aunque fue a partir de 1945 que su actividad se concretizó en las iniciativas que dejaban traslucir su orientación teórico-cinematográfica. Zavattini plasmó la necesidad neorrealista de un cine que bajara a las calles y le hablara a la gente en una especie de manifiesto teórico que el italiano perfeccionó gradualmente a lo largo del tiempo. Se debe reconocer que Zavattini es el padre del neorrealismo italiano por ser el iniciador de su teoría, además de haber inspirado a los directores más importantes de la época a nivel nacional e internacional (como Rossellini, De Sica y Visconti).

El concepto de neorrealismo encontraba su razón de ser en la teoría zavattiniana del seguimiento, que consistía en filmar lo cotidiano y seguir a los personajes entre la gente común. La cámara se ponía al servicio de lo cotidiano y lo captaba, convirtiendo los hechos normales del día a día en una historia contada en tiempo presente. Para Zavattini, era imposible "[...] comprender el discurso neorrealista si no lo comprendes siguiendo ese total derribo de valores" (citado en Gambetti 56). Esto era alcanzable solo a través del estudio del individuo; su evolución significaba "asaltar críticamente el tiempo: uno colectivo pero también uno individual" (56) para captar las problemáticas sociales desde un punto de vista que podemos llamar "inductivo," o sea que miraba a lo individual para reflexionar sobre lo general. La vida del individuo era una clave interpretativa que permitía ir más allá de una visión general, que corría el riesgo de ser aproximativa e inexacta. El individuo era entendido como el espejo de su sociedad, el reflejo de la situación histórica que vivía. Zavattini creó una teoría general del neorrealismo que proponía una estética objetiva que rompía con lo espectacular, que no debía entretener al público, sino que su objetivo principal debía ser la denuncia social, el concientizar las masas y servir como punto de partida para una reflexión colectiva sobre la realidad y sus problemas.

Las ideas de Zavattini sobre cómo debía realizarse una obra neorrealista se manifestaron en su primer guion para una película, *Darò un milione* (*Daré un millón*; 1935) del director Mario Camerini. La atención prestada al mundo de los humildes y a la autenticidad de los sentimientos marcaban una diferencia de cara a las temáticas de las películas producidas durante la dictadura. *Darò un milione* marcó el comienzo del estilo zavattiniano, cuya única constante y motor de producción debía ser decir la verdad.[5]

Desde muy temprano quedó claro el pensamiento de Zavattini en torno al neorrealismo: este no era un límite cinematográfico sino el reconocimiento de la necesidad de decir verdades inestables y en constante cambio que dejaban una sensación de vacío y de no haber completado el trabajo. Durante una entrevista con Gambetti, Zavattini señala que al terminar un trabajo:

> Me siento siempre en déficit conmigo mismo. Y me digo: "Si me hubiera puesto a escarbar en un hueco y siempre hubiese trabajado en ese hueco, estaría a setecientos metros de profundidad; habiendo escarbado en varios huecos estoy a doscientos, o a trecientos, pero no a setecientos." [...] Hay en mí una insatisfacción de naturaleza general, de la cual probablemente también saco cierta ventaja, una inquietud perenne, por la cual algunas veces me impulso adelante en lugar de salir hacia atrás. (citado en Gambetti 35–36)

La personalidad de Zavattini encajaba perfectamente con su idea de neorrealismo: una sociedad inestable y cambiante que se mueve aunque está arraigada en el presente sin el cual perdería su ser. A diferencia de la obra documental que aspiraba a representar la "realidad de los hechos," el cine neorrealista no quería enseñar "lo que es" sino "lo que está pasando en el momento."

En la opinión de Zavattini, lo que muestran los documentales resulta ser solo un resumen de la realidad, o de ciertos aspectos de ella; un resumen guiado, una visión parcial según el filtro del artista que produce la obra y decide qué incluir en ella. Según el maestro, la selección del director implica la fijación de lo presentado y excluye la verdadera naturaleza inconsistente de la realidad. Filmar según una estética neorrealista permite por ende evitar la selección (que solo ofrece una representación parcial y personal), y garantiza una visión auténtica del mundo sin la intervención de nadie, ni siquiera del director.

En la atención a las cosas pequeñas se encontraba un espacio reducido entre lo que se estaba contando y lo que estaba pasando. En esta cercanía marginal se individuaba el sentimiento neorrealista que se enfocaba en los detalles y en lo que pasaba en las calles de periferia en vez de las grandes plazas. La realidad que se representaba no era un simple reportaje, sino que interiorizaba y reflexionaba sobre las consecuencias de lo que se reportaba (Gambetti 112). Solo a través de la convivencia con la realidad los

artistas podían llegar a tener una experiencia en primera persona que podían contar (113). Zavattini rechaza las críticas que reducen el neorrealismo a una estética que falla en ofrecer soluciones a los ciudadanos. Según el maestro, eso mismo es lo que hace del neorrealismo la estética de la realidad porque, como en la vida real, no ofrece soluciones sino que encara problemas.

El crítico Bondanella explora las dificultades de la adaptación y transformación de las teorías zavattinianas por parte de otros cineastas. A pesar de su aprecio por Zavattini y el reconocimiento que le otorga a la hora de hablar de neorrealismo, Bondanella reconoce que:

> Despite Zavattini's insistence [...] that Italian cinema should turn toward everyday reality to avoid the "spectacular" or the "intervention of fantasy or artifice," many of the best neorealist films did exactly the opposite: they moved closer to traditional commercial Hollywood film genres [...]. (125)

O sea, que hubo desde el principio una relación contradictoria dentro del neorrealismo entre lo que Zavattini entendía por obra neorrealista y lo que se estaba produciendo. A pesar de estas divergencias estilísticas, Zavattini quiso crear un estilo cercano al de *cinéma-vérité* que él definió como *film inchiesta*. Bondanella escribe que:

> He enlisted the services of six different directors for six different episodes: Dino Risi's "Invitation to Love" ("Paradiso per tre ore"); Antonioni's "When Love Fails" ("Tentato suicidio"); Fellini's "Love Cheerfully Arranged" ("Un'agenzia matrimonial"); Lattuada's "Italy Turns Around" ("Gli italiani si voltano"); his own "The Love of a Mother" ("La storia di Caterina"), directed with Francesco Maselli (1930–); and Carlo Lizzani's "Paid Love" ("L'amore che si paga"), censored from the original American version by the Italian government because of its shocking revelation that prostitution existed in Italy. (126)

El resultado, sin embargo, no fue lo que el maestro esperaba. Cada director interpretó a su manera el *film inchiesta* y el episodio escrito por Zavattini terminó siendo la única película neorrealista del grupo. Lattuada introdujo elementos de la *candid camera*; Antonioni produjo un filme lleno de elementos de análisis

psicológico (que después se convertirá en el sello cinematográfico de este director); hasta llegar al caso tal vez más impactante de Fellini. Fellini convenció a Zavattini de que la historia que quería filmar era real y por ende respetaba plenamente los criterios neorrealistas: el caso de un hombre lobo que busca a su media naranja con la ayuda de una agencia matrimonial:

> Zavattini himself may have ingenuously considered the film as a new form of factual reporting and a step toward developing a new wrinkle in neorealist cinema; but it is obvious that the other directors did not accept his facile assertion that description or information would automatically lead to interpretation [...]. (Bondanella 126)

Los directores estaban evaluando otras formas expresivas. El punto no era tanto el de superar el neorrealismo y transformarlo en otra cosa, sino usar la metodología expresiva neorrealista para lograr un mensaje más complejo y completo. El resultado de este proyecto en colaboración con una generación más joven de cineastas subrayó los límites generacionales y la dificultad que la nueva generación tenía en adaptar y hacer propias las teorías zavattinianas.

Este desencuentro pone en evidencia la dificultad de encajar el neorrealismo en un estilo único y homogéneo, también ilustra el rol complejo de Zavattini en Italia y el tipo de interacción que tenía con sus colegas a partir de los años cincuenta. En una entrevista hecha por Nino Ferrero y Rolando Jotti a Lizzani y Pratolini sobre el acercamiento entre cine y literatura, a la pregunta si el cine había perdido su autenticidad neorrealista, Lizzani responde que:

> Io sono senz'altro per il cinema romanzo, cioè per un cinema costruito con dei personaggi, con racconti elaborati che scavino nella realtà e riflettano le contraddizioni, i conflitti della realtà attraverso una costruzione ideale e non attraverso solo il riflesso dell'oggettività. [...] Per quanto riguarda il cinema italiano, io penso che se c'è un pericolo, oggi, è proprio un eventuale abbandono di una certa strada che, dopo la prima crisi del neorealismo, cioè dal 1951 al 1952 in poi si è iniziata, cioè la strada di una ricerca nel senso di una costruzione narrativa, più elaborata, più ricca, più proficua di quanto non fosse quella del neorealismo. Il neorealismo è un fenomeno importantissimo. È un fenomeno di rottura. Ma che non si sarebbe sviluppato [...]

se non dà luogo oggi [...] a personaggi nuovi, a storie nuove, a storie più complesse, e non solo di puro riflesso della realtà." (Ferrero y Jotti 11–12)

Yo estoy a favor del cine novela, o sea a favor de un cine que se construya con personajes, con narrativas elaboradas que investiguen la realidad y reflejen las contradicciones, los conflictos de la realidad a través de una construcción ideal y no solo a través del reflejo de la objetividad. [...] En lo que concierne al cine italiano, creo que si hay un peligro, hoy en día, es un abandono de la calle que ha empezado tras la primera crisis del neorrealismo, o sea a partir de 1951 y 1952, es decir, salir a la calle en búsqueda de un sentido de construcción narrativa, más elaborada, más rica, más productiva de lo que fue el neorrealismo. El neorrealismo es un fenómeno importantísimo. Es un fenómeno de ruptura. Sin embargo no se habría desarrollado [...] si hoy no se desarrollan personajes nuevos, historia nuevas, más complejas, y no solo como puro reflejo de la realidad.

Lo que destaca esta cita es el deseo de seguir evolucionando sin dejar atrás el neorrealismo, profundizándolo, dando lugar a nuevos tipos de personajes y dando vida a historias que Lizzani definió como más complejas. Quedaba viva la necesidad de reflexionar sobre la realidad social pero había que ofrecer la propia interpretación crítica para seguir evolucionando y superar un mero reflejo objetivo de la realidad. Para lograrlo, Lizzani también hablaba de la necesidad de una ruptura con el neorrealismo zavattiniano sin que eso significase olvidar los problemas del subdesarrollo. Para las nuevas generaciones eran necesarias nuevas formas expresivas y nuevas estrategias estéticas (18). Lizzani ve en los cambios una oportunidad que no se aleja del deseo neorrealista de contar verdades.

La opinión de Lizzani muestra cómo el concepto de neorrealismo continúa siendo el centro alrededor del cual se concentran las conversaciones artísticas. Era necesario seguir explorando e investigando el significado del neorrealismo y entender las consecuencias que tenía un alejamiento del neorrealismo zavattiniano. Estas discusiones implicaron un cierto declive de Zavattini y de su entendimiento del neorrealismo en Italia y tal vez representaron la motivación para que el italiano explorara otras geografías que necesitaran y apreciaran su concepto de neorrealismo. La búsqueda a través de la ruptura también ocurrió años después en

Cuba, demostrando, una vez más, que la producción neorrealista no podía acontecer sin cambios y rupturas. Zavattini es sin duda una fuente creativa importante, pero el valor principal de su contribución era proponer un cine y una estética únicos y cambiantes. La insatisfacción de Zavattini frente a una producción cinematográfica que a su ver era demasiado comercial radicaba en su fervor y compromiso con hacer un cine revolucionario en las formas, en la estética y en los mensajes. Más allá de ser cineasta o escritor, Zavattini era un filántropo y ejercía su amor para el hombre a través del cine neorrealista: esta era una combinación esencial para él a la hora de llegar al mayor número de hombres de la manera más directa posible.

En este contexto de renovación y rupturas, Zavattini empezó a viajar al extranjero en 1953. A pesar de su actitud crítica de frente a las nuevas producciones neorrealistas y la convicción de seguir trabajando en su país natal para encarar los problemas nacionales, desde este momento empezó a crecer en él la necesidad de explorar fuera del contexto italiano. En cierto sentido, la ruptura que Zavattini le criticaba a los cineastas italianos más jóvenes, fue también el empuje que lo motivó a cruzar los límites italianos y a romper con ellos. Es con este deseo y esperanza que Zavattini llegó a Cuba la primera vez en 1953.

Figura 3. Apuntes de Cesare Zavattini sobre Cuba. Archivo Zavattini, Biblioteca Panizzi, Reggio Emilia, Italia.

Zavattini en Cuba

La relación del italiano con Cuba comenzó antes de su primer visita a la isla, en 1951, cuando conoció por primera vez a Gutiérrez Alea y García Espinosa en la escuela de cine en Roma. En 1953 Zavattini planeaba viajar a varios países de Centroamérica, por eso su primera parada en La Habana era una escala obligatoria. Zavattini estaba en compañía de Alberto Lattuada[6] y ambos tenían como destino final México. Los dos tenían planes de trabajar con el director mexicano Manuel Barbachano Ponce en la película *Raíces* (1954). Sin embargo, la escala obligatoria en La Habana resultó ser más que una parada pasajera para Zavattini. El maestro se quedó totalmente fascinado por la ciudad y decidió escribir un diario de viaje que más tarde publicó en el periódico *Paese sera*.

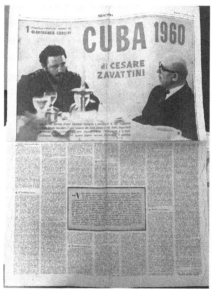

Figura 4. Diario de Zavattini sobre sus viajes a Cuba publicado en el periódico italiano *Paese sera*, 1960. Archivo Zavattini, Biblioteca Panizzi, Reggio Emilia, Italia.

En Cuba fue invitado por la Sociedad Cultural Nuestro Tiempo que también tenía el apoyo del Partido Socialista Popular. Luego fue invitado a asistir a un ciclo de cine italiano de la asociación Unitalia, que era parte de un proyecto destinado a abrir nuevos mercados en América Latina e intercambiar visiones sobre el cine con los jóvenes artistas cubanos. Fundada en 1951, Nuestro

Tiempo reunía a varios intelectuales de izquierda, entre los cuales figuraban Alfredo Guevara, Jorge Fraga, José Massip y Jorge Haydú. Entre ellos también se hallaban los dos jóvenes directores recién llegados del CSC: Gutiérrez Alea y García Espinosa.[7]

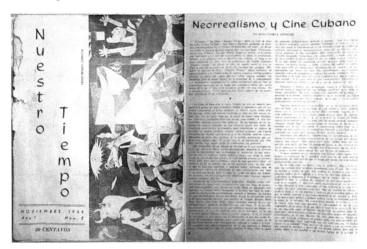

Figuras 5 y 6. Publicación del artículo "Neorrealismo y Cine Cubano" por Julio García Espinosa en la revista *Nuestro Tiempo*, año 1, n. 2, 1954. Archivo ICAIC.

La Sociedad Cultural Nuestro Tiempo estaba formada por jóvenes artistas en contra de la dictadura de Fulgencio Batista. Tenía varias secciones, entre las cuales estaba la de cine, aunque por la falta de recursos era muy difícil producir películas. Así que en esta asociación se daban principalmente charlas teóricas y se miraban las películas a disposición. Para estos jóvenes, las visitas de Zavattini constituyeron una respuesta práctica a la posibilidad de cambiar la producción cinematográfica nacional. Los cineastas cubanos empezaron a traducir y publicar los escritos de cine italiano en el "Boletín de Cine" de Nuestro Tiempo y escribieron varios ensayos sobre el neorrealismo (Massip, "Cronaca cubana" 50–51).

Durante esta primera y breve visita a Cuba en 1953, Zavattini se familiarizó con la situación sociopolítica cubana y con los problemas de la dictadura de Batista. A la vez, es a partir de esta visita que los jóvenes cubanos empeñados en transformar la producción artística nacional se dieron cuenta que el neorrealismo podía representar una vía concreta para el cambio. Estos empezaron a escribir sobre el neorrealismo en revistas cuyo

objetivo era ofrecer una perspectiva cinematográfica especializada y se informaron a nivel teórico para luego poder hablar sobre el movimiento en charlas oficiales. Desde sus comienzos, el neorrealismo se vio como una posibilidad para institucionalizar el cine de acuerdo a los ideales revolucionarios.

Zavattini conectó inmediatamente con aquellos jóvenes que veían en el neorrealismo la posibilidad de denunciar las injusticias sociales y la pobreza a través del cine. El entusiasmo de Zavattini tal vez se dio también porque las conversaciones sobre el neorrealismo que habían acontecido durante el Congreso de Parma establecían los límites de la estética.[8] Durante el congreso se examinó la inconsistencia de los temas neorrealistas en una contemporaneidad italiana que sentía que esa estética se estaba quedando muy atrás de sus objetivos originales. Así que la conexión con la causa izquierdista cubana y la decepción con la que Zavattini llegaba de Italia hicieron que esta primera visita representara el comienzo de una fuerte colaboración y de un diálogo cercano y asiduo entre los cubanos y el maestro. En los ojos de "Za," la Revolución recordaba el sentimiento de los tiempos de la Resistencia italiana.

Zavattini viajó a La Habana por segunda vez en enero de 1956, otro momento crucial de la dictadura de Batista. En esa ocasión, tuvo la posibilidad de asistir a la proyección del primer filme prerrevolucionario neorrealista: el mediometraje *El Mégano*. Dicho filme fue realizado por el grupo de jóvenes de Nuestro Tiempo bajo su supervisión, con consejos y aprobación por medio de cartas que intercambiaron durante casi dos años Guevara, García Espinosa, Gutiérrez Alea y Zavattini. A su regreso a Italia, Zavattini publicó en la revista *Cinema nuovo*:

> [...] pensaba que si hubieran estado aquí con nosotros algunos señores de la Via Veneto, algunos literatos, oyendo las apreciaciones que de nuestro cine hacen fuera de Italia hubieran tenido vergüenza de su escepticismo. Del cine italiano los extranjeros esperan indicaciones de vida, estímulo en la lucha, como si nosotros los italianos estuviéramos siempre trabajando por soluciones más allá de lo romántico [...]. (Vega, "Cesare Zavattini" 43)

En un momento tan confuso para el neorrealismo en Italia, Zavattini sentía el entusiasmo, la confianza y la curiosidad que los cubanos le tenían a él y a la estética neorrealista en su estado

más "puro," la de corte documentalista, que observa la sociedad y denuncia. Los contactos que Zavattini tuvo con los latinoamericanos que estudiaron en Roma hicieron de puente y favorecieron los contactos que luego estableció con América Latina y Cuba.

Cabe recordar que Zavattini no era una figura en declive en Italia. El maestro seguía siendo considerado una de las figuras intelectuales más importantes en el panorama nacional a pesar de las evoluciones de la estética neorrealista. Las disputas alrededor de cómo usar el término y el estilo neorrealista en cine, la importancia que se le daba a nivel social y cultural, y las preguntas acerca de una posible muerte del neorrealismo tomaron, en mi opinión, una doble dirección. Por un lado, las conversaciones sobre el neorrealismo fueron una clara señal del empeño en producir un cine comprometido que pudiera responder a un momento social de grandes y frecuentes transformaciones sociales y de crecimiento económico. Por otra parte, en los círculos intelectuales y cinematográficos de la época se le dedicaba tanto tiempo a las conversaciones sobre Zavattini y su acercamiento al neorrealismo porque el maestro continuaba siendo una autoridad en el sector histórico, literario y cinematográfico del país.

A propósito de esta discusión, Sarno parece desmentir la importancia de la figura de Zavattini en Italia revelando que: "[...] en aquella época, Zavattini no tenía trabajo; venir a México significaba para él cubrir una etapa de su vida en la cual los productores, que antes se peleaban por una historia de él, ya no se interesaban tanto" (Sarno, "Bajo el signo del neorrealismo" 8). El hecho de que Zavattini no tuviera tanto éxito como guionista en Italia como en los años anteriores no presuponía un desinterés de los cineastas italianos hacia lo que había hecho en pasado. Como señala Di Nolfo, el éxito en el extranjero de Zavattini:

> [...] made Italians understand the force of the new cinema and made them believe in it. Like a returning wave that was imbued with provincialism, neorealism became important for Italians, too. Elevated to the status of something important and completely new, it became the cinema of a free and democratic Italy. In its representations of the war, anti-Fascism, the Resistance, and the Liberation, it signaled a break with the past. (96)

Por lo tanto, Di Nolfo asegura que "despite the distinct styles of Rossellini, De Sica, and Visconti, the works of the three

filmmakers continue to be subsumed under a monolithic neorealism" (97). La pregunta que propone el crítico es si, "[o]n the basis of these differences, is it still possible to talk about one voice or one school that was inspired by the same project although lived and filtered through distinct personalities" (97). A esta pregunta añade la perspectiva crítica que dicta cuales fueron precisamente estas diferencias que llevaron a un éxito del neorrealismo en el extranjero (mientras que en Italia estaba constantemente bajo polémicas), lo que tal vez pueda llevar a tachar el neorrealismo como una "invención americana" (97). Me atrevo a decir que si bien las preguntas de Di Nolfo son válidas y necesarias, no cambian la importancia de la estética neorrealista en la cinematografía italiana y mundial, ni comprometen su origen y variedades artísticas. Para los italianos, el pasado zavattiniano seguía representando la base no solo de una manera nueva de hacer cine, sino de una manera innovadora de mirar el mundo, la sociedad y de hablar a la gente de problemas sociales, políticos e históricos. El hecho de que ahora estos directores italianos sintieran la necesidad de superar, transformar y adaptar la corriente neorrealista a la contemporaneidad no significaba que estuvieran despreciando o borrando el valor de la contribución de Zavattini. Todo lo contario, en mi opinión fue una manera de afirmar su importancia y de tener la voluntad de seguir mejorando lo aprendido.

Tampoco creo que la voluntad de Zavattini de viajar a América Latina fuera dictada por una mera exigencia económica sino que probablemente representó la posibilidad de rescatarse y de demostrar el valor de sus opiniones tan criticadas en Italia. Como observa Mestman, antes que nada hay que reconocer que la presencia del neorrealismo en América Latina incluyó un: "complex network of cultural and political processes that developed throughout the years between the immediate postwar period and the 1960s" (163), y luego hay que recordar que, "two different generations of filmmakers were crucial to the NLAC: in the immediate postwar period, the neorealist generation worked almost at the same time as the Italian phenomenon; the subsequent generation was the true expression of the 1960s and shared a larger and politically different horizon" (164). Los viajes de Zavattini a Cuba fueron el resultado de una curiosidad intelectual y el resultado de la convicción de que el neorrealismo, tal como él lo entendía, todavía podía enseñar una nueva manera de mirar y reflexionar sobre las

problemáticas sociales en otros países. La presencia zavattiniana empezó en el periodo que Mestman reconoce como inicial y sigue en el que los directores tomaron nuevas direcciones. Las dinámicas de las colaboraciones de Zavattini en este segundo periodo son las que generaron una ruptura con los directores cubanos que muchos ven como el fin de la presencia neorrealista. Sin embargo, como exploro en los próximos capítulos, es precisamente en los espacios que crearon estas rupturas que hay que leer la presencia neorrealista. Por último, en estos años Zavattini también viajó mucho al norte y al este de Europa, pero aun así su participación en los países latinoamericanos fue más frecuente. Creo que esto se debe a dos factores: primero, por el parecido histórico-social (dificultades sociales, pobreza, dictadura, etc.); y segundo, por la presencia de tantos artistas latinoamericanos en el CSC en Roma.

Zavattini encontró estimulante la acogida del neorrealismo en Cuba. Su primera visita en 1953 culminó con la realización de *El Mégano*, el primer proyecto neorrealista importante de la historia cinematográfica cubana (y el único rescatado por la Revolución). Durante su segunda visita en 1956, Zavattini tuvo varias reuniones con los cineastas cubanos para realizar un proyecto llamado *Cuba mía*, la versión cubana de la película *Italia mía* (que también propone a Barbachano Ponce en su versión mexicana, *México mío*). Como en su versión italiana, este proyecto tenía el objetivo de presentar aspectos sociales locales de cierta importancia. El proyecto nunca se concretizó debido a la falta de recursos, sin embargo, estas reuniones fueron una experiencia imprescindible para profundizar la relación y la colaboración de los cineastas cubanos con el maestro.[9]

La tercera visita de Zavattini a Cuba tuvo lugar en diciembre 1959, en medio del momento de cambio más radical para la isla. Esta visita se convirtió en la más larga y la más importante desde un punto de vista cinematográfico. Zavattini se quedó en Cuba durante dos meses, hasta febrero de 1960. Invitado por Guevara (que a las pocas semanas que siguieron el triunfo de la Revolución se convirtió en el director del ICAIC), esta visita adquirió muy rápidamente un carácter oficial. En esa época, Zavattini fue entrevistado por Héctor García Mesa y Eduardo Manet en el primer número de una de las primeras revistas revolucionarias dedicadas al cine: *Cine cubano*. En la entrevista, Zavattini habla de los propósitos de sus viajes a La Habana y precisa que:

> Cuando decidí venir habría podido pensar que el tema de la
> Revolución cubana me sería ajeno. No sucedió así. Por el con-
> trario, pensé en qué manera podría traducirlo en lenguaje fíl-
> mico y escogí el modo más directo. Mi ambición era [...] que no
> se tratara de una pura representación de los hechos, sino de una
> interpretación de mis sentimientos: los hechos revolucionarios
> cubanos "contados" tal como yo los he visto. (38)

Zavattini representaba validación para la Revolución. Este fue un
momento de apertura hacia intelectuales y cineastas extranjeros
como parte de una estrategia de difusión de la Revolución frente
al mundo intelectual europeo, norteamericano y latinoamericano.

Figura 7. Carta de invitación a Cesare Zavattini en 1959.
Archivo ICAIC.

A partir de este momento los cubanos y Zavattini trataron de
formalizar y establecer las pautas de su colaboración. En la revista
italiana de cine *Bianco e Nero* se publicó el texto integral de la
entrevista de *Cine cubano* traducido al italiano. El interés cubano
hacia Zavattini era tan fuerte como el interés italiano por la Revo-
lución cubana. En Zavattini, en cambio, el interés iba más allá
de la Revolución cubana: para el maestro estar en Cuba desde

los años cincuenta significó tener un rol en la cinematografía del país, establecer la estética neorrealista a nivel internacional, ampliar su presencia artística en el mundo cinematográfico y, de cierta manera, usar este espacio para reafirmar su actualidad en el contexto italiano.

En Cuba, nunca se hizo mención de las contradicciones y las polémicas en torno al neorrealismo en Italia, sino que se concentró desde el principio en el neorrealismo zavattiniano. Esta elección se debía a que no se quería dar inicio a la producción cinematográfica revolucionaria hablando de los conflictos neorrealistas que involucraban a Zavattini. La Revolución planeaba empezar con un proyecto cinematográfico bien definido. Para Zavattini y para los directores cubanos, la Revolución constituyó la oportunidad de crear un proyecto común que hablara el mismo idioma: el de un proyecto revolucionario a servicio de una sociedad donde ya no había que combatir contra un estado dictatorial.

Durante esta tercera visita, Zavattini tuvo múltiples reuniones con los cubanos del ICAIC, para hablar de cine y sociedad, de cómo juntar las dos cosas de una manera revolucionaria y de qué maneras traducir esto a la pantalla grande. En este tiempo también aprobó el primer proyecto de García Espinosa tras el triunfo de la Revolución, *Cuba baila* (1960), y el primer largometraje estrenado públicamente tras el triunfo de la Revolución, *Historias de la Revolución* (1960) de Gutiérrez Alea.[10] El objetivo posrevolucionario de Zavattini era trabajar de cerca con los cineastas cubanos para educarlos y prepararlos para producir cine revolucionario. En el cine, el gobierno veía un medio para educar las masas; por eso la primera tarea del italiano fue empezar un curso técnico para la elaboración de guiones.

Este curso de escritura de guiones concluyó con una larga lista de proyectos fílmicos que se pudieron producir solo parcialmente. A pesar de que algunos proyectos nunca se realizaron, los cubanos que estuvieron en contacto con "el maestro" durante aquellas largas reuniones juraban que era una fuente de ideas infinitas. En varias ocasiones, Zavattini definió su energía como una irrefrenable "hemorragia verbal" afectada por un "perfeccionismo exasperado" (citado en Gambetti 28) que lo llevaba al placer del fragmento. La sensación de lo inacabado constituía para el maestro italiano el deseo de continuar la investigación hasta llegar a la producción. Producir incansablemente tantos proyectos obligaba a un ejercicio

creativo constante que imponía la ruptura y el alejamiento de un proyecto dejado a medias para seguir creando. Según Zavattini, estas frecuentes y continuas rupturas formaban parte del método de búsqueda constante, que llevaba a crecer y a no conformarse con las primeras ideas que vinieran a la mente.

Las reuniones entre el guionista italiano y los jóvenes cineastas cubanos llevaron a crear nuevas fórmulas de producción de largometrajes y documentales para que el mundo comprendiera la cambiante y prometedora sociedad cubana. La idea era trabajar en uno o dos proyectos donde se trataran los problemas de la isla (Zavattini, "L'officina cubana" 63). Sin embargo, a las pocas semanas ya tenían casi veinte proyectos. Estos son documentos inéditos sobre los que nunca se ha escrito, pero que ocuparon un momento de trabajo importante e intenso para Zavattini y los cubanos.

Figura 8. Los temas que Zavattini trabajó en Cuba entre 1959 y 1960. Archivo Zavattini, Biblioteca Panizzi, Reggio Emilia, Italia.

Los talleres de escritura con Zavattini se dieron entre el 11 de diciembre de 1959 y el 26 de febrero de 1960. El grupo estaba compuesto por Massip, García Mesa, José Hernández, Guillermo

Cabrera Infante, García Espinosa, Gutiérrez Alea, el director de fotografía Néstor Almendros, Manet, y algunos otros.[11] Unos ejemplos importantes fueron el cortometraje *Revolución en Cuba*, que le dio a Zavattini la oportunidad de explorar el territorio, y el guion *Color contra color*, sobre la relación del artista con la sociedad que tenía como objetivo abrir el debate revolucionario de la función del arte y la relación entre el arte social y el arte por el arte (Parigi, "Cuba: il presente antico di Zavattini" 43). Estos dos proyectos son un ejemplo de la posibilidad que estos talleres representaron para Zavattini y su entendimiento de la realidad cubana. Es en este entonces que el italiano visitó las fábricas y los campos, las cooperativas y las escuelas y visitó los lugares donde combatieron los revolucionarios. Zavattini estaba totalmente sumergido en la realidad cubana: miraba la televisión, leía los periódicos, participaba en las manifestaciones populares y hablaba con la gente.

Los demás proyectos realizados durante esta tercera visita de 1959 fueron *Prensa amarilla* (17 de diciembre), que era la historia de la toma de conciencia revolucionaria de un periodista; *La invasión* (13 y 16 de diciembre), que estaba ambientada en 1958 y trataba sobre la invasión guiada por Fidel Castro, Camilo Cienfuegos y Ernesto Che Guevara; *El asalto al cuartel Moncada* (13 y 17 de diciembre), que retrataba el hecho histórico del asalto; *Asalto a palacio*, que contaba la invasión del palacio de Batista por parte de unos jóvenes; *Habana hoy* (16 de diciembre), un film-encuesta sobre la ciudad; *Romeo y Julieta,* sobre la cuestión racial; *Qué suerte tiene el cubano* (13 y 17 de diciembre), historia ambientada en la Cuba de Batista, en donde una pareja gana una casa con todas las comodidades burguesas durante un programa de televisión y posteriormente al no poder mantenerla piensa en el suicidio; *El pequeño dictador* (15 de diciembre), que trata de los últimos días y la huida de Batista; *Cándido*, sobre el tema de la alfabetización; *Artistas cubanos* (13 de diciembre), sobre el teatro bufo cubano; *William Soler*, basado en el hecho real del asesinato de un chico de catorce años en Santiago de Cuba en enero de 1958; *El premio gordo* (11 y 15 de diciembre), sobre los juegos de azar durante la dictadura batistiana; *Color contra color* (24 de febrero); *¿Quién es?*, sobre el tema racial; *Tiempo muerto* (16 de diciembre), sobre la situación laboral en los cañaverales; y finalmente *Revolución en Cuba*, que tal vez resultó de particular interés para Zavattini, ya que era el único que quería dirigir.[12]

En 1961, la labor creativa se centró en un proyecto que tuviera como protagonista a un adolescente de catorce o quince años. Se trataba de la película *El joven rebelde*, que Massip define como: "[una] muestra al mundo [de] las posibilidades de renovación del Neorrealismo, de su radicalización política, y muestra, al mismo tiempo, lo que significa para el desarrollo de las corrientes estéticas más positivas, un ambiente de creación democrático, revolucionario" ("Señales de Zavattini en un antiguo cuaderno de apuntes" 91). Como explico en detalle en el capítulo 5, esta fue la colaboración más difícil y a la vez prometedora para el desarrollo de la cinematografía cubana. Fue con esta producción que los diálogos de Zavattini con los cubanos incluyeron un proceso más complejo que llevó a un punto de quiebre y renovación que terminó replanteando la naturaleza de esta relación.

¿Za transatlántico o una estética transatlántica?

La labor en Cuba alrededor de la producción del cine local incluía la proyección de filmes extranjeros de alta calidad artística como *Accattone* (1961) de Pier Paolo Pasolini, *La dolce vita* (1960) de Fellini, y *El ángel exterminador* (1962) de Luís Buñuel, entre otras. Estas películas extranjeras incluían las neorrealistas, entre las cuales estaban los trabajos de esos directores que de alguna manera se habían distanciado del neorrealismo zavattiniano. La importancia de las películas extranjeras se halla en el hecho de que no solo representaron—por parte de los cubanos—un signo de apertura cultural e ideológica al mundo, sino que sirvieron el propósito pedagógico de educar al público cubano. El contacto con el cine extranjero también inspiraba a desarrollar una estética que se alejara de la producción de Hollywood. La inclusión de un neorrealismo que en Italia había cambiado y que ya no seguía el modelo zavattiniano establece una conexión con el origen borroso de los primeros momentos del neorrealismo. Además, recuerda la realidad de una porosidad histórico-geográfica sin de la cual el neorrealismo no hubiese podido formarse a mitad de los años cuarenta. Con el paso de tiempo, estos procesos estéticos porosos volvieron a tener un rol importante en la formación de las gramáticas necesarias en el desarrollo de la cinematografía cubana.

A partir del 1959 tomaron forma proyectos que establecieron las pautas del cine cubano. La creación de estudios cinematográficos,

la publicación de un cine periódico como el *Noticiero ICAIC Latinoamericano* (que nace con el ICAIC), la publicación de una revista especializada como *Cine cubano*, la creación dentro del ICAIC de una sección dedicada a los dibujos animados y la apertura de una cinemateca que coleccionaba los filmes nacionales e internacionales considerados más importantes fueron algunos de los ejemplos de la revolución cultural que se dio a partir de 1959. A eso hay que añadir la colaboración de directores extranjeros que coincidieron con el comienzo de la Revolución y con la formación de una futura generación de cineastas cubanos que hasta los años setenta trabajaron para educar el pueblo a través del cine. Un ejemplo emblemático de este proyecto educativo fue el cine móvil del ICAIC, que llevó la pantalla cinematográfica a los rincones más remotos del país.

La presencia de Zavattini en Cuba entre 1953 y 1962 marcó la producción cinematográfica cubana. Involucrar a un maestro famoso que venía del extranjero y que hasta ese momento solo había sido un nombre leído en alguna revista especializada de cine o visto en la pantalla de una película neorrealista creaba entusiasmo y alimentaba las esperanzas en los directores cubanos. Como reflexiona Sarno: "Los filmes italianos parecen haber desembocado en América Latina una especie de *compromiso histórico avant la lettre* [...]" (16, énfasis en el original) que ayudó a encontrar el camino para modernizarse y la manera de romper con el pasado dictatorial y avanzar en la búsqueda de la *cubanía* cinematográfica y revolucionaria. Directores como García Espinosa y Gutiérrez Alea se formaron bajo las enseñanzas de Zavattini. Además, vivieron en Italia durante los años en que más en auge estuvo el neorrealismo y antes de que triunfara la Revolución en Cuba. En Roma tuvieron la posibilidad de asistir a los congresos de Palmiro Togliatti,[13] aprendieron las ideas de la izquierda y tuvieron la posibilidad de conocer en persona a protagonistas de películas neorrealistas famosas. Tuvieron además la posibilidad de hacer sus prácticas asignadas por el CSC con los maestros del momento, como De Sica (García Espinosa trabajó en *La ciociara*) y tuvieron sus primeras experiencias cinematográficas como profesionales formados cuando rodaron sus cortometrajes para diplomarse del CSC.[14] Estas relaciones hablan de unos contactos transatlánticos que incluyeron varios procesos y que establecieron las pautas de las colaboraciones con Zavattini más allá de los confines italianos.

Finalmente, tanto Zavattini como los cubanos no pudieron ignorar la naturaleza opaca y cambiante del neorrealismo. Esta naturaleza neorrealista fue lo que contribuyó a producir los cambios que afectaron sus relaciones y colaboraciones.

Si en este capítulo he explorado la relación de Zavattini con el neorrealismo tanto en su contexto italiano como en sus colaboraciones cubanas, en el tercer capítulo hablo de la relación de García Espinosa y de Gutiérrez Alea con el neorrealismo italiano. En particular, estudio hasta qué punto y en qué modalidad la búsqueda de la *cubanía* para ellos empezó en Roma y se extendió a La Habana y cuáles fueron los procesos que provocaron las rupturas con Zavattini.

Entre el espectáculo, la propaganda y la realidad

El neorrealismo italiano según Julio García Espinosa y Tomás Gutiérrez Alea

¿Cuál era en definitiva el gran legado que estábamos recibiendo?
No era poco.
Que se podía acortar la distancia entre el arte y la vida.
Entre el espectáculo y la realidad.

Julio García Espinosa, "Recuerdos de Zavattini"

Coordenadas

En el número 155 de *Cine cubano* dedicado a Zavattini que se publicó en el año 2002, García Espinosa admite que el legado que les había dejado el neorrealismo "no era poco" ("Recuerdos" 62). El título de este capítulo se inspira en la cita en que García Espinosa acepta que el cine neorrealista les estaba enseñando a traer la realidad y la vida dentro del arte. La estética cinematográfica producto de ese contacto llevó a la formación de un cine revolucionario que se movió del mero espectáculo a la representación visual de la realidad. Sin embargo, eso también significó pasar por la propaganda que fue necesaria para implementar los valores sociales que promovía la Revolución.

En este capítulo analizo la relación de los directores cubanos Gutiérrez Alea y García Espinosa con el cine neorrealista. Empiezo por los años en Roma en la escuela de cine CSC entre 1951 y 1953, y concluyo con su regreso a La Habana en 1953. Durante su estancia italiana, ambos directores tuvieron la posibilidad de aprender de los cineastas neorrealistas de mayor auge en la época, tuvieron contacto cercano con Zavattini y compartieron cursos y prácticas con otros estudiantes latinoamericanos. A la vez, en Roma pudieron vivir en primera persona las manifestaciones políticas izquierdistas en las calles de la capital y conocieron de cerca

a los que participaban activamente en el clima social, político y cinematográfico del momento. Finalmente, la experiencia italiana y los contactos con Zavattini marcaron de manera indeleble la formación intelectual y cinematográfica de Gutiérrez Alea y de García Espinosa tanto en los años italianos como en los momentos pre- y posrevolucionarios cubanos, lo que llevó su cine a moverse entre el espectáculo, la propaganda y la realidad.

Figura 9. Tomás Gutiérrez Alea (sentado) y Julio García Espinosa de estudiantes en el CSC en Roma. Archivo ICAIC.

Me enfoco aquí en los momentos iniciales de la relación entre los directores cubanos con el neorrealismo italiano y Zavattini; particularmente, en su trayectoria artística entre 1951 (año de llegada a Italia) y 1954 (año en que organizaron una conferencia sobre el neorrealismo italiano en Cuba). Esta conferencia representó la presentación oficial de la estética italiana y ofreció soluciones concretas sobre las maneras en que el neorrealismo podía constituir una herramienta para el cine cubano. Los textos inéditos presentados en la conferencia fueron respaldados por la Sociedad Cultural Nuestro Tiempo. En el caso de Gutiérrez Alea, también analizo tres cartas que el director le escribió a Zavattini en el 55, 56 y 59. Incluyo estas tres cartas en esta sección porque se destacan del resto de la correspondencia epistolar entre cualquier cineasta cubano y Zavattini, incluyendo la del mismo Gutiérrez Alea, por estar escritas en italiano. En cada una de estas cartas el

tono es claro en la articulación de las necesidades cubanas, y es puntual en el pedido de contribuciones académicas por parte de los italianos para las revistas cubanas. En los escritos que Gutiérrez Alea le enviaba a Zavattini, el cubano nunca transmite la sensación de verse desfavorecido o como víctima, sino que más bien le habla desde una plataforma políticamente consciente y preparada desde un punto de vista cinematográfico. A lo largo del capítulo me enfoco en la elección de escribirle a Zavattini en italiano y lo que eso representa en relación con el contenido de las cartas. Cierro el capítulo con el análisis de la relación de García Espinosa con el neorrealismo y me enfoco en el texto escrito por el director para la conferencia de 1954.

Tomás Gutiérrez Alea

La relación entre Gutiérrez Alea, el neorrealismo italiano y Zavattini fue tan cercana que en sus obras tempranas hay evidencias neorrealistas. Esto se destaca en los escritos y las cartas intercambiadas entre el director cubano y Zavattini. Los documentos ponen en evidencia su relación incluso desde antes del triunfo de la Revolución. El estudio de un documento inédito en particular, una conferencia dictada en La Habana en 1954 (encontrado en el Archivo Zavattini), revela las ideas del cubano sobre el neorrealismo y el uso que se debía hacer de ello en un futuro. Asimismo, el análisis de la correspondencia muestra la conexión entre el lenguaje usado en las cartas por el cubano y la importancia de la presencia neorrealista en su producción.

La primera vez que Gutiérrez Alea llega a Roma para estudiar en el CSC advierte que el neorrealismo italiano ya se encontraba en una fase de decadencia y transformación. El cubano siente que la calle, más que la escuela, le ofrece la realidad social de aquellos años italianos que para él representaron el punto de partida para madurar una consciencia artística políticamente activa. Al regresar a Cuba en 1953, el resultado de esas experiencias se traduce en la labor de Gutiérrez Alea en la empresa publicitaria *Cine-Revista*, donde puede empezar a producir documentales, reportajes y anuncios comerciales que más tarde serán creados por la Sección de Cine de la Sociedad Cultural Nuestro Tiempo.[1]

Tras el triunfo de la Revolución, Gutiérrez Alea y García Espinosa formaron parte activa de la Sección de Cine en la

Dirección de Cultura del Ejército Rebelde. Gutiérrez Alea prepara ahí el primer documental producido por la Revolución: *Esta tierra nuestra* (1959).[2] Al año siguiente, también fue el director de la primera película de la Revolución: *Historias de la Revolución* (1960), con la cual por primera vez se da cuenta que no está satisfecho y que se siente perdido en su traducción de los "neorrealismos."[3]

Gutiérrez Alea quería que el arte cinematográfico se convirtiera en un instrumento comunicativo al servicio de la sociedad. Por lo tanto, sus traducciones del neorrealismo italiano en la isla se debían hacer en su propio idioma. Si bien al principio el neorrealismo constituyó el mecanismo más efectivo para reformular el cine cubano y educar las futuras generaciones revolucionarias, al mismo tiempo la comunicación transatlántica presentó varios problemas. El primero, era la dificultad en establecer los parámetros del neorrealismo "original"; el segundo, era establecer lo que los cubanos realmente necesitaban para poder producir un cine revolucionario que se ajustara a los parámetros neorrealistas. Si consideramos el neorrealismo "original" como *una* de las posibilidades interpretativas, entonces para Gutiérrez Alea todavía era necesario establecer el significado del neorrealismo en otro idioma y desde otro espacio geográfico.

Las colaboraciones entre Gutiérrez Alea y Zavattini constituyeron un espacio complejo donde las traducciones sociales, políticas, cinematográficas y culturales (además de lingüísticas, por las comunicaciones epistolares entre los dos artistas) empezaron como interpretaciones de los conceptos neorrealistas "originales" y pronto se convirtieron en un obstáculo. Ese problema comunicativo, sin embargo, luego se convirtió en un espacio legítimo para los cubanos a la hora de crear un cine nacional que respondiera a las exigencias locales sin por eso perder la huella neorrealista.

A partir de 1953, Gutiérrez Alea propone la estética italiana como una solución posible para la producción cubana, sin renunciar por eso a la idea de un cine nacional independiente de toda influencia extranjera. En una conferencia pronunciada en junio de 1954 en la Sociedad Cultural Nuestro Tiempo, el director pone en evidencia la importancia de crear una cinematografía nacional para crecer como pueblo y como país. Este documento inédito es una charla escrita a máquina, firmada por Gutiérrez Alea, en donde se presenta el neorrealismo como denominador

común para llegar al crecimiento intelectual, artístico y económico cubano. La charla cubre varios aspectos de la filmación de una película según la estética neorrealista, planteándola como una solución perfecta para los problemas de producción nacional.

La conferencia, titulada "Realidades del cine en Cuba," está transcrita en un documento de 26 páginas y se divide en varias secciones. En la primera parte, "Objetivos que perseguimos," el director pone en claro que "[e]l objetivo que perseguimos es colaborar en la creación de una industria cubana de cine que [...] pueda significar una importante fuente de trabajo y riqueza para nuestro país y un vehículo de expresión nacional" (Gutiérrez Alea "Realidades" 2). Tras haber establecido la importancia de tener una industria cinematográfica nacional, en la segunda parte Gutiérrez Alea se enfrenta a "Los problemas artísticos" que se presentan a la hora de conjugar el arte con la industria sin comprometer la calidad. El director critica el arte por el arte por ser un producto ininteligible para las masas, aludiendo a una crítica al *Free Cinema*.[4] También, en esta sección subraya que el objetivo que había que tener en mente: "qué tipo de obra resulta más apta para la creación de una industria nacional de cine" (2), aclarando que el objetivo es hacer un arte para el público y explicando las maneras en que el neorrealismo representaba un instrumento válido para lograr una producción cinematográfica pedagógica y de crítica social. Tras contraponer la imagen del "purista que rechaza toda idea de cine comercial" y de "los comerciantes que formulan la misma idea invirtiendo los términos" (2), Gutiérrez Alea llega a una "posición justa" donde para "crear una industria cinematográfica [...] es necesario darle cosas [al público] que puedan interesarle, es necesario elevar la calidad del producto" (3). En otras palabras, el director cubano ve posible encontrar un equilibrio entre la calidad de los temas de las obras y el interés que podía suscitar en el público una producción neorrealista.

La tercera parte se centra exclusivamente en el neorrealismo italiano. Titulada "La experiencia italiana. Lenguaje propio. Realismo," en esta sección Gutiérrez Alea explica cómo "Italia logró estabilizar su industria cinematográfica e invadir considerablemente el mercado extranjero solo cuando dejó de copiar formulas de creación norteamericanas y empezó a hablar en su propio lenguaje" ("Realidades" 4) y cómo este era el ejemplo a seguir. Entonces aclara que seguir el ejemplo neorrealista no

significa dejar de copiar a Hollywood o al cine mexicano para empezar a copiar al neorrealismo italiano, sino que el neorrealismo debe ser visto como una actitud y no un estilo. Por lo tanto, la estética italiana se debe aplicar como una actitud artística hacia la vida y como una manera de construir una sociedad revolucionaria a través del arte. Así que ya desde este momento el cubano deja claro que entiende el neorrealismo como un ejemplo productivo para la formación del cine cubano del futuro, extrayendo de él el mensaje que encerraba más allá de las técnicas de producción y tomando distancia definitiva de cualquier tipo de imitación.

Figuras 10 y 11. Conferencia "Realidades del cine en Cuba" pronunciada por Tomás Gutiérrez Alea el 17 de junio de 1954 en Cuba. Archivo Zavattini, Biblioteca Panizzi, Reggio Emilia, Italia.

La cuarta parte se titula "Oportunidad de realismo. El cine norteamericano y el italiano." En esta sección el director vuelve a resaltar la importancia de encontrar un idioma visual propio. Gutiérrez Alea escribe: "basta que encontremos nuestro propio lenguaje, expongamos nuestros propios problemas y demos una imagen sincera de nuestra propia realidad para [...] poder competir en condiciones más favorables" ("Realidades" 8); sin embargo, toda la conversación se centra en la importancia de la inspiración neorrealista. Aún planteando la propuesta de liberarse de toda influencia y

de mirar al neorrealismo italiano como un ejemplo visual, la clave de acceso continúa siendo el neorrealismo.

El lenguaje propio que Gutiérrez Alea invita a buscar era una traducción neorrealista que permanece en la estética cinematográfica del cubano a pesar de sus distanciamientos y críticas posteriores. Me refiero aquí en particular a la producción del director en la década del sesenta y del setenta, con obras como *La muerte de un burócrata* (1966), que es una sátira de la burocracia cubana posrevolucionaria; *Memorias del subdesarrollo* (1968), sobre la clase burguesa cubana tras el triunfo de la Revolución; o *De cierta manera* (1973), último filme de la directora Sara Gómez, que Gutiérrez Alea terminó tras la temprana muerte de la directora, en donde se exploraban las contradicciones de los marginados de la Revolución, los conflictos raciales y los antagonismos de género como reflejo de la realidad revolucionaria y de sus desafíos. Las tres películas muestran una fuerte conexión del director con la herencia neorrealista. A pesar de que en estas películas haya elementos experimentales y surrealistas (sobre todo en *La muerte de un burócrata* y *Memorias del subdesarrollo*), las tres presentan varios elementos neorrealistas, entre los cuales están: la alternancia de imágenes documentales y escenas de ficción (en *Memorias del subdesarrollo* y en *De cierta manera*); la contemporaneidad de los eventos como invitación a una reflexión de la sociedad actual (las tres); y un uso de la luz puramente neorrealista (las tres). También los tres filmes contienen elementos experimentales de los neorrealistas italianos más jóvenes, como Fellini, Rossellini y Antonioni, que, a pesar de las discrepancias con Zavattini, estuvieron presentes en el desarrollo del neorrealismo que el director cubano asistió durante sus años italianos.

En esta charla, Gutiérrez Alea abarca una variedad de temas relacionados a la producción cinematográfica. En un párrafo, se enfrenta al "problema de las estrellas" y de cómo manejar los actores para que las películas y la realidad fueran los verdaderos protagonistas; en otra sección explica "Algunas fuentes para la creación de un cine nacional," donde aclara la importancia de la literatura para hacer cine, tomando como ejemplo *Il cappotto* (1952) de Lattuada, que está inspirado en un cuento de Gogol ("Realidades" 12). El director también señala la importancia de la elección musical en una película, tomando esta vez de ejemplo la colaboración de la italiana Marisa Belli en la Semana del Cine Italiano en Cuba y

de su apreciación de la música cubana a la hora de entender la cultura popular de la isla (12); y finalmente habla de la importancia del conocimiento histórico para contar fielmente los hechos reales del presente (13). El análisis de esta charla destaca una constante en el discurso de Gutiérrez Alea: las referencias al neorrealismo italiano. La estética transatlántica está presente en su discurso aun cuando explica que el país necesita un lenguaje propio, para "nuestro cine presente" (14).

A través del análisis de películas como *Casta de roble* (1954) de Manolo Alonso y *Hotel Tropical* (1954) de Juan José Ortega, Gutiérrez Alea critica estas producciones y las pone como ejemplos negativos para el futuro del cine revolucionario ("Realidades" 14).[5] Gutiérrez Alea tiene una posición firme sobre lo dañino que resulta el cine comercial para el país, porque este tipo de producción perpetúa viejas fórmulas que no educan al pueblo ni sirven de ejemplo (17–18).

En "Fase de aprendizaje en el campo profesional. Los técnicos," Gutiérrez Alea habla de los técnicos que se necesitan para una realización cinematográfica y explica la preparación profesional que dichos técnicos debían tener, denunciando la falta de libros teóricos en la isla y por ende la necesidad de leer lo que se publicaba sobre cine en el extranjero ("Realidades" 22). Gutiérrez Alea también se refiere al complejo de inferioridad tercermundista del que Cuba debía liberarse para empezar a producir cine en su lengua (22); declara la importancia de la crítica para crecer y mejorar en la producción de cine, y subraya, en específico, la importancia de la crítica que viene del extranjero e Italia (23); y termina afirmando la utilidad de los cine clubes como espacios de enseñanza y orientación a la hora de activar un proceso pedagógico para las masas (24). La conferencia concluye con una agenda para el futuro cinematográfico insular:

> En este momento nos encontramos al inicio del trabajo, apenas en el planteamiento del problema. Ahora es necesario organizar una amplia acción que interese a directores, productores, distribuidores, escritores y público en el común objetivo de crear un cine nacional, basado en la realidad de nuestro pueblo. Para nosotros, esa es la única salida. ("Realidades" 25)

El planteamiento de Gutiérrez Alea es demostrar la necesidad de producir y revolucionar el cine en Cuba, cuidando todo aspecto

de la producción: los técnicos, los guiones, la selección de temas y de actores y, finalmente, la filmación. Según Gutiérrez Alea, todo este proceso iba a ser posible gracias a las traducciones estéticas e ideológicas y a la adaptación de una actitud neorrealista de la que podían inspirarse y que les podía enseñar a desarrollar su propio lenguaje cinematográfico. Gutiérrez Alea deja bien clara su postura en torno a la posibilidad y la importancia de tener un cine nacional, y el rol fundamental que jugaba el neorrealismo para lograrlo. La cuestión no es depender del neorrealismo o copiarlo, sino inspirarse en él para producir su propio idioma. Para hacer esto era necesario aprender el idioma nativo del neorrealismo (una invitación clara en la conferencia), para poder apropiarse de sus técnicas y hacerlas propias. Esta actitud es fundamental a la hora de analizar las dinámicas de los proyectos que desarrollaron con Zavattini entre 1953 y 1962.

El valor de las conversaciones epistolares

La correspondencia epistolar constituye otro elemento que tomo en consideración para investigar la naturaleza y el desarrollo de las relaciones entre el director cubano y el italiano.[6] Sobresale un detalle importante en la cartas inéditas escritas entre 1955 y 1959: en algunas ocasiones el cubano eligió escribir en italiano.[7] Puede haber varias razones para que Gutiérrez Alea eligiera escribir a Zavattini en italiano. Es posible que el director fuera el que mejor manejaba el italiano, ya que esta elección lingüística no se repitió en el caso de García Espinosa. Otra posibilidad es que la elección lingüística señale una clara postura en Gutiérrez Alea de limitar la influencia del extranjero. A mi ver, la elección de escribir en un idioma extranjero adquiere un valor que va más allá de la mera necesidad de comunicar. Por lo tanto, la escritura en italiano es tal vez una necesidad a la hora de teorizar sobre el valor que Gutiérrez Alea le quería dar al cine cubano revolucionario en el idioma del "otro." Incluso, puede que las cartas en italiano limitaran el acceso de Zavattini al espacio cubano.[8]

Si consideramos que el italiano de Gutiérrez Alea no era muy bueno, lo cual a veces afectaba el contenido de las cartas, el objetivo de formar el cine cubano revolucionario no habría podido darse sin el resultado de esas "pérdidas" en las traducciones de la estética italiana. Los cubanos sabían que el neorrealismo constituía

la posibilidad de formar el cine nacional. Sin embargo, el neorrealismo italiano fue una inspiración que pronto se transformó en un problema de comunicación con el maestro. Las comunicaciones epistolares en italiano entre Gutiérrez Alea y Zavattini, de cierta manera, anticiparon visualmente los cambios de lenguajes y eventuales rupturas, a través de las pérdidas semánticas que se daban en las cartas y que más tarde se agudizaron.

La correspondencia epistolar entre Gutiérrez Alea y Zavattini a lo largo de los años es un espacio escrito que da lugar a traducciones lingüísticas, culturales, políticas y sociales como resultado de sus conversaciones. El problema comunicativo surge en el momento en que Zavattini quiso traducir desde su perspectiva italiana los conceptos que según él iban a ser aplicados al cine cubano; fue esa actitud lo que provocó un distanciamiento y la eventual ruptura. Si la traducción del neorrealismo fue útil al principio, muy pronto se convirtió en un problema comunicativo para la realización del cine insular. El idioma extranjero representó una realidad que los hizo habitar un espacio familiar y extraño al mismo tiempo: familiar por las similitudes sociales que el cine neorrealista tenía con la situación cubana tras el triunfo de la Revolución (pobreza, falta de recursos, necesidad de reconstruir la sociedad); y extraño a la vez por las diferencias que se fueron evidenciando entre la percepción de la función del cine según los cubanos y Zavattini.

Por lo tanto, la relación de Gutiérrez Alea y Zavattini y las cartas que se escribieron en italiano no solo revelan el comienzo de una colaboración, sino que también establecen las pautas y las condiciones de esa relación. La lectura atenta de las cartas revela las bases sobre las cuales creció la relación entre Gutiérrez Alea y Zavattini y explica de qué manera el acto de romper con el neorrealismo fue la metodología que mantuvo vivas las conexiones con la estética italiana.

Por otro lado, el maestro casi siempre escribió sus cartas en italiano. Solo hubo una carta de Zavattini escrita en español. Es una carta del 25 de febrero de 1960 para Alfredo Guevara, en ese momento director del ICAIC. En aquel entonces Zavattini estaba a punto de partir de Cuba después de su estancia más larga en la isla. En la carta, Zavattini se despide y discute los últimos detalles sobre el largometraje *El joven rebelde* y varios otros proyectos. También le comenta a Guevara que pronto tendrían que decidir

"los jóvenes que tú [Guevara] designes" para formar el equipo que iba a trabajar en los proyectos empezados con el maestro. No sabemos si Zavattini escribió esta carta originalmente en italiano y luego alguien se la tradujo al español. La carta tiene varias correcciones, pero no sabemos quién se las hizo. Pienso, sin embargo, que siendo el único documento por Zavattini en castellano muy probablemente lo escribió en italiano y alguien en el ICAIC se la tradujo al español (posiblemente Almendros que ya tenía el cargo de traducir las cartas del maestro).[9]

Las cartas

La primera carta que Gutiérrez Alea le escribe a Zavattini en italiano llegó el 20 de abril de 1955, año en que los jóvenes de la Sociedad Cultural Nuestro Tiempo proyectaron la producción del corto documental *El Mégano*. Gutiérrez Alea le escribe para dar detalles sobre el desarrollo del trabajo y para mandar fotos de posibles locaciones para la película. En esta breve carta de una página escrita a mano, el cubano tiene la esperanza de que las fotos y el trabajo que estaban haciendo le gustaran al maestro porque subraya cómo este proyecto y esta lucha servían: "per portare il nostro cinema appena nato per il cammino del realismo" ("para llevar nuestro cine recién nacido por el camino del realismo").

En una segunda carta del 27 de mayo de 1956, Gutiérrez Alea le escribe en italiano a Zavattini para pedirle un artículo en el que expusiese sus ideas sobre cine para ser publicado en la revista de la Sociedad Cultural Nuestro Tiempo. El artículo, al que Gutiérrez Alea se refiere en la carta, ya había sido publicado en la revista italiana *Cinema Nuovo* unos años atrás. En esta ocasión, el cubano le pide al maestro una versión revisada del artículo:

> Mi permetto di farvi un suggerimento: Ricorda lei quelle sue "idee sul cinema" apparse per la prima volta sulla Rivista del Cinema Italiano che noi abbiamo tradotto e fatto studiare ai nostri colleghi? [...] Forse lei adesso ci potrebbe parlare delle sue idee <u>attuali</u> sul cinema. Sarebbe un bel materiale di studio o di discussione. ("Diario"; énfasis en el original).

> Me permito darle una sugerencia: ¿Se acuerda de aquellas "ideas sobre el cine" que salieron por primera vez en la *Revista del Cine Italiano* que hemos traducido y hecho estudiar a

nuestros colegas? [...] Tal vez ahora usted podría hablarnos de
sus ideas <u>actuales</u> sobre cine. Sería un buen material de estudio
o discusión.

Tal pedido muestra el conocimiento de las publicaciones del
maestro y de las revistas de cine italianas, pero también demuestra
la consideración que el cubano le tiene a la hora de construir una
consciencia cinematográfica en su país. El neorrealismo, para los
cubanos, iba a ser el arma estética para llegar a una producción
revolucionaria.

El 14 de octubre de 1959, Gutiérrez Alea le escribe otra carta
en italiano a Zavattini con una revisión de nuevos temas e ideas en
que estaban trabajando en Cuba. En esta carta, el director cubano
menciona por lo menos ochos nuevos proyectos, tanto largometra-
jes como documentales, que quiere organizar bien con el maestro
en ara de recibir su ayuda. La carta es una lista de proyectos futuros
con los cuales los cubanos están contando y Gutiérrez Alea cierra
su escrito subrayando el deseo de volver a verse con el maestro para
trabajar juntos.

Dos años más tarde, el director cubano también publicó un
artículo titulado "¡Qué viva Cuba!" en el número 151 de *Cinema
Nuovo*. En el artículo, Gutiérrez Alea denuncia los ataques
recibidos por los Estados Unidos y termina el artículo con un
pedido al crítico italiano Aristarco:

> La supplico [...] di contribuire, nella forma in cui le sarà
> possibile alla miglior conoscenza pubblica di tali fatti e del
> significato che racchiudono, e alla loro pubblica condanna.
> [...] E sono sicuro che la sua azione può essere assai valida per
> aiutare a contenere le mire della dominazione imperialista.
> (205–06)

> Le suplico [...] de contribuir, en la forma en que le sea posible
> a la concienciación pública de los hechos y del significado que
> contienen, y a la pública condena de ellos. [...] Y estoy seguro
> que su acción puede ser muy válida para ayudar y contener las
> miras de la dominación imperialista.

El pedido de Gutiérrez Alea era claro: tener el apoyo italiano
en los medios de comunicación nacionales les habría hecho
tener a los cubanos más visibilidad a nivel internacional tanto
social y políticamente como a nivel artístico y cinematográfico.

En otras palabras, recibir a personalidades del cine extranjero, organizar proyectos y publicar entrevistas daría a conocer la isla y los cambios políticos que se estaban dando en ella a nivel internacional. A la vez, la producción cinematográfica nacional y sus productores y directores tendrían más posibilidades de ser vistos y conocidos fuera del país. De esa manera, el ideal revolucionario que se estaba tratando de representar en el cine cubano tendría la posibilidad de convertirse en un ejemplo a seguir fuera de los confines geográficos de Cuba.

Para establecer esos contactos internacionales, Gutiérrez Alea escribió estas cartas en italiano porque, a mi ver, esto era una manera de poseer el espacio "original" del neorrealismo para poder aprenderlo en su forma más auténtica, sin filtros e interpretaciones de terceros. A la vez, manejar los conceptos del neorrealismo en italiano excluye al maestro a la hora de trasladar y adaptar esos conceptos a la realidad cubana, reservándose el derecho de esa discusión sin interferencias ajenas. Gutiérrez Alea mostraba manejar la lengua del "otro" bastante bien, escribió cartas y publicó en italiano en la prensa italiana. En estas cartas le habla en italiano a Zavattini sobre los primeros y más fundamentales proyectos revolucionarios pensados en Cuba, y en italiano le comenta sus ideas, le cuenta sus objetivos artísticos y le comunica cómo pensaba proceder.

Hablarle al maestro en su mismo idioma fue una reapropiación de un espacio, el espacio donde se establecían las pautas del cine cubano revolucionario. Zavattini podía tener sus conversaciones con los directores cubanos en italiano, en *itañolo* o a través la ayuda de un traductor, pero sin poder evitar las incomprensiones que la falta lingüística podía implicar. Si es cierto que el italiano y el español son dos idiomas parecidos, es también cierto que muchas veces el parecido entre las dos lenguas tiene una doble cara que puede crear equívocos. Estar sujeto a un intérprete también conlleva el riesgo constante de no ser traducido fielmente. Por estas mismas razones, conocer bien el italiano constituyó para Gutiérrez Alea la manera de apropiarse de todo lo que el neorrealismo podía aportar al cine cubano y a la vez proteger el espacio cubano.

La importancia de Gutiérrez Alea en este diálogo se resalta a la hora de entender cómo las rupturas con el neorrealismo zavattiniano han contribuido a establecer una praxis modernizante para el cine revolucionario cubano. Escribir los puntos de

vistas del director cubano sobre el neorrealismo en italiano es un mensaje de autoridad. Si bien es debatible que el uso del italiano por Gutiérrez Alea también puede leerse como un acomodarse o plegarse a la lengua del otro, a mi ver el director adopta el italiano para crear un lugar donde no solo tuviera el derecho de existir, sino donde él era el creador de ese espacio y él solo podía manejarlo y decidir de ello por ser el único en decidir cuando escribir en el idioma del otro.

Gutiérrez Alea le comunicó a Zavattini sus ideas sobre cómo el neorrealismo italiano podía servir la causa cubana en el idioma del otro, moviendo la discusión a la lengua nativa del neorrealismo. De esta manera Gutiérrez Alea le mostró a Zavattini que él no solo hablaba italiano, sino que él hablaba neorrealismo italiano, en italiano. Asimismo, cuando excluía el castellano de sus comunicaciones sobre neorrealismo con el maestro le cerraba el acceso al director italiano a ese espacio donde se podía hablar de neorrealismo italiano en castellano, estableciendo un espacio exclusivo para crear un neorrealismo *a lo cubano*.

Las conversaciones en italiano entre Gutiérrez Alea y Zavattini representan la creación de ese lugar de resistencia y de futura ruptura entre los dos interlocutores. La resistencia y la fragmentación empezaron ya en estos momentos tempranos de la Revolución. Gutiérrez Alea los habitó en el idioma del otro como previsión de una exclusión futura del maestro italiano de la producción cinematográfica cubana. La apropiación del lenguaje, la elección de traducirse o hacerse traducir implicó que había una voluntad de reescribirse con el objetivo de determinar quien tendría la última palabra sobre las maneras de crear el cine cubano revolucionario. Los momentos de incomprensión comunicativa y de pérdida en las traducciones conceptuales del neorrealismo representaron un espacio alternativo, un lugar por donde Gutiérrez Alea pudo fugarse y donde pudo encontrar su espacio. No era ni Cuba ni Italia. Era un espacio en donde perderse para ser legítimo.

Una pregunta que podría surgir es por qué Gutiérrez Alea solo le escribió a Zavattini en italiano en algunas ocasiones. Si poseer el idioma del otro representaba un espacio de autoría desde donde hablar de neorrealismo y decidir en qué términos este podía ayudar al desarrollo del cine cubano, la pregunta es por qué entonces solo tenemos unas cartas en el idioma del otro y no todas. La respuesta

tiene que ver con las fechas de las cartas y con los temas que se discuten en ellas. Las cartas en italiano de las que hablo van de 1955 a 1959. Y la publicación de Gutiérrez Alea en *Cinema Nuovo* es de 1961. Los temas que el director siente la necesidad de discutir con el italiano son: sobre el proyecto *El Mégano*; sobre los temas con los cuales los cubanos habían estado trabajando con Zavattini durante su estancia en La Habana en 1959; sobre el proyecto de la película *Cuba baila*, que finalmente fue dirigida por García Espinosa, pero que en aquel momento estaba en fase de incubación y era un proyecto común con todos los cineastas cubanos; y sobre la posible publicación de la ideas de Zavattini sobre el cine en Cuba. Todos estos temas marcaron un momento fundamental para el comienzo del cine revolucionario, pero también coincidieron con el comienzo de la colaboración con el maestro. Tanto *El Mégano* (1955), hecho por los jóvenes de la Sociedad Cultural Nuestro Tiempo bajo la dirección de García Espinosa, como los cortos (discutidos durante 1959) y *Cuba baila* (1959), fueron los primeros proyectos para lanzar el nuevo espíritu revolucionario y educar a las masas. Fueron también los proyectos revolucionarios que incluyeron la colaboración de Zavattini en primera persona, sin la cual nunca se hubieran llevado a cabo. Por lo tanto, leo el manejo del italiano de Gutiérrez Alea como una necesidad por parte del director de marcar el territorio en un momento fundamental como el comienzo del cine cubano revolucionario.

Además, las cartas en italiano que Gutiérrez Alea le escribió a Zavattini se enviaron entre 1955 y 1961, momentos en que se buscaba cómo empezar a producir un cine revolucionario. La creación de este cine no aconteció de manera linear, sino que se formó a través de las tensiones y las rupturas con el neorrealismo italiano. Las cartas analizadas, como muchas otras que analizaré más adelante, diseñaron el recorrido conceptual de esas fracturas. Al viajar de Cuba a Italia y viceversa, las cartas crearon suspensiones en los diálogos que en el momento del desacuerdo provocaron una fractura aún más profunda en la comunicación. En varios momentos, cuando Zavattini esperaba noticias sobre un guion, o Gutiérrez Alea esperaba una respuesta del maestro sobre cómo proceder o si le gustaban las ideas presentadas, se nota una frustración aun más profunda cuando los interlocutores no estaban de acuerdo. Y, sin embargo, las comunicaciones fragmentadas fueron esenciales para crear esa posibilidad de reflexión y productividad.

Los espacios provocados por los fragmentos constituyeron el lugar de reflexión y la posibilidad de creación en ese lenguaje propio auspiciado por el director.

Julio García Espinosa

La relación de García Espinosa con el cine neorrealista fue el resultado de años de acercamientos, contactos y estudio. Como en el caso de su colega Gutiérrez Alea, su primer contacto con el neorrealismo se dio durante los estudios en la escuela de cine en Roma entre 1951 y 1953. Los años en Italia fueron parte de un momento político y social efervescente. En un artículo publicado en el número 155 de *Cine cubano*, García Espinosa describe el momento de la llegada a Roma:

> [...] en 1951, es decir cuando aún estaba fresco *Milagro en Milán* y se preparaba el rodaje de *Umberto D*. Era un país en trance como diría Glauber. Las ideas iban, venían, circulaban, sin permitirse pausa alguna. Nosotros habíamos llegado en un momento maravilloso. Teníamos la suerte de informarnos en la Escuela y de aprender en la calle. Asistíamos a cuantos enfrentamientos encontrábamos lo mismo en la vida que en el arte. Frecuentábamos las grandes concentraciones de Togliatti en Plaza del Pueblo. Recuerdo que en una ocasión nos encontramos nada menos que con Lamberto Maggiorani, el actor de *Ladrones de bicicletas*. Enseguida conversamos con él y lo invitamos a un café. Nos contó su vida. Estaba muy triste, muy deprimido. Él se había ilusionado con hacer carrera en el cine pero no lo llamaban para trabajar en ninguna película. Se dedicaba a arreglar zapatos. Pero lo que más le disgustaba era que, cada vez que había una carrera de bicicletas, lo llamaban para publicitar la marca de una bicicleta. Hoy nos reímos de esta anécdota. Pero en aquel entonces nos dolió tanto como a él. ("Recuerdos de Zavattini" 60–61)

En este testimonio, García Espinosa destaca el entusiasmo y el compromiso que sintieron en aquel momento. Tanto en la escuela como en la calle, los dos cubanos pudieron aprender y experimentar de manera directa el neorrealismo. La calle se convertía en el escenario neorrealista ideal y ofrecía la posibilidad de encontrarse con actores de películas neorrealistas como Maggiorani. A la vez, ese encuentro concretiza la fascinación por

crear las oportunidades de vivir la realidad social e histórica que hacía del "actor" un ser "real" tal como lo proponía el neorrealismo. El hecho de que dos jóvenes estudiantes de cine pudieran encontrarse y conversar con Maggiorani y que compartieran con él su desesperación mientras formaban parte de una manifestación y asistían a discursos de Togliatti, los hizo parte de ese conjunto de voces neorrealistas. El entusiasmo de aquel momento les hizo observar que "Zavattini estaba haciendo sus propias rupturas" ("Recuerdos" 61) con las direcciones que el neorrealismo tomaba en esos años en Italia.

A pesar de las divergencias con Zavattini, los contactos con los cineastas italianos en Roma fueron fundamentales para García Espinosa y Gutiérrez Alea cuando volvieron a la isla en 1953. Cuando Zavattini llegó por primera vez a Cuba, los directores cubanos (en especial García Espinosa y Gutiérrez Alea)[10] acogieron al maestro como *el* exponente del neorrealismo sin considerar a fondo la crisis que la estética italiana pasaba en las mismas calles romanas donde ellos habían vivido.[11] García Espinosa y Gutiérrez Alea sintieron entusiasmo al conocer en persona a directores como De Sica o Zavattini, por asistir a los rodajes de las películas neorrealistas más reconocidas (como *La ciociara*, en donde García Espinosa trabajó como estudiante), o por rodar sus propias películas para el CSC cuando tenían exámenes. Al llegar a Cuba, esta carga neorrealista no los abandonó.

En la conferencia del 17 de junio de 1954 organizada por los dos cubanos con el apoyo de la Sociedad Cultural Nuestro Tiempo para difundir sus ideas sobre el cine, García Espinosa presenta una ponencia titulada "El neorrealismo y el cine cubano."[12] Ahí, García Espinosa explica la importancia del cine italiano y enfatiza el valor de la estética neorrealista, pero sobre todo, le importa resaltar el posible aporte del neorrealismo italiano al desarrollo del cine cubano.

En la charla, el joven muestra un conocimiento detallado de los nombres de actores italianos y la fama que tenían en aquellos momentos en la farándula local. También, ofrece un análisis detallado del rol del cine italiano dentro y fuera de Italia, mostrando así su preparación internacional y presentándose como una autoridad frente a los pioneros del cine cubano. De esta manera, García Espinosa gana cierta respetabilidad dentro del panorama cinematográfico cubano que en este momento necesitaba de

expertos de cine y de cineastas preparados. A partir de esta ponencia, el director es reconocido como artista a nivel institucional y se convierte en un miembro clave para llevar a cabo el cine revolucionario.

Figuras 12 y 13. Conferencia de Julio García Espinosa "El neorrealismo y el cine cubano" del 17 de junio de 1954. Archivo Zavattini, Biblioteca Panizzi, Reggio Emilia, Italia.

En su charla García Espinosa comienza con un análisis del neorrealismo italiano, su repercusión en el cine mundial y cómo este se puede relacionar con el cine cubano. Como en el caso de Gutiérrez Alea, este documento también es inédito y se encuentra en el Archivo Zavattini en Italia. En cada hoja, el director informa sobre cada aspecto del neorrealismo y habla en detalle de las semejanzas entre la estética italiana y la causa cubana, y así ofrece su entendimiento de los elementos típicos del neorrealismo italiano.

La conferencia sin duda origina un espacio de autoridad desde el cual el director puede opinar sobre cómo proseguir con el proyecto cinematográfico nacional y puede mostrar los resultados de su preparación internacional. Por lo tanto, en este documento, García Espinosa explica las maneras en que se debe rodar una película neorrealista, citando a menudo aquellos criterios aprendidos por Zavattini. El texto también analiza varias películas que ya se conocían en Cuba, como *Ladri di biciclette* o *Roma città*

aperta, y las usa como ejemplos prácticos para la realización del cine cubano revolucionario.

Hacia la mitad de la charla, García Espinosa señala el rol del neorrealismo en un panorama internacional y menciona que: "el neorrealismo no ha hecho más que continuar la línea ya comenzada por los Eisenstein, los Chaplin, los Clair, y, en un momento en que nuestro mundo cinematográfico parecía haberlo olvidado por completo" (García Espinosa, "El neorrealismo" *13*, 40), otorgándole al neorrealismo una validez local y global al mismo tiempo.[13] Después de un largo ruedo, hacia el final del texto, propone la pregunta central: "Y veamos ahora que relación pudiera tener todo esto con el posible desarrollo de una industria cinematográfica netamente cubana" (*15*, 42). La relación que se quería encontrar con el neorrealismo servía para conceptualizar una producción cinematográfica nacional que "si no igual, al menos sea parecido al neorrealismo italiano. Y decimos si no igual, al menos parecido, porque no queremos crearnos ilusiones [...]" (*15*, 42). La ecuación era clara: es importante resaltar la importancia del neorrealismo italiano en el panorama estético de la cinematografía mundial para justificar su eventual adopción en Cuba. Convalidar la presencia del neorrealismo en varios países era como atribuirle un valor absoluto que implicaba la inevitabilidad de mirar hacia esa estética.

La ponencia incluye ejemplos prácticos de países que habían encontrado inspiración en la estética neorrealista. Estos ejemplos terminan con Cuba, en donde, según el director, la isla debía aprovechar de la reciente y "fresca" experiencia italiana (García Espinosa, "El neorrealismo" *16*, 43). Obviamente, parte de la razón por la cual García Espinosa considera el neorrealismo italiano como estética privilegiada para la producción cinematográfica cubana, se halla en la economía, el estado de necesidad de la isla y también por el hecho de que ningún país de América Latina ni los Estados Unidos podía representar una buena fuente de inspiración y de colaboración económica para Cuba.

Aunque el neorrealismo italiano se interpretara de la misma manera en otras partes del mundo, incluyendo los Estados Unidos, y que las estrellas de cine italiano como Sofía Loren y Gina Lollobrigida también fueran famosas allí, la diferencia entre Cuba y Estados Unidos estaba en la percepción del neorrealismo, en las maneras de interpretar la estética y el uso que de ella se hacía en

la producción nacional. Para los cubanos el neorrealismo era la manera más viable de desarrollar una industria cinematográfica con un compromiso económico y artístico concreto sin renunciar a una mirada de crítica social que preveía la estética italiana. El neorrealismo enseña cómo hablar de la realidad para desarrollar el cine cubano a través de los cine clubes, de los artistas, de los directores y de los escritores locales (García Espinosa, "El neorrealismo" *18*, 45). García Espinosa cierra el encuentro identificando la conferencia sobre el neorrealismo como un momento para pensar en las maneras de seguir adelante un proyecto izquierdista de educación de las masas a través del cine.

La ponencia de García Espinosa sobre el neorrealismo hizo de puente entre tres eventos muy importantes en el desarrollo de la relación cubana con la estética italiana: la producción de la tesis de graduación de Gutiérrez Alea, *Sogno di Giovanni Bassain* (1953), la primera visita de Zavattini a La Habana en 1953 y la realización del mediometraje *El Mégano* (1955). Digamos que el espacio de tiempo entre 1953 (año de graduación de los cubanos del CSC y primera visita de Zavattini) y 1955 (año de producción de *El Mégano*) se colma gracias a esta ponencia de 1954. Este año traduce el espacio que hubo entre lo aprendido en Roma y la llegada a Cuba ofreciendo la presentación oficial del neorrealismo como estética y teoría desde donde empezar a repensar en el cine cubano.

Conclusiones

Desde los años italianos, tanto Gutiérrez Alea como García Espinosa creyeron en el neorrealismo e hicieron de esta estética la base desde donde organizaron su labor ideológica y cinematográfica. A través del análisis de la conferencia del 1954, se entiende cómo la relación con Zavattini y la aplicación del neorrealismo no fue una reproducción de patrones, sino que implicaron compromisos, discusiones y negociaciones para entender cuáles serían las maneras más productivas de entablar esta colaboración y para llegar a una producción que, como Mestman la define, llegó a ser un género "as hybrid as its Italian counterpart" (165). Mestman se refiere sobre todo a un "inner renovation, which became noticeable in the aesthetic and political expressions of the 1960s. For some filmmakers, this renovation meant a complete and explicit

rupture with the neorealist influence" (165). Con el análisis de las correspondencias epistolares y esta conferencia se muestra que los procesos que Mestman nota como evidentes solo a partir de 1960, realmente empezaron desde antes del triunfo de la Revolución.

También, el análisis de las conferencias revela dos elementos importantes. Por un lado, se observa un parecido de contenidos. Esto señala que los dos directores cubanos tuvieron experiencias simultáneas, que vivieron y que contribuyeron a su formación intelectual de manera parecida. A la vez, hay una diferencia en el acercamiento al tema del neorrealismo en Cuba que anticipa la presencia de una huella neorrealista en las principales contribuciones intelectuales sobre cine escritas por García Espinosa y Gutiérrez Alea después de la ruptura con la estética italiana. Me refiero a dos textos teóricos que tuvieron un impacto en el desarrollo del cine cubano y latinoamericano: *Por un cine imperfecto* (1969) y *Dialéctica del espectador* (1982). En las palabras de García Espinosa, gracias a la escuela neorrealista nace un cine "imperfecto," barato de producir, que busca su perfección en la estética del momento, y que procura cubrir las temáticas que necesite la sociedad. Así que el neorrealismo italiano les ofrece a los cubanos: "'a fresh and immediate example' of such a 'national cinema'; one that García Espinosa believed would empower him and his countrymen [...] to 'look clearly and honestly at reality in an original way, to the fullest extent of their talent and personality'" (Francese 434). Ambrosio Fornet citado por Stock reitera esta idea identificando las razones de la producción cinematográfica cubana como una necesidad para: "the construction and negotiation of national identity on the one hand, and the critical insistence on cultural purity on the other" (Stock "Introduction" xxiv). De hecho, en la charla de García Espinosa, el director abre la cuestión del neorrealismo hacia una idea de un cine tercermundista que pueda encontrar un recurso en la estética italiana. Al mismo tiempo, la charla de Gutiérrez Alea se centra en la manera cn que los cubanos pueden usar el neorrealismo al servicio de la causa revolucionaria y, por ende, de qué modo el neorrealismo puede representar un instrumento para politizar la producción cinematográfica izquierdista.

Si la conferencia del 1954 sirvió de puente entre el último año en Italia y la primera producción neorrealista cubana en 1955, en el próximo capítulo analizo los primeros resultados fílmicos tras

recibir el entrenamiento neorrealista: el cortometraje producido por Gutiérrez Alea en Roma, *Sogno di Giovanni Bassain* (1953), y el primer mediometraje dirigido por García Espinosa producido tras el retorno a La Habana, *El Mégano* (1955). En el caso de *Sogno di Giovanni Bassain*, el filme fue producido por Gutiérrez Alea para terminar el diploma y adquirir el titulo de director cinematográfico en el CSC. Este cortometraje encarna el comienzo del proceso de traducción artística de la estética neorrealista del joven Gutiérrez Alea, muestra el impacto del neorrealismo italiano en su formación como director, y presagia los futuros contrastes debido a los problemas de traducción entre él y Zavattini. En el caso de *El Mégano*, este mediometraje encarna los procesos y las conversaciones que llevaron a la primera producción neorrealista en la isla y la única rescatada por el gobierno revolucionario. Ambas producciones constituyen un ejemplo de los primeros contactos neorrealistas en clave fílmica en Cuba para dejar ese legado que les habría permitido "acortar la distancia entre el arte y la vida. Entre el espectáculo, [la propaganda] y la realidad" (García Espinosa, "Recuerdos" 62).

La imaginación de la Revolución en pantalla

Sogno di Giovanni Bassain y *El Mégano*

L'eterno corpo dell'uomo è l'immaginazione.

El eterno cuerpo del hombre es la imaginación.

William Blake, cita de apertura de
Sogno di Giovanni Bassain

Imaginar nuevas posibilidades narrativas en la era prerrevolucionaria

Desde su tiempo en Roma, Gutiérrez Alea y García Espinosa imaginaron traer el neorrealismo italiano a Cuba a través de los diálogos y colaboraciones con Zavattini. El contacto con los cineastas y actores neorrealistas más reconocidos en Italia, como también las colaboraciones de los cubanos en los rodajes más importantes del panorama fílmico nacional, alimentaron el sueño de crear el cine que los dos jóvenes vislumbraban para su país. Ambos entendían el valor de la representación cinematográfica como medio para educar al pueblo y analizar la realidad social, y años más tarde trabajaron para que esa representación coincidiera con el ideal revolucionario que se quería difundir en la sociedad cubana desde incluso antes del triunfo de la Revolución.

En este capítulo analizo dos obras prerrevolucionarias que de alguna manera anticiparon las posiciones estéticas de Gutiérrez Alea y de García Espinosa y que fueron antecedentes artísticos importantes en el desarrollo de su relación con Zavattini. Me refiero a la película corta inédita *Sogno di Giovanni Bassain*, dirigida por Gutiérrez Alea en 1953, y *El Mégano*, mediometraje documental dirigido por García Espinosa en 1955, a solo un año y medio del retorno a Cuba. Con estos trabajos los directores lograron posicionarse como cineastas profesionales dentro de la

Sociedad Cultural Nuestro Tiempo y rápidamente se convirtieron en figuras destacadas en el panorama intelectual cubano. En adición a esto, sus estudios en el CSC y los trabajos fílmicos aquí analizados les permitió crear un canal de comunicación directo con el maestro. Este espacio (que otros jóvenes cineastas cubanos no tuvieron) dejó un rico archivo de comunicaciones epistolares que representan un testimonio de las evoluciones estéticas durante los importantes años prerrevolucionarios en Cuba.

Por lo tanto, *Sogno di Giovanni Bassain* y *El Mégano* anticiparon las maneras en que el proyecto revolucionario cubano empezó a imaginarse estéticamente en pantalla. Estas dos obras presentan ese "eterno cuerpo del hombre [que] es la imaginación," como Gutiérrez Alea nos avisa en apertura de su filme *Sogno*, ya que a través de ellas se puede observar de qué modo el neorrealismo se convirtió en una plataforma importante para inaugurar las conversaciones estéticas sobre la imagen.

El sueño de Titón

Gutiérrez Alea (o Titón como lo llamaban los amigos) terminó su carrera en el CSC en 1953. Para obtener el diploma en dirección cinematográfica, la escuela requería un proyecto fílmico de sus estudiantes. Para ese fin, Gutiérrez Alea codirige un cortometraje bajo la producción de la escuela. Este corto es un documento inédito titulado *Sogno di Giovanni Bassain*, nunca estrenado en Italia y estrenado en Cuba por primera vez en 2003 en ocasión del Coloquio dedicado a Gutiérrez Alea en Camagüey.[1] En los créditos del filme, Gutiérrez Alea aparece como colaborador del guion, creador del tratamiento y asistente de dirección y montaje. Como director principal aparece el nombre de un estudiante italiano que cursó al mismo tiempo que Gutiérrez Alea, Filippo Perrone. Los créditos estaban organizados de esta manera por puras razones burocráticas. En ese momento, la escuela no le permitía a los estudiantes extranjeros que cursaban con beca (como en el caso de Gutiérrez Alea) aparecer en los créditos de ninguna película o cortometraje como directores, o cargos de primer plano, en la realización de cualquier producto de la escuela.[2] La producción completa del cortometraje estaba compuesta exclusivamente por estudiantes del CSC; así que a pesar de las limitaciones

burocráticas de la escuela, para Gutiérrez Alea, *Sogno di Giovanni Bassain* fue una experiencia única en la que fundó el comienzo de su carrera como cineasta.[3]

Como he mencionado anteriormente, este cortometraje es un documento visual de suma importancia porque permite observar los comienzos de Gutiérrez Alea y delinea las bases sobre las que se fue formando su carrera. Muestra, además, los primeros impactos del neorrealismo sobre su producción y su manera de entender y de aplicar sus ideas estéticas. También, deja prever sus conexiones presentes y futuras con Zavattini y muestra sus puntos de contacto sobre la puesta en práctica del neorrealismo en los años cincuenta, cuando ya había empezado el debate en Italia entre el neorrealismo zavattiniano y otras formas de neorrealismo. La importancia de este documento pertenece tanto a la historia personal del cubano como artista, como a la historia de la evolución histórica, social y estética del cine cubano revolucionario que en estos momentos empezaba a tomar forma.

Sogno di Giovanni Bassain

Sogno di Giovanni Bassain es un cortometraje de 20 minutos realizado en 35mm y trata sobre un campesino italiano de nombre Giovanni Bassain. El lugar donde se desarrollan los eventos de *Sogno* nunca se especifica, pero por los acentos de los personajes se entiende que la ambientación debe ser un lugar del centro de Italia. La falta de precisión en cuanto a la localización geográfica es probablemente intencional: puede estar conectada con la idea central de la película, el sueño, la cual sirve para subrayar el evento surreal que el personaje principal está a punto de vivir.

La película abre con una cita del poeta inglés William Blake: "L'eterno corpo dell'uomo è l'immaginazione" ("El eterno cuerpo del hombre es la imaginación").[4] Considerando que el protagonista real de este corto es el sueño, los deseos y las aspiraciones, la cita de Blake anuncia de entrada la importancia de la imaginación en la película.[5] De hecho, este trabajo puede ser considerado como un manifiesto neorrealista que por medio de la metáfora del sueño establece la importancia de la realidad frente a la fantasía para vivir una vida digna, ya que la realidad es tan dura que puede causar problemas. En *Sogno*, el escape de la realidad, o la tentativa de

escaparse, pone en evidencia las dificultades de vida de las clases más pobres y marginalizadas, eje central de la estética neorrealista.

El mensaje neorrealista se concretiza en el personaje principal: un campesino que a causa de sus sueños no solo hace más visibles sus desgracias, sino que obliga al espectador a entrar en un estado de continua confusión donde es imposible distinguir los momentos reales de los irreales. La confusión presentada en la película es la causa de los problemas de Bassain. A la vez, también provoca confusión en el espectador ya que está obligado a vivir—a través de la película—en el mundo surreal del protagonista. Por lo tanto, la cohabitación del público con el caos de Giovanni muestra que enfocarse en la realidad siempre puede llevar a resultados mejores.

Así que desde un primer análisis del guion quedan claras dos cosas: 1) que la película intenta mostrar que aun cuando se tiene muy poco ésa es la manera más digna de vivir (lo cual respeta los cánones neorrealistas); y 2) que está presente un elemento imaginativo casi surrealista que no es afín al neorrealismo zavattiniano, que sin embargo sí anticipa la actitud estética del cubano tanto en su relación con el maestro italiano, como en producciones futuras como *La muerte de un burócrata* (1966) y *Memorias del subdesarrollo* (1968).

El análisis fílmico

El espectador identifica a Giovanni inmediatamente, ya que una voz femenina en *off* lo llama mientras está trabajando la tierra. La voz que lo llama pertenece a su esposa, una matriarca que maneja las tareas diarias del hombre y que representa el regreso a la realidad y a la dura cotidianidad del campesino. Desde las primeras escenas, queda claro que llevan una vida muy humilde. La pobreza de Giovanni de repente es suspendida a raíz de un evento increíble: mientras trabaja encuentra una moneda de oro. Giovanni, incrédulo, muerde la moneda para asegurarse de que sea "real," y luego se sienta a descansar, toma un poco de vino y cae en un estado de ensueño.

Desde este momento en adelante, los espectadores están conscientes de que lo que va a ocurrir va a ser un sueño, porque la toma en primer plano de un Giovanni que se duerme medio borracho no deja espacio a dudas. Sin embargo, en la siguiente escena hay una transición sonora entre la realidad de Giovanni

(que duerme) y los sonidos del trabajo en el campo. Esta realidad entra en conflicto con el estado de confusión de Giovanni, que desde el comienzo muestra cierta torpeza por el efecto del cansancio y del alcohol.

El cortometraje, de hecho, tiene varios momentos donde no se diferencia fácilmente entre el sueño de Giovanni y lo que pasa en la realidad. Por ejemplo, hay varias escenas donde aparecen voces masculinas que se transforman en voces femeninas. Este efecto crea confusión también en el espectador, ya que es difícil entender lo que realmente pasa y lo que acontece en sueño. Los extremos entre fantasía y realidad se confunden, dando pie a una sensación de pérdida de control. El ansia que deriva de este estado representa y denuncia la precariedad de la vida. La moraleja es no confiar en las fantasías o no buscar maneras de escaparse de la realidad, sino que la respuesta está en la realidad, en el trabajo y en una toma de consciencia crítica de las condiciones sociales en que se vive.

El vino que toma Giovanni también entra en relación con la moneda de oro. El vino es un producto de la tierra. Tomar vino en Italia, sobre todo en esta década y por un campesino, era algo muy normal, aceptado y compartido socialmente. Sin embargo, tomar hasta la embriaguez provoca un alejamiento de la realidad. Este alejamiento coincide con el encuentro de la moneda de oro. El anhelo por una vida más elevada lleva al campesino a un estado de confusión donde la realidad, los sueños, e incluso la moneda de oro, pierden importancia mientras se abandona al sueño.

Cada escena de *Sogno* desarrolla un eje común: la confusión entre el sueño de Giovanni y la realidad. Cada encuentro en la calle, como el hombre que roba un puesto de fruta o los guardias que lo arrestan, encaja con la sensación constante de incertidumbre. Esta sensación de precariedad provoca un sentimiento empático hacia la vida de Giovanni en el espectador. Los guardias arrestan a Giovanni por el robo de una caja que el campesino en realidad no había robado. Esto deja una vez más al espectador en confusión, ya que a pesar de haber llegado casi a la mitad del corto, todavía no podemos percatarnos de qué ha sido real y qué ha sido sueño en la película. La cámara no es cómplice del ojo que mira, sino que las tomas se mueven casi de manera independiente, retrayéndose a momentos de la vida y del sueño sin la complicidad del espectador. Así, la cámara hace que los espectadores también sean víctimas de la imaginación y del sueño de Bassain.

La simbología del corto pone una gran atención en las condiciones de vida de sus personajes. El hombre que roba las frutas simboliza la pobreza en la que vivía Italia en esos años. Aun cuando a este aspecto real de la sociedad se añade la fantasía de Giovanni, los dos hombres terminan en la cárcel juntos. La caja que se encuentra Giovanni representa su sueño de tener más dinero, pero al no poder abrirla, el sueño se transforma en una meta inalcanzable. El encarcelamiento de los dos hombres en la misma celda pone frente a frente la realidad de una sociedad pobre con los sueños que estas personas tienen derecho a tener. En esta escena, de hecho, cuando el ladrón le pregunta a Giovanni la razón por la cual lo han encarcelado, el campesino no tiene respuesta y dice que ni siquiera lo han dejado hablar. Sin embargo, él sí tiene una respuesta que se relaciona a la realidad de la época y a los abusos de poder. El ladrón le dice que los han arrestado sin ni siquiera dejarlos hablar porque: "Porci, sono porci. Non ti lasciano neanche parlare e ti portano via" ("Puercos, son puercos. No te dejan ni siquiera hablar y te llevan"). Esta frase hace que el público sea testigo de la denuncia social hecha por un representante de las clases más bajas que al fin y al cabo tiene que robar para sobrevivir.

Luego de esta explicación del ladrón sobre el trato recibido por los guardias, Giovanni parece admitir el error que constituye vivir en la fantasía, tan desconectado de los problemas reales, admitiendo que todo eso le estaba pasando por culpa de "quel maledetto sogno" ("aquel maldito sueño"). La realidad de repente se convierte en un medio necesario para no quedar desilusionados y engañados por la estructura del poder. El ladrón de fruta reitera este concepto inmediatamente después, afirmando: "È inutile credere nei sogni. Bisogna lavorare per guadagnare i quattrini" ("Es inútil creer en los sueños. Hay que trabajar para ganar la plata"). Sin embargo, si la realidad es necesaria, solo se puede llegar a ella a través de los sueños y de la desilusión que provocan. Giovanni no es ingenuo, sino que vive bajo las circunstancias que le han tocado. En el corto, Gutiérrez Alea elabora un personaje que sueña a causa de la realidad que vive. Por lo tanto, la realidad es el enfoque principal de la obra, aun cuando es necesario recurrir al sueño para reflexionar sobre ella.

Sogno provee una crítica social que abarca diferentes temas. Naturalmente, los temas de la pobreza y de la condición campesina están en primer plano. Sin embargo, también ofrece una crítica de

las autoridades. Por ejemplo, los guardias arrestan a tres hombres más por el robo de la caja. Los policías están tan confundidos como el público, porque no hay una explicación lógica para lo que están haciendo. La caja robada fue denunciada por una sola persona, así que hay solo una caja que encontrar y un ladrón que arrestar, en cambio hay tres ladrones y cada policía está seguro de haber detenido al culpable. Esta confusión de los hechos es una estrategia crítica para dirigirse a las ineficiencias del sistema judicial.

La repetición del robo es un sueño recurrente que se transforma en la pesadilla de una cotidianidad injusta y cruel para con los más débiles. Por otro lado, la caja es el emblema de los sueños: nadie la abre nunca. Es, por ende, una metáfora de la irrealización de los sueños que no tienen contacto con la realidad. De hecho, uno de los sueños está a punto de revelarse solo cuando entra en contacto con la realidad. La película incluye una escena donde el ladrón le dice a Giovanni que no tienen que creer en los sueños y pone como ejemplo un sueño que él ha tenido antes. Este sueño coincide exactamente con el que Giovanni había tenido al principio de la película. Al final, el hombre hasta se acuerda del nombre de la persona con la que había soñado: Giovanni Bassain. Por sorpresa del protagonista, un policía lo llama en voz alta y la sorpresa se extiende a la cara del ladrón que acaba de entender que su compañero de celda era el protagonista de su sueño. El sueño se hizo real al entrar en contacto con la realidad, incluso cuando esta es una realidad confusa, borrosa y difícil.

En otra escena, vemos que los policías agrupan a los cuatro presuntos ladrones. Luego, llaman a la víctima del robo para reconocer al culpable. Sin embargo, mientras el público cree que por fin va a saber "la verdad," la mujer reconoce su caja entre las cuatro pero no puede hacer lo mismo con el que la robó. No solo no lo reconoce (a pesar de que sean cuatro hombres muy diferentes entre sí y que al principio el policía afirma que la víctima le ha dicho que podría fácilmente reconocerlo), sino que en cada uno encuentra un aspecto familiar que le podría recordar al que lo hizo. Frustrado y enfurecido, el policía manda afuera a todo el mundo. La víctima es capaz de reconocer su caja entre cuatro iguales, es decir, que puede reconocer sus sueños, sus deseos y sus anhelos, pero no puede reconocer al ladrón que ha cometido el crimen en la "realidad." La capacidad de reconocer su caja pero no al culpable

pone en evidencia que la percepción alterada y personalizada de la realidad no lleva a ninguna resolución colectiva y social.

Después de la experiencia de la cárcel, Giovanni Bassain regresa a su tierra. Cuando llega a su casa, ve a un perro excavando bajo el árbol donde había escondido la moneda de oro. Corre para recuperarla y el perro se escapa. Pero al excavar, no encuentra la moneda, sino la caja por la que había terminado en la cárcel. Esta vez puede abrirla, el sueño (su sueño) puede ser revelado hacia la cámara. El público está a punto de ser cómplice de los sueños de Giovanni. La caja está llena de muchas monedas de oro. No obstante, un hombre, que parece ser el ladrón de fruta, lo llama y se acerca mientras Giovanni contempla su tesoro. De repente los sueños del ladrón de fruta y de Giovanni se juntan y empiezan a luchar entre sí. Nos damos cuenta que todos tienen el sueño de no ser pobres.

Mientras los dos hombres pelean por la caja, y cuando el público ya está convencido que asiste a una escena de la realidad de Giovanni, nos damos cuenta que regresa la voz de mujer que invocaba el nombre de Giovanni al principio. Descubrimos así que Giovanni todavía está durmiendo bajo el árbol. La mujer probablemente lo estaba regañando por ser perezoso durante todo este tiempo, no solo confundiendo al espectador, sino efectivamente excluyéndolo de todo lo que sucede. Todo el corto ha sido un sueño desde el principio. La mujer nos lleva de vuelta a la realidad, y pone en relieve las dificultades cotidianas que los dos personajes deben superar.

Finalmente, la mujer de Giovanni se da cuenta que el hombre tiene una moneda de oro en la mano, se la quita y se la lleva para la casa con toda normalidad. Giovanni ni protesta. En esta escena vemos cómo los sueños pierden importancia; no pueden cambiar la realidad, ni mejorarla. La mujer se lleva la moneda como si fuera un objeto sin importancia. Obviamente los va a ayudar, pero de una manera tan mínima que no va a resolver ningún problema. La moneda, que durante la película se convierte en una caja llena de monedas de oro, en la realidad solo se queda en su singularidad, limitada a sus mínimas posibilidades.

Al final del corto todos nos despertamos del sueño: la mujer rompe el encanto al llevarse la moneda de oro, Giovanni despierta del efecto del vino y se encamina hacia la casa con su azada en la mano. Luego, un perro callejero (el mismo que durante el sueño

también estaba buscando el tesoro) pasa por ahí por casualidad. Se dirige hacia el árbol, pero esta vez para orinar en el lugar donde estaba sepultado el tesoro. Este acto disminuye el valor y la eficacia del sueño, especialmente si el que orina es un perro: el mejor amigo del hombre lo traiciona orinando en sus sueños. El líquido se escurre bajo el árbol, como para hacer escurrir los sueños y así dejar su espacio legítimo a la realidad, tan fea y maloliente como la orina en la tierra, pero preferible a una ilusión irrealizable. La realidad, como esta imagen, es normal, corriente, pasa en todo momento, y a la vez huele mal, es sucia. Y aun así la dificultad diaria no justifica la falta de acción y de denuncia. Ésa era la realidad a la que Giovanni tuvo que regresar al final de la película, como emblema del deber de todo ciudadano a pesar de sus sueños, y su pobreza. De allí había que volver a empezar para construir un futuro mejor. Y el cine en la época neorrealista tenían el deber social de denunciar y encontrar soluciones futuras para el pueblo.

La imaginación desde Giovanni a Titón

El análisis de *Sogno di Giovanni Bassain* revela las ideas fílmicas que Gutiérrez Alea tenía desde sus estudios en Roma. *Sogno* no renuncia a una atmósfera surreal y confusa; esto no solo funciona dentro del sistema fílmico como metáfora de la situación de la época en una perspectiva neorrealista, sino que inicia una estética que se vuelve a presentar en los trabajos sucesivos del cubano. La experiencia de *Sogno* establece así una base fundacional en el desarrollo estético de su cinematografía futura y delinea su experiencia posterior en el largometraje posrevolucionario *Historias de la Revolución*.

El neorrealismo es una estética que sirve para denunciar los problemas contemporáneos de la sociedad y para educar las masas, es decir, construye eso que Rancière define como un espectador emancipado. De la misma manera, Gutiérrez Alea imagina los cambios estéticos de denuncia social en el cine cubano a partir de esta experiencia práctica. Si la realidad era necesaria según las enseñanzas del neorrealismo, en *Sogno di Giovanni Bassain* se puede llegar a ella mediante los sueños y la desilusión. La contraposición entre los sueños y la realidad contada en este cortometraje tal vez represente también lo que el director cubano estaba observando en la situación italiana. Me refiero en particular a las polémicas y a las

divergencias que ya estaban tomando lugar en Italia sobre el neorrealismo zavattiniano entre los directores italianos más experimentales de esos años en Italia como Fellini o Rossellini. Por lo tanto, el cortometraje-tesis de Titón para el CSC representó un punto de partida para el cubano, y a la vez una metabolización de los eventos italianos que estaba viviendo y que le hicieron poco a poco, a partir de esta experiencia, imaginar un neorrealismo *a lo cubano*.

Después de los años en Italia y de la realización de *Sogno di Giovanni Bassain*, Gutiérrez Alea ve el cine claramente como un instrumento social y sabe que tiene la experiencia y la preparación para llevar a cabo ese proyecto en Cuba. El descubrimiento de este cortometraje inédito revela un diálogo hasta ahora invisible pero esencial en la reconstrucción de la evolución artística de uno de los directores cubanos más importantes. Por ende, representa un punto fundamental para delinear los caminos que han llevado a la formación y a la evolución del cine cubano en un momento tan histórico y fundamental como el de la Revolución cubana. Sin el conocimiento de *Sogno di Giovanni Bassain*, la orientación artística del director y su contribución al futuro cinematográfico cubano de esos años quedarían limitadas.

La Revolución en 16mm.: el caso de *El Mégano*

En 1953 García Espinosa y Gutiérrez Alea regresaron a Cuba. Los jóvenes llegaron a La Habana determinados a traer y aplicar la estética neorrealista al cine cubano izquierdista. El primer proyecto que tenían en mente era un documental que fuera un testimonio de las condiciones de vida de alguna zona pobre y marginalizada del país. El resultado de esa idea apareció dos años después, con el mediometraje *El Mégano*.

En esta sección exploro las circunstancias históricas que determinaron la producción de *El Mégano*, y estudio la importancia de este proyecto para el desarrollo de un espíritu revolucionario en un momento prerrevolucionario. También, analizo las dinámicas de la relación entre los cubanos y Zavattini. Desde este momento se observa el comienzo de las relaciones con Zavattini desde Cuba y de qué manera esta presencia contribuyó al establecimiento de una praxis en la formación del cine en Cuba antes del triunfo oficial de la Revolución. El análisis de esta relación se materializa en la

reconstrucción de los contactos epistolares entre los cubanos y Zavattini sobre la producción de *El Mégano*, pero también a través de ensayos y artículos publicados en este periodo que incluyo en aras de entender esta colaboración transatlántica. Finalmente, analizo la película tanto en su contexto cubano como en perspectiva de la estética neorrealista del uso técnico de la luz, de la cámara y de la construcción narrativa de *El Mégano*.

Este proyecto fue importante por varias razones: fue el primer documental revolucionario realizado en Cuba antes del triunfo oficial de la Revolución e inició la carrera cinematográfica de los jóvenes de Nuestro Tiempo (sobre todo de García Espinosa y de Gutiérrez Alea). *El Mégano*, además, fue el primer intento reconocido por el gobierno revolucionario de un documental que tratara de ejercer un espíritu izquierdista y de justicia social a través de la representación en pantalla de los que serían los futuros revolucionarios.

Los escritos acerca de *El Mégano*

El Mégano se realizó entre 1953 y 1955. El tratamiento, la filmación y el montaje se hicieron en colaboración a través de varias cartas entre Zavattini y Gutiérrez Alea, García Espinosa y Guevara. En las cartas discuten el tratamiento, mandan fotos a Italia para que el maestro pueda visualizar los lugares que el documental quería contar y aprueban la locación y la manera de editar el filme. Las conversaciones epistolares incluyen una discusión sobre la estética neorrealista, sobre cómo mejor aplicarla a la realidad cubana y de qué manera a través de ella se puede dar forma a un cine cubano revolucionario.

En una entrevista con Cecilia Crespo el 20 de septiembre del 2006 en ocasión del cumpleaños del director y del aniversario de la producción de *El Mégano*, García Espinosa recuerda el documental como un texto fílmico fundacional para el futuro movimiento del nuevo cine latinoamericano que revolucionaría la industria en América Latina. García Espinosa añade lo crucial que fue el momento de creación del mediometraje y concluye refiriéndose a lo orgullosos que se sintieron en ese momento todos los miembros de Nuestro Tiempo por hacer de una isla tan pequeña como Cuba la productora de un filme con inspiraciones estéticas y políticas tan grandes.[6]

La sensación de ser "pequeños" es un tema que se lee en las conversaciones epistolares con Zavattini. En diferentes ocasiones, García Espinosa, Gutiérrez Alea, Guevara y Massip puntualizan lo agradecidos que están por tener la ayuda de Zavattini y lo pequeños que se sentían en sus cinematografías y recursos en este momento de formación. Por lo tanto, la presencia de Zavattini, sus colaboraciones y guía, y el puente que él representaba para traer a la isla la estética neorrealista se sentía como fundamental para el crecimiento del cine cubano. Desde el comienzo eran claras las necesidades de los cubanos: Zavattini representa el apoyo internacional que validaría su producción y garantizaría un apoyo internacional para seguir produciendo y dando forma al cine que deseaban.

A la vez, como he explicado en el segundo capítulo, en el diálogo con los interlocutores cubanos, Zavattini encontró un espacio donde expresar las enseñanzas que se sentían superadas en Italia. Los diálogos, en persona primero y epistolares después, crearon una criollización (tal como Glissant la entiende), en donde el contacto entre los interlocutores estableció una nueva lengua cinematográfica. Tanto la lengua hablada como escrita entre Zavattini, García Espinosa, Gutiérrez Alea, Massip y Guevara creó un movimiento transatlántico en donde se sobrepasaron los límites de la comprensión semántica y las maneras de representación de la realidad en pantalla.

Los temas que discuten en la realización de *El Mégano* anhelan establecer las maneras en que los trabajadores deben ser representados, de qué modo deben contarse sus historias, y qué mensajes hay que mandar a los espectadores. El movimiento de ideas, reflexiones y debates desencadena una poética de la relación en donde tanto los cubanos como Zavattini pueden encontrar un espacio de existencia maleable. A partir de este proyecto prerrevolucionario se establece una conexión que se convierte en una praxis cinematográfica para los cubanos del presente y los del futuro.

La importancia de la correspondencia entre los cubanos y Zavattini se encuentra en el hecho de que a través de las cartas se puede trazar el recorrido que da vida al proyecto de *El Mégano*. Las cartas van de 1954 a 1956 y García Espinosa no fue el único en corresponder con Zavattini sobre *El Mégano*. Guevara, Gutiérrez

Alea, y en un par de ocasiones Massip, también fueron parte de esa conversación. Hubo un total de doce cartas escritas entre junio de 1954 y mayo de 1956. En tres ocasiones las cartas vinieron de García Espinosa y de Gutiérrez Alea, mientras que el resto de la correspondencia fue principalmente entre Zavattini y Guevara. Zavattini correspondía más que nada con Guevara, por el rol de este último dentro de Nuestro Tiempo. Guevara se ocupaba principalmente del lado burocrático que era necesario discutir para concretar el tratamiento y coordinar una eventual visita del italiano.

Guevara escribió la primera carta el 10 de junio de 1954. Ahí le informa al maestro sobre las actividades del grupo y los avances en los proyectos que estaban organizando. En esta carta también se refiere a dos conferencias, citadas y analizadas en el tercer capítulo, que García Espinosa y Gutiérrez Alea organizaron sobre el neorrealismo.[7] Guevara además informa a Zavattini que tradujo su última carta al resto de los miembros de Nuestro Tiempo para garantizar el entendimiento de las palabras y los conceptos del italiano, y concluye con la noticia de que una radio local estaba dedicándole un programa de discusión semanal al tema del neorrealismo italiano en Cuba y que *Milagro en Milán* (película escrita por Zavattini, y dirigida por De Sica en 1951) estaba siendo discutida en un evento sobre cine en La Habana.

Zavattini contestó esta carta el 21 de junio 1954. Declara su felicidad al escuchar que sus enseñanzas sobre el neorrealismo eran fuente de discusión y de inspiración para los cineastas cubanos, ya que en su opinión hablar de neorrealismo siempre simbolizaba la búsqueda de un mejor cine. A la vez, Zavattini toma esa carta como ocasión para explicar las polémicas italianas alrededor de la estética neorrealista y su decepción con el entendimiento estético de esos años en su país.

En noviembre del mismo año, García Espinosa publica secciones de la conferencia sobre el neorrealismo que habían discutido con Gutiérrez Alea unos meses antes en la revista de Nuestro Tiempo. El 25 de mayo de 1955, las mismas conferencias se publican en Italia en la revista *Cinema Nuovo*. Zavattini recibe la próxima carta de Guevara el 2 de abril de 1955. Ahí, el cubano le explica los progresos hechos en relación a *El Mégano*. En este momento estaban eligiendo los temas que había que incluir en la

película y las locaciones de la filmación. Guevara añade algunos detalles con el fin de elogiar, frente al maestro italiano, el excelente trabajo que estaban haciendo García Espinosa y Gutiérrez Alea gracias a lo aprendido en Roma. Guevara cierra esta carta informándole a Zavattini que *Milagros en Milán* había sido nombrada la mejor película del año 1954 por la Asociación de Redactores Teatrales y Cinematográficos (ARTYC), por la Sociedad Cultural Nuestro Tiempo y por el cine club Lumière de La Habana.

Poco después, Zavattini recibió dos cartas: una de Gutiérrez Alea el 20 de abril de 1955 y otra de Guevara el 4 de mayo de 1955. Gutiérrez Alea lo pone al día sobre el documental. Parece que en estos momentos la obra todavía no tenía título, ya que Gutiérrez Alea se refiere al filme como "un breve documentario in 16mm. sui fabbricatori di carbone vegetale" ("un breve documental en 16mm. sobre los trabajadores de carbón vegetal"). También, Gutiérrez Alea le envía al maestro fotos de los lugares elegidos para la película, para que forme parte del proceso de selección. Asimismo, el director cubano le agradece su presencia porque para ellos, para la realización de *El Mégano*, y para el futuro del cine realista cubano, había sido un guía fundamental. Es evidente en esta carta que Zavattini se considera testigo e inspiración para el proyecto y agente activo en el proceso creativo.

La segunda carta de Guevara de mayo de 1955 incluye más fotos para que el maestro pueda "ver" con más exactitud los lugares elegidos para filmar. Es necesario entregar cierta exactitud visual porque en la carta Guevara también le manda el argumento de *El Mégano*, que ya tenía título, y una investigación hecha para empezar a rodar. Guevara expresa la importancia del neorrealismo para este proyecto y para la cinematografía nacional, sus ganas de recibir una opinión del maestro y la necesidad de discutir la obra con él personalmente cuando llegue a Cuba.

Ambas cartas hablan de la labor alrededor del proyecto de los carboneros y buscan la aprobación de Zavattini. De la carta de Guevara se desprende también que los cubanos ya cuentan con una segunda visita del italiano a La Habana para los toques finales del documental. Las dos cartas son parecidas en términos de contenido. Sin embargo, hay dos diferencias: junto con la carta, Gutiérrez Alea le manda fotos que dos grupos de Nuestro Tiempo están tomando en posibles lugares donde filmar el documental (operación que Guevara solo menciona en su carta), y a diferencia

de la carta de Guevara, como he mencionado anteriormente, Gutiérrez Alea le escribe en italiano.

El objetivo de mandar las fotografías a Zavattini era tener una opinión, sugerencias o una aprobación por parte del maestro antes de continuar con el proyecto. Sin embargo, en mi opinión los aspectos más interesantes de esta carta son dos: el idioma en que Gutiérrez Alea la escribe y un *post scriptum* en el que el director cubano concluye diciendo "Scusi il mio italiano un po' primitivo" ("Disculpe mi italiano un poco primitivo").

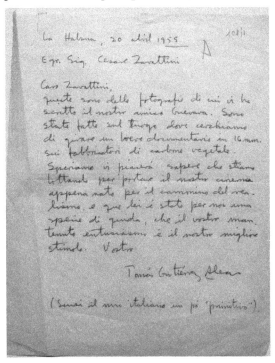

Figura 14. Carta en italiano de Gutiérrez Alea para Zavattini del 20 de abril de 1955. Archivo Zavattini, Biblioteca Panizzi, Reggio Emilia, Italia.

Como ya he analizado, el hecho que Gutiérrez Alea decida escribirle a Zavattini en italiano puede ser leído como un esfuerzo y un acto de cortesía hacia el maestro, o como una toma de posición para crear un espacio de autoridad. Sin embargo, Gutiérrez Alea cierra su carta disculpándose del italiano que él mismo define como "primitivo." Esta actitud se parece a la humildad que los

cubanos muestran al definirse "pequeños" en sus ideas y capacidades técnicas y estéticas, en comparación a las enseñanzas de Zavattini y la grandeza de la estética neorrealista. A pesar de esta humildad, Gutiérrez Alea define su conocimiento del italiano como "primitivo" en una carta bien escrita en esa lengua. El contraste entre la evidencia de la carta escrita y lo que él dice pensar de su italiano, a mi ver, es más bien una señal para confirmar nuevamente su espacio de existencia y autonomía. La carta en italiano puede ser leída como una especie de oxímoron para educar una eventual mirada exótica que podría tener Zavattini al observar la realidad cubana.

La idea pedagógica detrás de *El Mégano* funciona de manera parecida: se retrataron los habitantes de la Ciénaga como "primitivos" en sus condiciones de vida y de pobreza extrema para dar una respuesta realista a un gobierno que no admitía sus condiciones de vida, pero que a la vez los trataba como seres humanos de segunda categoría. *El Mégano* encarnaba una promesa de cambiar una manera de representar, visualizar y contar el cine. A la vez, para llegar a una representación nacional verídica, *El Mégano* también representa el giro transatlántico que se necesitó para llegar a la realidad local. Este contacto transnacional fue un espacio cargado de una distancia lingüística, cultural y geográfica que solo a través de los procesos de acercamiento, diálogo, debates y eventuales rupturas pudo llegar a una praxis creativa. Las esperas de las cartas crearon un tercer espacio fragmentado de resistencia y a veces de malentendidos que fueron necesarios para llegar a la consciencia artística.

La mirada "otra" de Zavattini sobre los asuntos cubanos fue uno de esos elementos de distancia. En dos cartas escritas el 12 y el 25 de mayo de 1955, Zavattini describe a los cubanos con los que está trabajando con un tono fascinado, lleno de cierto exotismo. En la primera carta, Zavattini le deja saber a Guevara que aprueba el proyecto de *El Mégano* y que no ve la hora de ver el producto final. Además, describe sus impresiones sobre la juventud cubana que había visto durante su primera visita, afirma que se había quedado "incantato" ("fascinado") por el espíritu unido, firme y moderno, y que estaba honrado de ser parte de un pueblo tan motivado y de poder contribuir a sacar adelante un cine que fuera "il vostro strumento nazionale più potente" ("el instrumento nacional más poderoso para ustedes"). En esta ocasión, Zavattini

también describe con generosidad de qué manera este documental representa "il carattere cubano appassionato e perseverante per natura" ("el carácter cubano apasionado y perseverante por naturaleza"), todos aspectos que, según él, resultarían favorables al éxito y a la formación del cine cubano. Finalmente, Zavattini cierra esta primera carta mandando recuerdos "agli amici che studiarono nella scuola di cinema" ("a los amigos que estudiaron en la escuela de cine") reiterando lo bueno que habían sido sus encuentros con el neorrealismo, pero sin mencionar sus nombres. En la segunda carta, más breve que la primera, Zavattini le deja saber a Guevara que la revista de cine italiana *Cinema Nuovo* había publicado las conferencias sobre el neorrealismo italiano que Gutiérrez Alea y García Espinosa habían dado en Cuba en mayo y junio del año anterior. En estas dos cartas se observa la fascinación y el exotismo idealizado con el cual por un lado Zavattini mira y describe las historias que había que contar en las películas y a la juventud cubana; por otro lado, esta distancia cultural y geográfica también es la razón detrás del acercamiento y de las publicaciones italianas sobre asuntos cubanos.

En otra carta del 11 de junio de 1955, dirigida a Guevara y a Massip, Zavattini comenta positivamente las fotos de Gutiérrez Alea. Sin embargo, a pesar de que las fotos habían sido mandadas por Gutiérrez Alea, Zavattini no se comunicó con él, sino con los que se ocupaban normalmente de organizar sus viajes a la isla. De hecho, esta carta es una nota breve donde el italiano justifica la brevedad de su escrito por estar ocupado con las preparaciones de su próximo viaje a Cuba. La manera en la cual Guevara, Massip, Gutiérrez Alea y García Espinosa reaccionan a la extrema disponibilidad pero a veces condescendencia de Zavattini es con extrema elegancia y respeto. Al mismo tiempo, todos ellos no perdían ocasión para reiterar al maestro cuáles eran sus objetivos y qué cosa esperaban de esa colaboración.

El 14 de agosto de 1955, García Espinosa escribe una carta al maestro en donde le pide: "Venga pronto, por favor, venga pronto. Estamos seguros que ha de captar y sentir usted nuestra mejor realidad en pocos días." En realidad, el mediometraje *El Mégano* estaba prácticamente terminado cuando García Espinosa escribe esta carta ya que especifica que la obra "sólo necesita de los últimos toques de laboratorio."

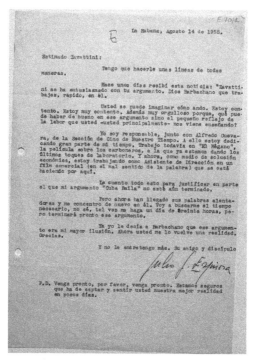

Figura 15. Carta de García Espinosa para Zavattini del 14 de agosto de 1955. Archivo Zavattini, Biblioteca Panizzi, Reggio Emilia, Italia.

García Espinosa, de hecho, ya estaba trabajando en otra idea, el largometraje *Cuba baila*. En la carta informa que había sido nombrado jefe de la sección de cine de la revista de Nuestro Tiempo y que tras un encuentro con el director mexicano Barbachano Ponce, se había percatado de que a Zavattini le había gustado su próxima idea, el largometraje *Cuba baila*, que no se estrenó hasta 1961. García Espinosa cierra esta carta identificándose como su "discípulo y amigo" y exhortando al maestro que los visite nuevamente muy pronto. Esta carta subraya la clara necesidad que García Espinosa sentía de tener al guionista italiano en su vida cinematográfica.

En una carta del 21 de octubre de 1955, Massip sigue informando a Zavattini sobre los acontecimientos alrededor de *El Mégano* y la crítica positiva que estaba recibiendo a pesar de la censura. También, las contribuciones académicas de Zavattini en Cuba seguían teniendo gran impacto. El 6 de diciembre de 1955, Guevara manda al maestro copia de algunos artículos que

hablaban positivamente de *El Mégano* y le reitera el impacto social de ese trabajo. Finalmente, el 27 de mayo de 1956, Gutiérrez Alea, otra vez en italiano, le escribe al maestro sobre la importancia de sus contribuciones en la revista *Nuestro Tiempo*, explicando que los cubanos necesitaban todo el apoyo de figuras internacionales tan imprescindibles como él para poder crecer cinematográficamente. Gutiérrez Alea cierra esta carta con un simple y directo "Aiutateci" ("Ayúdenos").

El viaje que Zavattini menciona en una de las cartas escritas para Guevara en 1955 acontece a principios de 1956. En esta ocasión, asiste al estreno de *El Mégano*, pero este filme fue inmediatamente secuestrado por las autoridades de Batista, y Zavattini se va de Cuba poco después. Este viaje es breve, pero las conversaciones continuaron.

Esta correspondencia epistolar reconstruye los recorridos que llevaron a la formación de la ideología revolucionaria, las maneras en las cuales la Revolución cubana fue pensada y percibida para el futuro, y las circunstancias que llevaron a decidir de qué manera esta tenía que ser representada y contada en el cine para dar inicio a un cine revolucionario y nacional. Finalmente, estos documentos de archivo muestran el impacto del neorrealismo italiano y anticipan el establecimiento de una praxis que definió la cinematografía cubana.

Como espacio transatlántico fragmentado, las cartas anticipan la naturaleza de la relación con el director italiano y también anuncian las maneras en las cuales el cine cubano se habría organizado y producido en el futuro. *El Mégano* representó el primer resultado concreto de las conversaciones en vivo y epistolares con Zavattini; por lo tanto, encarnó un ideal y un sueño tanto cubano como de Zavattini.

Sobre el proyecto

El Mégano se realizó en 1955 en La Habana con la colaboración de todos los miembros de la Sociedad Cultural Nuestro Tiempo. Bajo dirección de García Espinosa y con colaboración de Gutiérrez Alea y Massip, edición de Guevara, fotografía de Haydú y música de Juan Blanco, *El Mégano* es un mediometraje en 16mm. de 25 minutos sobre las difíciles condiciones de vida de los carboneros de la zona de la Ciénaga de Zapata.

Zavattini vio la película durante su segunda visita a la capital en 1956. Sin embargo, tras una sola proyección pública el filme fue censurado por el régimen de Batista por presentar negativamente las condiciones de vida de una parte de la población. Como director oficial, García Espinosa fue interrogado y arrestado. El régimen luego liberó al director solo bajo condición de que entregara todo el material y las copias de la película. Chanan reporta un fragmento de la conversación entre García Espinosa y un policía: "'Did you make this film?' the man asked, 'Do you know this film is a piece of shit?' 'Do you know,' replied García Espinosa, 'that it's an example of neorealism?'" (*The Cuban Image* 82). García Espinosa describe esta conversación como su primera intervención teórica sobre el neorrealismo.

A pesar de la censura, *El Mégano* no perdió su importancia simbólica en su momento y sobre todo tras la Revolución. Parte de su éxito se hallaba en el hecho de que representaba el primer intento de realizar un documental en un pequeño pueblo de pescadores al sur de La Habana, con un equipo formado por pioneros de cine (que más tarde serían los fundadores del cine cubano), y que intentaba mostrar la vida miserable de los habitantes con los propios vecinos de la comunidad como actores.

El intento de organizar la exhibición pública del material, que fue abortado por el secuestro de los carretes con los originales por parte de la policía y el fichaje de su realizador en las oficinas del entonces Buró de Represión de Actividades Comunistas, llevó al fin de la tentativa de hacer un cine nacional que reflejase realidades del país y que no estuviera confinado a los moldes del entretenimiento. Este trabajo encarnó el comienzo de los contactos con la estética neorrealista en Cuba, el primer legado que el neorrealismo le había dado al joven García Espinosa para documentar los problemas sociales y acercarse a las clases marginales. Despertar la conciencia de los ciudadanos era un proyecto que García Espinosa había aprendido en Italia durante sus años como estudiante tanto en la escuela como en la calle. Según García Espinosa, usar la estética neorrealista en la cinematografía cubana resaltaba la necesidad no tanto de una nueva cultura, sino de una nueva poética basada en el entendimiento de la revolución como la expresión cultural más alta por tener el objetivo de rescatar la actividad artística y darle un valor cultural universal (Chanan, *The Cuban Image* 252).

En 1955, aún sin la existencia plena de una conciencia revolucionaria, la estética neorrealista de *El Mégano*, su temática social y el efecto que quería provocar en su público reflejaban lo empezado en Italia y prefiguraba los conceptos de la futura cinematografía en Cuba.

La Ciénaga de Zapata era una zona marginal que el gobierno de Batista había intentado humanizar y pintar como una zona de hombres nobles y trabajadores como "cualquier" cubano. En un artículo publicado el 23 de noviembre de 1952 en la revista *Carteles*, se habla de los carboneros y de la Ciénaga de Zapata en términos geográfico-científicos con la intención de rescatar la imagen de esta parte marginal de la población. Ahí se afirma que:

> [...] en defensa del cienaguero [...] que la promiscuidad sexual que suelen citar algunos como existente en ese apartado rincón de Cuba, no es cierta, pues no debe confundirse la humildad, la pobreza y la miseria, como un síntoma de la degeneración de la familia, que tiene sus características idénticas a las otras partes de Cuba, siendo los visitantes atendidos y acogidos con una hospitalidad ejemplar, que no es propia del cienaguero, sino de todos nuestros campesinos. (Álvarez Conde, *Carteles* 74–75)

Mientras que este artículo quiere "normalizar" a los campesinos, la película que los jóvenes cineastas hicieron casi tres años después habla de desigualdad, de humillación, de abuso y de poder, y, por ende, de la separación entre las clases sociales. Es por esta razón que el gobierno de Batista censuró el mediometraje, por poner en evidencia las condiciones de vida de una parte de la población que para nada eran "idénticas a las otras partes de Cuba."[8] Además, *El Mégano* parecía contestar punto por punto a las *cualidades* descritas en el artículo de *Carteles*. Así que mientras el artículo habla de la presumida promiscuidad de los habitantes de la zona, en el mediometraje se muestran las condiciones de vida y trabajo de los carboneros, condiciones que resultaban ser más cercanas a una condición animal que humana. Finalmente, el artículo se refiere a la hospitalidad de los campesinos como la misma que caracteriza al campesino cubano tal como estaba construido en el imaginario colectivo nacional por el gobierno. Sin embargo, en el trabajo de García Espinosa la relación entre el turista y los trabajadores se interpreta como una evidente situación de desventaja para los carboneros, ya que en sus miradas el sentimiento más

palpable es la hostilidad. Por lo tanto, *El Mégano* transmite una carga y una responsabilidad social que no habría dejado indiferente a su público.

Figura 16. Artículo sobre la Ciénaga de Zapata en la revista *Carteles*. Biblioteca del Museo de Bellas Artes de La Habana.

La película

En *El Mégano* se cuenta la violencia, la humillación y la desigualdad de manera narrativa pero usando los habitantes reales de la zona, lo que hace de este trabajo una interesante novelización de un aspecto documental. Por un lado, las tomas de las caras, los silencios llenos con música dramática, las secuencias narrativas, las tomas de la rutina de los trabajadores, la ausencia casi total de diálogos y las tomas repetitivas de los gestos cotidianos dan una sensación temporal contemporánea, otorgando a *El Mégano* un deje a documental. Al mismo tiempo, también presenta una narrativa a través de eventos específicos, lo que nos podría hacer interpretar este mediometraje como un documental con elementos de ficción. Los

momentos de trabajo le dan al espectador la posibilidad de asistir a lo que acontece bajo sus ojos, lo que a fin de cuentas hace de este trabajo una obra neorrealista con sabor a documental.

El uso de la luz también se ejecuta según los criterios neorrealistas: hay una ausencia casi total de luz artificial, lo que permite que la película se produzca a bajo costo y más rápidamente. La falta de luz artificial implica que la mayoría de las tomas fueron filmadas durante el día. Así que la luz en este mediometraje funciona de dos maneras: algunas escenas son subexpuestas, creando confusión entre los perímetros de las caras de los trabajadores y de sus manos con manchas de carbón. Este efecto no deja ver dónde comienzan y terminan los cuerpos; a la vez, metafóricamente, enfatiza el hecho de que no hay separación entre el carbón y los trabajadores, que no hay opción ni momentos de descanso, ya que más que un trabajo esta es una manera de sobrevivir. En otras ocasiones, la falta de control sobre la luz lleva a escenas sobreexpuestas, lo que crea un contraste muy fuerte entre los blancos y negros. La sobre-exposición da como resultado imágenes más claras pero también más granulosas. Esto, sin embargo, resulta en un *look* más cercano al documental.

Hay muchos primeros planos donde el claroscuro que se da por causa de la falta de iluminación provoca un sentido dramático en los rostros y en las miradas. Los juegos entre los tonos más claros y oscuros subrayan la flaqueza de los cuerpos y el cansancio de las miradas. Además, las manchas de carbón resaltan aún más gracias a la ausencia de luz artificial. En muchas escenas, la oscuridad provocada por la falta de la iluminación juega con el contrapunto entre el negro y la oscuridad provocada por las manchas de carbón en los rostros y las manos de los carboneros. El juego de grises y de negros aumenta la dramatización de los sujetos y el entorno, que alterna el negro del carbón con los tonos de gris de la tierra, del agua y de las casas.

La mayoría de las escenas fueron rodadas de día. Esto, por un lado, significó mayor facilidad para obtener imágenes claras y despejadas, pero, por el otro, supuso un efecto de contraste de blancos y negros con pocos grises en las imágenes. Para tener un filme con mucha menos iluminación, que fuera rápida de filmar y más barata de hacer, la producción requería el uso de una película muy poco sensible.[9] Las imágenes de *El Mégano* resultan forzadas con este estilo lumínico. Esta técnica consiste en filmar con 50

ASA como si fuera con 100 ASA.[10] El resultado produce mucho contraste, zonas quemadas y negras en la imagen, y una sensibilidad mayor, aunque también crea más grano. Pero la imagen granulosa, como mencionado, le otorga al filme un aspecto más realista, casi documental. Las tomas con las cámaras al hombro fueron la norma, así como la búsqueda de planos-secuencia, algo muy usado en esos años en el campo del documental, en las escuelas de cine, y en proyectos de bajo presupuesto. El resultado es lo que podemos observar en *El Mégano*: experimentación en el uso de la luz y un efecto de imagen "sucia."

Como se solía hacer en las películas neorrealistas italianas, *El Mégano* recrea la sensación de imagen "sucia" a través de la experimentación de la luz natural. La experimentación con la luz deja claro el retrato que se quiere hacer de estos trabajadores. Las escenas sobreexpuestas y subexpuestas resaltan la flaqueza y el descuidado de los cuerpos de los trabajadores, son una señal de extrema pobreza y de una condición física inhumana. La condición inhumana se pone en evidencia también por la naturaleza del trabajo basado en movimientos rítmicos, siempre iguales, sumergidos constantemente en el agua, que le quita a los trabajadores todo rastro de individualidad y dignidad personal. Esto se evidencia visualmente por el hecho de que los trabajadores solo aparecen del busto para arriba, como si tuvieran un cuerpo fragmentado.

El ritmo cadencioso de los trabajadores se interrumpe solo en el momento que llega el dueño. Gracias al movimiento de la cámara, siempre vemos al dueño de pie mirando a los trabajadores desde una posición más alta. El ángulo de estas tomas pone en evidencia la estructura piramidal del poder, en donde los campesinos constituyen la base. Esta metáfora no se debe solo al hecho de que el dueño los mira desde su posición vertical, sino también a que los trabajadores, aún estando de pie, siguen en el agua, en una posición que los obliga a levantar la cabeza para mirar al dueño. En estas secuencias hay una representación gráfica triangular que se repite: la postura del dueño (con las manos en las caderas) crea un triángulo; el mozo que rema crea uno entre el agua, el remo y su cuerpo; y las mismas pilas de carbón están ordenadas en forma piramidal. Cuando el dueño se va de la escena, saluda moviendo su mano mientras una toma de muchas pirámides de carbón acompañadas por notas dramáticas establecen que esta es una jerarquía destinada a repetirse *ad infinitum*. Finalmente, hay que notar que

el cuerpo del terrateniente se ve siempre entero, mientras que los cuerpos de los campesinos están siempre fragmentados; solo es visible lo que hace falta de ellos: sus brazos para trabajar.

A pesar de que los sujetos de *El Mégano* son los trabajadores del área, el documental también ofrece una mirada sobre la vida de las mujeres y los niños para acercarse a todas las personas más vulnerables. Los niños del documental juegan con el fango, no tienen juguetes y a menudo tienen que ayudar a recoger el carbón. Sin embargo, la representación de los niños está siempre acompañada por melodías alegres, mientras que la música en el resto de la película es dramática. En el comienzo del mediometraje, un hombre toca la guitarra como si le fuera extraño el trabajo de carbonero. Esta imagen proyecta el deseo de los trabajadores de tomar distancia de sus vidas. Me parece interesante ver cómo los dos elementos están conectados (el hombre tocando música y los niños jugando): por un lado, es posible tomar un distanciamiento a través de la música para crear un espacio alternativo de fuga; por el otro, este escape está asociado a la infancia, otro momento de la vida de aquellos hombres que constituye un momento de esperanza, un espacio de ilusión y seguridad. El músico toca para los niños, para crear otro mundo que no implique la presencia del carbón. Este lugar seguro se crea cada vez que el músico se une a los niños. Los otros dos momentos asociados a una música alegre crean un efecto hiperbólico que carga la escena de dramatismo, como el caso de la escena en que pasean turistas por el río. Esto marca una diferencia e identifica a los carboneros en su espacio marginal.

La primera escena donde vemos al músico está efectivamente conectada a la de un niño y una niña que juegan mientras él toca. Los niños juegan en un campo entre sacos vacíos (que sin duda se llenarán más tarde de carbón). Es emblemática una máscara blanca con la que el niño juega antes de descubrir su cara manchada de carbón. Esta escena representa una clara señal de que, a pesar del momento lúdico, hay un futuro preestablecido para estos niños. Por otro lado, la niña sonríe solo cuando reconoce la cara negra del niño (que también le sonríe). Luego, el niño transforma la máscara y la hace reconocible para su compañera al marcar con un trozo de carbón la superficie blanca e inmaculada. El acto de oscurecer la "piel" blanca de la máscara se puede leer como una metáfora racial que ubica a los negros como una población de segunda categoría e identifica a los carboneros con esa parte marginal del pueblo.

A pesar de la raza (y de que la máscara sea blanca), el carbón los vuelve negros a todos, y por ende, individuos de segunda categoría.

La niñez aquí simboliza el futuro. Los niños representan un símbolo de continuidad generacional. El niño y la niña encarnan el porvenir de una pareja, ya que ella juega con una muñeca en forma de bebé. Esta "pareja" tendrá hijos en el futuro, pero son la repetición de un destino. Así que si los niños pueden encarnar las esperanzas de un futuro mejor, también representan la repetición inevitable de los gestos cotidianos (el trabajo con el carbón, la imitación de una rutina parecida a la de los adultos, la muñeca bebé en los brazos de la "mamá" niña). Por lo tanto, la alegría que acompaña a los niños tiene un efecto hiperbólico, ya que esa inocente alegría pone en evidencia aun más las condiciones de pobreza en las cuales viven y la ignorancia del destino que no pueden escapar.

La temática de los niños y de la inocencia infantil en tiempos difíciles y de extrema pobreza era un tema muy familiar a la producción neorrealista. Películas como *I bambini ci guardano* (1943) de De Sica, *Roma città aperta* (1945) y *Paisà* (1946) de Rossellini o *Ladri di biciclette* (1948) de De Sica son solo algunos ejemplos de las películas neorrealistas que han visto en la niñez una manera de denunciar los abusos hacia los más débiles. Al igual que en estas películas, en *El Mégano*, los niños no representan la esperanza hacia el futuro sino que encarnan la condena a un destino injusto y la imposibilidad de tener poder decisional y una voz para escaparse de una condición inhumana. En ese sentido, *El Mégano* representa a los niños de modo completamente neorrealista.

La música alegre funciona entonces como una interrupción en la dura cotidianidad de los trabajadores. Aparte de las escenas con los niños, de hecho, también escuchamos música alegre cuando llega un barco con tres hombres y dos mujeres. Parecen ser nobles o turistas y están bien vestidos. La interrupción en este caso no es solo musical, sino que es una interrupción del trabajo, ya que el barco atraviesa por el canal donde están los trabajadores. Desde el barco, una mujer saluda sonriente a una de las mujeres de la Ciénaga que, por un momento, se para a devolverle la sonrisa y el saludo. Este es un momento de complicidad entre las dos que traduce un momento de contacto entre el margen y el centro: las dos mujeres vienen de realidades distintas, pero con la mirada parecen encontrar un punto de contacto. Tal vez esta es una de las maneras en que García Espinosa establece el deseo de llegar a un

concepto de igualdad entre los seres humanos pese a su clase social y género. Sin embargo, la complicidad femenina dura muy poco: la mujer turista se aleja en su barco, vuelve a su clase y privilegio, mientras que a la mujer de la Ciénaga se le borra la sonrisa cuando vuelve a caer en su realidad de miseria, a percatarse de su condición y reconocer su marginalidad.

Esta escena marca los límites y los confines entre una clase social y la otra. Estas mujeres y los hombres que las acompañan cruzan el río, siguen su trayectoria, sin parar. El río es como un puente de contacto entre los dos mundos, pero es un contacto líquido, que por ende sigue en movimiento y nunca permite que los dos mundos se mezclen. El terrateniente y los turistas realmente nunca se paran y convalidan la labor de los carboneros, sino que se limitan a observarlos de lejos. Ellos nunca llegan a ser parte de la realidad marginal, sino que solo son una mirada externa que se beneficia de su trabajo. La perspectiva de la cámara, sin embargo, es muy clara: se mueve desde el otro lado del río, posicionando el espectador en el punto de vista de los marginales. La cámara baja del barco, camina con los carboneros en su tierra, toma una posición bien clara y marca claramente su preferencia.

Los hombres vuelven a trabajar y una vez más el triángulo es un emblema del poder: el terrateniente (que constituye el control y la opresión); el turista (como *outsider* que ocupa una posición privilegiada y representa uno de los motivos por los cuales ellos deben estar allí en esas condiciones laborales); y los carboneros (que con su trabajo sustentan la base del triángulo, pero ocupan una posición desfavorecida y débil en su estructura). La base sustenta la pirámide pero casi no se percibe, volviéndose un aspecto invisible de la sociedad.

El momento del pago salarial es uno de los pocos en los que los trabajadores y el terrateniente comparten el mismo espacio. Sin embargo, sigue existiendo un margen espacial invisible entre los carboneros y los otros: los trabajadores de un lado, el dueño y su gente del otro. Nadie cruza al territorio del otro. La frustración y la carga dramática del momento se capta por medio de las miradas. La cámara se enfoca en la mirada sumisa de los trabajadores hasta que se enfoca en la mano de uno de los carboneros. La mano se mueva lenta, casi como testimonio del conflicto interior entre la dignidad, la resignación y la necesidad de aceptar ese pago injusto. El momento más dramático llega cuando uno de los hombres se

rehúsa a aceptar el pago y empieza a motivar a los demás a no resignarse, a no seguir de esa manera, en esas condiciones laborales (minuto 17:30–18:02). La escena se hace aun más solemne por el silencio de los demás trabajadores, un mensaje que trasmite miedo y frustración.

Este momento hace sentir la tensión entre las dos partes a través de la ausencia de movimiento de los cuerpos de los trabajadores (rompe con la imagen de constante movimiento en la rutina del trabajo), de las suspensiones musicales y de la tensión entre las miradas. En particular, se crea una doble tensión alrededor de las miradas tanto entre trabajadores y terratenientes como entre la cámara y el espectador. Esta tensión se transmite al espectador y provoca una incomodidad que la cámara nos obliga a vivir. Sin embargo, la protesta se interrumpe a causa de un accidente: el carbón está prendiendo fuego y los trabajadores deben ir corriendo a apagarlo. Esta inesperada interrupción es tan violenta como la renuncia de la ideología frente a la necesidad, de la proclamación de la dignidad frente a la necesidad de dinero. No obstante, deja su semilla: ahora todos los trabajadores miran a los ojos a un dueño que se ve algo incómodo.

Aprendemos que es la niña de uno de los carboneros quien había prendido fuego al carbón sin querer. Esta escena muestra cómo el juego, los sueños y las esperanzas son un lujo demasiado grande para ellos, aun siendo niños. La última escena de la película retoma ese contacto entre el margen y el centro que se había hecho visible al principio. La música alegre vuelve y la cámara presenta un segundo grupo de burgueses que pasean en barco. Esta vez son dos mujeres y dos hombres. Parece que una de las mujeres está algo aburrida en una tarde de paseo que aparenta ser parte de su rutina, mientras que la otra se está maquillando. Esta saluda con una sonrisa a la misma mujer que antes había tenido contacto con la mujer del barco. Se vuelve a proponer ese ensimismamiento entre las dos mujeres que subraya la voluntad de igualdad, que sin embargo se disuelve una vez más con la imagen del barco que se aleja indiferente. El maquillaje simboliza la diferencia entre ellas: una se maquilla mirándose al espejo, poniéndose un tinte artificial en la cara; la otra tiene la cara manchada de carbón, el maquillaje indeleble de los carboneros. Esta escena declara fuertemente que la solución de los problemas de las clases marginales no podía dejarse en las manos de la burguesía porque esta solo se quería aprovechar

de lo más pobres y consecuentemente las interacciones con ellos no iban a traer beneficio para los desfavorecidos.

La escena que cierra el documental es un primer plano del trabajador que ha mostrado abiertamente su descontento, y por ende una cierta conciencia social. En esta última escena, el hombre todavía tiene el dinero recibido en un puño cerrado, la cara todavía está sucia de carbón y su mirada fija en el horizonte. Un primer plano del hombre que mira hacia delante, en particular un primer plano de sus ojos que lentamente desaparecen en la transición hacia los créditos finales, manda un mensaje de esperanza hacia el futuro para los hombres de la Ciénaga de Zapata, como para los espectadores de *El Mégano*. La elección de la mirada como último elemento de la película requiere un compromiso del espectador hasta el final y establece una conexión que pide responsabilidad social para protestar en contra de las injusticias que tan claramente están declaradas en pantalla.

Desde el comienzo de la película hay una clara voluntad de denuncia. Por ejemplo, tras los títulos de apertura aparece escrito en pantalla que ellos trabajaban: "en eternidades de silencio y abandono." Este enunciado establece el tema de la obra, declara que trata de hechos reales y acepta los límites de no poder ofrecer un cuadro completo de una situación nacional; es, más bien, el reflejo de un pedazo de realidad. Sin embargo, el mensaje del cierre del filme también queda claro: hay que luchar con fuerza para combatir las injusticias sociales.

Una vez más, este recurso no era nuevo a la producción neorrealista de *Roma città aperta* (1945) de Rossellini, *Miracolo a Milano* (1951) o *La ciociara* (1960) de De Sica. Esta técnica servía el propósito de buscar justicia social por medio de la denuncia y de un compromiso directo por parte de los ciudadanos, producto de una educación social que el cine podía ofrecer. La estética de *El Mégano* responde claramente a las prioridades estéticas del neorrealismo y representa el primer paso hacia la denuncia social y la reflexión histórica.

Conclusiones

El análisis de las dos producciones prerrevolucionarias realizadas por Gutiérrez Alea y García Espinosa revelan la construcción de un objetivo pedagógico que acompañó las futuras producciones

de la cinematografía cubana. El estudio de estas dos obras revela de qué manera empezaron los contactos, los diálogos y las colaboraciones con Zavattini, por qué fueron tan fundamentales para el momento histórico y el desarrollo artístico de los dos directores y de la cinematografía cubana. Además, este capítulo explora de qué manera este momento tuvo un impacto en las producciones cinematográficas e intelectuales futuras de estos autores y cómo el neorrealismo está presente en las primeras obras prerrevolucionarias con objetivos revolucionarios.

Sogno di Giovanni Bassain fue una película importante que bautizó a Titón como cineasta, le dio un estatus al volver a Cuba y como he mencionado, le favoreció un espacio de comunicación directa con el maestro. Además, producir en Italia fue la ocasión de juntar la teoría que estudió con la práctica que vivió desde cerca con el contacto con el neorrealismo y su preparación académica. *Él Mégano* fue un manifiesto visual que declaraba la necesidad de una producción neorrealista en la isla para poder lograr la denuncia social que buscaba ser el resultado de todo lo que García Espinosa había aprendido en Italia. El uso de temas como el de la niñez, el uso de la luz natural, de actores-sujetos, de ambientaciones reales, el uso de la cámara y de las tomas en primer plano, eran citas de las películas neorrealistas que desde mediados de los años cuarenta se conocían en Italia y desde los años cincuenta se conocían en Cuba. La falta de diálogos (en la película hay en total solo tres breves momentos de diálogo), los *close-up* de partes específicas de los cuerpos (como las manos) y el hecho de llevar al público a un lugar remoto de la isla creaba una tensión y una incomodidad que fluía de la pantalla a los espectadores y que como resultado generaba una reflexión social en clave neorrealista y el llamado a la acción que el director anhelaba.

Como señala Chanan, el espacio entre el ojo y la pantalla cambia constantemente, cambiando el valor de la percepción de la obra. La reacción del espectador, y ese tercer espacio, ofrecen un contacto más auténtico con la realidad social (*The Cuban Image* 2–3). El contacto del ojo del espectador con el contenido de *Sogno di Giovanni Bassain* y de *El Mégano* hizo que el público no solo habitara ese tercer espacio y fuera testigo de una situación social desfavorecida, sino que las obras obligaron el espectador a sentir esa experiencia a través de la empatía. El objetivo de los miembros de Nuestro Tiempo era producir un cine nacional que

pudiera educar las masas y crear una conciencia social más justa. El espacio entre *Sogno di Giovanni Bassain* y *El Mégano* materializó el recorrido de la imaginación artística de Gutiérrez Alea y García Espinosa, marcando las pautas del durante y el después de la experiencia italiana, antes de que aconteciera el triunfo oficial de la Revolución.

Los trabajos presentados en este capítulo anticiparon las diferencias entre Zavattini, Gutiérrez Alea y García Espinosa, y establecieron los primeros equilibrios de esa relación que fue auténtica y fragmentada a la vez. Por ejemplo, cuando Zavattini fue a Cuba por primera vez en 1953, visitó los lugares de la realidad cubana y los tradujo a una idea de neorrealismo que luego pasó por las manos de los cubanos. Así que a pesar de que *Él Mégano* muestra una clara influencia neorrealista, solo si tenemos en mente la naturaleza compleja y heterogénea de la relación con el neorrealismo italiano, se puede entender el uso de la estética en esta película y en las producciones futuras con Zavattini. *Él Mégano* fue un documental fragmentado y en esos fragmentos estaban las semillas de espacios personales de investigación y creación que se hallaron en las futuras rupturas.

Capítulo cinco

Por un cine "neorrealísticamente" (im)perfecto
Historias de la Revolución y *El joven rebelde*

> *[…] Neorealism was our origin,*
> *and we couldn't deny it even if we wanted to.*
>
> *El neorrealismo fue nuestro origen*
> *y aún queriendo no podríamos negarlo.*
>
> Tomás Gutiérrez Alea

La Revolución en pantalla

Unos meses después del triunfo de la Revolución, en marzo de 1959, el gobierno revolucionario inauguraba el Instituto Cubano de Arte e Industria Cinematográficos (ICAIC), acto que establecía la prioridad que constituía la industria cinematográfica para la Revolución. Inmediatamente después de la apertura del ICAIC, se organizaron varias charlas, entrevistas, encuentros y cine fórums para discutir el futuro del cine del país y la eventual ayuda que Cuba podía recibir del extranjero para producir y distribuir su cine. Los cubanos siguieron considerando el neorrealismo italiano y las colaboraciones con Zavattini como una parte esencial del desarrollo cinematográfico de la isla. Por esta razón, tan pronto tuvo lugar el cambio de gobierno, el ICAIC se empeñó en invitar oficialmente a Zavattini a La Habana para realizar los prime-ros proyectos fílmicos revolucionarios. El primer largometraje que hicieron fue *Historias de lu Revolución*, que fue dirigido por Gutiérrez Alea en 1960. El segundo largometraje fue *El joven rebelde*, que fue dirigido por García Espinosa en 1961. Ambos proyectos fueron financiados por el ICAIC.

El rol de estas dos producciones en el nuevo panorama político estaba bien pensado y planeado: eran proyectos que anhela-ban una revolución en pantalla. Esto debía darse tanto a nivel

121

cinematográfico como por los contenidos y tenía que cambiar la manera en la que, desde ese momento, se pensaba la representación visual de la Revolución. De hecho, a pesar de que las fechas de estreno indiquen que *Historias de la Revolución* se produjo antes que *El joven rebelde*, en realidad los dos se hicieron casi al mismo tiempo. Sin embargo, por razones estratégicas y bajo sugerencia de Zavattini, los cubanos decidieron que *Historias de la Revolución* era la película más adecuada para inaugurar la cinematografía revolucionaria, ya que la película recapitulaba el recorrido histórico que llevó a la victoria.

Sin embargo, mientras todos estaban de acuerdo en cuanto a la utilidad histórica de *Historias*, fue *El joven rebelde* la que causó la primera polémica sobre la representación cinematográfica del revolucionario en pantalla. Esta polémica fue esencial para el crecimiento de la producción cinematográfica nacional. La disputa alrededor de *El joven rebelde* llevó a la formación de un cine cubano neorrealísticamente (im)perfecto que influyó en el desarrollo de las futuras teorías de cine escritas por estos directores cubanos, como es el caso de *Por un cine imperfecto* (1969) de García Espinosa.

En el título de este capítulo, defino el cine cubano "neorrealísticamente (im)perfecto," aludiendo al texto teórico producido a finales de los años sesenta por García Espinosa y a las palabras de Gutiérrez Alea en una entrevista con Julianne Burton, en donde reconoce que el neorrealismo representó un punto de origen para los cubanos del cual no pudieron deshacerse nunca. En este capítulo analizo los dos primeros largometrajes revolucionarios e incluyo el material escrito alrededor de estos proyectos como parte del estudio de los procesos creativos que llevaron a su realización. Este análisis arroja luz sobre la primera disputa revolucionaria sobre la imagen y establece las premisas que Gutiérrez Alea discute con Burton. Sobre estos temas, Giovacchini y Sklar reconocen que:

> Nothing moves, is exported, or is accepted wholesale. [...] Through a process of adaptation and creolization, neorealism— the hybrid, Italianized output of an international conversation about realist cinema that began in the 1930s—was absorbed with varying results into national cinemas, thereby becoming a global style. ("Geography" 12)

De manera parecida, el neorrealismo en Cuba fue una base desde la cual se creó un estilo cubano con huella neorrealista.

Las conversaciones, polémicas y disputas realmente tuvieron un significado profundo y llevaron a una ruptura fundamental para la Revolución y para el futuro del cine cubano.

Historias de la Revolución

El estreno de *Historias de la Revolución* en 1960 marca el comienzo de la producción cinematográfica en la Cuba revolucionaria. La obra se inspiraba en las enseñanzas que su director, Gutiérrez Alea, había aprendido durante los años de estudio en Italia. Por esta razón, el largometraje estaba diseñado con una fotografía neorrealista en mente, de grandes contrastes entre las zonas de luz y de sombra. Lo peculiar de *Historias* es que organiza su estructura narrativa de una manera que era poco común en el cine de la época. La película, dividida en capítulos, tomaba su inspiración de *Paisà* (1946) de Rossellini. *Paisà* fue uno de los primeros ejemplos de film neorrealistas cuya trama reconstruía la travesía de los americanos para liberar el país de los nazis. *Paisà* estaba dividido en seis episodios que representaban las paradas de las tropas: Sicilia, Napoli, Roma, Firenze, Appennino Emiliano y Porto Tolle. Esta división fue un recurso innovativo porque hasta ese entonces en Italia nunca se había producido una película dividida por capítulos.

Historias de la Revolución retomó ese modelo y lo adaptó, reduciendo el número de capítulos de siete a tres. Sin embargo, mantuvo el concepto de dividir la película en capítulos que recrearan los eventos históricos de la llegada de los guerrilleros a La Habana, hasta llegar al triunfo de la Revolución. Esta estrategia narrativa ofrecía la posibilidad de presentar los hechos históricos de una manera innovadora, más clara, que no corría el riesgo de incurrir en un producto final demasiado largo y difícil de seguir para el público. Por lo tanto, la división de la película tenía una doble intención: crear una obra de arte cubana inspirada en la manera neorrealista de contar la realidad, y limitar los riesgos de fallar en el guion, en la actuación, en la dirección o en la fotografía. Consciente de la importancia de llevar a cabo un producto de calidad, ya que este era un proyecto piloto que establecería el futuro de la cinematografía cubana, al principio *Historias de la Revolución* contaba con cinco episodios (tres de Gutiérrez Alea

y dos de José Miguel García Ascot), pero en su versión final solo se incluyeron los tres de Gutiérrez Alea, que también fue elegido (bajo sugerencia de Zavattini) como director del largometraje.[1]

A pesar de estar bajo la dirección de Gutiérrez Alea, *Historias de la Revolución* fue supervisada durante todo el proceso de realización, desde el planteamiento de la idea hasta llegar a la escritura del guion y la filmación, por Zavattini, quien colaboró sobre todo desde Italia. Zavattini también mandó desde Italia a Otello Martelli (para trabajar como director de fotografía) y a su hijo Arturo Zavattini (como operador de cámara). La elección de Martelli no era casual: el director de fotografía acababa de trabajar con Fellini en *La dolce vita* (1960) y también había trabajado con Rossellini en *Paisà* (1943). Por eso, Martelli era la elección más adecuada para Zavattini, ya que su nombre estaba en auge en esos años y tenía experiencia en una película con la estructura de *Paisà*.

La presencia constante de Zavattini, la colaboración con otros cineastas italianos en el rodaje y la traducción visual de la estructura de *Paisà* en la realización del guion de *Historias*, indican una presencia neorrealista activa. Sin embargo, como explico en detalle más adelante, no obstante la experiencia en cine y el conocimiento de la estética neorrealista de los italianos que trabajaron en la película, Gutiérrez Alea no se sintío satisfecho con la fotografía. Martelli, que ahora estaba trabajando con la nueva generación de neorrealistas como Fellini, ya estaba en una fase experimental del neorrealismo, que no era compartida por Zavattini. Sin embargo, el maestro no consideró ese factor, creyendo tal vez que todavía tenía influencia sobre los jóvenes cineastas italianos a pesar de su evolución artística. La verdad era que la influencia de Zavattini en este momento en Italia no era tan fuerte como la que estaba teniendo en Cuba.

Eso explica en parte por qué la experimentación de Martelli en *Historias de la Revolución* dejó insatisfecho a Gutiérrez Alea. El experimentalismo neorrealista de Fellini y Martelli se acercaba mucho a los conceptos de *Free Cinema* y *New Wave*. Al igual que el gobierno cubano, Gutiérrez Alea conocía estos conceptos y no compartía su espontaneidad artística porque, desde su punto de vista, no propiciaban el desarrollo de una consciencia social. Según Gutiérrez Alea, era necesario educar consciencias a través del arte; de hecho, este debía ser el único fin del arte: estar al servicio de la sociedad. Y, para que una película lograra presentar un mensaje

válido para sus espectadores era importante que se mantuviera un equilibrio, establecido por el artista, entre ficción y realidad. El objetivo, según Gutiérrez Alea, era crear un proceso de regreso a la realidad con una experiencia emotiva que ayudara al espectador a reflexionar y que le permitiera observar la sociedad no como un hecho dado, sino como proceso.

Un análisis de los episodios: "El herido," "Rebeldes" y "Santa Clara"

Siguiendo este criterio de realidad, *Historias de la Revolución* introduce y alterna las escenas de ficción con imágenes documentales del ataque al Palacio Presidencial del 13 de marzo de 1957 para dar un mayor valor testimonial a la obra. Estas tomas son parte del primer episodio titulado "El herido." La fecha del ataque al Palacio Presidencial aparece en la pantalla para dar la ubicación histórica inmediata al espectador. Varias tomas de La Habana completan el contexto, pero, para no dejar duda alguna, unas líneas de texto también especifican que son "cinco años y cuatro días al poder del gobierno Batista." El valor testimonial de las tomas documentales iniciales establecen el ritmo comunicativo con el espectador. El objetivo de la película se hace más "creíble" por tener como base un evento histórico documentado que interactúa con la ficción. La documentación histórica integrada en la película también sirve para establecer una relación de mayor confianza entre el público y el director, que muestra tener un cuidado especial y un ojo atento a la veracidad de los hechos.

Las escenas del ataque y los contrastes entre el pueblo y los militares se contraponen en una escena siguiente donde una criada baja de un edificio para ir a comprar velas. Mientras tanto, la cámara se enfoca en el apartamento de dos personajes: Alberto y Miriam. La pareja escucha el noticiero en la radio para estar al tanto de los desarrollos políticos y, de repente, se encuentra en la situación de tener que esconder a un herido que les toca a la puerta. El herido es un revolucionario y la cámara, como ojo observador de la realidad, obliga al espectador a enfrentarse a un dilema humano-político. Por lo tanto, el público es puesto delante la difícil elección de arriesgarse por el bien común en lugar de pensar en la individualidad de uno. Esta era una crítica al gobierno de Batista por parte del director. El objetivo de rescatar la memoria

colectiva de las luchas de los guerrilleros era establecer una historia de orgullo nacional que presentara los dilemas humanos con los que el público pudiera relacionarse. Esa disputa se refleja en la relación de Miriam y Alberto: mientras que Miriam quiere acudir al herido, Alberto expresa su desacuerdo.

En estas escenas iniciales, se evidencian inmediatamente los problemas principales que tuvo que enfrentar la población en ese momento de transición política. La película sirve como muestra de cómo se pudieron encontrar eventuales soluciones. Así, este filme se convierte en una manera de informar sobre los procesos históricos que llevaron al triunfo de la Revolución y funciona como una plataforma desde la cual se ofrece una crítica social de una manera neorrealista. A la vez, *Historias* busca mostrar las soluciones que fueron posibles para mejorar el futuro de los cubanos a través del nuevo gobierno.

En la película, la narrativa se organiza marcando una constante distinción entre "nosotros" (los revolucionarios) y "ellos" (la clase burguesa), y se representa la dicotomía entre estas dos clases sociales. En "El herido," por ejemplo, el personaje de la criada indica que la clase burguesa sigue viviendo en su burbuja de ventajas y privilegios sin renunciar a sus comodidades, como tener una criada, a pesar de las luchas sociales que están tomando lugar. La representación de la burguesía quiere ilustrar la razón por la cual la lucha revolucionaria era indispensable. Con esa motivación en mente, el espectador tenía que encarar, analizar, pensar y reconocer el lado de los revolucionarios.

El desacuerdo sobre si esconder al herido crea una ruptura entre Miriam y Alberto que reproduce lo que estaba pasando en la vida de muchos cubanos: la elección entre arriesgarse en nombre de los ideales de la Revolución, o abstenerse por miedo, como el caso de Alberto. La elección del público en el momento del estreno era naturalmente *post factum*. La Revolución ya había ganado y el pueblo ya había tomado su posición. Sin embargo, ponerlo en pantalla era importante para que el espectador absorbiera esa historia, la hiciera suya con orgullo y se sintiera parte de esa lucha y representado por ella.

"El herido" le recuerda al espectador lo que había costado ganar, cuántos estaban en contra de la Revolución entre la clase burguesa, y los esfuerzos, los heridos y los muertos que le habían costado a la Revolución. La repetición de las imágenes de lucha crea una

memoria histórica colectiva que por ser compartida alimentaba el sentimiento nacional, que coincide con el sentimiento revolucionario que el gobierno quería transmitir.[2] Marcar un "nosotros" y "ellos" ayuda a mantener y a formar la memoria histórica revolucionaria y a tener claro quiénes eran los "enemigos" de la Revolución para construir una identidad y un orgullo nacional y revolucionario.[3]

Eso es lo que hace en este episodio Alberto con Miriam: en el momento en que él decide irse de la casa en la que Miriam había decidido refugiar al herido, Alberto marca esa distancia entre el "nosotros" y "ellos" para el espectador. Después de vagar por la ciudad de La Habana, Alberto busca refugio en un hotel para alejarse física e ideológicamente de esas actitudes revolucionarias. Su caminata por la ciudad también tiene un objetivo específico dentro del contexto visual de la película: dar un recordatorio visual sobre los mensajes en los muros de la ciudad donde había grafitis que exclamaban "¡Batista asesino!"

La ocupación y el uso del espacio público para declarar el desacuerdo con el régimen podía costarle la vida a las personas. Por lo tanto, visualizar estos mensajes en la película permite recordar cuántos hombres valientes habían luchado por la libertad que los cubanos pudieron gozar con la llegada de la Revolución. El lema anti-Batista indica la transformación del espacio de la ciudad y por ende de la sociedad. El acto revolucionario que se materializa en un mensaje escrito en un muro público existe en las calles y entra en la vida diaria de los ciudadanos cada vez que caminan por la ciudad. El mensaje revolucionario así se difunde y concretiza a través del espacio público. La guerrilla controla ahora ese espacio mientras que los militares batistianos solo pueden moverse dentro de aquel espacio, y por ende dentro de aquellos mensajes revolucionarios. La Revolución, como parte de los ladrillos de cada edificio, edifica su existencia.

En el recorrido de la ciudad, Alberto pasa por el Vedado (barrio residencial de La Habana) y camina en frente de uno de los cines más importantes de la ciudad (que todavía hoy existe), el cine Yara. En la taquilla del cine se ve el título de la película que se estaba estrenando: *Un solo verano de felicidad*. Este momento metacinematográfico subraya la importancia que el cine tiene para la Revolución. Proyectar ese mensaje mientras el público está sentado mirando la película, convalida, apoya y fortalece la posición

del espectador. En ese momento, el espectador no solo toma consciencia del valor que conllevaba estar sentado en una butaca mirando una película, sino que a través del recorrido introspectivo de Alberto llega a una empatía que lo lleva a reflexionar con él sobre el valor de la Revolución, del espacio de la ciudad y del cine.

También, la proyección en el Yara de *Un solo verano de felicidad*, tiene un significado simbólico dentro del contexto del largometraje revolucionario. La referencia alude a la película sueca titulada en idioma original: *Hon dansade en sommar*. Esta se había estrenado en Suecia en 1951 bajo la dirección de Arne Mattsson. Este drama, basado en la novela de Per Olof Ekström, cuenta la historia de Göran, un estudiante que pasa las vacaciones de verano en la granja de su tío donde conoce a Kerstin, una chica de 17 años con la que empieza una amistad que desemboca en amor. Sin embargo, la joven relación amorosa se encuentra con la oposición de algunos familiares y el apoyo de otros. La animadversión es instigada sobre todo por la severidad y la rigidez moral del pastor de la iglesia local. A mi ver, la elección de esta película como título que aparece en la fachada del Yara no es casual. En primer lugar, la trama de la película sirve de ejemplo para contraponer la brutalidad de la dictadura de Batista (el control de la religión sobre el amor de los dos muchachos, el poder del pastor de la iglesia) frente al amor real de la Revolución por el pueblo.[4] Además, el título funciona como un palimpsesto, porque añade otros mensajes al recordar que ese habría sido "un solo (y el último) verano de felicidad," de esplendor de la dictadura de Batista; o puede referirse a que un periodo tan difícil, en donde los tiempos de felicidad habían sido tan escasos, había terminado. La elección de esta película, que era un drama comercial, también sirve para recordar que este tipo de cine es muy criticado por la Revolución y enfatiza, una vez más, que el objetivo de la Revolución es producir un arte para darle al pueblo una visión fiel de la realidad. Por lo tanto, al espectador se le recuerda la falta de responsabilidad social que precedía el presente y en su negación se reitera lo que la Revolución considera, como la importancia de la participación del público en ese evento. Ir a mirar una película ya no era un acto recreacional, sino un acto político y un deber social. Finalmente, el recorrido de Alberto por la ciudad funciona como una exploración hacia adentro. Vagar por el Vedado es una exploración interior: cada muro, calle, o mirada

con la que se cruza abre un camino dentro de sí mismo para reconocer y reflexionar sobre una situación que estaba aconteciendo y que inevitablemente iba a llevar a un cambio importante en la sociedad cubana.

Este episodio termina con el encarcelamiento de Alberto y la ejecución del herido y de Miriam. Alberto termina herido y escondido en su propio edificio. Esta escena denuncia la brutalidad de la policía de Batista y a la vez la pérdida de control del régimen batistiano. Además, las imágenes de la ciudad con los grafitis en contra del gobierno representan de una manera visible la concientización del pueblo frente a las injusticias sociales. El episodio de "El herido" termina con Alberto escapándose del edificio gracias a la ayuda del camión lechero. Por lo tanto, solo con la ayuda y la solidaridad del pueblo puede salvarse Alberto. La elección de Gutiérrez Alea de salvar al más escéptico de los personajes intenta llevar un mensaje de esperanza. La reflexión de Alberto simbolizaba el rescate del personaje logrado por la Revolución, o por lo menos el comienzo de un camino de concientización gracias a los revolucionarios que habían muerto por la causa. El único personaje que desde el principio del episodio no está de acuerdo con luchar se convierte en "El herido," que al final es salvado por la Revolución.

El segundo episodio se titula "Rebeldes." Siguiendo el orden cronológico de los eventos históricos que llevaron al triunfo de la Revolución, y la estructura fílmica y narrativa de *Paisà*, el comienzo de este episodio también contextualiza con precisión la fecha y el lugar donde los hechos acontecen: Sierra Maestra, 1958. La especificación de las fechas y de los lugares que llevaron al triunfo de la Revolución fijan la importancia de cada evento en la tradición histórica nacional y construyen la memoria del pueblo revolucionario.[5] En este episodio vemos a los rebeldes más organizados, ahora con armas y un plan de acción. Esta segunda parte abre con tomas de rebeldes que luchan contra los militares, las dos partes disparándose el uno contra el otro. A pesar de que no son imágenes documentales, como aprendemos de la correspondencia epistolar entre Zavattini y Gutiérrez Alea, estas escenas sí usan el sonido original de una grabación de disparos durante una batalla entre revolucionarios y batistianos.[6] El "doblar" la película con sonido real de fusiles y disparos otorga el valor documental que se deseaba transmitir. Así que a pesar de que las imágenes no

fueran tomadas de un documental, el sonido reitera la voluntad de representar a lo máximo la realidad de los eventos narrados. Es más, la invisibilidad de la parte "real" le otorga aun más fuerza al significado de la lucha y fija aun mejor en la mente de los espectadores el valor de la realidad de los eventos narrados. Como anuncia el título de la obra, en la película se narran las historias de la Revolución; esta segunda parte abre entonces con la narración *auditiva* de los sonidos de esa historia.

En la batalla vemos a jóvenes con fusiles preparados para combatir y una organización de guerrilleros que trabaja, como si fueran militares. Sin embargo, todavía los militares de Batista son representados como los más fuertes porque tienen aviones, bombardean y matan a los revolucionarios. En uno de estos bombardeos, vemos a un guerrillero herido y se observa la organización del grupo para atenderlo y mantenerlo vivo. Retratar el enemigo como el más fuerte, sobre todo cuando ya el público conoce "el final del cuento," fortalece la imagen y la nobleza de la lucha revolucionaria. Tener "mártires" ennoblece la causa, así que enseñar los heridos y los muertos de la Revolución eleva el valor de su éxito. También se muestran a muchos jóvenes en combate y mientras en algunas ocasiones los mayores se preguntan cuánto tiempo iba a durar la lucha, casi a punto de perder la esperanza, los jóvenes siempre se representan como los que mantienen la esperanza en el futuro de la Revolución, son un emblema de futuro y de optimismo.

Este episodio permite un acercamiento más profundo a los rebeldes, ya que a menudo estos hablan de sus familias y de sí mismos. Los rebeldes hacen confesiones íntimas sobre temas personales y religiosos. Por ejemplo, mientras dos guerrilleros velan a un herido, de repente un barbudo le pregunta al otro si era católico y el guerrillero le explica que sí, contándole que se bautizó para disimular su tráfico de armas con un sacerdote, mostrando así que el catolicismo y el bautismo estaban aconteciendo por la causa revolucionaria y no por la religión. En otro momento, mientras los soldados de Batista bombardean las zonas donde están los barbudos, uno de los mayores le pregunta a un joven si tiene miedo. Este joven guerrillero admite que sí tiene miedo, pero aclara que había regresado porque creía en lo que estaban haciendo. Esta pregunta, como el diálogo sobre la religión, quiere aclarar que el

sentimiento revolucionario no excluye el miedo a morir, pero que este es superable porque es inferior al amor por la patria.

El guerrillero que es herido al final del episodio muere. En una escena vemos a los revolucionarios cargar con el cadáver. El sentimiento de cumplir con el deber y el compañerismo que sentían el uno por el otro les impide deshacerse del fallecido a pesar de que eso podía implicar arriesgar su propia vida. Sin embargo, los guerrilleros necesitan cargar con ese mártir para honrar su memoria. Este episodio erige monumentos visuales a los caídos por la causa revolucionaria, construye esos símbolos patrióticos y declama sus héroes. El capítulo se cierra con uno de los jóvenes guerrilleros que hereda el fusil del mártir como mensaje de esperanza de una revolución que es de los jóvenes, para los jóvenes y para el pueblo.

El tercer y último episodio se titula "Santa Clara" y abre con la fecha del 28 de diciembre de 1958. El título quiere poner en evidencia la importancia de la localización geográfica como última etapa de la memoria, que llevó a la victoria de la Revolución. Una voz fuera de campo sitúa al espectador en la lucha de aquellos días y afirma que los rebeldes ya han bajado de la Sierra y han tomado varios pueblos alrededor de Santa Clara. En este episodio, los guerrilleros se ven mucho más organizados y mucho más fuertes. De hecho, en este episodio los militares de Batista se rinden ante los guerrilleros. La voz fuera de campo señala que la toma del tren blindado fue decisiva para la victoria de la guerrilla y que, aunque los militares empiezan a bombardear zonas civiles, el último día del año Batista huye del país. Vemos entonces una escena de Batista, que se escapa a escondidas mientras los rebeldes disparan a su estatua frente al Palacio Presidencial. En la próxima escena, los rebeldes entran triunfalmente a la ciudad de La Habana y son celebrados por el pueblo.

Al final de este episodio, un soldado de Batista mata a uno de los rebeldes que anda en el camión con los demás celebrando la victoria. Poco antes nos enteramos de que una mujer lo estaba buscando, probablemente su novia, para volverlo a abrazar. Esta última muerte durante la celebración de la victoria encarna el valor de los muertos para el triunfo de la Revolución. Como emblema de todos aquellos que habían perdido su vida por la causa revolucionaria, esta última muerte, que acontece en el momento menos esperado, crea el mártir

que desde ahí en adelante se tiene que mantener vivo en la memoria colectiva. Como si fuera un Cristo, el paseo en el camión que al principio era el lugar de alegría y celebración se transforma en un paseo fúnebre para honrar la memoria del mártir.

El espectador de este episodio es una presencia externa que a través de la empatía se siente parte integrante de ella. Por lo tanto, el público está dentro de la acción sin estar presente con su cuerpo. Esta condición le otorga al público una invisibilidad que por ser tal no puede cambiar los eventos en la película, pero sí puede asistir activamente para cambiar esa violencia. Finalmente, ese acercamiento a la realidad por parte del público permite alimentar el efecto neorrealista buscado por el director.

Historias de un espacio problemático

Historias de la Revolución representa el momento inicial neorrealista en el cine cubano revolucionario. En la estética fílmica de *Historias*, hay una huella neorrealista, una inspiración y una herencia del pasado, pero también hay una dualidad estética potencial que coexiste en su presente y que caracteriza un espacio problemático para el futuro. Hablo de una potencial dualidad estética, porque si la estructura narrativa, la fotografía y el tratamiento eran de inspiración neorrealista, la realización, las adaptaciones en cada episodio y los mensajes que quería mandar revelan zonas grises en las que hubo que renegociar la presencia neorrealista. Esta dualidad que se ve en los procesos de realización de *Historias* eventualmente se concretiza en divergencias que dan paso a una ruptura con el neorrealismo. Este filme deja en el espectador una sensación de participación directa y activa en los eventos contemporáneos. Por lo tanto, es neorrealista en su fachada, pero cambia los criterios de esa escuela en su contenido. A partir de este momento, la isla se prepara para hablar de un neorrealismo *a lo cubano* con películas que, como *Historias de la Revolución*, quieren seguir las enseñanzas neorrealistas sin renunciar a los objetivos nacionales.

En *Historias de la Revolución*, la presencia neorrealista está presente ideológica y estéticamente y también en la práctica por Martelli, que fue el director de la fotografía junto al cubano Sergio Véjar, y Arturo Zavattini, que fue operador de cámara junto a Hugo Velasco. Entre el resto del equipo, es importante destacar que la producción fue de Saúl Yelin, que desde el comienzo de

la Revolución había estado en contacto con Zavattini (como he comprobado por las numerosas cartas escritas entre los dos); José Hernández trabajó en el guion; y Manuel Octavio Gómez y Manuel Pérez trabajaron como asistentes de dirección. Estos cineastas formaban parte del grupo que empezó el ICAIC y que desde el principio estaba en contacto con Zavattini, especialmente durante sus visitas a La Habana. Los contactos y las colaboraciones de Gutiérrez Alea con Zavattini para la realización del primer largometraje revolucionario llevaron a conversaciones que involucraron a más cineastas y que anticiparon ese espacio problemático que se convirtió esencial para la producción cubana del futuro. Este diálogo problemático con Zavattini se hizo más patente solo un año después con el estreno del segundo largometraje de ficción revolucionario: *El joven rebelde*.

El joven rebelde

El largometraje *El joven rebelde* fue estrenado en 1961 después de que saliera *Historias de la Revolución*. El director elegido para esta película también fue sugerido por Zavattini (como en el caso de *Historias*), aunque el italiano le dejó la decisión final a Guevara (el cual confirmó la dirección de García Espinosa). En realidad, desde 1955, García Espinosa estaba trabajando en otra película, *Cuba baila*, filme sobre el que habla a Zavattini en sus cartas mientras todavía trabajan en *El Mégano*. Pero, para el italiano era preferible abrir la producción cinematográfica revolucionaria con una película como *Historias de la Revolución* o *El joven rebelde*, porque le parecían más adecuadas para la educación revolucionaria que se le quería dar al pueblo a través del cine.

Como los demás cineastas cubanos de Nuestro Tiempo y luego del ICAIC, García Espinosa tendía a aceptar las sugerencias de Zavattini. Eso fue lo que aconteció en la filmación y los estrenos de las tres películas que se habían hecho hasta ahora con su ayuda. Sin embargo, García Espinosa había colaborado con Gutiérrez Alea en *Historias de la Revolución*, estaba consciente del descontento de su amigo y concordaba con él. Cuando se le propuso la dirección de *El joven rebelde*, García Espinosa, como revela en varias entrevistas, le preguntó a Gutiérrez Alea si él estaba dispuesto a dirigirla, pero este no quiso y entonces García Espinosa aceptó el trabajo. Por lo tanto, a pesar de que esta película fue la segunda

colaboración oficial con el maestro italiano y que muestra una evidente huella neorrealista que los cubanos seguían considerando como la respuesta más adecuada para el desarrollo del cine cubano, *El joven rebelde* también marca un momento importante de esta relación. Por primera vez, los alumnos del CSC que tanto habían creído en Zavattini, estaban poniendo en duda sus elecciones estéticas. Este fue el momento en que la relación con el neorrealismo italiano dio un giro que llevó a pensar en un neorrealismo *a lo cubano* y llevó a una ruptura con Zavattini.

En las próximas secciones analizo las conversaciones previas que llevaron a la producción y a la primera polémica alrededor de *El joven rebelde* a través de cartas (algunas de las cuales son inéditas) que se escribieron García Espinosa y Zavattini de 1955 a 1962. Además, incluyo una relectura de un texto publicado en Cuba por el ICAIC, en donde se incluye el guion de la película y las transcripciones de las conversaciones entre los cineastas cubanos y Zavattini durante la escritura de *El joven rebelde*. Este libro de conversaciones con Zavattini nunca tuvo distribución y parece que siempre se quedó dentro del archivo del ICAIC. El análisis tanto de las cartas como del libro permite la reconstrucción del proceso de desarrollo y realización de uno de los largometrajes más importantes del comienzo de la Revolución, que luego estableció las pautas creativas del cine cubano. A la vez, la correspondencia epistolar y el libro dibujan el desarrollo de la relación entre Zavattini y García Espinosa y de la fragmentación de la presencia neorrealista en la producción cubana. Finalmente, me enfoco en algunos aspectos estilísticos de la película para leer de qué manera se dieron esas transformaciones estilísticas e ideológicas en el texto visual.

Las cartas (de unos jóvenes rebeldes)

El análisis de las cartas entre Zavattini y los cineastas cubanos no revela en qué momento exacto empezó el proyecto de *El joven rebelde*. Sin duda se puede afirmar que fue el resultado de una comunicación constante verbal y epistolar entre ambos lados. Estas conversaciones se dieron a partir de la primera visita de Zavattini a La Habana en 1953. Las cartas que hablan de manera explícita de *El joven rebelde* van de 1960 a 1962, aunque leyendo las correspondencias que empezaron en 1955 sabemos que desde su primera visita Zavattini habló con los cubanos de este proyecto.[7] Entre las

cartas a las que me refiero, algunas tocan temas sobre diferentes proyectos que los cubanos estaban llevando a cabo con el italiano, y entre estos proyectos a veces se citaba *El joven rebelde*; mientras que otras cartas se enfocaban sobre todo o exclusivamente en el largometraje, evidenciando un trabajo constante de colaboración que no se detuvo tras la salida de Zavattini de Cuba, sino que siguió a través de las correspondencias.

El primer documento escrito que reconstruye el comienzo de *El joven rebelde* es la transcripción de una conferencia que Zavattini dio en La Habana el 15 de enero de 1960, durante su primer viaje oficial tras el triunfo de la Revolución (que también fue su último viaje a la isla). En esta charla, Zavattini explica cómo nació el proyecto del largometraje, cuáles eran las exigencias revolucionarias y cuál era la utilidad de esa producción cinematográfica. También explica el proceso de reconocimiento de la zona que le permitió entender a fondo la realidad cubana para luego reproducirla fielmente en el guion cinematográfico y da algunos detalles sobre el personaje principal. Al final de la charla, Zavattini subraya la importancia revolucionaria de esta película tanto para la isla como para llevar la Revolución al extranjero.

Después de esta visita y de esta conferencia, las conversaciones sobre *El joven rebelde* se mantuvieron por correspondencia epistolar. La primera carta la escribe Zavattini para Guevara el 25 de febrero de 1960, mientras el italiano todavía está en la isla. En esta carta, Zavattini deja una nota a Guevara para dejarle saber que con ella iba el guion de *El joven rebelde*, las reflexiones y los apuntes que habían salido de los talleres de escritura hecho con los jóvenes cubanos. Zavattini le deja saber que el guion no lo considera "perfecto," especificando que solo era la primera versión que requería más trabajo y revisiones. Sabemos por esta carta que todavía no se había decidido quiénes iban a ser parte del equipo de la película, algo que Zavattini en esta nota le encargaba a Guevara: "Durante mi ausencia, los jóvenes que tú designes, naturalmente, deberán participar [...]." Finalmente, Zavattini habla de otros dos proyectos que nunca se realizaron: *El pequeño dictador* y *Revolución en Cuba*.[8]

Zavattini vuelve a escribirle a Guevara poco después de su regreso a Italia. En una carta del 6 de marzo y otra del 20 de mayo de 1960, continúa la conversación sobre *El joven rebelde*. Zavattini especifica que sigue esperando: "da Massip, Hernández e Héctor dei commenti su *El joven rebelde*" ("de Massip, Hernández

y Héctor unos comentarios sobre *El joven rebelde*"; carta del 6 de marzo) y puntualiza que: "sono partito da Cuba quasi tre mesi fa e non ho ricevuto neanche una riga" ("He salido de Cuba casi hace tres meses y no he recibido ni una línea"; carta del 20 de mayo). Zavattini menciona además que estos "tres mosqueteros" ("aludiendo a los tres cubanos encargados de los comentarios"), deben encontrar el texto del reglamento de las Minas y reducirlo a las proporciones de la película y encontrar el enunciado radiofónico de la reforma agraria para adaptar este último también a las exigencias cinematográficas sin modificarlo en su esencia histórica (carta del 6 de marzo).

La importancia de realizar *El joven rebelde* de una manera fiel a la realidad histórica empezó mientras Zavattini estaba todavía en Cuba. Parte de la tarea del maestro era visitar los lugares donde tomaron acción los barbudos, hablar con los campesinos y consultar documentos. Los cineastas cubanos siempre lo acompañaban, le procuraban documentos originales y partes de las discusiones y decisiones que se tomaron para la película surgieron de esos momentos. Parte del trabajo era mantenerse fiel a su valor histórico, siguiendo las instrucciones del maestro sobre cómo tratar la realidad. Así que es evidente que la organización de *El joven rebelde* parece seguir a pleno ritmo con un Zavattini muy entregado al proyecto y los cubanos ilusionados con esta colaboración.

Sin embargo, muy pronto, en una carta de Guevara para Zavattini del 6 de junio de 1960, el cubano se hacía portavoz de un grupo de cineastas para expresar su disenso. El desarrollo del guion de *El joven rebelde* no les estaba gustando. La carta comienza con halagos al maestro y al neorrealismo y continúa con un segundo párrafo muy breve sobre la fecundidad de sus diálogos como introducción a las razones por las cuales creían que podían expresar libremente su opinión (a raíz de la profundidad y autenticidad de su relación). Guevara especifica que no quiere correr el riesgo de ser malinterpretado, pero en un tercer párrafo declara con firmeza que "No estamos satisfechos con *El joven rebelde*. Para nosotros ha sido un verdadero problema, y un motivo y elemento casi traumático."

Es evidente la incomodidad de Guevara al escribir esta carta. Sin embargo, Guevara reitera la importancia de este proyecto para el cine cubano y con eso casi argumenta la ansiedad que tenían para que saliera un producto perfecto para ellos. En la segunda

hoja, Guevara le reitera a Zavattini la naturaleza de la Revolución y con qué espíritu debían escribir el guion.

El problema principal que incomoda tanto a los cubanos, y al que Guevara se refiere en su carta, tiene que ver con la formación del personaje principal, Pedro. En los talleres con Zavattini, el protagonista había sido definido por el maestro como un "animalillo ciego." Zavattini quería un personaje principal instintivo, mientras que para Guevara y los demás debía ser un "carácter aún salvaje y puro, [...] pero también con una voluntad de justicia" (carta del 6 de junio de 1960) que solo se podía dar con una experiencia concreta y una voluntad política consciente.

Figura 17. Carta de Guevara a Zavattini del 6 de junio de 1960.
Archivo Zavattini, Biblioteca Panizzi, Reggio Emilia, Italia.

Zavattini había pensado en Pedro como un chico adolescente puro e inconsciente que casi de manera milagrosa se convierte en un revolucionario, mientras que los cubanos no aceptaban esa caracterización milagrosa de la Revolución y querían rescatar el esfuerzo y la lucha con un personaje joven, pero maduro, puro, pero con un conocimiento político.

Esta diferencia estética en el entendimiento del personaje de Pedro estaba asociada probablemente a la manera en que los personajes neorrealistas en Italia habían sido representados y que generalmente resulta en lo que Giovacchini define como "a general victimization of Italians [...] toward their past" (142). Sin embargo, esta actitud ignoraba un pasado racista italiano (especialmente en Etiopía) en el cual se arraigaban jerarquías de valor y carácter de los seres humanos y establecía el mito (aún en vigor) de los "italiani brava gente" (142–43).[9] A la vez, este pasado incómodo también generaba críticos que hablaban de personajes negros con "animalesque innocence" (145). Por lo tanto, según Giovacchini:

> The inability [...] to see Italian racism and the Italian colonial past may have contributed to the difficulty of the transfer (of the neorealist aesthetic to the Third Cinema) and to the necessity of immediate and radical creolization (since) [...] this ethical sensibility was incomplete. (154)

No sugiero que Zavattini sea conscientemente racista a la hora de definir el personaje principal de Pedro, o que tenga una visión de los cubanos como inferiores. Sin embargo, los escritos de Giovacchini inmediatamente se conectan con la descripción que Zavattini da de Pedro: lo imagina "animalesco, salvaje y puro." Por lo tanto, la representación del personaje, según Zavattini, es probablemente el resultado del contexto sociopolítico en el cual el italiano se había formado. A la vez, el rechazo de los directores cubanos de esa imagen de Pedro vuelve a esa necesidad de criollización de una estética cinematográfica cuya sensibilidad ética quizás, en los términos que refiere Giovacchini, era incompleta.

En la carta del 6 de junio de 1960, Guevara listaba en detalle los problemas prácticos del guion donde la vida del protagonista se desarrollaba en un ambiente limitado al campamento y al entrenamiento, lejos de la ciudad. Sin embargo, por ser fieles a la realidad histórica que tanto le importaba a Zavattini, Guevara le explica que ese adolescente debía estar en contacto con los campesinos y con la gente del pueblo antes de llegar al campamento, para poder interpretar y representar las ansias del momento en toda su complejidad. El objetivo de Guevara era que las imágenes de este largometraje hicieran del espectador un testigo gracias a su

autenticidad, porque, según la explicación que ofrece Schoonover sobre la teoría fílmica de André Bazin:

> The actual and the on screen are never exactly interchangeable, but the on screen has the potential to lead viewers to a dynamically experiential means of thinking about worlds and times beyond their normal purview. Cinematic representation transfers the coordinates of seeing with such a physical precision that it offers the viewer not only different vistas, but also an encounter with an unfamiliar experiential register and a different intersubjective dynamic. (citado en Schoonover 4–5)

De manera parecida, los cubanos entendían que las imágenes de *El joven rebelde* tenían que involucrar al espectador y despertar su empatía porque: "When properly triggered, humanism resonates in us automatically, instinctively, and inwardly, reforming our feelings, lending a new perspective on relations […] making us connect with others" (citado en Schoonover 5). Consecuentemente, se trataba de involucrar a los que estaban fuera de la película de manera que se sintieran conectados con ella: "A dialectic […] between the internal and the external, a tension between the subject and the object of the gaze" (citado en Schoonover 5). Esta tensión baziniana entre el sujeto y el objeto crea el espacio entre el ojo del espectador y la pantalla que Chanan define como indispensable a la experiencia cinematográfica. A la vez, hace del espectador de *El joven rebelde* un *outsider* que a través de la empatía logra convertirse en un espectador emancipado (según lo entiende Rancière) capaz de traducir los conceptos de la obra a la realidad. Sin embargo, mientras para los cubanos esta empatía y tensión se podía lograr a través de un personaje políticamente consciente, para Zavattini Pedro tenía que ser ingenuo para suscitar una preocupación en el espectador que diera como resultado la empatía que se necesitaba.

Zavattini entiende la estética de *El joven rebelde* desde la tradición cinematográfica europea, según la cual uno tiene que "trigger concern in the spectator" (Schoonover 12); para el italiano esto se podía lograr a través de la ingenuidad pueril del protagonista. La geopolítica del personaje de Pedro, sin embargo, condensa un espacio sociocultural en un espacio cinemático que absorbe la porosidad neorrealista y la adapta a la exigencia cubana. La corporalidad de Pedro mantiene lo que Bazin describe como: "the

dialectic tension between presence and absence, and thus distance and proximity" (citado en Schoonover 66). En otras palabras, Pedro, tal como los cubanos lo imaginaban, ofrece una nueva geografía de la presencia cubana en el contexto cinematográfico, histórico y social.

A la vez, considerando que según Bazin el cine neorrealista garantizaba que: "When the realist image draws us dangerously close to the world, realism guarantees our separation from that world" (citado en Schoonover 67); de manera parecida, el sujeto cinematográfico de Pedro ofrecía un acercamiento a lo real a través de su presencia corporal que a la vez permitía un distanciamiento de la realidad. En otras palabras, Pedro estaba tan involucrado con la realidad social e histórica de su momento que permitió que los espectadores pudieran distanciarse de ella y pudieran tener una visión más crítica y más realista. Este movimiento entre el espectador y Pedro llevó a una separación estética del neorrealismo inevitable a la hora de definir el protagonista de *El joven rebelde*. Paradójicamente, esa separación se dio porque los cubanos estaban inspirados por el modelo neorrealista. Si el neorrealismo ofrecía un acercamiento a la realidad y a la vez garantizaba una distancia de ella, de la misma manera los cubanos se acercaron a la estética neorrealista para tomar distancia de ella.

En la misma carta de junio de 1960, Guevara también le deja saber al maestro que había seleccionado a los cineastas que participarían en este proyecto: "A partir de ahora Julio García Espinosa encabezará ese grupo" y con él "Tomás Gutiérrez Alea, José Miguel García Ascot, José Hernández, Héctor García, Massip y otros amigos." En el momento de ser elegidos para el proyecto, García Espinosa y Gutiérrez Alea le expresaron a Guevara sus preocupaciones, dudas que Guevara incluye en la carta en nombre de todos. Para los cubanos, *El joven rebelde* necesitaba una consistencia histórica para hacer de este largometraje la representación artística y propagandística de lo que realmente acontecía en la ciudad en ese momento. Por lo tanto, no bastaba la belleza poética propuesta por Zavattini, sino que era necesaria la revisión que Guevara planteaba en la carta.

Guevara le explica a Zavattini que en aquellos días Fidel Castro había dado un discurso en televisión narrando la historia de "un joven rebelde," ahora comandante, que "encabezará un nuevo movimiento de la juventud, dirigido a crear y a construir," y que

se habían entrenado cuarenta mil muchachos para construir casas y escuelas y llevar la alfabetización a los campesinos. Por lo tanto, *El joven rebelde* acontecía en un momento histórico importante y tenía que encarnar esa idea del revolucionario perfecto que el gobierno necesitaba y que Castro ya estaba incluyendo en sus narrativas. *El joven rebelde* tenía tanta importancia para el grupo de cineastas cubanos porque era una película de propaganda que a la vez tenía la posibilidad de convertir a la nueva generación de cineastas en héroes visuales de la pantalla cinematográfica. Esta película podía llegar a ser propaganda, y un ejemplo de identificación para estos cuarenta mil jóvenes. Los cubanos veían claramente este potencial. De allí la importancia de ser fieles a los hechos históricos y a mostrar el contacto de Pedro con los campesinos y con el pueblo para que la película sirviera de ejemplo. Guevara cierra la carta de junio de 1960 reiterando una vez más que "*El joven rebelde*, Zavattini, es para nosotros una necesidad."

La carta de junio de 1960 de Guevara constituye un documento importante, ya que marca el momento en que comienzan las discusiones que provocan la ruptura entre Zavattini y los cubanos. Aquí queda claro el momento donde comienza la evolución artística que encontró su identidad cinematográfica en la ruptura con el neorrealismo. La disputa sobre el guion y de cómo debía ser el adolescente revolucionario protagonista empezaba a mostrar la necesidad de alejarse de Zavattini. La tentativa de establecer el personaje de Pedro creó un espacio de ruptura que halló en la fragmentación la posibilidad creativa para hablar de sí mismos desde una perspectiva interna y nacional. El debate no se podía dar sin la ruptura, lo que hizo que esta discusión se transformara en un momento importante de crecimiento para el cine cubano.

El 22 de junio de 1960 García Espinosa le escribe al maestro tras enterarse de que oficialmente fue nombrado director de la película. Tras expresar su entusiasmo en ser elegido, no tarda en listar los elementos de la trama que según él no funcionan.

Siguiendo la línea discursiva ya encarada por Guevara, García Espinosa también expresa que a su "modesto modo de entender" el problema parece ser el carácter del protagonista, su ingenuidad frente a una consciencia política que debe tener un "choque continuo entre lo viejo y lo nuevo" y no ser un choque entre dos personajes. Pedro, según García Espinosa, debía ser, más que un aventurero, una combinación de viejos deseos de aventura que

Figura 19. Carta de García Espinosa para Zavattini del 22 de junio de 1960. Archivo Zavattini, Biblioteca Panizzi, Reggio Emilia, Italia.

se encuentran con deseos más nobles para crear "un triunfo más evidente sobre lo viejo" de los valores revolucionarios. La carta especifica bien claramente la línea argumentativa del director cubano sobre *El joven rebelde*: esta debía ser una película que no fuera "solamente el inicio de una conciencia revolucionaria, sino el comienzo de una actitud más consecuente con esta conciencia." Finalmente, concluye su carta entre el halago inicial para Zavattini y las exigencias de los cubanos: reitera la importancia de la poética del guionista italiano y la utilidad absoluta del material trabajado con él, pero sin dejar de lado el objetivo de producir un "film actual para nuestros ojos." García Espinosa trata así de imponer un distanciamiento, sin por eso negar la fuerte conexión con el neorrealismo.

El 16 de agosto de 1960, Zavattini escribío dos cartas: una para Guevara y otra para Hernández. En las dos el tema principal era

El joven rebelde. Sin embargo, mientras la carta para Hernández tiene un tono más relajado, la de Guevara es una carta problemática por el desacuerdo que debe resolver. La carta se desarrolla con un tono calmado, pero determinado y constructivo a la vez, para encontrar soluciones que le puedan venir bien a los cubanos y a la causa revolucionaria.

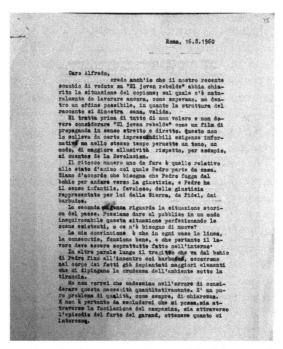

Figura 18. Carta de Zavattini para Guevara del 16 de agosto de 1960. Archivo Zavattini, Biblioteca Panizzi, Reggio Emilia, Italia.

Justifica esta diferencia de opiniones en el hecho de que, tal como él lo había anticipado en su última carta, el guion todavía necesitaba trabajo. Sin embargo, aclara su leve desacuerdo en considerar *El joven rebelde* una obra hecha puramente con el fin de servir de propaganda, reclamando para ella cierta importancia artística y estética. Por otro lado, mientras los cubanos insisten en mostrar la imagen de Pedro en el recorrido hacia la Sierra y en la ciudad en contacto con los campesinos, para Zavattini eso no era tan importante, ya que la secuencia temporal de la trama debía ser más bien una cuestión de calidad y no de cantidad de escenas.

La carta de Zavattini sigue garantizando su total colaboración y respuesta inmediata a las futuras correspondencias con García Espinosa, que ya para este momento había sido confirmado como director de la película. Además, especifica que, aunque entendía las razones por las cuales habían puesto que el guion y el argumento eran de Zavattini en los títulos, en su opinión era justo que pusieran también los nombres de los jóvenes que iban a escribir el guion. La actitud de Zavattini en esta carta también queda clara: el maestro está disponible, tiene un espíritu pedagógico que se presta con entusiasmo a la causa revolucionaria y a la vez hace recomendaciones con convicción. Leo la determinación de Zavattini como una genuina voluntad de trabajar a favor de los intereses de los cineastas cubanos. En los escritos de Zavattini siempre es fácil notar su personalidad fuerte y determinada. Sin embargo, no cabe duda de que cree profundamente en lo que está haciendo y lo mismo les pasa a los discípulos cubanos. Esto es lo que provoca conversaciones frecuentes, apasionadas e inspiradoras para los directores de la isla.

El 29 de agosto de 1960 Guevara le vuelve a escribir a Zavattini. En esta carta reitera la importancia de Pedro como ejemplo de joven rebelde para todos aquellos cubanos que querían formar parte de la Asociación de Jóvenes. Alude, además, al hecho de que *El joven rebelde* había sido la inspiración de Fidel para empezar esta asociación y que por eso Pedro constituía aun más la esperanza del futuro en una "Cuba de hoy, [donde] Pedro estudia, crece, garantiza los años que vienen." El 12 de septiembre de 1960 Zavattini le contesta a Guevara. Zavattini se pone a disposición para empezar la producción en noviembre, como sugiere Guevara en su carta. A la vez, propone encontrar la "giusta misura" entre su "troppo poco e il vostro troppo in sede di propaganda" (el "balance justo" entre su "demasiado poco y el demasiado de ustedes en cuanto a propaganda"), enfatizando su distanciamiento con la actitud cubana. A medida de que continúa, se vuelve evidente que el tono de Zavattini en esta carta es más melancólico, ya que está decepcionado por el silencio de los cubanos en torno a varios proyectos que habían quedado incompletos y que habían prometido completar durante su última estancia en La Habana. En particular, Zavattini expresa su insatisfacción por *Revolución en Cuba*, que quería que fuera el primer proyecto que estrenaran, por causa de la necesidad que el mundo tenía de conocer los hechos

de la Revolución cubana. Sin embargo, pese a que Zavattini ya tenía pensado un director italiano para trabajar en ese proyecto (Maselli) y que Zavattini hasta se había ofrecido a trabajar gratis, este proyecto nunca se realizó.[10]

Sin embargo, la mayor decepción del maestro estaba relacionada con la invitación a regresar a Cuba que, a pesar de que a su entender ese era el acuerdo que habían hecho durante su última visita a La Habana, no le había llegado. Parece que Zavattini estaba presintiendo la distancia que estaban tomando los cubanos y de alguna manera reclama su lugar en la isla. Zavattini tiene razón en sospechar que esa invitación no llegaría, ya que efectivamente no recibío ninguna otra invitación oficial por parte del gobierno revolucionario. Su atención por el eco internacional de los eventos cubanos reflejados en el cine desafinaban con la preocupación cubana, que estaba principalmente focalizada en la repercusión nacional.

El 14 de septiembre de 1960, Zavattini recibe otra carta de García Espinosa sobre *El joven rebelde*. Una carta breve, educada, pero con un tono más circunstancial. No tarda en llegar la respuesta de Zavattini el 21 de septiembre del mismo año. Una carta igualmente breve, casi seca, sin ni siquiera una despedida, donde reitera su punto: "un sistema di lavoro preciso e rapido" ("un sistema de trabajo preciso y rápido"). La acompaña con unas correcciones que el autor espera que no cambien la estructura que había trabajado mientras estuvo en Cuba. Solo de esa manera sostiene que es posible "vedere in concreto che cosa voi volete" ("saber en concreto lo que ustedes quieren"). En estas dos cartas el tono había cambiado de ambos lados, lo cual anunciaba la ruptura que muy pronto se daría.

El 24 de octubre de 1960, y de nuevo casi a un mes de distancia, el 22 de noviembre, Zavattini le escribe a Guevara. En ambos casos, se muestra algo insatisfecho: se queja de los silencios de la que consideraba su segunda patria, del silencio sobre *El joven rebelde* por parte de García Espinosa, vuelve a insistir sobre la importancia de no altcrar la estructura de la película, puntualiza que el elemento real no debe dañar la poética de la trama cinematográfica y finalmente propone un par de proyectos para difundir noticias sobre la Revolución cubana en Europa. Sin embargo, eran varios los proyectos y las invitaciones a italianos (como Primo Levi, Alberto Moravia y Vasco Pratolini), que los cubanos estaban dejando de lado.

A medida de que se escriben estas cartas, el guion de *El joven rebelde* parece que había establecido una distancia con el neorrealismo y Zavattini. Los diálogos y las disputas que tomaron lugar en estos escritos establecen ideológicamente los parámetros estéticos para representar fielmente la identidad revolucionaria en la producción cinematográfica cubana.

En estas cartas, también parece evidente que las prioridades de Zavattini y de los cubanos estaban en lugares diferentes. Por un lado, Zavattini quería llevar la Revolución cubana a Europa como ejemplo de libertad. Además, la producción de *El joven rebelde* y

Figura 20. Telegrama de Guevara para invitar oficialmente a los escritores italianos Moravia, Levi y Pratolini a La Habana, 1960.

los proyectos hasta ese momento habrían servido esa causa sellados con el nombre de Zavattini y de la estética neorrealista. Por otro lado, la prioridad de los cubanos era lograr una representación cinematográfica verídica del revolucionario y del triunfo de la Revolución para validar la cultura visual nacional. A los cubanos entonces ya les quedaba pequeño el rol neorrealista que Zavattini les quería asignar y viven casi como una imposición estilística el plan del maestro.

Las noticias de García Espinosa sobre *El joven rebelde* llegaron el 28 de febrero de 1961, cuando el guion ya estaba prácticamente terminado. Tras una breve disculpa por el largo silencio en tono amigable, la carta es sustancialmente un resumen de las

alteraciones consideradas necesarias por parte del director del guion. García Espinosa le pide correcciones y eventuales comentarios a Zavattini, pero el tono general deja entender que para su director la obra estaba terminada y que su preocupación era empezar a filmar.

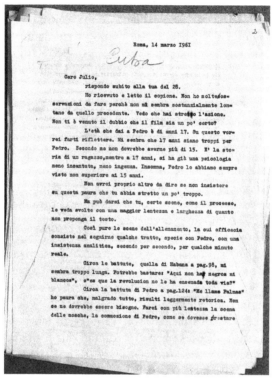

Figura 21. Carta de Zavattini para García Espinosa del 14 de marzo de 1961.

La respuesta de Zavattini llega en dos cartas. El 14 de marzo de 1961 Zavattini escribe a García Espinosa y a Guevara. Esta última discurre sobre los planes de Zavattini en Italia y era una respuesta a una carta del 1 de marzo en que Guevara le hablaba de una posible visita futura a la isla (no encontré copia de dicha carta en el archivo).

La carta para García Espinosa continuaba la discusión sobre cómo plantear la trama de la obra. A lo largo de la carta, Zavattini enumeraba los elementos de la revisión con los que no se

encontraba de acuerdo. Las escenas le parecían demasiado cortas, el protagonista que debía ser un jovencito de 13 o 14 años ahora tenía diecisiete años, algunas escenas le parecían demasiado apuradas y demasiado retóricas. Zavattini termina afirmando "certo che anche tu l'hai vista cosí" ("seguro que tú también la has imaginado así"), como si este fuera un mensaje indirecto, una invitación a seguir sus consejos, ya que el italiano estaba seguro de que García Espinosa también había opinado como él en algún momento. La carta está escrita a máquina, pero en un P.S. Zavattini añade a mano que quiere volver a ver las revisiones y solicita una nueva carta para seguir el diálogo.

El 1 de mayo de 1961 Zavattini le vuelve a escribir a Guevara. Tras mostrar su solidaridad hacia el pueblo cubano, el italiano habla de varios proyectos pendientes. En esta carta, por ejemplo, invita a los cubanos a reconsiderar el proyecto de *Revolución en Cuba*, habla con confianza de García Espinosa como director de *El joven rebelde*, menciona la satisfacción que sentía con su contribución y expresa el deseo de poder asistir y contribuir a la labor de montaje. Finalmente se declara sorprendido por aparecer en los créditos de *Cuba baila*, ya que según él no había formado parte satisfactoria en la realización del proyecto. Zavattini no obtiene respuesta de Guevara a esta carta, por lo tanto, le vuelve a escribir el 27 de mayo de 1961, resumiendo brevemente los temas tocados en la carta anterior y pidiendo noticias sobre *El joven rebelde* y *Cuba baila*. En esta carta, Zavattini se nota un tanto molesto ya que el director italiano se había percatado que los cubanos presentaron la película *Cuba baila* en un festival de cine italiano y el maestro todavía no sabía si lo habían quitado de los créditos de un proyecto en el cual él no había tenido ningún rol determinante. El italiano habla con sinceridad y transparencia de sus relaciones con los cubanos y que espera que eso no cambie.

Guevara le contesta a Zavattini el 30 de mayo de 1961. Sin embargo, no le contesta al respecto de *Cuba baila* a pesar de las varias veces que Zavattini había preguntado sobre ella. Esta carta se enfoca más bien en la realización de *El joven rebelde* y de qué manera esta obra, con otras, presentaba la cinematografía cubana al mercado mundial. Por lo tanto, Guevara reitera nada más la necesidad de ayuda por parte de Zavattini a difundir el cine cubano.

Adicionalmente, Zavattini recibe otra carta de Guevara por parte de García Espinosa el 8 de junio de 1961. Esta carta aclara

el "incidente" de *Cuba baila*. El director cubano dice estar sorprendido por el estupor del italiano al ser incluido en los créditos del filme y le explica al maestro que la razón de esa inclusión es sencilla: el guion no había tenido cambios sustanciales y Manolo Barbachano Ponce (quien colaboró y coprodujo la película) les había sugerido tomar los comentarios de Zavattini como parte de la construcción de la obra, no como meros consejos. Por lo tanto, García Espinosa señala que Zavattini tenía que hablar con Barbachano Ponce para aclarar la cuestión. El italiano termina por aceptar que su nombre apareciera en los créditos, porque como menciona en una carta del 11 de noviembre de 1961, había tenido esa conversación con Barbachano Ponce y, aun no estando de acuerdo con el mexicano, entiende y acepta la decisión final de incluirlo en los créditos finales. En esta correspondencia se nota una tensión: Zavattini ya no está seguro de querer aparecer en los créditos de las películas cubanas probablemente por la decepción y la poca atención que estaba recibiendo por parte de los cubanos en la realización de *El joven rebelde*. Esta carta es importante también porque García Espinosa le comunica al maestro que había terminado *El joven rebelde* y que había comenzado la edición. Garantiza que todo había sido realizado siguiendo las indicaciones de Zavattini. Lo único que no había sido posible modificar era la edad del muchacho protagonista. Pero García Espinosa asegura que la razón de no poder encontrar un acuerdo sobre la edad de Pedro era muy simple: ese era el único actor que habían encontrado y que les había gustado para el rol. García Espinosa termina la carta con la esperanza de una futura visita del maestro a la isla para finales de 1961 (visita que no aconteció). En estas dos cartas parece evidente que las relaciones habían cambiado pero que los cubanos estaban tratando de mantener un equilibrio entre no decepcionar al maestro y romper con él a la vez.

Las últimas cartas de Zavattini para los cubanos fueron escritas el 27 de agosto de 1961 (Guevara responde el 13 de septiembre de 1961), el 10 de octubre de 1961 (Guevara responde el 10 de noviembre de 1961, y habla de su posible invitación oficial a La Habana), el 11 de noviembre de 1961 y el 6 de junio de 1962. Estas cartas estaban todas dirigidas a Guevara como director del ICAIC y fueron los últimos escritos en donde el maestro preguntaba por *El joven rebelde*. Finalmente, también hay una nota escrita a mano por Guevara que le dejó a Zavattini en 1961 (donde no

se especifica la fecha) y que le escribe desde un hotel en Milán. En esta nota le habla de la posibilidad de usar un director italiano para la realización de una "comedietta" tragicómica y antidictadura. En 1962, Guevara también le manda un telegrama oficial en donde le pide contribuciones para enriquecer la vida intelectual de la isla. En noviembre de 1962, hubo dos telegramas enviados, un primer texto donde Zavattini expresa su solidaridad con la causa revolucionaria y una segunda carta para Guevara el 22 de enero de 1963 (a la cual siguió otra de Guevara el 10 de mayo de 1963). Sin embargo, ambos telegramas eran escritos personales, donde el maestro ponía en contacto una amistad suya que viajaba a Cuba con los "amici del ICAIC" y otra en que Guevara quería saber cómo estaba el amigo italiano.

Figura 22. Nota de Guevara para Zavattini desde un hotel de Milán, Italia en 1961. Archivo Zavattini, Biblioteca Panizzi, Reggio Emilia, Italia.

En las cuatro cartas de 1961 y 1962 Zavattini mantiene un tono cariñoso y tiene al tanto los compañeros cubanos sobre sus planes, les informa sobre su nostalgia de Cuba, y deja clara su intención de obtener otra invitación oficial que nunca pudo darse por conflictos de fechas y obligaciones laborales. Sus ganas de regresar a la isla eran tales que en las cartas del 27 de agosto y el 10 de octubre de 1961 reitera que está dispuesto a trabajar sin sueldo, pidiendo solo el pago del viaje. Sin embargo, en la carta del 11 de noviembre de 1961 (en respuesta a la posible invitación de Guevara de volver) cuenta que está tan ocupado en Italia que debe cancelar su idea de viaje a Cuba a finales de noviembre de ese año y que la fecha más probable para ese viaje no podía ser antes de marzo. Así que le pregunta abiertamente a Guevara "Ma non è troppo tardi? Potrete ancora aver bisogno di me? Dimmelo senza complimenti" ("¿Pero no es demasiado tarde? ¿Todavía me van a necesitar? Dímelo sin reservas"). Zavattini sabe muy bien que su presencia en Cuba ya no es una necesidad, pero aun así está dispuesto a participar en el proyecto revolucionario en que había creído y en el cual había invertido tiempo y energía.

En la carta del 10 de octubre, pregunta también sobre proyectos fílmicos que habían quedado solo en el papel. Finalmente, en la carta del 11 de noviembre Zavattini pregunta por última vez por *El joven rebelde*: "cosa è accaduto del 'giovane ribelle' di cui non mi dici nulla?" ("¿Qué ha pasado con 'el joven rebelde' del cual no me has contado nada?"). En la carta de junio de 1962 Zavattini aún no sabía nada de *El joven rebelde* y en el telegrama de 1963 menciona brevemente que aún no había visto el producto final y por eso le pide a Guevara si puede verla para eventualmente escribir una crítica en Italia.

Estas fueron las últimas cartas en donde se mencionaba *El joven rebelde*. En ellas se vuelve evidente que hubo una trayectoria que empezó con la presencia constante de Zavattini en el proyecto y terminó con una desaparición casi total del italiano. Este desenganche de Zavattini no dependió de su voluntad, sino que se nota que el interés de los cubanos en seguir las sugerencias del maestro decrece a medida de que se van alejando y aumenta la convicción que había que empezar a producir un cine puramente cubano.

La correspondencia epistolar entre estos "jóvenes rebeldes" y el maestro en los dos lados del Atlántico siguió hasta los años ochenta, aunque nunca volvió a ser tan activa como en estos

años. La reconstrucción del diálogo epistolar entre el maestro italiano y los pioneros del cine cubano sobre una película tan importante para el proyecto revolucionario y el crecimiento de la cinematografía cubana visualiza el sentido dinámico de la evolución del cine cubano. El proceso que llevó a la realización de esta película fue el resultado de la colaboración, presencia e influencia del neorrealismo italiano en el cine cubano, pero a la vez fue una demostración de la compleja comunicación que fue necesario entablar con esa estética para llevar a la pantalla el discurso revolucionario. Además, los diálogos alrededor de esta producción marcaron el momento exacto donde los jóvenes cubanos (que hasta ese momento habían sido discípulos) se hicieron "rebeldes" con el maestro y argumentaron y siguieron sus propias ideas.

La exigencia de realizar una película como *El joven rebelde* nació del deseo de hacer un cine revolucionario que educara y promocionara la Revolución; todas las discusiones epistolares entre Zavattini y los cubanos muestran que ese era el objetivo principal. Las incomprensiones con el maestro tuvieron que ver con una visión diferente de cómo el neorrealismo podía servir para esta película y del hecho que Zavattini, según sus interlocutores cubanos, parecía preocuparse más por la imagen internacional de la película, perdiendo de vista el objetivo de los cubanos: la educación revolucionaria de los jóvenes y el desarrollo del cine nacional. *El joven rebelde* llevó a una ruptura con Zavattini que fue necesaria para encontrar en ese espacio las gramáticas de su lenguaje cinematográfico y así producir un neorrealismo *a lo cubano*.

Un libro rebelde

A pesar de la ruptura que se dio a raíz de la producción de *El joven rebelde*, los diálogos con Zavattini y el resultado de ellos fueron tan importantes para los directores cubanos que en 1964 el ICAIC decidió publicar un libro que recopilara una versión integral de las discusiones grabadas entre Zavattini y los cineastas cubanos en torno al guion de *El joven rebelde*. Las grabaciones de las reuniones habían tenido lugar durante los viajes de Zavattini a Cuba. El libro es una edición ICAIC y aparecen Zavattini y García Espinosa como coautores del libro. Los colaboradores en la escritura del guion (y por eso también están incluidos en las conversaciones) eran Massip, García Mesa y Hernández. El libro abre con unas

"Notas sobre *El joven rebelde*" que se dividen en varias secciones. Cada sección habla detalladamente del proceso que había dado vida a varios componentes de la obra: el guion, la escenografía, los actores, la música, los lugares elegidos para la filmación, y la fotografía. En la sección introductoria, García Espinosa habla del origen de *El joven rebelde* y, sobre todo en la parte del guion, revela una armonía con el italiano que en realidad, como sabemos por las cartas, no se dio de esa manera. Sin embargo, en retrospectiva, García Espinosa debía apreciar la pasión del italiano por conocer las zonas de la guerrilla, cómo Zavattini se apasionaba y apoyaba la causa revolucionaria, y las entrevistas con los barbudos, que hacía todo tan realístico que de repente era "muy difícil distinguir dónde comenzaba la historia y dónde era que terminaba la anécdota" (7).

En la sección de escenografía, García Espinosa resalta la importancia de rodar en lugares naturales poniendo en evidencia la validez de los métodos neorrealistas y contando que el único lugar donde sí fue necesario montar la escenografía fue en las Minas del Frío donde el comandante Che Guevara había tenido su cuartel durante un tiempo. La reconstrucción se justifica como un acto necesario para dar veracidad a la narrativa. La sección sobre los actores revela la dificultad de no trabajar con actores profesionales. Finalmente, la sección sobre la fotografía pone en evidencia la utilidad de tener un fotógrafo extranjero que pudiera educar a los futuros directores de fotografía cubanos.

Tras esta introducción sobre los aspectos técnicos de la película, el libro presenta la versión completa y definitiva del guion. La parte final incluye las transcripciones de las grabaciones de esas charlas con Zavattini durante su estancia en Cuba. Esta última parte se titula "Conversaciones con Zavattini." En un epígrafe resumía que:

> *Reproducimos algunas de las conversaciones de Cesare Zavattini con Julio García Espinosa, José Massip, Héctor García Mesa y José Hernández durante el trabajo de mesa del guion de* El joven rebelde. *Se ha procurado conservar la espontaneidad de las conversaciones grabadas.* (García Espinosa y Zavattini, *El joven* 87)

Las transcripciones, manteniendo un estilo neorrealista, tienen como prioridad garantizar la autenticidad de las conversaciones y se abren con una descripción del protagonista Pedro hecha por

Zavattini. Desde las primeras líneas, queda claro que la intención de Zavattini es tener un protagonista ingenuo, instintivo, que parezca un "garibaldino" (87).[11] Sin embargo, es evidente que esta comparación habla de una percepción limitada del maestro, ya que piensa en Pedro en términos italianos en vez de cubanos; esta, de hecho, fue la mayor resistencia que los cubanos mostraron durante el proceso de formación del protagonista.

En la transcripción no hay información sobre los interlocutores de Zavattini, nunca se especifican sus nombres, sino simplemente son definidos como "interlocutor." El primer interlocutor en la discusión muestra su desacuerdo muy tempranamente con las ideas zavattinianas y propone enfocarse en la escena de la madre. Zavattini interrumpe el fluir de esas ideas (solo tenemos dos líneas del interlocutor) y aclara que "Yo creo que era bastante clara ..." (García Espinosa y Zavattini, *El joven* 87). El interlocutor se apresura entonces a aclarar su punto y se enfoca en aquellos matices de la personalidad de Pedro sobre los cuales hubo muchas discusiones. El lector puede darse cuenta muy pronto del problema comunicativo: Zavattini quiere un personaje mucho más ingenuo que el Pedro revolucionario que están buscando los cubanos. Zavattini construye y explicita ampliamente su idea del ejército rebelde y de un joven revolucionario, hasta llegar al meollo de la cuestión:

> Hagamos la historia de un muchacho superficial, inculto, ignorante [...] porque tiene un alma instintiva, valiente, generosa, pero sin comprender bien la finalidad. Tanto es así, que el Ejercito de Fidel Castro se preocupa de convertir a esos muchachos en lo que no son. [...] Y sin embargo, entran y después se vuelven instrumentos de la Revolución. Se pudiera decir que son los primeros objetos de la Revolución; objeto y sujeto. [...] En fin, es un rebelde. Un clásico rebelde: anárquico, ignorante. (García Espinosa y Zavattini, *El joven* 90–91)

La imagen de Pedro que ofrecía Zavattini era clara: un muchacho inconsciente. Sin embargo, este concepto de rebelde no es aceptado por sus interlocutores y no solo por no representar la realidad de un joven muchacho durante aquellos años en Cuba, sino porque describe con cierto acento negativo el trato revolucionario con el cual se quería representar a un joven. Al decirles que un rebelde

no solo es ignorante sino que debe resultar casi como un objeto plasmado y educado por la Revolución, Zavattini implica una negatividad que se le debe reconocer a la causa revolucionaria. Sin embargo, de esta manera, la Revolución habría sido tachada como manipuladora de sus jóvenes (ignorantes), una definición social y humana que los cubanos y el proyecto revolucionario no estaban interesados en divulgar.

La respuesta de uno de los interlocutores de hecho no tardó en llegar: "Zavattini, es discutible …" (García Espinosa y Zavattini, *El joven* 91). El joven Pedro de la película debía ser movido por una necesidad de carácter político, que surgía de él mismo, casi espontáneamente. En las conversaciones, Zavattini muestra su desaprobación a medida de que se sigue trabajando en el texto: "Estamos quemando el esquema inicial con gran libertad. [...] No me parece bien" (97–98). Mientras que para Zavattini el muchacho quería pelear por un instinto rebelde, porque "todo el mundo odia a los soldados de Batista entonces él también" (99), para los interlocutores debía haber un conflicto humano radical en la elección entre su familia y la ayuda que le debía y que le quería dar al padre a cultivar la tierra y la causa revolucionaria (98).

Zavattini toma entonces el concepto central de la Revolución y desde su perspectiva analiza e instruye sus interlocutores: "Mussolini también dijo: Revolución. La revolución fascista. Y las cosas quedaron exactamente igual. En mi país no cambió nada. La estructura burguesa quedó intacta" (García Espinosa y Zavattini, *El joven* 107). Con esta comparación entre la situación fascista y la condición cubana revolucionaria, Zavattini quería dejar muy claro el concepto: la Revolución potencialmente podía convertirse en cualquier cosa, hasta en una dictadura. Lo que según él distinguía la Revolución cubana era el momento específico en el que estaba aconteciendo con el potencial socialista que se le quería otorgar. Según Zavattini, ese potencial era posible y necesario dárselo a través de la representación de Pedro como un joven ingenuo pero potencialmente bueno para la causa. Para Zavattini el punto no era anticipar el futuro a través de un personaje ya moldeado sobre el modelo de lo que se pensaba que la Revolución iba a ser, sino que era importante hacer sentir ese potencial para llegar a lo que se veía posible para el futuro de la Revolución. Esta idea central de Zavattini fue uno de los momentos que llevaron a una de las

fracturas fundamentales entre el italiano y los cubanos: la idea de que el concepto de revolución no era necesariamente neutral y que podía ser manipulado.

Desde ese momento, Zavattini sigue la charla con muy pocas interrupciones por parte de los interlocutores. El maestro muestra ser una fuente de ideas que miran sobre todo a dar una estructura y temporalidad coherentes a los hechos. El espacio para sus discípulos en estas páginas fue muy poco. Esta falta de espacio queda representada visualmente en la impresión de estas conversaciones representa esa necesidad de "espacio" por parte de los cubanos a la hora de decidir sobre su propio cine.

La transcripción de las grabaciones cierran el libro. No sabemos lo que quedó censurado. Pero la transcripción, como un documental, da la ilusión de una realidad más allá de la representación y a la vez es manipulable. A pesar de no estar completa, la discusión sobre *El joven rebelde* se ve muy animada hasta en su pulida versión oficial publicada por el ICAIC.

Sabemos por las cartas que los diálogos entre Italia y Cuba no se limitaron a la presencia de Zavattini en la isla, sino que el trabajo sobre Pedro continuó tratando de encontrar su identidad en el desacuerdo. La importancia de este personaje no era meramente una cuestión fílmica ni para los cubanos ni para el italiano. *El joven rebelde* representaba el comienzo de la construcción de una narrativa revolucionaria por parte de los cubanos y la ocasión de rescatar el neorrealismo, según el maestro lo entendía. A la vez, Pedro debía ser un modelo para las generaciones de jóvenes, así que los cubanos no podían fallar en darle un espacio "equivocado" en pantalla. La pantalla debía ser exclusivamente cubana. Por otro lado, si Pedro era un modelo revolucionario moldeado bajo el espíritu zavattiniano, para Zavattini esto significaba que Pedro representaba también un modelo de esa Italia que hace tiempo había puesto en discusión la manera de ser revolucionario y neorrealista.

El conflicto con Zavattini empieza en el momento de producir el primer largometraje tras el triunfo de la Revolución. Sin embargo, la publicación de un libro producido por el ICAIC poco después del estreno de la película que reportaba las conversaciones con Zavattini encarnó la estrategia revolucionaria de captar el espíritu internacional de la Revolución y de su cine. Pasar de la producción oral (de las conversaciones) a la grabación, transcripción y publicación no solo garantizaba la existencia de un maestro

de cine a nivel oficial, sino que lo transformaba en un aconteci-
miento permanente en la producción de una historiografía que
el gobierno revolucionario había empezado a producir desde su
"año cero." La creación del evento y su reporte por escrito servía
dos objetivos: fijar en la memoria colectiva cubana el valor de la
Revolución; y confirmarla en su valor y repercusión internacional
gracias a la producción cinematográfica.

Los desacuerdos entre Zavattini y los cineastas cubanos sobre
El joven rebelde encarnaron una primera ruptura con la estética
italiana. Sin embargo, el distanciamiento que la ruptura debía
provocar llevó a la creación de un espacio común que los unió:
la producción de documentos escritos, publicaciones y transcrip-
ciones. La relación idiosincrática que empezó con el neorrealismo
italiano a partir de la producción de *El joven rebelde* fue signifi-
cativa por crear un espacio negativo que de aquí en adelante, y
no solo en la trayectoria artística de García Espinosa, adquirió
una conexión alternativa y menos explícita. Sin embargo, y en
específico en el caso de los directores cubanos estudiados en este
texto, hubo una incapacidad de liberarse de ello definitivamente
en las producciones futuras, a pesar de lo que declararon a partir
de 1962. Esto confirma la existencia de una conexión entre la
producción cinematográfica cubana y el neorrealismo italiano
que continuó aun cuando intentaron negarla o se creyó superada.
Este contacto se hizo evidente cuando los cubanos quisieron
distanciarse del neorrealismo. Así que si bien estos directores justi-
ficaban el quererse alejar de la estética italiana para buscar un estilo
puramente cubano, esta búsqueda habría sido impensable sin la
resistencia al neorrealismo. La investigación de estos *otros* diálogos
invisibles entre las dos estéticas cinematográficas develan el desa-
rrollo de la cinematografía cubana desde una perspectiva invisible
pero influyente en la mayoría de los trabajos más importantes de
esta década y del siglo. El libro publicado por el ICAIC en 1964
sobre el largometraje *El joven rebelde* fue un libro "rebelde" porque
puso por escrito las primeras veces en que los cubanos disentían
con el maestro y abrían la exploración a estos diálogos *otros*.

La película

El uso de la cámara, de la fotografía y de la luz en *El joven rebelde*
visualizan claramente la presencia de la estética neorrealista. A

la vez, el largometraje refleja la polémica que se estaba dando sobre la imagen del personaje principal y es una muestra visual del momento en que se empieza a producir un neorrealismo *a lo cubano*. O sea, este filme constituye el resultado de un producto que no fue neorrealista, sino que tomó la herencia neorrealista y la adaptó a las exigencias cubanas. Por ejemplo, el uso de los primeros planos y de la luz en *El joven rebelde* auspician una conexión empática e interior con el personaje principal y sus intenciones que ya desde la primera escena se alejaba de la objetividad neorrealista zavattiniana o de la representación de un joven *naïve*. Las tomas de la casa del joven rebelde dejan percibir que asistimos a la evolución de un personaje de una clase social desfavorecida, lo que resalta que la Revolución estaba del lado de los marginalizados. También, en las escenas iniciales de la película se ve que Pedro intenta escaparse de la casa familiar para irse con los guerrilleros. Esta secuencia de apertura quiere ser una especie de guía práctica para el revolucionario ideal: un hombre joven, claro en sus ideales, dispuesto a dejar la familia y los afectos en nombre de la causa revolucionaria.

El viaje a la Sierra de Pedro se usa a nivel fílmico como un escenario desde donde el público puede recordar la barbarie y los abusos de la dictadura de Batista. También, en el camino, Pedro tiene encuentros que sirven de ejemplo pedagógico al espectador de *El joven rebelde*. Así que se encuentra con otro adolescente que quiere ser revolucionario pero tiene miedo de mostrar el compromiso a pesar de las incertidumbres, se cruza con un norteamericano bruto, enseña su compromiso a veces ingenuo caminando por un paisaje bucólico que recuerda las bellezas del país, en varios momentos se muestra la solidaridad del pueblo con la escena de un campesino que lo cubre delante de unos guardias que lo cuestionan, y en varios momentos se logra establecer con el espectador la sensación de ser parte de algo más grande, de una causa y de un sentimiento común, parte de un pacto y cómplices del nacimiento de un cuerpo nacional único y revolucionario.[12]

La película muestra el crecimiento social de Pedro que pasa de ser un adolescente a portarse como un hombre valiente, aun cuando arriesga su vida. Esta evolución del protagonista es importante para dar un buen ejemplo social. El desarrollo de la película educa al público mediante la percepción de Pedro, tal como la Revolución hace de Pedro un hombre y lo educa. La

película y lo que le acontece en la trama al protagonista es lo que acontece entre el proyecto del nuevo gobierno y el uso que este hace del cine para construir un público revolucionario.

Otro momento pedagógico de la película es cuando Pedro pasa de ser un simple rebelde a ser un revolucionario. Esto acontece en dos momentos: cuando recibe las primeras órdenes que no le gustan (como dejar el arma hasta que no sepa como manejarla) y cuando le dicen que parte de la rutina revolucionaria es ir a la escuela y estudiar. La reacción de Pedro es un comentario entre dientes: "ni loco," pero el mensaje revolucionario queda claro al subrayar la importancia de tener una educación escolar. Pedro representa los desafíos que la Revolución se proponía encarar, desafíos que como se le enseña al público, al final de la película tienen éxito. La puerilidad de Pedro se transforma al encontrarse con el dolor de los que sufren los abusos de Batista. Este empeño social por alcanzar la igualdad de todo ciudadano apela a la presencia y participación activa de todos y la toma de consciencia del mismo protagonista nos hace entender que algo en él está cambiando. Sin embargo, para Pedro hay mucho que aprender todavía, señal de los retos constantes que la Revolución había tenido que encarar y resolver.

Hacia el final de la película, cuando Pedro ya ha pasado por un entrenamiento en el campamento que le enseña a aceptar su nombre de combatiente (Palma), a ser honesto, obediente y a aceptar las decisiones por el bien del grupo aun cuando no le gusten, un ataque al campamento por parte de los aviones de Batista deja herido a un guerrillero. Durante esta escena, otro guerrillero le pide a Pedro que se identifique y en primer plano el joven con mucho orgullo dice llamarse Palma. En este momento, Pedro se convierte en un emblema revolucionario. La escena final de la película ve al joven rebelde disparando por primera vez con convicción y conciencia revolucionaria. Este momento es catártico para Palma; esta última acción es la que lo bautiza como el perfecto revolucionario, el ejemplo a seguir para cerrar la película.

De manera metafórica, se pueden interpretar algunos paralelos entre el crecimiento del personaje de Pedro (de muchacho a revolucionario) y el crecimiento artístico de García Espinosa (de aprendiz inspirado por Zavattini y por el neorrealismo a director de cine consciente de sus necesidades estéticas). La realización de *El joven rebelde* y la definición del personaje de Pedro representan

el momento en que García Espinosa deja su zona de confort a través de la distancia tomada de las opiniones del maestro (como para Pedro fue dejar la casa familiar) y desarrolla un entendimiento estético crítico de su lenguaje neorrealista. La última escena de Pedro/Palma abrazando el fusil mientras dispara, habla metafóricamente de un García Espinosa que con cada carta abraza su arma lingüística y dispara sus ideas estéticas para afirmar su agencia como cineasta revolucionario y neorrealísticamente cubano. Por lo tanto, una lectura atenta de la trama de *El joven rebelde* revela la dinámica y los intercambios con Zavattini, el crecimiento de García Espinosa como director de cine y las maneras en que desde este momento la estética neorrealista se aplicó a la causa cubana.

Conclusiones

Los largometrajes *Historias de la Revolución* y *El joven rebelde* representan un momento de reflexión sobre lo que podía lograr el cine cubano. Tras la producción de estos dos filmes, la polémica sobre la necesidad de un nuevo cine encontró su manera de existir a través de la ruptura con el legado que el neorrealismo le había dado a los cineastas cubanos hasta ese momento. La necesidad de desarrollarse sin sentirse ligados necesariamente a un estilo europeo implicó una práctica de la ruptura. La capacidad de provocarlas fue la verdadera praxis modernizante para el cine cubano. *Romper con* se convirtió en sinónimo de construir y no de destrucción o deconstrucción. La ruptura con el neorrealismo representó el empuje necesario para sacar provecho a lo aprendido en Roma y a los contactos con Zavattini en La Habana. El quiebre con el pasado dictatorial, con el neorrealismo y con las corrientes artísticas con las cuales se entró en contacto (como el cine soviético) representó los espacios que se crearon a partir de un hecho histórico de la ruptura más grande: la Revolución.

Con la producción de *Historias de la Revolución* y *El joven rebelde* se empieza a producir una estética neorrealista *a lo cubano*. En otras palabras, los directores cubanos no podían desprenderse del neorrealismo pero no podían seguir adoptando el neorrealismo zavattiniano. Por lo tanto, pasan por un proceso de reflexión entre lo aprendido de Zavattini y las necesidades de su país para llegar a una estética que funciona como resultado de ese tercer espacio entre el neorrealismo y la causa cubana. *Historias de la Revolución*

y *El joven rebelde* pueden considerarse las películas que iniciaron la disputa, el distanciamiento y la eventual ruptura que fue fundamental para conectar más íntimamente la causa política a la estética neorrealista de una manera *cubana*. Sin embargo, antes de que se llegara a la ruptura, hubo un proceso de comunicación largo y complejo.

El legado que Gutiérrez Alea y García Espinosa sentían que estaban recibiendo del neorrealismo era enorme. Tal enseñanza empezó en Italia entre 1951 y 1953, no solo en la escuela de cine, sino también en las calles donde los jóvenes cubanos escuchaban las problemáticas de la izquierda italiana y hacían el punto de la situación cubana. Estos eventos llevaron a reflexiones que hicieron sentir la necesidad de encontrar un atajo que los llevara a juntar arte y vida. En particular, los cubanos se dieron cuenta que el producto cubano necesitaba adquirir una esencia y efectividad de su mensaje que no separara la estética y el arte de la temática política para hacer una película más cercana a la protesta social y más conectada políticamente a la sociedad (Chanan, *The Cuban Image* 82). En los años sesenta, la ruptura con el neorrealismo implicó la formación de un espacio que hizo posible manejar la identidad cinematográfica nacional entre la propaganda, el espectáculo y la realidad. Estos movimientos cinematográficos reflejaron un cambio social que era necesario pero que no se deshizo de la huella neorrealista. Si el neorrealismo solo era posible si podía ajustarse a los cambios inevitables y constantes de la realidad, el cambio social cubano que vio la necesidad de interrumpir las colaboraciones directas con Zavattini fue un acto profundamente neorrealista. Gracias a estas rupturas, los cubanos (en particular Gutiérrez Alea y García Espinosa) pudieron explorar nuevas posibilidades creativas para el futuro de su cine.

El percatarse de la inoperancia del neorrealismo italiano con relación a las exigencias cubanas fue un proceso natural de crecimiento y de búsqueda personal. Por ende, el contacto que se dio entre los cineastas cubanos con el neorrealismo y el proceso de evolución natural que implicó el distanciamiento cuando se produjo *El joven rebelde* resultó en que la estética italiana, como ninguna otra, dialogó con el cine cubano, aun en sus rupturas. La ruptura no determinó la interrupción del diálogo, sino más bien representó el espacio desde donde renegociar y a la vez resistir a la conexión con el neorrealismo. La tentativa de producir algo

estéticamente en evolución en comparación al neorrealismo ofreció en el espacio de la ruptura su manera de ser y de reinventarse para hallar en el fragmento la posibilidad creativa para hablar de sí mismos desde una perspectiva interna y nacional. Sin embargo, esta búsqueda no se habría podido dar sin la ruptura con el neo-rrealismo. La estética italiana se volvió parte del discurso oficial cubano y revolucionario a partir de 1959, haciendo compleja la reinvención y la reinterpretación de los conceptos que ya no eran necesariamente italianos, sino que se habían convertido en un lenguaje nacional, sobre temas nacionales, desde una perspectiva internacional por la producción de un cine neorrealísticamente (im)perfecto.

Trayectorias futuras

> ¿Por qué nos aplauden?
> Sin duda se ha logrado una cierta calidad.
>
> Julio García Espinosa, *Por un cine imperfecto*

Sobre las trayectorias

El título "Trayectorias futuras" sugiere dos maneras de entender las trayectorias a las que me refiero. Por un lado, tras hablar del origen de este proyecto y resumir el contenido de cada capítulo, presento las trayectorias futuras que puede tomar este tema desde un punto de vista académico. Por lo tanto, ofrezco algunos puntos de partida que no pudieron incluirse en el texto, pero que merecerían la pena ser investigados en el futuro. Por otro lado, analizo las trayectorias de los dos cineastas cubanos estudiados en este libro para mostrar de qué manera su desarrollo cinematográfico y teórico mantuvo una conexión con el neorrealismo.

Primeros pasos

Este libro nació mientras leía una antología que recopila la correspondencia epistolar entre el escritor argentino Manuel Puig y su familia. En la sección "Roma," el escritor cuenta sus experiencias en la capital italiana junto a un grupo de latinoamericanos. Como italiana graduada en estudios hispanos, consumidora de películas neorrealistas y residente romana cerca del CSC y de Cinecittà por dos años, no podía creer con qué sorpresa me llegaba esa información. Así empezó más de una década de estudio, de investigación de archivos, de viajes y de escritura que llevaron a la creación

de *Neorrealismo y cine en Cuba: Historia y discurso en torno a la primera polémica de la Revolución, 1951–1962.*

El texto es una exploración de las relaciones estéticas entre el neorrealismo italiano y la producción cinematográfica cubana en los años anteriores e inmediatamente posteriores al triunfo de la Revolución. Me enfoco en las colaboraciones entre los directores cubanos Gutiérrez Alea y García Espinosa y el italiano Zavattini. Exploro, en particular, las polémicas que tuvieron lugar para establecer el tipo de imagen que querían usar para proyectar el revolucionario ideal. Esta elección se debe a varios factores: estos dos cineastas contribuyeron grandemente a la historia del cine cubano, estudiaron y se graduaron en Roma en el CSC y son los que más colaboraron con Zavattini. En el análisis de los diálogos y de los procesos creativos entre estos cineastas, incluí correspondencias epistolares, entrevistas, charlas, conferencias, transcripciones, y documentos visuales, en muchos casos inéditos.

El material de archivo incluido surge de una investigación que tuvo lugar entre 2011 y 2016. En Cuba, visité el archivo del ICAIC, la biblioteca de Casa de las Américas, la escuela de cine EICTV de San Antonio de los Baños y la biblioteca del Museo de Bellas Artes en La Habana. En Italia, consulté la biblioteca y videoteca del CSC en Roma, el Archivo Cesare Zavattini de la Biblioteca Panizzi de la ciudad de Reggio Emilia y la Fondazione Un Paese de Luzzara (Reggio Emilia). En 2016, también tuve la oportunidad de entrevistar al hijo de Cesare Zavattini, Arturo, que en 1960 trabajó con Gutiérrez Alea en la película *Historias de la Revolución*. Además, en 2016 pude volver al Archivo Zavattini de la Biblioteca Panizzi para revisar algunos documentos, y gracias a una invitación, pude presentar parte del trabajo del segundo capítulo de este texto en la Fondazione Un Paese en la ciudad natal de Zavattini. Ahí, tuve la oportunidad de conocer y charlar con varios locales que conocieron personalmente a Zavattini, visité varios lugares que el maestro solía frecuentar, y pude consultar los archivos y la biblioteca de la fundación.

La pregunta principal que desencadenó esta investigación fue cuál fue el rol que tuvo el neorrealismo italiano en el desarrollo de la cinematografía cubana y la intriga por si ese contacto terminó tras el paréntesis en el tiempo que la crítica suele contemplar. Así que en *Neorrealismo y cine en Cuba* analizo un proceso complejo que fue más que una mera influencia, que implicó el

origen de la primera polémica revolucionaria y que llevó una ruptura entre los cubanos y Zavattini.

Esa ruptura, sin embargo, no significó un fin o un cierre, sino que propongo verla como un espacio desde el cual fue posible desarrollar una praxis cinematográfica cubana. El estudio del neorrealismo en Cuba incluye un proceso que implicó contactos, colaboraciones, negociaciones, disputas, distancias y rupturas con el neorrealismo italiano. La observación de este proceso, que se llevó a cabo en diferentes momentos y por medio de diversos tipos de comunicación, abre la puerta a un análisis más atento de detalles pocos conocidos por la crítica. Por ende, este estudio permite reformular y renegociar el desarrollo del cine cubano revolucionario como cine modernizante y ejemplo para el resto de América Latina en la década del sesenta.

Organización del texto

El marco histórico contemplado en este texto comienza en 1951, antes del triunfo de la Revolución y el año en que García Espinosa y Gutiérrez Alea viajaron a Italia y termina en los primeros años 60, momento del fin aparente de las relaciones con la estética italiana con la realización de la película *El joven rebelde*. Como explico en el capítulo 5, el final de la relación entre Zavattini y los cubanos estuvo conectada a la producción de *El joven rebelde*, película dirigida por García Espinosa en 1961. Las disputas, que empezaron por la diferencia de opiniones sobre la representación del personaje principal del filme, llevaron a un alejamiento con Zavattini.

Este alejamiento fue un espacio en donde los directores cubanos empezaron a encontrar sus estrategias cinematográficas. A raíz de esta ruptura, los cubanos encontraron la gramática necesaria para producir un neorrealismo *a lo cubano*. Es decir, el espacio creado por la fragmentación de la relación con Zavattini se convirtió en una oportunidad creativa, un nuevo lenguaje cinematográfico que no habría podido existir sin las pausas y las distancias que implicó la relación con el neorrealismo y que posteriormente tuvo impacto en sus producciones futuras.

En el resto de los capítulos, estudio la estética neorrealista en el contexto histórico-social italiano (capítulo 1); analizo la figura de Zavattini dentro del contexto italiano y en su actividad

transatlántica, sobre todo enfocándome en los tres viajes a Cuba en el 1953, 1956 y en 1959 (capítulo 2); explico la relación de Gutiérrez Alea y García Espinosa con el neorrealismo en sus años en Roma (capítulo 3); y propongo un análisis de las dos películas prerrevolucionarias, *Sogno di Giovanni Bassain* (1953) de Gutiérrez Alea y *El Mégano* (1955) de García Espinosa (capítulo 4). La importancia de estas películas prerrevolucionarias está en el hecho de que representan los primeros productos cinematográficos realizados por los dos jóvenes cineastas apenas diplomados como directores de la escuela neorrealista. Por lo tanto, son un ejemplo de su potencial como cineastas, y a la vez representa una síntesis estética aplicada del neorrealismo según como ellos lo vivieron en Italia y en su relación con Zavattini. En el último capítulo (capítulo 5), analizo las dos películas postrevolucionarias *Historias de la Revolución* (1960) de Gutiérrez Alea y *El joven rebelde* (1961) de García Espinosa. Como he mencionado arriba, estas películas, y la correspondencia epistolar alrededor de ellas, representaron un momento de ruptura y de reinvención para el futuro del cine cubano.

En todos los capítulos incluyo documentos de archivo y, en particular en los capítulos 3, 4 y 5, incluyo las cartas que se escribieron los cubanos (sobre todo Gutiérrez Alea, García Espinosa y Guevara—en ese momento director del ICAIC) y Zavattini. Las correspondencias epistolares ayudan a reconstruir los procesos que llevaron a las producciones cinematográficas incluidas en este texto y facilitan la comprensión de los cambios en la relación con el maestro italiano.

Por ejemplo, al estudiar los acontecimientos en torno a *El joven rebelde*, gracias a un análisis atento de las cartas y de un libro publicado por el ICAIC con transcripciones de las conversaciones entre Zavattini y los cineastas cubanos, muestro de qué manera la ruptura con Zavattini, que tiende a leerse como el final de la presencia del neorrealismo en la isla, realmente ofreció una oportunidad que abrió el camino a espacios creativos para reformular una gramática cinematográfica y hacerla propia.

Más allá de los límites

A pesar de la importancia de los documentos de archivo y documentos inéditos que incluyo, *Neorrealismo y cine en Cuba*

no es un texto que pretende ser exhaustivo, porque se enfoca en un tema muy complejo por causa de las circunstancias de este periodo histórico, político, artístico y social. En este texto, estudio los procesos que llevaron a la ruptura y sugiero que los contactos con el neorrealismo en Cuba no desaparecieron en 1962, sino que se extendieron durante los años sesenta, e incluso en las décadas posteriores en la producción de varios cineastas que tuvieron impacto en la historia del cine cubano. Me refiero a cineastas como Almendros, Solás, Nicolás Guillén Landrián, Octavio Cortázar y Gómez, entre muchos otros que vivieron, conocieron, colaboraron o simplemente aplicaron la estética neorrealista en sus producciones. Por supuesto, por limitaciones de espacio, dicho estudio no podía entrar en este texto.

Los contactos entre Gutiérrez Alea, García Espinosa, Guevara y Zavattini siguieron hasta los años ochenta, hasta poco antes de que el maestro muriera en 1989. Por ejemplo, García Espinosa, Gutiérrez Alea, Gabriel García Márquez y Birri, entre otros, llamaron a Roma en 1986 para compartir con el maestro durante la inauguración de la escuela de cine EICTV de San Antonio de los Baños. Con el tiempo, la escuela se convirtió en la más prestigiosa de América Latina y una de las más importantes en el mundo, y aún hasta el día de hoy el patio interno de la escuela lleva en nombre del maestro Za, como cariñosamente lo llamaban los amigos. Los fundadores de la escuela, que fueron cineastas cubanos, pero también escritores y cineastas de otros países latinoamericanos (como García Márquez, que venía de Colombia, y Birri, que venía de Argentina), creyeron profundamente en las enseñanzas neorrealistas. De hecho, en varios escritos, muchos de ellos han declarado que el legado del neorrealismo ha sido imprescindible para su desarrollo artístico.

Aun bajo los efectos del Periodo Especial, desde 2003, el Festival Internacional del Cine Pobre en Cuba ha creado un espacio para el cine independiente, alternativo y de pocos recursos. Este Festival fue inaugurado por el director cubano Solás, cineasta que tuvo una relación cercana con el neorrealismo italiano desde principio de los años sesenta. Solás, al igual que directores cubanos de la generación más reciente y contemporánea, constituyen ejemplos que valdría la pena investigar en el futuro, tomando en consideración la perspectiva neorrealista planteada en este trabajo.

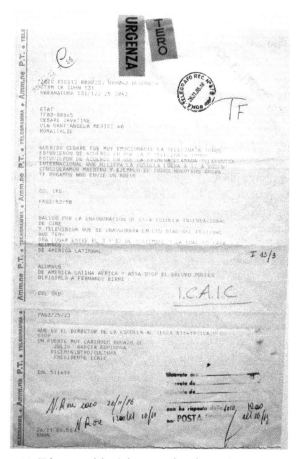

Figura 23. Telegrama del 26 de noviembre de 1986 para Zavattini en ocasión de la inauguración de la escuela EICTV de cine de San Antonio de los Baños, Cuba. Archivo Zavattini, Biblioteca Panizzi, Reggio Emilia, Italia.

De la práctica a la teoría

En el caso de Gutiérrez Alea y García Espinosa, sus rupturas con el neorrealismo crearon una oportunidad creativa para el futuro de sus producciones cinematográficas pero también para sus trabajos teóricos. El proceso complejo de relación y ruptura con el neorrealismo italiano los llevó a producir textos teóricos que tuvieron un gran impacto en toda América Latina. Me refiero a *Por un cine imperfecto* (1969) de García Espinosa y *Dialéctica del*

espectador (1982) de Gutiérrez Alea. Estos textos permiten leer en retrospectiva los contactos con el neorrealismo y las maneras a través de las cuales la ruptura con la estética italiana no significó el final de la presencia neorrealista en el desarrollo cinematográfico y en los trabajos futuros de estos cineastas, sino que pavimentó el camino a sus trayectorias futuras.

El recorrido profesional de García Espinosa y de Gutiérrez Alea los vio desde jóvenes vinculados al mundo del espectáculo y de la cultura. En el caso de García Espinosa, este fue primero director y actor teatral en la compañía juvenil Renacimiento y luego trabajó como director de programas radiales en la emisora CMQ. Entre 1950 y 1951 dirigió las Misiones Culturales de la Dirección de Cultura que llevaban a la población, en un camión convertido en escenario, manifestaciones artísticas de teatro, música, cine y danza. Los años transcurridos en Italia para estudiar dirección cinematográfica en el CSC, acercaron a los dos directores a García Márquez y a Birri, y gracias a la experiencia italiana entraron en contacto con el neorrealismo desde un punto de vista estético y teórico. Aparte de Zavattini, aprendieron de cerca de directores como Rossellini, Visconti y De Sica, los cuales dejaron una huella muy profunda en su formación académica y estilística. Esa huella se manifestó, posteriormente, tanto en sus documentales como en sus filmes de ficción.

Cuando regresaron a Cuba, García Espinosa y Gutiérrez Alea formaron parte de la Sociedad Cultural Nuestro Tiempo, donde se reunían los intelectuales progresistas con orientación política de izquierda para promover lo más avanzado del arte cubano. También estuvieron a cargo de la Sección de Cine. Así que mucho antes del triunfo de la Revolución, ya tenían una preparación cinematográfica intelectual y estética.

Con el triunfo de la Revolución en 1959, García Espinosa y Gutiérrez Alea se integraron, a petición del comandante Camilo Cienfuegos, a la sección de cine del Departamento de Cultura del Ejército Rebelde (García Espinosa incluso fue Jefe de la sección), y junto a otro realizador cubano, Octavio Gómez, dirigieron los primeros documentales posrevolucionarios. Luego, en marzo de 1959, formaron parte del núcleo fundacional del ICAIC. Ambos directores participaron en la realización de los primeros documentales de la Revolución, como *Esta tierra nuestra* (1960), dirigida

por Gutiérrez Alea, con colaboración de García Espinosa en la escritura del guion, y el mediometraje *El Mégano,* dirigido por García Espinosa, con colaboración de Gutiérrez Alea. Este último fue realizado en tiempos prerrevolucionarios y luego fue rescatado por la Revolución por su valor documental y pedagógico. Ambos también fueron de los primeros en filmar largometrajes de ficción después de la fundación del ICAIC, por su experiencia previa en el medio cinematográfico. Algunos ejemplos de esta etapa son *Historias de la Revolución* (Gutiérrez Alea, 1960), *Cuba baila* y *El joven rebelde* (García Espinosa, 1961).

Con la ruptura y el alejamiento con Zavattini en 1962, los cubanos se sentían determinados para establecer una producción cinematográfica cubana. La determinación venía del hecho que tenían una década de práctica y de preparación teórica y estilística. A raíz de la experiencia con el neorrealismo, lograron llegar a una definición de cine que no se limitaba a la isla, sino que incorporaba el cine latinoamericano. Así que en 1969 García Espinosa publicó un ensayo titulado *Por un cine imperfecto*, obra que se puede considerar su aporte teórico más significativo en la definición del cine latinoamericano. El director se hizo portavoz de las necesidades del cine latinoamericano de los años sesenta, enfocándose en la importancia de tener el mismo concepto de cine y de usar la misma estética para lograr cierta ética. Esto cambiaba la mirada desde la cual se observaba el cine cubano y su misión, extendía la necesidad de un cine de denuncia social y fundaba la base del futuro cinematográfico de la región.

Según el director, había que producir un *cine imperfecto* para consolidar una producción independiente. Este tipo de cine tenía que existir en oposición a la nitidez y la corrección formal que se esperaba del cine comercial. En opinión de García Espinosa, el cine imperfecto se dedicaba a mostrar los procesos de los problemas sociales sin preocuparse por la comercialidad del producto. Es un cine que descuidaba la técnica en función de la exploración creativa. Como lo define Chanan, *Por un cine imperfecto* es un ensayo que representa un credo para el cine cubano y a la vez es un marco teórico que define los objetivos de la producción cinematográfica latinoamericana entera (*The Cuban Image* 251). La imperfección del cine que anhelaba el director cubano inspiró—según Chanan—a generaciones enteras de cineastas latinoamericanos. Por lo tanto, el cine imperfecto no solo encontró

su espacio en el contexto de la isla, sino que asumió una posición tercermundista con el fin de avanzar su proyecto.

García Espinosa no se limitó a dar voz a las necesidades del cine cubano, sino que, con la experiencia cinematográfica neorrealista, se hizo portavoz de las necesidades del cine latinoamericano de los años sesenta. El objetivo del cine imperfecto era educar, comunicar un mensaje, y no producir películas únicamente con fines de entretenimiento comercial. La imperfección no tenía nada que ver con la técnica de producción, sino que se ocupaba de crear una película que le diera al público los instrumentos analíticos que le permitieran defenderse contra la penetración cultural (sobre todo la europea y la norteamericana). Según el director cubano, para el cine del tercer mundo el arte por el arte era impracticable no solo por no disponer de las facilidades económicas que le habrían dado el acceso al mercado cinematográfico mundial, sino porque estos valores comerciales le resultaban insignificantes. La producción del cine comercial se limitaba a valores superficiales que acostumbraban al público a una recepción pasiva de consumo que en las palabras de García Espinosa "[...] isn't just an ethical matter, but also aesthetic" (citado en Chanan, *The Cuban Image* 251). García Espinos buscaba una ética y estética que debía mirar hacia la construcción de una cultura *nueva*.

Lo *nuevo*, para García Espinosa, implicaba la reinvención del cine con una función pedagógica que tuviera a un espectador creador y crítico de cine: un sujeto crítico activo (Barnard 146). Además, el cineasta valoraba la libertad que la Revolución les había dado para atribuir un valor cívico a su arte y por eso el deber del cineasta debía ser el de liberar el significado privado de la producción artística (Chanan, *The Cuban Image* 253). La producción que García Espinosa favorecía para cumplir con la idea de cine imperfecto era el documental, que ya a partir de los primeros años sesenta representaba el tipo de narración cinematográfica favorita de la Revolución. López y Burton comparten la opinión de que esta elección estilística se justificaba por exigencias nacionales económicas e ideológicas.[1] De allí la preferencia por actores no profesionales, de iluminación de escena con luz natural y del uso de escenarios esenciales. Además, como señala Burton, el documental fue el género favorito porque llega más directamente al público en un momento de fermento como el de la Revolución. Asimismo, añade que la revista *Cine cubano* y el ensayo *Por un*

cine imperfecto representaron a lo largo de la década de los sesenta la tentativa de definir por escrito la naturaleza y el rol del cine en la sociedad revolucionaria (Burton, *New Latin American Cinema* 126–31).

En cuanto a la producción documental, hay que aclarar que, a pesar del trabajo de Burton de dividir la producción cinematográfica cubana en diferentes periodos, individuando en el documental la manera de confeccionar un cine nacional (1959–60) y de educar sobre los conceptos de la Revolución (1960–69), también hay que considerar que muchas producciones fueron una mezcla de documental y ficción. Burton afirma que desde el comienzo el ICAIC favoreció la producción del documental sobre la ficción para la educación revolucionaria de las masas.

Yo especificaría que inmediatamente tras la Revolución se produjeron el documental *Esta tierra nuestra* (1959, guion de García Espinosa) e *Historias de la Revolución* (1960). Este último, tiene la particularidad de haber sido el primer largometraje de ficción rodado en Cuba tras la Revolución (bajo dirección de Gutiérrez Alea). En el caso de García Espinosa, el director produjo el documental *La vivienda* (1959) y el filme *El joven rebelde* (1961). Además de ser los primeros filmes realizados en apoyo del proyecto revolucionario, estos largometrajes de ficción fueron incluso *más* promocionados y proyectados que los documentales anteriormente citados. Tanto los documentales como estos filmes de ficción no solo se inspiraron en el neorrealismo italiano, sino que fueron realizados por los primeros jóvenes cineastas que fueron a estudiar cine a Roma. De allí la combinación de necesidad y estilo de la que Burton habla (iluminación y actores no profesionales y filmes a bajo costo) y que García Espinosa retoma en 1969 para articular su teoría de cine imperfecto. A mi modo de ver, la relación tan estrecha con el neorrealismo se hace aún más patente al observar que la producción revolucionaria se orientaba hacia un estilo híbrido de ficción documental tal como se había verificado en Italia con las primeras producciones tras la Segunda Guerra Mundial.[2]

Como señala Chanan, el resultado de la producción revolucionaria fue "a whole range of forms in both documentary and fiction" (*The Cuban Image* 285) que borraban una distancia entre lo que se puede definir enteramente como documental o ficción. Hablar de una fusión que no daba como resultado ni totalmente

un documental ni enteramente una ficción creó productos multi-funcionales y multidimensionales que caracterizaron el desarrollo del cine cubano. La presencia del neorrealismo fue muy fuerte en la representación de este tercer espacio entre documental y ficción creando un puente con el cine cubano y la producción cinemato-gráfica de García Espinosa y de Gutiérrez Alea.

La cercanía al neorrealismo fue estilística, ética y estructural, y reflejó las necesidades que García Espinosa, a diez años del comienzo de la Revolución y tras tantas producciones, logró resumir como concepto base de la cinematografía cubana en *Por un cine imperfecto*. Si bien Burton dice que a lo largo de la década del sesenta hubo una tentativa de definir por escrito la naturaleza y el rol del cine en la sociedad revolucionaria, me parece funda-mental mencionar al neorrealismo como la base que inspiró estas reflexiones.

García Espinosa anhelaba crear una producción cinemato-gráfica nacional conocida a nivel internacional a través de una estética revolucionaria. Este anhelo empezó en 1951 en Roma, continuó con la aplicación del neorrealismo italiano y comenzó a transformarse a raíz de las rupturas con Zavattini. Sin embargo, la evolución fue conforme con la definición de realidad neorrealista, según la cual la sociedad cambiaba constantemente, y por ende nunca se podía representar en pantalla de la misma manera. El neorrealismo implicaba cambio.

Casi al final de la década del sesenta y solo a dos años de la escri-tura del ensayo, García Espinosa produjo su tercer largometraje: *Aventuras de Juan Quin Quin* (1967), basado en la novela *Juan Quin Quin en Pueblo Mocho* (1963), de Samuel Feijóo. Esta obra es considerada un clásico de la cinematografía cubana. Con este filme, García Espinosa demonstró su habilidad para el humor, la parodia y la visión lúdica del pasado prerrevolucionario inmediato. García Espinosa lo describe como el largometraje que siempre quiso hacer en lugar de *El joven rebelde*. Asimismo, el director declara que:

> *Aventuras* ... era mi tercer filme y era en este precisamente donde yo sentía que me había expresado por primera vez. [...] La operación que hacía el filme era muy concreta: utilizar un género menor para mostrar un héroe mayor. [...] *Juan Quin Quin* me sugería un camino. Un camino experimental. (*A cuarenta años de por un cine imperfecto* 27–28)

Y sobre el mismo tema en su libro *Un largo camino hacia la luz* (2003) destaca que el objetivo es experimentar para encontrar un cine que se confronte con la producción de Hollywood y que cuente la realidad desde el punto de vista nacional. Un primer puente fue el neorrealismo italiano. *Juan Quin Quin* surgió de esos caminos que las rupturas con el neorrealismo habían abierto y que llevaron a una experimentación conceptual que dos años después pudo materializar en *Por un cine imperfecto*. Las conexiones entre el neorrealismo italiano y la llegada a la escritura de *Por un cine imperfecto* estuvieron presentes a lo largo de la carrera de García Espinosa. La estética neorrealista representó ese recuerdo del que el director nunca pudo deshacerse y que lo empujó a seguir reflexionando sobre la representación de la realidad en pantalla.

La trayectoria de Gutiérrez Alea fue parecida a la de García Espinosa. Estilísticamente, la producción cinematográfica de Gutiérrez Alea de 1959 hasta su último filme *Guantanamera* (1995) contiene los elementos de denuncia social que le había inspirado el neorrealismo desde comienzos de los años cincuenta. En una entrevista con Burton en 1986 sobre cómo hablar de realidad y los problemas históricos en el cine, Gutiérrez Alea se refirió al neorrealismo. En particular, la pregunta de Burton tenía que ver con el Festival de Cine de Pesaro (Italia) en 1975 y la película *De cierta manera* (1974) de Gómez, que fue terminada por Gutiérrez Alea tras la repentina muerte de la directora (Burton, *Cinema and Social Change* 120). El Festival de Cine de Pesaro era un evento muy importante para el cine cubano revolucionario, bien conocido por los artistas cubanos desde el comienzo de la Revolución. En la misma entrevista, Gutiérrez Alea le admitía que: "From the beginning of the Revolution, our artistic foundation was in fact essentially Italian Neorealism" (citado en Burton, *Cinema* 123). Y cuando argumenta las razones que llevaron a la distancia que los cubanos tomaron del neorrealismo, el director subraya los desacuerdos y los límites que veían en la estética italiana, y la necesidad de distanciarse para entrar en su propio proceso creativo. Si al comienzo: "[...] the Neorealist mode of approaching reality was very useful to us [...] our own national situation [...] was [...] very clear. [...] That kind of filmmaking was perfectly valid for that particular historical moment" (124). En opinión de Gutiérrez Alea, llegó el momento en que la Revolución empezó a cambiar y con ella la realidad, esta transformación el neorrealismo italiano ya

no la podía representar y por eso tuvieron la necesidad de avanzar sin esa estética.

A pesar de la actitud expresada por el director cubano frente al neorrealismo en la entrevista con Burton, la liberación del neorrealismo a la que Gutiérrez Alea se refiere, en mi opinión se presta para una lectura que va más allá de un final. En varias entrevistas en donde habla de la realidad en cine, el director siempre comienza citando el neorrealismo o la importancia del Festival de Pesaro. Esto muestra que la conexión permaneció pese al final de las colaboraciones cercanas con Zavattini. El neorrealismo dejó una marca indeleble en la memoria artística y en la producción de Gutiérrez Alea, de García Espinosa y de muchos otros cineastas cubanos que vivieron ese momento.

La trayectoria cinematográfica de Gutiérrez Alea lo llevó a producir su propia contribución teórica, *Dialéctica del espectador* (1982). Este escrito representó una evolución teórica del aprendizaje estético que el director experimentó a partir de 1951. *Dialéctica del espectador* partía de los conceptos de cómo producir cine revolucionario, en línea también con la teoría de García Espinosa de cine imperfecto, porque se refería a un cine de pocos recursos, sin fines meramente comerciales y de entretenimiento, e intentaba establecer el rol de las películas en relación a las masas. Para Gutiérrez Alea, el público, como receptor del mensaje revolucionario, devenía el protagonista y la razón por la cual se producían películas. Su objetivo era que los espectadores se educaran, que no fueran pasivos frente a la pantalla, o por decirlo en palabras de Rancière, que fueran espectadores emancipados.

Gutiérrez Alea reiteraba que los intelectuales debían ser críticos hacia la sociedad (como única manera de ser revolucionarios) y determinaba la importancia del cine por representar una herramienta transformadora que no tenía que caer en el recurso panfletario. La actitud creadora de Gutiérrez Alea se quedaba con un compromiso de crítica social neorrealista a pesar de que la evolución de la Revolución en 1961 ya estaba delineando los límites dentro de los cuales era posible ser revolucionario. Me refiero al discurso de Castro "Palabras a los intelectuales," en donde el comandante aclaraba que la posición del nuevo gobierno hacia el arte no habría tolerado ninguna crítica hacia la Revolución y que las críticas habrían sido interpretadas como un rechazo hacia el ideal revolucionario. Consecuentemente, desde este discurso en

adelante cualquier artista podía ser tachado de contrarrevolucionario con las consecuencias que eso conllevaba, y que de hecho conllevó para muchos artistas cubanos. Teniendo en mente este contexto, *Dialéctica del espectador* fue una obra importante para pensar en cómo comunicarse con un espectador para que no se quedara pasivo y se empoderara mediante el cine de una consciencia social para ser un ciudadano más comprometido.

Si *Por un cine imperfecto* había cambiado la manera de pensar en cómo hacer cine, *Dialéctica del espectador* se enfrentaba al rol del cine y a sus efectos sobre el espectador. Ambas obras tuvieron un impacto tanto en la cinematografía cubana como en la producción de toda América Latina y ambas obras, a mi ver, constituyeron el resultado del movimiento que de la práctica cinematográfica llevó al desarrollo teórico. Además, estas obras teóricas representaron el resultado tangible de las tensiones que estos directores vivieron en las negociaciones entre su producción cinematográfica, su herencia neorrealista y los balances que pudieron encontrar en esa relación y que nunca los dejaron.

Trayectorias futuras

Las trayectorias futuras de la producción cinematográfica de Gutiérrez Alea incluyeron elementos críticos que el director justifica posicionándolos dentro de un contexto que sirve para reconocer los defectos de la Revolución para así mejorarla. Películas como *La muerte de un burócrata* (1966), *Memorias del subdesarrollo* (1968) o *De cierta manera* (1974), entre muchas otras, señalan problemas y defectos de la sociedad revolucionaria y proponen una lectura crítica con el espectador. A través del uso del humor (como en *La muerte de un burócrata)*, de la introspección (en *Memorias del subdesarrollo*), o de imágenes documentales dinámicamente alternadas con la narración fílmica (en *De cierta manera*), Gutiérrez Alea muestra su preparación neorrealista y a la vez su receptividad a las evoluciones de la sociedad, del cine e incluso del neorrealismo.

Por ejemplo, películas como *Memorias del subdesarrollo* muestran una introspección psicológica del personaje principal que es muy parecida a la evolución neorrealista del director italiano Antonioni, especialmente en la película *Deserto Rosso* (1964),

en donde el director ofrece una mirada introspectiva sobre las neurosis de la protagonista burguesa. Estas neurosis le provocan—a la protagonista de Antonioni—complicaciones a la hora de relacionarse con los demás y con su entorno, lo cual transforma su percepción de la ciudad de Ravenna como un desierto que realmente refleja el desierto interior que ella siente, creando a su alrededor un aislamiento personal y psicológico que le provoca dudas sobre su existencia y su forma de vivir. En *Deserto Rosso*, Antonioni presenta los desafíos del mundo moderno para la clase burguesa en clave crítica e introspectiva. Algo parecido a lo que pasa, cuatro años después, en *Memorias del subdesarrollo*, en donde hay un monólogo interior del protagonista que muestra las contradicciones del burgués durante los cambios repentinos hacia la modernidad que aspiraba la Revolución.

De manera parecida, la película más importante de García Espinosa en la década del noventa fue *Reina y Rey* (1994), un drama que cuenta la historia de una anciana y su relación con su perro en la cotidianidad difícil del Periodo Especial, como para mostrar que el lado más humano que podíamos encontrar en una isla vaciada de gente escapada a Miami e inundada de pobreza y prostitución, era en la relación con el animal doméstico. La película abre con una dedicatoria al "maestro Cesare Zavattini," pero este detalle no es su único homenaje neorrealista. De hecho, *Reina y Rey* es una traducción visual de una película italiana neorrealista emblemática, *Umberto D.* (1954) de De Sica, la historia de un anciano que a través de la relación con su perro muestra el lado humano de las miserias a las que tiene que enfrentarse en un país empobrecido durante la segunda posguerra. De igual forma, *Reina y Rey* revela las contradicciones sociales de la Cuba de los noventa con un retorno a ese neorrealismo que el director había interiorizado a lo largo del tiempo y que regresa en su producción a pesar del "final" de las relaciones oficiales con el neorrealismo italiano.

Neorrealismo *a lo cubano*

En ambos casos, Tomás Gutiérrez Alea y Julio García Espinosa mostraron en sus trayectorias artísticas e intelectuales futuras un desarrollo profundo e importante para la cinematografía nacional

y latinoamericana con atención a la técnica y al rol del cine en la sociedad. También en ambos casos, el desarrollo de estos directores mantuvo una conexión con el neorrealismo italiano que no se delimitó a la experiencia que tuvieron en Italia de 1951 a 1953, o en Cuba con las colaboraciones con Zavattini de 1953 a 1962.

Los rasgos neorrealistas de sus trayectorias futuras vinieron más bien de los efectos de la ruptura con las colaboraciones directas con Zavattini y de la distancia tomada de la inclusión consciente del neorrealismo en sus cinematografías. Los espacios creados por estas rupturas fueron el lugar desde el cual reflexionaron sobre cómo continuar la creación de un cine nacional revolucionario, pero estos espacios no habrían podido existir sin las tensiones con el neorrealismo. Por ende, el neorrealismo italiano siempre estuvo implicado en los procesos creativos de Tomás Gutiérrez Alea y de Julio García Espinosa por lo menos hasta los años noventa.

Sin duda, en un estudio futuro se podría investigar la herencia neorrealista en relación con el extenso trabajo que se ha hecho sobre el cine cubano durante el Periodo Especial y la producción cinematográfica independiente, sobre todo de cortometrajes y de documentales realizados por las generaciones más recientes de cineastas en la isla. Más que proveer respuestas concluyentes, *Neorrealismo y cine en Cuba* espera provocar preguntas que ojalá abran más discusiones sobre la representación del ideal revolucionario y de las temáticas sociales en la cinematografía cubana del pasado, presente y futuro, para entender el desarrollo de un momento histórico, político y social tan importante y de consecuencias actuales tanto para la isla como a nivel global. La esperanza es que, a partir de este texto, se piense en estos temas desde una perspectiva de un neorrealismo *a lo cubano*. Como afirmaba García Espinosa en *Por un cine imperfecto*, se había logrado un cine de cierta calidad, la calidad de un neorrealismo *a lo cubano* que tuvo un impacto en las trayectorias futuras del cine en Cuba.

Notas

Introducción

1. Traduciré al español los títulos de las películas italianas solo la primera vez que los mencione, mientras que el resto de las veces dejaré los títulos en su idioma original. Las traducciones al español son oficiales. Cuando no señalo la traducción entre paréntesis es porque el título en español es igual que en italiano.

2. Los debates sobre el fin del neorrealismo son extensos en Italia. Zavattini critica, por ejemplo, toda producción cinematográfica que incluya actores profesionales y opina que películas como *La dolce vita* (1960) de Fellini son una traición al neorrealismo. Por otro lado, el partido de la Democrazia Cristiana critica la película de De Sica y Zavattini, *Umberto D.* (1952), por sus tonos pesimistas, argumentando que el país no necesitaba más sufrimiento tras la Segunda Guerra Mundial. Estos ejemplos muestran cómo aún ocho años después la discusión sobre el neorrealismo y su muerte todavía permanecía abierta. En relación a esto, quizás es indicativa una escena de *La dolce vita*, donde en medio de una entrevista uno de los periodistas le pregunta a una estrella del cine americano de visita en Roma (Anita Ekberg) si ella piensa que el neorrealismo italiano ha muerto. Esta pregunta la veo como un guiño digno del sarcasmo felliniano a la seriedad polémica del maestro neorrealista Zavattini. Sobre los debates en torno a la muerte del neorrealismo italiano consultar Bondanella, *Italian Cinema. From Neorealism to the Present*; Shiel, *Italian Neorealism. Rebuilding the Cinematic City*; o Zavattini, *Neorealismo ecc.*

3. A propósito de las visitas de Zavattini a Cuba y de la relación que tuvo con los cineastas cubanos consultar "The Influence of Cesare Zavattini on Latin American Cinema: Thoughts on *El joven rebelde* and *Juan Quin Quin*" (2007), de Joseph Francese.

4. Algunos ejemplos, entre otros: Bolivia con la Revolución Nacional; Perú con el Movimiento de Izquierda Revolucionaria; Nicaragua con los sandinistas; o Chile con las tensiones entre la Democracia Cristiana y el partido de izquierda Unidad Popular. Todos los movimientos revolucionarios que se dieron en América Latina recibieron inspiración de la Revolución cubana.

5. La Resistencia italiana o Resistencia partisana (en italiano: *Resistenza italiana* o *partigiana*) fue un movimiento armado de oposición al fascismo y a las tropas de ocupación nazis instaladas en Italia durante la Segunda Guerra Mundial. La Resistencia desarrolló un conflicto de guerrillas tras el Armisticio de Cassibile (8 de septiembre de 1943, cuando Italia fue invadida por la Alemania nazi) que finalizó en abril de 1945 con la rendición de las tropas alemanas. Diferencias y tensiones dentro del movimiento de la Resistencia nunca permitieron una cohesión que llevara a la victoria de la izquierda en Italia. No obstante, la Resistencia fue lo que inspiró el cine neorrealista.

179

6. Me refiero aquí a artículos de periódicos de los años sesenta publicados en Italia que he encontrado durante mi investigación en Italia en la primavera del 2011 y que mencionaré a lo largo de los próximos capítulos.

7. Este taller fue grabado y años más tarde impreso por la editorial del ICAIC en un número especial sobre *El joven rebelde*.

8. Por ejemplo, Daniel Chandler y Rod Munday en *A Dictionary of Media and Communication* hablan de cómo la representación tiene que ver con la reconstrucción de aspectos fragmentados de la "realidad" que no se limita al género del documental o de la ficción.

Capítulo uno

1. *Il sentiero dei nidi di ragno* no solo es la primera novela de Italo Calvino, sino que resume su experiencia como partisano antifascista en el periodo de la Resistencia. Además, es el trabajo que más lo acerca a los conceptos del neorrealismo.

2. Pongo la palabra "manifiesto" entre comillas porque el neorrealismo nunca ha tenido un manifiesto oficial que lo bautizara como movimiento (como fue en el caso del futurismo de Marinetti). A la vez, lo llamo "manifiesto" porque Zavattini especifica detalladamente cómo deben ser las películas neorrealistas y a qué estética deberían obedecer para ser consideradas como tales.

3. Estoy pensando en particular sobre la línea cinematográfica producida y usada por el fascismo.

4. Defino a los personajes de los filmes neorrealistas como "personas-personajes" porque uno de los puntos fundamentales para producir cine neorrealista es querer observar a la gente en la calle y contar historias verdaderas que no necesiten actores sino gente común. En varios escritos, ensayos y cartas, Zavattini reitera este concepto de cómo hacer cine neorrealista. A pesar de que desde el principio casi todos los directores se sirvieron de actores profesionales o conocidos (es el caso de *Roma città aperta* que, pese a ser rodada en 1945, o sea al comenzar este movimiento "nuevo," tiene entre sus protagonistas a la muy conocida Anna Magnani y al exitoso Aldo Fabrizi), no son pocos los ejemplos de filmes neorrealistas de gran éxito que tienen protagonistas no actores (es el caso de *Paisà* o de *Umberto D.*).

5. De aquí en adelante todas las citas en italiano se transcribirán en su idioma original. Las citas originales en inglés se mantendrán en inglés en el texto. Todas las traducciones del italiano al español son mías.

6. Antonio Gramsci (Ales, Cerdeña, 22 de enero de 1891–Roma, 27 de abril de 1937) fue un filósofo, teórico, marxista, político y periodista italiano. Secretario del PC (Partito Comunista Italiano) fue predecesor de Palmiro Togliatti, exponente político con el cual García Espinosa entró en contacto en Roma. Gramsci estudió extensamente el papel de los intelectuales en la sociedad. Afirmó por un lado que todos los hombres son intelectuales, en tanto que todos tenemos facultades intelectuales y racionales, pero al mismo tiempo consideraba que no todos los hombres juegan socialmente

el papel de intelectuales. Según Gramsci, los intelectuales modernos no eran simplemente los escritores, sino también los directores y los organizadores involucrados en la tarea práctica de construir la sociedad más allá de las reglas científicas, sino más bien mediante el lenguaje de la cultura, las experiencias y el sentir que las masas no pueden articular por sí mismas. La necesidad de crear una cultura obrera se relacionaba con el llamado de Gramsci a producir una educación capaz de desarrollar intelectuales obreros que compartieran la pasión de las masas.

7. El verismo es una tendencia que surgió en Italia entre 1875 y 1896. Incluyó a un grupo de escritores—principalmente narradores y comediógrafos—que constituyeron una verdadera y propia escuela fundada para referirse a un tipo de personajes, situaciones y emociones reales que se enfocaban sobre todo en la vida de las clases sociales bajas. Las novelas veristas se caracterizaban por sus tramas sórdidas y violentas. El objetivo principal del verismo era el de representar todas las capas sociales, contar la realidad contemporánea de sus tiempos y tener como personajes principales a los que normalmente no calificarían como tales por ser marginados, pobres y desesperados. Ver también el texto *From Verismo to Experimentalism* de Sergio Pacifici.

8. Un ejemplo es el caso del director Visconti, que produjo su película *La terra trema* (1948) inspirado en la novela *I Malavoglia* (1881) del escritor siciliano Giovanni Verga. Otro gran éxito cinematográfico es *La ciociara* (1960) de De Sica, que se inspiró en la novela del escritor italiano Alberto Moravia (1957). También la película de Lizzani, *Cronache di poveri amanti* (1954) y *Senso* (1955) de Visconti representan un ejemplo de la conexión entre cine y literatura. De hecho, ambas películas son adaptaciones de obras literarias: la primera, de una novela con el mismo título escrita por Vasco Pratolini en 1947; la segunda, se inspiraba en una novela escrita por Camillo Boito. Finalmente, el mismo Zavattini empezó una larga colaboración con el director De Sica a través de su obra escritural: películas de gran éxito como *Ladri di biciclette* (1948), *Sciuscià* (1946), *Miracolo a Milano* (1951), y *Umberto D.* (1952), nacieron de ideas escritas por Zavattini. Incluso, hubo un proyecto fílmico para llevar a la pantalla la novela de Zavattini *Totò il buono* (1943). A pesar de que nunca se produjo, la novela de Zavattini fue la base y el punto de partida para realizar *Miracolo a Milano* y otra novela del escritor Giuseppe Marotta se hizo película en una versión zavattiniana del *L'oro di Napoli* (1954). Otro caso más reciente, pero igual de importante en el panorama artístico italiano, es el de el poeta, escritor y cineasta Pasolini.

9. En la Italia de la posguerra es muy fuerte la conexión entre el neorrealismo literario y el neorrealismo cinematográfico. Calvino dio su opinión sobre el neorrealismo tanto en literatura como en el cine en varios ensayos y entrevistas publicados en las revistas en auge de aquellos años como *Bianco e Nero* o *Cinema*. Pero Calvino no es el único escritor que sintió atracción hacia el neorrealismo. Otros escritores italianos de fama nacional e internacional que se interesaron por el neorrealismo fueron Levi, Moravia y

Pratolini. Inclusive, a través de Zavattini, a principio de los años sesenta los tres tomaron contacto con Guevara, en aquel entonces director del ICAIC para viajar a participar en la labor que Zavattini realizaba en Cuba y participar en las charlas y conferencias sobre el neorrealismo italiano. Hay una carta del 16 de agosto de 1960 en donde se habla de esa posible visita de los escritores italianos a Cuba (copia de ella se encuentra en la revista *Cine Cubano*, no. 155, número especial dedicado a Zavattini en 2002, en ocasión de la inauguración de la Plaza de la Escuela de San Antonio de los Baños, EICTV, dedicada al maestro italiano). Al final, los tres escritores no fueron a Cuba por los problemas económicos a los cuales la isla se estaba encarando a causa de los primeros efectos del embargo. En otra carta Guevara avisó a Zavattini de que el presidente Eisenhower había anunciado la ruptura de las relaciones diplomáticas con Cuba, así que lamentaba que Pratolini, Levi y Moravia tuvieran que desistir del viaje, por lo menos de momento, a causa de las dificultades bancarias y la demora de los pasajes. El contenido de esta información se lee en una carta que Guevara le escribió a Zavattini el 4 de enero de 1961. El documento se encuentra en el Archivo Cesare Zavattini en la Biblioteca Panizzi de Reggio Emilia.

10. No hay que confundir la revista *Cinema* citada aquí (dirigida por Vittorio Mussolini) con la revista *Cinema* del crítico de cine y guionista Aristarco. Esta última es parte de las ediciones de *Cinema nuovo*, revista de crítica de cine que nace en 1952. Aristarco se distingue por sus ideas marxistas y por tener influencias del pensamiento de György Lukács y Gramsci. Desde el comienzo, la revista se ha dedicado a los debates sobre el realismo y el neorrealismo italiano.

11. La información sobre el neorrealismo italiano ha sido tomada de los textos de Shiel y Bondanella, y de las discusiones sobre el neorrealismo italiano publicadas por críticos de cine en las revistas italianas *Bianco e Nero*, *Cinema* y *Cinema nuovo*.

12. La situación histórica a la que me refiero es naturalmente la liberación de Italia tras el periodo fascista, el 25 de abril de 1945.

Capítulo dos

1. Los estudiantes latinoamericanos presentes en el CSC en los años cincuenta eran, entre otros, Birri, García Espinosa, Gutiérrez Alea, Puig, García Márquez y Almendros.

2. No traduzco al español los títulos de los cuales no he encontrado traducción.

3. La información sobre la bibliografía y biografía de Zavattini ha sido tomada del Archivo Cesare Zavattini, Biblioteca Panizzi, Reggio Emilia; del Centro Sperimentale di Cinematografia, Roma; y de la página web: www.cesarezavattini.it.

4. Además: "[...] a principios de los '40 fue la idea de los 'Autores asociados,' por entonces vinculada a estrechas relaciones de cine y literatura, uniendo a escritores y guionistas para trabajar como 'grupo,' y en 1944 poco

después de la liberación de Roma, Zavattini estaba entre los promotores de una gran asamblea de cine italiano. [...] Sostuvo [...] la necesidad de que el cine de total invención debía dejar sitio a uno en el que predominara la forma periodística de reflexión subjetiva [...] en relación con la situación histórica y moral que vivía. En agosto de 1945 fue uno de los seis promotores (con Oreste Biancoli, Mario Camerini, Vittorio De Sica, Luchino Visconti, Massimo Ferrara) de una sociedad llamada 'Realizadores Asociados,' como reza en el papel. Cada socio se comprometía a suscribir diez mil liras de capital, en cuotas de mil cada una. La sociedad tendría como objetivo 'toda actividad correspondiente a la búsqueda de argumentos, la preparación literaria, artística y técnica de la producción cinematográfica y su realización concreta, así como otras operaciones inherentes a la industria y el comercio cinematográfico en Italia y en el extranjero, comprendida la participación en actividades de administración'" (Gambetti 45).

5. Para más información, consultar Zavattini, *Neorealismo ecc.*

6. Lattuada inició su carrera cinematográfica como guionista y asistente de dirección en la película de Mario Soldati *Piccolo mondo antico* (1940). En 1943, dirigió su primera película, *Giacomo l'idealista*. También codirigió *Luci del varietà* (1950) con Fellini. Entre otras películas de éxito de Lattuada están: como director, *Il cappotto* (1952), una adaptación de un cuento de Gogol; *L'amore in città* (1953), película en seis episodios que codirige con seis directores como Antonioni, Fellini, Lizzani, Maselli, Dino Risi y Zavattini; y *La lupa* (1953), en la que es director y adapta la novela homónima de Verga.

7. Tras el triunfo de la Revolución en 1959, todos ellos se convierten en las figuras revolucionarias principales en la producción cinematográfica nacional y en el ICAIC. El ICAIC es una institución dedicada a la promoción de la industria cinematográfica cubana que fue creada solo 83 días después del comienzo de la Revolución. Aún hoy día, el principal evento del ICAIC es el Festival Internacional del Nuevo Cine Latinoamericano.

8. El Congreso de Parma fue un evento que se organizó por primera vez en la ciudad de Parma (Emilia Romagna, Italia) por iniciativa de Zavattini en diciembre de 1953. Al congreso fueron directores de cine, guionistas y críticos para discutir el valor y el futuro del neorrealismo.

9. Zavattini declara las motivaciones que lo han llevado a pensar en el proyecto *Italia mia* y que más tarde lo llevarán a pensar en *Cuba mía*: "Può darsi che infine il progetto di *Italia mia* abbia valore soltanto per me, come avviene di certe lettere non spedite che esprimono più sinceramente di quelle spedite il nostro stato d'animo in un certo momento. Quel progetto, che è soltanto un progetto, come la prima idea di un soggetto, e niente di più, ha per me avuto il valore di una dichiarazione d'amore, non solo al mio Paese, ma a tutti i luoghi della terra nei quali abitano almeno due persone. Cominciamo dal mio Paese, dissi, dall'Italia. Era il bisogno di uscire da una geografia o troppo sotterranea o troppo celeste, che sono stati gli estremi tra i quali per molti anni mi è capitato di oscillare. Mi ero accorto di non conoscere l'Italia se non attraverso dei libri o dei preconcetti, e mi pareva

che un paziente inoltrarmi nei luoghi, nelle persone, negli interessi di tutta questa gente che aveva tante cose in comune con me, fosse il solo modo per cercare, goccia nel mare, di entrare nella storia" ("Puede ser que al final el proyecto de *Italia mía* tenga valor solo para mi, como sucede en ciertas cartas sin enviar que expresan de manera más sincera de las que enviamos nuestro estado de animo de ciertos momentos. Ese proyecto, que solo se quedó como proyecto, como la primera idea de un sujeto, y nada más, para mi ha tenido el valor de una declaración de amor, no solo a mi País, sino que a todos los lugares de la tierra en los cuales viven por lo menos dos personas. Empecemos por mi País, me dije, de Italia. Era la necesidad de salir de una geografía demasiado subterránea o demasiado celestial, que han sido los dos extremos entre los cuales he oscilado por muchos años. Me había dado cuenta que no conocía Italia, que la conocía solo a través de los libros o de preconceptos, y me parecía que avanzar pacientemente en los lugares, en las personas, en los intereses de toda esta gente que tenía tantas cosas en común conmigo, fuera la única manera de tratar, gota en la mar, de entrar en la historia"; www.fondazioneunpaese.org).

10. *Cuba baila* es una mezcla entre el melodrama y el documental musical que habla de la historia de una familia burguesa, del drama de no tener suficiente dinero para la fiesta de quinceañera de su hija, y del miedo de cómo esto afectará su condición y posición social. Esta película probablemente quiso ser la respuesta revolucionaria al documental musical de Sabá Cabrera Infante, *P.M.* (1961), que fue censurado por la Revolución. A pesar de terminar *Cuba baila* antes, el ICAIC decidió esperar para estrenarla hasta después de *Historias de la Revolución*. Estas obras fueron los primeros largometrajes producidos por la Revolución, por lo tanto era mejor empezar con una película histórica sobre el triunfo que dejara una memoria histórica coherente con la línea revolucionaria.

11. Durante mi investigación, he encontrado los guiones de los cortometrajes y las cartas sobre estos proyectos en el Archivo Zavattini en la Biblioteca Panizzi, Reggio Emilia. La mayoría de estos proyectos no se llevaron a cabo por falta de dinero o porque existían proyectos más importantes, o se convirtieron en proyectos futuros. Estos cortos son inéditos. A pesar de que no se hayan filmado, nunca se han analizado los guiones y por ende nunca se ha escrito sobre ellos.

12. La información sobre estos proyectos nunca realizados que Zavattini discutió con los cubanos durante su tercera visita a La Habana en 1959 las he tomado de *un dossier* en la revista italiana *Bianco e Nero*, no. 6, 1999. En la revista se documenta la presencia de diecisiete tratamientos disponibles en el Fondo documental Zavattini del ICAIC. Sin embargo, durante mi investigación en el ICAIC no he encontrado estos sujetos. En cambio, sí he podido consultarlos en el Archivo Cesare Zavattini de la Biblioteca Panizzi. El archivo guarda la documentación relacionada a las discusiones sobre estos tratamientos y la libreta en donde se escribieron. Finamente, los tratamientos guardados en el Archivo de la Biblioteca Panizzi solo son catorce, frente a los

diecisiete citados por el dossier en *Bianco e Nero*. Los tratamientos que faltan de la Biblioteca Panizzi son los siguientes: *Habana hoy*; *Artistas cubanos*; *¿Quién es?* La dificultad de reconstruir y encontrar todos los sujetos se debe evidentemente al hecho de que nunca se produjeron o se investigó sobre ellos.

13. Togliatti (Génova, 26 de marzo de 1893–Yalta, 21 de agosto de 1964) fue un político italiano que sirvió como secretario general del Partido Comunista Italiano desde 1927 hasta su muerte en 1964.

14. Los datos sobre las colaboraciones de los dos cubanos mientras vivían en Roma los he encontrado en los archivos del CSC de Roma. Además, en la videoteca de la escuela he podido conseguir los cortometrajes rodados por Gutiérrez Alea y de Almendros como examen final. De los archivos también sale a relucir que García Espinosa participó como ayudante durante el rodaje de *La ciociara* de De Sica. Finalmente, la participación en los congresos de Togliatti y el encuentro con el protagonista de *Ladri di biciclette* los cuenta García Espinosa en varias entrevistas y ensayos publicados en números de la revista *Cine Cubano* de los cuales hablaré más a fondo en el próximo capítulo.

Capítulo tres

1. Es en ese momento que la Sociedad Cultural Nuestro Tiempo produce el documental *El Mégano* (1955), dirigido por García Espinosa, con la colaboración de Gutiérrez Alea. *El Mégano*, que fue secuestrado por la dictadura de Batista, fue la primera obra de corte neorrealista producida tras el regreso a la isla de Gutiérrez Alea y García Espinosa. Hablo en detalle de *El Mégano* en el capítulo 4.

2. *Esta tierra nuestra* es un cortometraje de veinte minutos sobre la reforma agraria hecha por la Revolución. Estrenado en 1959, este corto es el primer ejemplo de la producción del cine de propaganda usado por la Revolución. La producción cinematográfica revolucionaria empieza a usar el lenguaje visual y cinematográfico para educar a las masas. En el caso de *Esta tierra nuestra*, el objetivo es explicar la urgencia de la reforma agraria que lleva a cabo la Revolución para cambiar la base económica del país en busqueda del desarrollo económico nacional.

3. Pongo "neorrealismos" en plural porque me refiero aquí a la dificultad de Tomás Gutiérrez Alea de trabajar con los maestros más importantes del neorrealismo (como Martelli), desconociendo la evolución que estos habían tenido dentro del neorrealismo. Como ya he citado varias veces, especialmente en el primer capítulo, a partir de los años cincuenta el neorrealismo en Italia se divide y multiplica en diferentes escuelas que leen e interpretan el neorrealismo de varias maneras. Por lo tanto, el director cubano no está lidiando con una estética, sino con muchas, no con *un* neorrealismo, sino con *varios* "neorrealismos." El neorrealismo que él había aprendido en Italia, ya no es el neorrealismo de Zavattini, pero tampoco es el neorrealismo más experimental de Martelli. Hablaré más en detalle de *Historias de la Revolución* en el capítulo 5.

4. El *Free Cinema* es un movimiento cinematográfico británico que nace en 1956 y se prolonga a lo largo de toda la década del sesenta. Como otras estéticas cinematográficas de estos años, se caracterizaba por implementar una estética realista en el cine de ficción y en el cine documental, ocupándose de retratar historias inspiradas en lo cotidiano y comprometida con la realidad social. Como he mencionado en la Introducción y en el capítulo 1, ya desde los años treinta el cine ruso, el cine fascista y el antifascista, la estética neorrealista, y el *New Wave*, entre otras estéticas, se empeñaban, con sus debidas diferencias, a oponerse a la artificialidad narrativa de Hollywood.

5. *Casta de roble* (1954) de Alonso, es un drama sobre una joven mujer del campo que se queda embarazada de un hombre adinerado. El abuelo de la familia con dinero, propietario de la finca donde la mujer trabaja, se queda con el niño para educarlo. Tras algunos años, la madre se casa con otro campesino y queda embarazada de un segundo hijo que rechaza hasta que los dos hermanos luchan el uno contra del otro y la madre entiende que ama a los dos hijos. En *Hotel Tropical* (o *Me gustan todas*; 1954), Ortega dirige una coproducción cubano-mexicana, auspiciada por la Cinematográfica Mexicana y la productora Continental. Contó en el reparto con la célebre vedette Rosita Fornés, Adalberto Martínez (Resortes), Eulalio González (Piporro), los cómicos argentinos Dick y Biondi, Joan Page, Rosa Elena Durgel y en las partes musicales intervinieron el Trío de Servando Díaz y la Orquesta Sonora Matancera. Es una comedia de enredos filmada casi en su totalidad en el Hotel Comodoro de La Habana, donde un rico hacendado mexicano viaja a la capital cubana en busca de su hija perdida.

6. Me refiero aquí al material encontrado durante mi investigación en La Habana y en Italia.

7. En esta sección incluyo solo las cartas que Gutiérrez Alea escribió para Zavattini en italiano. En otras partes del libro analizo otras cartas escritas en castellano. La razón por la cual aquí me enfoco solo en las cartas en italiano es porque, a mi modo de ver, estas dejan entender de manera más precisa los orígenes de la relación entre los dos hombres, el acercamiento del cubano a la estética neorrealista y las maneras en que el neorrealismo italiano plasmó la praxis cinematográfica del director cubano.

8. En el contexto de este libro que se limita a Gutiérrez Alea y a García Espinosa, digo que Gutiérrez Alea fue el único en usar el italiano para comunicarse con Zavattini. En realidad el director de fotografía Almendros mandó varias cartas en italiano a Zavattini, como también a veces el ICAIC le mandaba notas al director en su idioma por autores o traductores a veces no identificados. Sin embargo, el uso del italiano no era común y el idioma oficial de comunicación era el castellano la mayoría de las veces. El caso de Gutiérrez Alea sigue siendo diferente en mi opinión.

9. En una carta de Almendros para Zavattini, el cineasta le cuenta al italiano que el ICAIC le ha dado el cargo de traductor de las cartas que lleguen de Italia. La carta es del 24 de octubre de 1959. El documento se encuentra en el Archivo Zavattini en la Biblioteca Panizzi.

10. El próximo cubano que estudió en el CSC es Almendros (1956 a 1957). Almendros se matriculó en un curso de óptica, y coincidió en la escuela con el escritor argentino Puig, que estaba matriculado en un curso de dirección pero abandonó la escuela en mayo 1957 por problemas económicos. Estos datos son del archivo del CSC de Roma.

11. En su libro *A Man with A Camera* (1980), Almendros cuenta cómo decide ir a estudiar al CSC tras escuchar los cuentos de García Espinosa y de Gutiérrez Alea.

12. El documento de esta ponencia se encuentra en el archivo Cesare Zavattini en la Biblioteca Panizzi de Reggio Emilia.

13. El documento cuenta con una doble numeración de las páginas: una escrita a máquina (probablemente de cuando se escribió), y otra escrita a mano (probablemente a la hora de archivar el documento en el Archivo Zavattini). Pongo la numeración de esta manera: primero la numeración a máquina en cursiva, mientras que el segundo número se refiere a la numeración escrita a mano probablemente añadida en un segundo momento.

Capítulo cuatro

1. La información sobre el estreno de *Sogno di Giovanni Bassain* en Cuba está en el libro de Juan Antonio García Borrero, *El primer Titón* (2016). Durante mis investigaciones en La Habana en 2011 no encontré esta información y en Italia en el CSC de Roma me dijeron que el corto nunca había dejado la escuela. Por lo tanto, no sé que versión del filme se enseñó en esa ocasión. También, cabe especificar que el capítulo de García Borrero sobre "El sueño de Giovanni Bassain" no ofrece un análisis de la película y el significado de ella dentro del contexto del momento o en la perspectiva futura del desarrollo cinematográfico de Gutiérrez Alea, como se propone en este trabajo, sino que resume la experiencia italiana de Gutiérrez Alea e incluye un resumen de la trama de la película. Finalmente, habla de las palabras pronunciadas por García Espinosa durante el evento. La mayoría de la información incluida en el capítulo es más bien histórica y la mayoría viene de otras publicaciones y entrevistas.

2. Este reglamento está indirectamente declarado en el archivo de la lista de ex-estudiantes del CSC de 1935 a 2010. En la apertura, el documento declara que la lista es para aquellos estudiantes que han participado en el objetivo de la escuela: "Da settantacinque anni abbiamo un solo grande obbiettivo: scoprire e formare giovani talenti che contribuiscano al successo del cinema italiano" ("Desde hace setenta y cinco años tenemos un único objetivo: el de descubrir y formar jóvenes talentos que contribuyan al éxito del cine italiano"). Tal declaración, a mi ver, aclara que la incorporación de estudiantes extranjeros se efectuaba en la escuela solo para que estos enriquecieran la producción de cine italiana. La intención no era aportar conocimiento y mérito al extranjero, sino atraer nombres extranjeros a la escuela para convertirse en un centro cultural internacional. A la vez, no era conveniente que los nombres extranjeros aparecieran en roles primarios

para que se destacaran los nombres de los jóvenes cineastas italianos. Tanto Gutiérrez Alea como García Espinosa, y años más tarde Almendros, se quejaron repetidamente de esta regla en varios escritos que he encontrado durante mi investigación en el Archivo Cesare Zavattini en la Biblioteca Panizzi y en la Biblioteca del CSC.

3. Según la lista de los matriculados en el CSC, seguida por los años y las especializaciones de cada estudiante que participó en *Sogno di Giovanni Bassain.* Actores: Nando Cicero (1954); Livia Contardi (1954); Claudio Coppetti (1954); Elio Guarino (1953); Marco Guglielmi (1953); Fulvia Lumachi (1952); Giulio Paradisi (1954); con participación de: Michele Simone (1953) y Pasquale Nigro (no se conoce el año de Nigro, solo aparece un Nigro Filippo pero este entró en la escuela en 1994); secretaria de edición: Giuliana Scappino (1952); director de producción: Giuseppe Orlandini (1953, está matriculado en el curso de dirección); escenografía: Paolo Falchi (1954); vestuario: Luciana Angelini (1953); camarógrafo: Giancarlo Pizzirani (1953); fotografía: Giancarlo Cecchini (1953); asistente: Vitaliano Natalucci (no ha sido encontrado en el elenco del CSC, sin embargo, ha trabajado en numerosas películas desde comienzos de los años sesenta como director de la fotografía, asistente, y director); fotografía: Giuliano Santi (1953); técnico de sonido: Romano Mergè (1953).

4. La cita proviene de los textos que el poeta, pintor, músico y arquitecto inglés Blake (1757–1827) incluyó en el grabado titulado *Laocoonte* (1820), en los que explica la relación entre el arte y la religión. Laocoonte, el sacerdote troyano que rendía culto a Apolo, aparece devorado, junto con sus dos hijos, por dos serpientes marinas. El grabado de Blake reproduce el famoso grupo escultórico que se conserva en el Vaticano.

5. En mi opinión, la elección de la cita que abre el corto es emblemática. Blake fue un poeta y artista ecléctico en la Inglaterra de fines del siglo XVIII famoso por su oposición a las clases altas y todo abuso de poder. Inspirado por las revoluciones americana y francesa, Blake era liberal en sus visiones sexuales y religiosas y se preocupaba por los efectos de la Revolución industrial en la Inglaterra. Este parecía estar en sintonía con los ideales izquierdistas de la resistencia de Italia tras la Segunda Guerra Mundial y por ende con los ideales del neorrealismo en su preocupación social y de igualdad entre los hombres. Blake es la cita perfecta para abrir una película de un izquierdista como lo era Gutiérrez Alea. También, Blake fue uno de los precursores, si no el iniciador, del romanticismo, y a la vez un escritor que tenía una mitología personal que aparece en gran parte de sus escritos. El romanticismo de Blake contrapone el campo a la ciudad, encontrando en la naturaleza la clave para recuperar la perdida inocencia del hombre. La ambientación de *Sogno di Giovanni Bassain* responde a esta estética medio bucólica-surreal en los momentos del sueño en contraposición a la periferia de las clases marginales que eran el centro de atención neorrealista.

6. Desafortunadamente este es un artículo encontrado en el archivo del ICAIC y no tenía la página con las referencias bibliográficas. Sin embargo,

hay varias otras entrevistas en las cuales García Espinosa expresa ideas parecidas en relación al neorrealismo italiano. Por ejemplo, en una entrevista con Burton publicada en el libro *Cinema and Social Change in Latin America: Conversations with Filmmakers* (1986) se encuentra una declaración parecida. He elegido esta cita a pesar de la falta de datos bibliográficos porque es una conversación reciente que muestra que hay una consistencia en la manera de pensar en el neorrealismo por parte de estos dos directores cubanos.

7. La primera conferencia a la que se refería era la charla titulada "Neorrealismo y cine cubano" que dio García Espinosa en junio de 1954; la segunda conferencia "Realidades del cine en Cuba," la tuvo Gutiérrez Alea en junio de 1954. En ambas conferencias los directores explicaban lo fundamental que era la estética neorrealista para encontrar su propia cinematografía nacional.

8. Este número de *Carteles* se encuentra disponible en la biblioteca del Museo de Bellas Artes en La Habana, Cuba.

9. La sensibilidad lumínica de una emulsión, es decir, su capacidad para registrar la luz en el fotograma es medida por la escala ASA. Cuanto mayor sea su valor ASA, mayor será la sensibilidad, y menos luz necesitará para capturar la imagen. El neorrealismo italiano emplea gran cantidad de luz natural, por eso prefería el 25 ASA, de mayor velocidad que el de 16 ASA. Los años cincuenta van a significar la eclosión del cine naturalista europeo y, al mismo tiempo, la rápida mejora de la sensibilidad de las películas. En 1959 llega el 50 ASA, que dobla la velocidad. Pero a mayor velocidad, mayor grano (las pequeñas imperfecciones de la textura fotográfica). Así que en 1962 apareció el 50 ASA con grano fino. Para más información sobre el uso de la luz consultar Ansel Adams, *Il negativo*.

10. El ASA es el acrónimo que se aplica a la cantidad de luz necesaria para exponer correctamente la película. Corresponde al *American Standards Association*, claramente traducido como, asociación americana de normalización. El método de exposición fotográfica establecido por esta asociación dio pie al sistema de velocidad de películas de uso más estandarizado creado por la organización internacional para la normalización (ISO) en 1987.

Capítulo cinco

1. Las historias de José Miguel García Ascot se usaron más tarde en el filme *Cuba 58*, un largometraje de ficción realizado en 1962 y producido por el ICAIC, con una duración de 78 minutos. Siguiendo la estructura de *Historias de la Revolución, Cuba 58* consiste en tres cuentos que exponen los sucesos acaecidos en la Cuba de 1958. Los títulos de los capítulos son: "Un día de trabajo," "Los novios" y "Año nuevo." El director de fotografía de los primeros dos episodios es Martelli. García Espinosa trabajó en el guion del tercer episodio.

2. Muchos estudios sobre la memoria como evento cultural, las maneras en que las sociedades recuerdan y cómo se construye la memoria colectiva

se centran sobre las prácticas de cómo la memoria se transmite a través del ritual y de la tradición. Sobre tales estudios se puede leer de Paul Connerton, *How Societies Remember* (1989), donde el autor argumenta que las imágenes y conocimientos colectivos del pasado sobreviven gracias a los rituales y al elemento performero del ritual, y que la memoria performativa necesita ser corporal para ser efectiva. También se puede leer de Maurice Halbwachs, *On Collective Memory* (1992), donde el autor explora la construcción social de la memoria y cómo se usan imágenes mentales para la reconstrucción del pasado y para mantenerlo vivo en la memoria colectiva. Mi lectura de la construcción de la memoria en el pueblo cubano tras el triunfo de la Revolución va en esta dirección. A través del cine (entre otras artes visuales) la constante representación y reconstrucción de los eventos acerca de la Revolución busca construir una memoria histórica que (re)empiece la historia nacional desde el año cero. Uno de los objetivos más auspiciados por la Revolución es de hecho borrar todo lo que había ocurrido antes de la Revolución para validar y totalizar el valor de una única historia nacional que mereciera la pena contar y representar. En este sentido, me refiero aquí al trato y a la construcción histórica de la memoria colectiva en la Cuba posrevolucionaria siguiendo el marco teórico de Connerton y Halbwachs.

3. Adopto aquí la teoría de Carl Schmitt de la construcción del enemigo para construir los nacionalismos. En su teoría política, Schmitt explica cómo las sociedades necesitan el concepto del enemigo para la construcción del nacionalismo. De esta manera, un país puede lograr un equilibrio político basado en la construcción del enemigo; sin enemigo no puede haber Estado y no puede haber política. El concepto de *amigo-enemigo* parece ser una condición necesaria para la política y el nacionalismo. Crear acuerdo popular sobre quién es el enemigo y quién es el *otro* permite al estado establecer y reafirmar quién es *nosotros*. Sin embargo, la definición del *nosotros* no puede prescindir de la definición del enemigo. Reconocer y establecer quién es el enemigo es indispensable al *nosotros*. Sobre el concepto del enemigo de Schmitt consultar *The Concept of the Political*; y "El criterio amigo-enemigo en Carl Schmitt ..." de María Concepción Delgado Parra.

4. No sé qué distribución tuvo en Cuba *Un solo verano de felicidad*. Por lo tanto, no sé si el público estaba familiarizado con la trama tanto como para ver un parecido o leer la metáfora que yo leo aquí. Así que puede ser que el título, más que la trama, representara el mensaje visible para la mayoría de los espectadores de haber acabado con una época que por la mayor parte del tiempo había sido infeliz, en donde la trama solo sería un detalle más para aquellos que conocían la película.

5. Aquí hay dos vertientes de historia revolucionaria: la sierra y el llano. El ataque al palacio lo llevó a cabo el Directorio Revolucionario, una organización fundada el 24 de febrero de 1956 por José Antonio Echevarría, presidente de la Federación Estudiantil Universitaria y que fue la más arriesgada en cuanto a la lucha revolucionaria. El capítulo dos, "Rebeldes," es el del 26 de julio de la Sierra, la facción de Fidel. La historiografía revolucionaria se dividirá en estos dos bandos: el Directorio y la Sierra. La Sierra desplazó

al Directorio, y de hecho los puso en prisión, o fueron exilados. Por lo tanto, la creación de estos dos capítulos en la película puede ser un intento temprano de Gutiérrez Alea de tratar de ser neutral frente a los dos bandos en un momento en el que todavía las cosas no se veían claras.

6. Esta información la he aprendido en las cartas encontradas durante el proceso de investigación en el Archivo Cesare Zavattini en Italia.

7. La reconstrucción de las conversaciones epistolares de Zavattini con los cubanos exclusivamente sobre *El joven rebelde* se dan entre 1960 y 1962, recorrido epistolar que ha sido posible reconstruir a través de la investigación en el Archivo Zavattini, Biblioteca Panizzi, Reggio Emilia. Todas las traducciones al español son mías.

8. Estos dos proyectos son parte de una lista de 17 cortometrajes que Zavattini empieza a trabajar con los cubanos. Ninguno de ellos se filmó; sin embargo, todos los guiones con las reflexiones y las explicaciones de Zavattini se encuentran en el Archivo Zavattini. Hablo de estos proyectos en el segundo capítulo.

9. "Italianos buena gente" es una expresión con la que los italianos se identificaron a partir de la segunda posguerra, gracias a la producción cinematográfica neorrealista que contaba historias de las víctimas sociales que tenían que sobrevivir a su pobreza y desespero. Sin embargo, es una definición que se arraiga en la cultura italiana sobre todo a raíz de la película ítalo-rusa producida en 1964 con el mismo título. En la película se hace hincapié en la diferencia entre los alemanes y los italianos a través de una trama que protagoniza y retrata a los italianos como generosos y solidarios hacia el prójimo. De alguna manera el título casi distinguía de manera racial los italianos de los alemanes. Esta definición está muy presente en el imaginario colectivo nacional. No obstante, también ha sido una manera de "cancelar" el pasado colonial del país y de hacer invisibles las actitudes históricas, sociales y políticas de matiz racistas.

10. Maselli es un director de cine neorrealista nacido en Roma en 1930. Se graduó del CSC y trabajó desde 1949 con Visconti, Zavattini y Antonioni, entre otros. Su producción era tanto documental como de ficción y siempre en sus obras se ocupaba de temas sociales. No hay mucho material de sus contactos con Cuba, pero en varias cartas se cita la posibilidad de mandarlo a trabajar a la isla. A la vez, en varias obras, entre las cuales figuran *I delfini* (1960) y *Gli indifferenti* (1964), Maselli eligió entre los actores protagonistas al actor cubano Tomás Millán, el cual tuvo una carrera extensa como actor en Italia (no solo con Maselli) desde los años cincuenta en adelante.

11. En Italia se define "garibaldino" cualquier soldado que adopta los ideales de libertad de Giuseppe Garibaldi, militar y héroe nacional que tuvo un rol fundamental en la liberación y unidad de Italia. Sin embargo, también se define "garibaldino" a aquellos soldados que combatieron en la Resistencia tras la Segunda Guerra Mundial. Zavattini quiere que Pedro sea garibaldino en su instinto luchador por la justicia y la libertad de su país.

12. Considero la definición de la isla de Cuba como un cuerpo único y homogéneo según lo describe Magali Muguercia en su artículo "The Body

and Its Politics in Cuba of the Nineties." A pesar de que la autora se refiera a ello en los años noventa, me parece que fue un concepto que la Revolución pensó y estableció desde su triunfo en 1959.

Conclusión

1. Me refiero aquí al ensayo de López "Revolution and Dreams: The Cuban Documentary Today" de 1992, y al artículo "Film and Revolution in Cuba" de Burton publicado en el trabajo de Michael T. Martin, *New Latin American Cinema*. Las dos estudiosas también reiteran estas ideas sobre el documental en Cuba en otros trabajos más recientes.

2. Pienso sobre todo en *Roma città aperta* de Rossellini. Rodada en 1945, se considera la primera película de la tradición neorrealista. Buenos ejemplos fueron también *Paisà* (1946) del mismo director; o *Ladri di biciclette* (1948) de De Sica. Muchos más podrían ser los ejemplos de una cinematografía que escogía la ficción para hablarle a su público y ofrecer un espacio de reflexión, crítica y educación a través del cine.

Bibliografía

Abruzzese, Asor Rosa y otros. *Cinema e letteratura del neorrealismo*, editado por Giorgio Tinazzi y Marina Zancan. Marsilio Editori, 1990.

Adams, Ansel. *Il negativo*, Zanichelli, 1987.

Aguirre, Mirta. "Realismo, realismo socialista y la posición cubana." *Estudios literarios*. Editorial Letras Cubanas, 1981, pp. 424–67.

———. "Sobre el neorrealismo italiano." *Estudios literarios*. Editorial Letras Cubanas, 1981, pp. 398–423.

Almendros, Néstor. *A Man with a Camera*. traducido por Rachel Phillips Belash. Farrar, Straus, Giroux, 1984.

———. Carta a Cesare Zavattini. 24 oct. 1959. Documento del Archivo Cesare Zavttini, Biblioteca Panizzi, Reggio Emilia, Italia.

Álvarez Conde, José. "¿Qué es hoy la Ciénaga de Zapata?." *Carteles* no. 47, nov. 21, 1952, pp. 74–75.

Archivo Cesare Zavattini. www.cesarezavattini.it/. Último acceso: Sept. 2016.

Arendt, Hannah. *On Revolution*. Penguin Books, 2006.

Aristarco, Guido. *Da* Roma città aperta *alla* Ragazza di Bube. *Cinema 5*. Ed. Cinema Nuovo, 1965.

Barnard, Timothy. "Form and History in Cuban Film." *New Latin American Cinema*, vol. 2, editado por Michael T. Martin. Wayne State UP, 1997, pp. 143–54.

Bhabha, Homi. *The Location of Culture*. Routledge, 1994.

———. "The Postcolonial and the Postmodern: The Question of Agency." *The Cultural Studies Reader*, editado por Simon During. Routledge, 1999, pp. 189–209.

Birri, Fernando. "Cesare Zavattini. Una vida en muestra." *Cine cubano* no. 155, nov. 2002, pp. 35–50.

Blake, William. Appendix to the Prophetic Books. From Blake's Engraving of the Laocoon. https://en.m.wikisource.org/wiki/Laocoon_ (Blake)?fbclid=IwAR3aYw0jE_E8LpfDH570-ibn7vY8h6noJw-9wvvsayBl9x8i7fDqTR-kTmGg. Último acceso: Dic. 2019.

Bondanella, Peter. *Italian Cinema. From Neorealism to the Present*. Frederick Ungar Publishing Co., 1983.

Burton, Julianne. *Cinema and Social Change in Latin America: Conversations with Filmmakers*. U of Texas P, 1986.

———. "Film and Revolution in Cuba." *New Latin American Cinema* vol. 2, editado por Michael T. Martin. Wayne State UP, 1997, pp. 123–142.

Burton, Julianne. *The New Latin American Cinema. An Annotated Bibliography of Sources in English, Spanish and Portuguese: 1960–1980*. Smyrna Press, 1983.

Cabrera Infante, Guillermo. *Un oficio del siglo veinte*. Ediciones R, 1963.

Calvino, Italo. *Il sentiero dei nidi di ragno*. Mondadori, 2013.

Caminati, Luca. "The Role of Documentary Film in the Formation of the Neorealist Cinema." *Global Neorealism: The Transnational History of a Film Style*, editado por Robert Sklar y Saverio Giovacchini. UP of Mississippi, 2013, pp. 52–67.

Castillo, Luciano. *A contraluz*. Editorial Oriente, 2005.

Castro, Fidel. "Palabras a los intelectuales." Consejo Nacional de Cultura, 1961.

Centro Sperimentale di Cinematografia. www.snc.it/. Último acceso: Nov. 2016.

Chanan, Michael. *The Cuban Image*. BFI Publishing, Indiana UP, 1985.

———. *The Cuban Cinema*. U of Minnesota P, 2004.

———. "¿¿¿Es el documental un género???" *Cine Cubano* no. 158, segundo semestre de 2005, pp. 58–62.

———. *The Politics of Documentary*. British Film Institute, 2008.

Chandler Daniel y Rod Munday. *A Dictionary of Media and Communication*. Oxford UP, 2011.

Chávez, Rebeca. "… Nunca vi a Zavattini." *Cine Cubano* no. 155, nov. 2002.

Connerton, Paul. *How Societies Remember*. Cambridge UP, 1989.

Crespo, Cecilia. "Entrevista a Julio García Espinosa en ocasión del aniversario de El Mégano." 20 de sept. 2006. Artículo sin referencias bibliográficas encontrado en el archivo del ICAIC, La Habana, Cuba.

Crowder-Taraborrelli, Tomás F. "A Stonecutter's Passion: Latin American Reality and Cinematic Faith." *Italian Neorealism and Global Cinema*, editado por Laura E. Ruberto y Kristi M. Wilson. Wayne State UP, 2007, pp. 128–143.

Deleuze, Gilles y Félix Guattari. *A Thousand Plateaus: Capitalism and Schizophrenia*. U of Minnesota P, 1987.

Delgado Parra, María Concepción. "El criterio amigo-enemigo en Carl Schmitt. El concepto de lo político como una noción ubicua y desterritorializada." *Cuadernos de Materiales*, no. 14, 2001, pp. 175–183.

Di Nolfo, Ennio. "Intimations of Neorealism in the Fascist *Ventennio*." *Re-viewing Fascism: Italian Cinema, 1922–1943*, editado por Jacqueline Reich y Piero Garofalo Piero. Indiana UP, 2002, pp. 83–102.

Douglas, María Eulalia. *Catálogo de cine cubano 1897–1960*. Ediciones ICAIC, 2008.

Ďurovičová, Nataša y Kathleen Newman, editoras. *World Cinema, Transnational Perspectives*. Routledge, 2010.

Feijóo Samuel. *Juan Quin Quin en Pueblo Mocho*. Letras Cubanas, 2001

Fernández Henry, D. I. Grossvogel, Emir Rodriguez Monegal y Isabel C. Gómez. "3/on 2 Desnoes Gutiérrez Alea." *Diacritics* vol. 4, no. 4, Winter, 1974, pp. 51–64.

Ferrero Adelio, y Guido Oldrini. *Da Roma città aperta alla Ragazza di Bube. Parte seconda. Ripensamenti e restaurazione. Cinema 5*. Ed. Cinema Nuovo, 1965.

Ferrero Nino, Jotti Rolando. " Lizzani e Pratolini. Cinema e letteratura: dalla cronaca all'alienazione." *Cinema domani*, Milano, anno I, genn.-febbr. 1962.

"Festival Internacional del Nuevo Cine Latinoamericano (11th: 1989: La Habana, Cuba)." *Cine\Latinoamericano años 30–40–50/XI Festival Internacional del Nuevo Cine Latinoamericano*. Dirección General de Actividades Cinematográficas, Coordinación de Difusión Cultural, UNAM, 1990, pp. 51–64.

Fondazione Luzzara Un Paese. www.fondazioneunpaese.org/. Último acceso: Feb. 2017.

Fornet, Ambrosio. *Alea: una retrospectiva crítica*. Editorial Letras Cubanas, 1987.

———. "El misterio García Espinosa." *Cine Cubano* no. 158, segundo semestre de 2005.

Francese, Joseph. "The Influence of Cesare Zavattini on Latin American Cinema: Thoughts on *El joven Rebelde* and *Juan Quin Quin*." *Quartely Review of Film and Video* no. 24, 2007, pp. 431–44.

Gambetti, Giacomo. *Zavattini mago y técnico*. Traducido por Reynaldo González, Ediciones ICAIC, 2002.

García Borrero, Juan Antonio. *El primer Titón*. Editorial Oriente, 2016.

García Espinosa, Julio. *Algo de mí*. Ediciones ICAIC, 2009.

———. Carta a Cesare Zavattini. 14 de ago. 1955. Documento del Archivo Cesare Zavattini, Biblioteca Panizzi, Reggio Emilia, Italia.

———. Carta a Cesare Zavattini. 22 de jun. 1960. Documento del Archivo Cesare Zavattini, Biblioteca Panizzi, Reggio Emilia, Italia.

———. Carta a Cesare Zavattini. 14 de sept. 1960. Documento del Archivo Cesare Zavattini, Biblioteca Panizzi, Reggio Emilia, Italia.

García Espinosa, Julio. Carta a Cesare Zavattini. 28 de feb. 1961. Documento del Archivo Cesare Zavattini, Biblioteca Panizzi, Reggio Emilia, Italia.

———. Carta a Cesare Zavattini. 8 de jun. 1961. Documento del Archivo Cesare Zavattini, Biblioteca Panizzi, Reggio Emilia, Italia.

———. *Un largo camino hacia la luz.* Casa de las Américas, 2002.

———. "Memorie e ritorni." *Bianco e Nero*, Roma, anno LX, no. 6., nov.–dic. 1999, pp. 58–62.

———. "El neorrealismo y el cine cubano." Conferencia pronunciada el 17 de jun. de 1954 en la Sociedad Cultural Nuestro Tiempo, La Habana, Cuba. Documento inédito del Archivo Cesare Zavattini, Biblioteca Panizzi, Reggio Emilia, Italia.

———. *Por un cine imperfecto.* Hablemos de cine no. 55–56., sept.–dic. 1970.

———. "Recuerdos de Zavattini." *Cine Cubano* no. 155, nov. 2002, pp. 60–65.

García Espinosa, Julio y Naito López. *A cuarenta años de Por un cine imperfecto de Julio García Espinosa.* Cinemateca de Cuba Ediciones ICAIC, 2009.

García Espinosa Julio y Cesare Zavattini. *El joven rebelde.* Ediciones ICAIC, 1964.

García Márquez, Gabriel. "Zavattini? Mai sentito. Un testimonio de Gabriel García Márquez." *Cine Cubano* no. 155, nov. 2002, pp. 32–34.

García Mesa, Héctor y Eduardo Manet. "Una entrevista con Cesare Zavattini." *Cine Cubano*, no. 1, enero 1960, pp. 38–42.

Giovacchini, Saverio. "Living in Peace after the Massacre. *Neorealism, Colonialism, and Race.*" *Global Neorealism: The Transnational History of a Film Style*, editado por Giovacchini Saverio y Robert Sklar. UP of Mississippi, 2013, pp. 141–159.

Giovacchini, Saverio y Robert Sklar, eds. *Global Neorealism: The Transnational History of a Film Style.* UP of Mississippi, 2013.

———. "The Geography and History of Global Neorealism." *Global Neorealism: The Transnational History of a Film Style*, editado por Giovacchini Saverio y Robert Sklar. UP of Mississippi, 2013, pp. 3–15.

Glissant, Édouard. *Poetics of Relation.* traducido por Betsy Wing. U of Michigan P, 2006.

Guevara, Alfredo. Carta a Cesare Zavattini. 19 de jun. 1954. Documento del Archivo Cesare Zavattini, Biblioteca Panizzi, Reggio Emilia, Italia.

———. Carta a Cesare Zavattini. 2 de abr. 1955. Documento del Archivo Cesare Zavattini, Biblioteca Panizzi, Reggio Emilia, Italia.

———. Carta a Cesare Zavattini. 4 de mayo 1955. Documento del Archivo Cesare Zavattini, Biblioteca Panizzi, Reggio Emilia, Italia.

———. Carta a Cesare Zavattini. Mayo 1955 [sin día]. Documento del Archivo Cesare Zavattini, Biblioteca Panizzi, Reggio Emilia, Italia.

———. Carta a Cesare Zavattini. 6 de dic. 1955. Documento del Archivo Cesare Zavattini, Biblioteca Panizzi, Reggio Emilia, Italia.

———. Carta a Cesare Zavattini. 6 de jun. 1960. Documento del Archivo Cesare Zavattini, Biblioteca Panizzi, Reggio Emilia, Italia.

———. Carta a Cesare Zavattini. 29 de ago. 1960. Documento del Archivo Cesare Zavattini, Biblioteca Panizzi, Reggio Emilia, Italia.

———. Carta a Cesare Zavattini. 1 de marzo 1961. Documento del Archivo Cesare Zavattini, Biblioteca Panizzi, Reggio Emilia, Italia.

———. Carta a Cesare Zavattini. 30 de mayo 1961. Documento del Archivo Cesare Zavattini, Biblioteca Panizzi, Reggio Emilia, Italia.

———. Carta a Cesare Zavattini. 13 de sept. 1961. Documento del Archivo Cesare Zavattini, Biblioteca Panizzi, Reggio Emilia, Italia.

———. Carta a Cesare Zavattini. 10 de nov. 1961. Documento del Archivo Cesare Zavattini, Biblioteca Panizzi, Reggio Emilia, Italia.

———. Carta a Cesare Zavattini. 10 de mayo 1963. Documento del Archivo Cesare Zavattini, Biblioteca Panizzi, Reggio Emilia, Italia.

———. *Ese diamantino corazón de la verdad. Cartas y correspondencia.* Iberoautor Promociones Culturales, 2002.

———. Nota a Cesare Zavattini. 1961 [sin día]. Documento del Archivo Cesare Zavattini, Biblioteca Panizzi, Reggio Emilia, Italia.

———. Telegrama a Cesare Zavattini. 1962 [sin día]. Documento del Archivo Cesare Zavattini, Biblioteca Panizzi, Reggio Emilia, Italia.

Gutiérrez Alea, Tomás. Carta a Cesare Zavattini. 20 de abr. 1955. Documento del Archivo Cesare Zavattini, Biblioteca Panizzi, Reggio Emilia, Italia.

———. Carta a Cesare Zavattini. 27 de mayo 1956. Documento del Archivo Cesare Zavattini, Biblioteca Panizzi, Reggio Emilia, Italia.

———. Carta a Cesare Zavattini. 14 de oct. 1959. Documento del Archivo Cesare Zavattini, Biblioteca Panizzi, Reggio Emilia, Italia.

———. *Dialéctica del espectador.* UNEAC, 1982.

———. "Qué viva Cuba!." *Cinema Nuovo*, no. 151, magg.–giugno 1961, pp. 205–206.

Gutiérrez Alea, Tomás. "Realidades del cine en Cuba." Conferencia pronunciada el 17 de jun. de 1954 en la Sociedad Cultural Nuestro Tiempo, La Habana, Cuba. Documento inédito del Archivo Cesare Zavattini, Biblioteca Panizzi, Reggio Emilia, Italia.

Halbwachs, Maurice. *On Collective Memory*. U of Chicago P, 1992.

Hall, Kenneth. *The Function of Cinema in the Works of Guillermo Cabrera Infante and Manuel Puig*. PhD thesis. U of Arizona, 1986.

———. *Guillermo Cabrera Infante and the Cinema*. Juan de la Cuesta, 1988.

López, Ana. "Early Cinema and Modernity in Latin America." *Cinema Journal*, vol. 40, no. 1, Fall 2000, pp. 48–78.

———. " Revolution and Dreams: The Cuban Documentary Today." *Studies in Latinamerican Popular Culture*, vol. 11, 1992, pp. 45–58.

———. *Towards A "Third" And "Imperfect" Cinema: A Theoretical and Historical Study of Filmmaking in Latin America*. PhD thesis. U of Iowa, 1986.

Luis, William. *Lunes de Revolución. Literatura y cultura en los primeros años de la Revolución cubana*. Editorial Verbum, 2003.

Martin, Michael T., editor. *New Latin American Cinema*. 2 vol. Wayne State UP, 1997.

Maselli, Francesco. "Fragmentos de una vida." *Cine Cubano* no. 155, nov. 2002, pp. 79–81.

Massip, José. "Así hablaba Zavattini." *Cine Cubano* no. 155, nov. 2002, pp. 50–59.

———. Carta a Cesare Zavattini. 21 de oct. 1955. Documento del Archivo Cesare Zavattini, Biblioteca Panizzi, Reggio Emilia, Italia.

———. "Cronaca cubana." *Bianco e Nero*, Roma, anno LX, no. 6, nov.–dic. 1999, pp. 50–57.

———. "Señales de Zavattini en un antiguo cuaderno de apuntes." *Cine Cubano*, no, 155 nov. 2002, pp. 88–93.

Mestman, Mariano. "From Italian Neorealism to New Latin American Cinema. *Ruptures and Continuities during the 1960s*." *Global Neorealism: The Transnational History of a Film Style*, editado por Giovacchini Saverio y Robert Sklar. UP of Mississippi, 2013, pp. 163–177.

Muguercia, Magalí. "The Body and Its Politics in Cuba of the Nineties. *Boundary 2. An International Journal of Literature and Culture*. Vol. 29, no. 3, Fall 2002, pp. 175–185.

Naito, Mario. "El documental cubano, desde sus orígenes hasta nuestros días." *Cine Cubano* no. 158, segundo semestre de 2005, pp. 8–23.

Nichols, Bill. *Representing Reality: Issues and Concepts in Documentary.* Indiana UP, 1992.

Oldrini, Guido. *Da Roma città aperta alla Ragazza di Bube.* "parte prima. Problem di teoria generale del neorealismo." *Cinema 5,* Ed. Cinema Nuovo, Milano, 1965.

Oroz, Silvia. *Tomás Gutiérrez Alea: los filmes que no filmé.* Editorial UNION, 1989.

Ortega, María Luisa. "La chispa en el polvorín: Una experiencia de cine espontáneo en tiempos de Revolución." *Cuba: Cinéma Et Révolution,* editado por Julie Amiot y Nancy Berthier. Grimh, 2006, pp. 33–42.

Pacifici, Sergio. *From Verismo to Experimentalism.* Indiana UP, 1970.

Paranguá, Paulo Antonio. "Cuban Cinema's Political Challenges." *New Latin American Cinema,* vol. 2, editado por Michael T. Martin. Wayne State UP, 1997, pp. 167–190.

Parigi, Stefania. "Cuba: il presente antico di Zavattini." *Bianco e Nero,* Roma, anno LX, no. 6, nov.–dic. 1999, pp. 37–44.

Pérez, Manolo. "Cesare Zavattini." *Cine Cubano* no. 155, nov. 2002, pp. 76–81.

Puig, Manuel. *Querida Familia: Tomo 1. Cartas europeas (1956–1962).* Buenos Aires: Editorial Entropía, 2005.

Rancière, Jacques. *The Emancipated Spectator.* Verso, 2011.

Re, Lucia. *Calvino and The Age of Neorealism.* Standford UP, 1990.

Reich, Jacqueline y Garofalo Piero, eds. *Re-viewing Fascism: Italian Cinema, 1922–1943.* Indiana UP, 2002.

Rojas, Rafael. *El arte de la espera. Notas al margen de la política cubana.* Editoria Colibrí, 1998.

Ruberto, Laura E. y Kristi M. Wilson. *Italian Neorealism and Global Cinema.* Wayne State UP, 2007.

Ruffinelli, Jorge. "El neorrealismo en cinco países de América Latina: un camino hacia la verdad." *Cine Cubano* no. 155, nov. 2002, pp. 20–31.

Rushton, Richard. *Cinema after Deleuze.* Continuum, 2012.

———. *The Reality of Film: Theories of Filmic Reality.* Manchester UP, 2011.

Salazkina, Masha. "Soviet-Italian Cinematic Exchanges, 1920s–1950s *From Early Soviet Film Theory to Neorealism.*" *Global Neorealism: The Transnational History of a Film Style,* editado por Giovacchini Saverio y Robert Sklar. UP of Mississippi, 2013, pp. 37–51.

Sarno, Geraldo. "Bajo el signo del neorrealismo." *Cine Cubano* no. 155, nov. 2002, pp. 1–17.

Sartorio Donata, editor. Leone Paolo, fotógrafo. *The Italian Touch*. Skira Rizzoli, 2009.

Schmitt, Carl. *The Concept of the Political: Expanded Edition*. U of Chicago P, 2007.

Schoonover, Karl. *Brutal Vision: The Neorealist Body in Postwar Italian Cinema*. U of Minnesota P, 2012.

Schroeder, Paul Alexander. *Tomás Gutiérrez Alea: The Dialectics of a Film-maker*. Routledge, 2002.

Shiel, Mark. *Italian Neorealism. Rebuilding the Cinematic City*. Wall Flower P, 2006.

Stock, Anne Marie, editor. "Introduction: Through Other Worlds and Other Times: Critical Praxis and Latin American Cinema." *Framing Latin American Cinema: Contemporary Critical Perspectives*, xxi–xxxv. U of Minnesota P, 1993.

———. *On Location in Cuba. Street Filmmaking during Times of Transition*. U of North Carolina P, Chapel Hill, 2009.

Taviani, Vittorio y Paolo Taviani. "Collage de textos. Apuntes de un diario: Zavattini." *Cine Cubano* no. 155, nov. 2002, pp. 94–95.

Torri, Bruno. "Cinema e rivoluzione." *Bianco e Nero*, Roma, anno LX, no. 6, nov.–dic. 1999, pp. 45–49.

Vega, Jesús (selección y prólogo). *El cartel cubano de cine*. Editoriales Letras Cubanas, 1996.

———. "Cesare Zavattini: alma del neorrealismo". *Cine cubano*, n. 1, 1990.

———. *Zavattini en la Habana*. Ediciones Unión, 1994.

Vincenti, Giorgio de. "Il cinema moderno e la nozione d'autore." *Bianco e Nero*, Roma, anno LX, no. 6, nov.–dic. 1999, pp. 5–27.

Wayne, Mike. *Political Film. The Dialectics of Third Cinema*. Pluto P, 2001.

Zagarrio, Vito. "Before the (Neorealist) Revolution." *Global Neorealism: The Transnational History of a Film Style*, editado por Giovacchini Saverio y Robert Sklar. UP of Mississippi, 2013, pp. 19–36.

Zavattini, Cesare. Carta a Alfredo Guevara. 21 de jun. 1954. Documento del Archivo Cesare Zavattini, Biblioteca Panizzi, Reggio Emilia, Italia.

———. Carta a Alfredo Guevara. 12 de mayo 1955. Documento del Archivo Cesare Zavattini, Biblioteca Panizzi, Reggio Emilia, Italia.

———. Carta a Alfredo Guevara. 25 de mayo 1955. Documento del Archivo Cesare Zavattini, Biblioteca Panizzi, Reggio Emilia, Italia.

———. Carta a Alfredo Guevara y José Massip. 11 de jun. 1955. Documento del Archivo Cesare Zavattini, Biblioteca Panizzi, Reggio Emilia, Italia.

———. Carta a Alfredo Guevara. 25 de feb. 1960. Documento del Archivo Cesare Zavattini, Biblioteca Panizzi, Reggio Emilia, Italia.

———. Carta a Alfredo Guevara. 6 de marzo 1960. Documento del Archivo Cesare Zavattini, Biblioteca Panizzi, Reggio Emilia, Italia.

———. Carta a Alfredo Guevara. 20 de mayo 1960. Documento del Archivo Cesare Zavattini, Biblioteca Panizzi, Reggio Emilia, Italia.

———. Carta a Alfredo Guevara. 16 de ago. 1960. Documento del Archivo Cesare Zavattini, Biblioteca Panizzi, Reggio Emilia, Italia.

———. Carta a Alfredo Guevara. 12 de sept. 1960. Documento del Archivo Cesare Zavattini, Biblioteca Panizzi, Reggio Emilia, Italia.

———. Carta a Alfredo Guevara. 24 de oct. 1960. Documento del Archivo Cesare Zavattini, Biblioteca Panizzi, Reggio Emilia, Italia.

———. Carta a Alfredo Guevara. 22 de nov. 1960. Documento del Archivo Cesare Zavattini, Biblioteca Panizzi, Reggio Emilia, Italia.

———. Carta a Alfredo Guevara. 14 de marzo 1961. Documento del Archivo Cesare Zavattini, Biblioteca Panizzi, Reggio Emilia, Italia.

———. Carta a Alfredo Guevara. 1 de mayo 1961. Documento del Archivo Cesare Zavattini, Biblioteca Panizzi, Reggio Emilia, Italia.

———. Carta a Alfredo Guevara. 27 de mayo 1961. Documento del Archivo Cesare Zavattini, Biblioteca Panizzi, Reggio Emilia, Italia.

———. Carta a Alfredo Guevara. 27 de ago. 1961. Documento del Archivo Cesare Zavattini, Biblioteca Panizzi, Reggio Emilia, Italia.

———. Carta a Alfredo Guevara. 10 de oct. 1961. Documento del Archivo Cesare Zavattini, Biblioteca Panizzi, Reggio Emilia, Italia.

———. Carta a Alfredo Guevara. 11 de nov. 1961. Documento del Archivo Cesare Zavattini, Biblioteca Panizzi, Reggio Emilia, Italia.

———. Carta a Alfredo Guevara. 6 de jun. 1962. Documento del Archivo Cesare Zavattini, Biblioteca Panizzi, Reggio Emilia, Italia.

———. Carta a Alfredo Guevara. 22 de enero 1963. Documento del Archivo Cesare Zavattini, Biblioteca Panizzi, Reggio Emilia, Italia.

———. Carta a José Hernández. 16 de ago. 1960. Documento del Archivo Cesare Zavattini, Biblioteca Panizzi, Reggio Emilia, Italia.

———. Carta a Julio García Espinosa. 21 de sept. 1960. Documento del Archivo Cesare Zavattini, Biblioteca Panizzi, Reggio Emilia, Italia.

———. Carta a Julio García Espinosa. 14 de marzo 1961. Documento del Archivo Cesare Zavattini, Biblioteca Panizzi, Reggio Emilia, Italia.

———. "Come si scrive una sceneggiatura." *Bianco e Nero*, Roma, anno LX, no. 6, nov.–dic. 1999, pp. 102–103.

———. "Diario." *Cinema Nuovo*, anno IV, no. 59, 25 magg. 1955, pp. 366–367.

Zavattini, Cesare. "Lettera ad Alfredo Guevara." *Bianco e Nero*, Roma, anno LX, no. 6, nov.–dic. 1999, pp. 115–117.

———. *Neorealismo ecc*, editado por Mino Argentieri. Bompiani, 1979.

———. "L'officina cubana." *Bianco e Nero*, Roma, anno LX, no. 6, nov.–dic. 1999, pp. 63–101.

———. "Per una discussione con i *non impegnati*." *Bianco e Nero*, Roma, anno LX, no. 6, nov.–dic. 1999, pp. 104–114.

———. Telegrama a Alfredo Guevara. Nov. 1962 [sin día]. Documento del Archivo Cesare Zavattini, Biblioteca Panizzi, Reggio Emilia, Italia.

———. Telegrama a Alfredo Guevara. 22 de enero 1963. Documento del Archivo Cesare Zavattini, Biblioteca Panizzi, Reggio Emilia, Italia.

———. Telegrama a Alfredo Guevara. Sin fecha. Documento del Archivo Cesare Zavattini, Biblioteca Panizzi, Reggio Emilia, Italia.

———. *Totò il bueno*. Bompiani, 1943.

———. *Zavattini: Sequences from a Cinematic Life*. Prentice Hall, 1970.

Filmografía

Accattone. Dirigido por Pier Paolo Pasolini. Arco Film, Cino del Duca, 1961.

L'amore in città. Dirigido por Michelangelo Antonioni, Federico Fellini, Alberto Lattuada, Carlo Lizzani, Francesco Maselli, Dino Risi, Cesare Zavattini. Faro Film, 1953.

El angel exterminador. Dirigido por Luis Buñuel. Barcino Films, Producciones Gustavo Alatriste, Gustavo Alatriste, 1962.

Assunta Spina. Dirigido por Francesca Bertini y Gustavo Serena. Caesar Film, 1915.

Avanti c'è posto... Dirigido por Mario Bonnard. ENIC, 1942.

Las aventuras de Juan Quin Quin. Dirigido por Julio García Espinosa. ICAIC, 1967. Dic. 2019. *YouTube*, www.youtube.com/watch?v= inwt8n09554.

I bambini ci guardano. Dirigido por Vittorio De Sica, 1944.

Bellissima. Dirigido por Roberto Rossellini. CEIM Income, 1951.

Caccia tragica. Dirigido por Giuseppe De Santis. Libertas Film, 1947.

Il cappotto. Dirigido por Alberto Lattuada. Faro Film, Titanus, 1952.

Casta de robles. Dirigido por Manolo Alonso. Producciones San Miguel, 1954.

De cierta manera. Dirigido por Sara Gómez. ICAIC, 1977.

La ciociara. Dirigido por Vittorio De Sica. 1960. Titanus Distribuzione.

Cronache di poveri amanti. Dirigido por Carlo Lizzani. Cooperativa Spettatori Produttori Cinematografici, 1954.

Cuba baila. Dirigido por Julio García Espinosa. ICAIC, 1963. Dic. 2019. *YouTube*, www.youtube.com/watch?v=nIzFcyFtXME&t=6s (parte I) www.youtube.com/watch?v=Cuarmhl-Ix8&t=1538s (parte II) www.youtube.com/watch?v=C_rqreaH8g4&t=10s (parte III).

Cuba '58. Dirigido por Jorge Fraga y José Miguel García Ascot. ICAIC, 1962.

Darò un milione. Dirigido por Mario Camerini. Nuovo Mondo Motion Picture, 1935.

I delfini. Dirigido por Francesco Maselli. Lux Film, Vides Cinematografica, 1960.

Deserto rosso. Dirigido por Michelangelo Antonioni. Rizzoli Film, 1964.

La dolce vita. Dirigido por Federico Fellini. Riama Film, Cinecittà (co-producción), Pathé Consortium Cinéma (co-producción), 1960.

Esta tierra nuestra. Dirigido por Tomás Gutiérrez Alea, Julio García Espinosa (co-director). Dirección de Cultura del Ejercito Rebelde, ICAIC, 1959.

Europa 51. Dirigido por Roberto Rossellini. Lux, 1952.

Gente en la playa. Dirigido por Néstor Almendros. Documental corto, 1960. Ago. 2011. *Dailymotion*, www.dailymotion.com/video/x348l1_gente-en-la-playa_creation.

Germania anno zero. Dirigido por Roberto Rossellini. G.D.B. Film, 1948.

Giacomo l'idealista. Dirigido por Alberto Lattuada. Artisti Tecnici Associati (ATA), 1943.

Guantanamera. Dirigido por Tomás Gutiérrez Alea, Juan Carlos Tabío. Alta Films, ICAIC, Prime Films, 1995.

Historia de la Revolución. Dirigido por Tomás Gutiérrez Alea. ICAIC, 1960. Enero 2016. *YouTube*, www.youtube.com/watch?v=2NNNMWOoojc.

Hon dansade en sommar [She danced for a summer]. Dirigido por Arne Mattsson. Lennart Landheim, 1951.

Hotel Tropical (Me gustan todas). Dirigido por Juan José Ortega. Compañía Cinematográfica Méxicana, 1954.

Gli indifferenti. Dirigido por Francesco Maselli. Lux Film, Ultra Film, Vides Cinematografica, Compagnie Cinématographique de France (co-production),1964.

Italiani brava gente. Dirigido por Giuseppe De Santis. Coronet s.r.l., Galatea Film, Mostfilm, 1964.

El joven rebelde. Dirigido por Julio García Espinosa. ICAIC, 1962. Abr. 2016, *YouTube,* www.youtube.com/watch?v=8qRBQ0pMdHc.

Ladri di bibiclette. Dirigido por Vittorio De Sica. 1949. Ente Nazionale Industrie Cinematografiche, 1948.

Luci del varietà. Dirigido por Federico Fellini, Alberto Lattuada. Capitolium, 1950.

La lupa. Dirigido por Alberto Lattuada. Ponti-De Laurentis Cinematografica, 1953.

El Mégano. Dirigido por Julio García Espinosa, 1955. Enero 2017. *YouTube*, www.youtube.com/watch?v=bzBsw58u0rI.

Memorias del subdesarrollo. Dirigido por Tomás Gutiérrez Alea. ICAIC, 1968.

I mille di Garibaldi, 1860. Dirigido por Alessandro Blasetti. Societá Anonima Stefano Pittaluga, 1934.

Miracolo a Milano. Dirigido por Vittorio De Sica. 1951. Ente Nazionale Industrie Cinematografiche, 1951.

La muerte de un burócrata. Dirigido por Tomás Gutiérrez Alea. ICAIC, 1966. Enero 2011. *Vimeo*, vimeo.com/18810677.

L'oro di Napoli. Dirigido por Vittorio de Sica. Carlo Ponti Cinematografica, Dino de Laurentis Cinematografica, 1954.

Ossessione. Dirigido por Luchino Visconti. 1943. Roma, Italia: Industrie Cinematografiche Italiane, 2002.

Paisà. Dirigido por Roberto Rossellini. 1946. Metro-Goldwin-Mayer, 2006.

Pane, amore e fantasia. Dirigido por Luigi Comencini. Titanus Distribuzione, 1953. Mya Communication, 2004.

Piccolo mondo antico. Dirigido por Mario Soldati. Artisti Tecnici Associati (ATA), Industrie Cinematografiche Italiane (ICI), 1941.

P.M. Dirigido por Sabá Cabrera Infante, Orlando Jiménez-Leal. 1961. Jun. 2016. *YouTube*, www.youtube.com/watch?v=QKvbUeqPYlo.

Por primera vez. Dirigido por Octavio Cortázar. ICAIC, 1967. Jul. 2011. *YouTube*, www.youtube.com/watch?v=gKf4maMqbVo.

La porta del cielo. Dirigido por Alessandro Biasetti. Lux Film, 1945.

Quattro passi fra le nuvole. Dirigido por Alessandro Biasetti. ENIC, 1942. Ripley's Home Video, 2007.

Raíces. Dirigido por Benito Alazraki. Teleproducciones, 1954.

Reina y Rey. Dirigido por Julio García Espinosa. ICAIC, 1994.

Riso Amaro. Dirigido por Giuseppe De Santis. Lux Film, 1949.

Ritmo de Cuba. Dirigido por *Néstor Almendros.* Havana Film Festival, 1960. Agosto 2015. *Cuba Encuentro*, www.cubaencuentro.com/multimedia/videos/ritmo-de-cuba.

Roma città aperta. Dirigido por Roberto Rossellini. 1945. Minerva Film, 1997.

Roma, ore 11. Dirigido por Giuseppe De Santis. Titanus Distribuzione, 1952.

Sciuscià. Dirigido por Vittorio De Sica. ENIC, 1946. Medusa Video, 2007.

Senso. Dirigido por Roberto Rossellini. Lux Film, 1954. Dolmen Home Video, 2007.

Sogno di Giovanni Bassain. Dirigido por Filippo Perrone y Tomás Gutiérrez Alea. Centro Sperimentale di Cinematografia, 1953.

Soy Cuba. Dirigido por Mikhail Kalatozov. ICAIC, 1964.

Sperduti nel buio. Dirigido por Nino Martoglio. Morgana Films, 1914.

Filmografía

Stromboli. Dirigido por Roberto Rossellini. 1950. Cinecittá, 2006.

Terra madre. Dirigido por Alessandro Blasetti. Societá Anonima Stefano Pittaluga, 1931. Ripley's Home Video, 2010.

La terra trema. Dirigido por Luchino Visconti. CEIAD, 1948.

Tire dié. Dirigido por Fernando Birri. Mar del Plata Film Festival, 1960. Julio 2011. *YouTube*, www.youtube.com/watch?v=B3DedMr5NwE.

Umberto D. Dirigido por Vittorio De Sica. Dear Film, 1952. Medusa Video, 2004.

Un pilota ritorna. Dirigido por Roberto Rossellini. Alleanza Cinematografica Italiana (A.C.I.), 1942.

Viaggio in Italia. Dirigido por Roberto Rossellini. Titanus Distribuzione, 1953.

La vivienda. Dirigido por Julio García Espinosa. ICAIC, 1959.

Índice alfabético

Accattone, 64

Almendros, Néstor, 63, 77, 167, 182n1, 185n14, 186n8, 186n9, 187nn10–11, 188n2

Alonso, Manolo, 74, 186n5

Amore in città, 45, 183n6

El ángel exterminador, 64

Antonioni, Michelangelo, 28, 34, 36–37, 50, 73, 176–77, 183n6, 191n10

Archivo Cesare Zavattini, 2, 53, 60, 164, 182n9, 182n3, 184nn11–12, 186n9, 187nn12–13, 188n2, 191n6, 191n8, 191n10

Aristarco, Guido, 35–36, 38, 41, 78, 182n10

Artistas cubanos, 63, 185n12

Asalto a palacio, 63

El asalto al cuartel Moncada, 63

Assunta Spina, 34

I bambini ci guardano, 32, 34, 114

Barbachano Ponce, Manuel, 1, 54, 59, 106, 149

Barbaro, Umberto, 25, 30

Bazin, André, 29–30, 41, 46, 139, 140

Belli, Marisa, 73

Bellissima, 39

Bianco e Nero, 34, 60, 181, 184n12, 185n12

Birri, Fernando, 1, 15, 43, 167, 169, 182n1

Blanco, Juan, 107

Blasetti, Alessandro, 34

Buñuel, Luis, 64

Burton, Julianne, 16, 122, 171–75, 189n6, 192n1

Cabrera Infante, Guillermo, 62

Cabrera Infante, Sabá, 184n10

Calvino, Italo, 23, 28, 180n1, 181n9

Camerini, Mario, 48, 183n4

Cándido, 63

Il cappotto, 73, 183n6

Casta de robles, 74, 186n5

Castro, Fidel, 63, 140–41, 154, 175

Centro Sperimentale di cinematografia (Centro sperimentale, CSC), 1–2, 6, 8, 30–31, 34, 43, 55, 59, 65, 67–69, 83, 86, 88, 90, 98, 134, 163–64, 169, 182n1, 185n14, 187n10–11, 187nn1–2, 188nn2–3, 191n10

Chanan, Micheal, 15–17, 108, 118, 139, 161, 170–72

Chaplin, Charles, 85

Chiarini, Luigi (chiariniana), 31, 34, 36

Cine Cubano, 22, 43–44, 59–60, 65, 67, 82, 171, 182n5, 185n14

Cinema Nuovo, 56, 77–78, 81, 101, 105, 182n10, 182n11

Cinéma-vérité, 50

La ciociara, 45, 65, 83, 117, 181n8, 185n14

Color contra color, 63

Comencini, Luigi, 39

Congreso de Parma, 56, 183n8

Cortázar, Octavio, 167

Crowder-Taraborrelli, Tomás, 17

Darò un milione, 48

De cierta manera, 73, 174, 176

De Santis, Giuseppe, 28, 34–35

De Sica, Vittorio, 3, 12, 28, 32, 34–35, 36, 38–40, 45, 48, 57, 101, 114, 117, 169, 177, 179, 181n8, 183n4, 185n14, 192n2

Dialéctica del espectador, 22, 87, 168, 175, 176

Di Nolfo, Ennio, 16, 24, 28–30, 32–34, 57, 58

La dolce vita, 10, 39, 64, 124, 179n2

Escuela Internacional de Cine y Televisión de San Antonio de los Baños (EICTV), 2, 43, 164, 167, 168, 182n9

Eisenstein, Sergei, 30, 85

Fellini, Federico, 10, 28, 37, 39, 46, 50–51, 64, 73, 98, 124, 179n2, 183n6

Festival de Cine de Pesaro, 174–75

Film-inchiesta, 50

Fondazione Un Paese, 2, 164, 184n9

Fraga, Jorge, 55

Free Cinema, 71, 124, 186n4

Gambetti, Giacomo, 46–49, 61, 183n4

García Ascot, José Miguel, 124, 140, 189n1

García Espinosa, Julio, 1–2, 4–13, 18, 20–22, 54–56, 61, 63, 65, 66–69, 75, 81–89, 98–102, 105–09, 114, 117–19, 121–22, 133–34, 140–42, 144–49, 152–57, 159–61, 163–75, 177–78, 180n6, 182n1, 185n14, 185n1, 186n8, 187n11, 187n1, 188n2, 189n5, 189n7, 189n1

García Márquez, Gabriel, 167, 169, 182n1

García Mesa, Héctor, 59, 62, 135–36, 140, 152–53

Garofalo, Piero, 16

Germania anno zero, 35

Giovacchini, Saverio, 16, 24, 33, 122, 138

Il giudizio universale, 45

Glissant, Édouard, 18–19, 100

Gómez, Manuel Octavio, 133, 167, 169

Gómez, Sara, 13, 73, 174

Gramsci, Antonio (gramsciana), 27, 36, 180n6, 181n6, 182n10

Guevara, Ernesto Che, 63, 153

Guevara, Alfredo, 13, 55, 56, 59, 63, 76–77, 99, 100–07, 133, 135–38, 140–51, 166–67, 182n9

Guillén Landrián, Nicolás, 167

Gutiérrez Alea, Tomás (Titón), 1–2, 4–13, 18, 20–21, 22, 54–56, 61, 63, 65–84, 86–91, 94, 97–105, 107, 117–18, 119, 121–25, 129, 133, 140, 161, 164–70, 172–78, 182n1, 185n14, 185n1, 185n3, 186nn7–8, 187n11, 187n1, 188n2, 188n5, 189n7, 191n5

Habana hoy, 63, 185n12

Haydú, Jorge, 55, 107

Hernández, José, 62, 133, 135, 140, 142–43, 152–53

Historias de la Revolución, 7, 9–10, 18, 21, 61, 70, 97, 121–26, 132–33, 160, 164, 166, 170, 172, 184n10, 185n3, 189n1

Hollywood, 26, 30, 33, 45, 50, 64, 72, 174, 186n4

hollywoodiense, 31, 46

Hotel Tropical, 74, 186n5

Instituto Cubano del Arte e Industria Cinematográfico (ICAIC), 2, 4, 8, 11, 55, 59–61, 65, 68, 76–77, 121, 133–34, 149–50, 152,

156–57, 164, 166, 169–70, 172, 180n7, 182n9, 183n7, 184n10, 184n12, 186nn8–9, 188n6, 189n1

La invasión, 63

Le italiane e l'amore, 45

El joven rebelde (*El joven*), 7, 10–11, 18, 21, 64, 76, 121–22, 133–36, 139–46, 148–49, 151–61, 165–66, 170, 172–73, 179n3, 180n7, 191n7

Ladri di biciclette (*Ladrones de bicicletas*), 35, 45, 82, 84, 114, 181n8, 185n14, 192n2

Lattuada, Alberto, 29, 50, 54, 73, 183n6

Levi, Primo, 145–46, 181n9, 182n9

Lizzani, Carlo, 50–52, 181n8, 183n6

López, Ana, 16, 171, 192n1

Maggiorani, Lamberto, 82–83

Manet, Eduardo, 59, 63

Martelli, Otello, 10, 124, 132, 185n3, 189n1

Martoglio, Nino, 28, 34

Maselli, Francesco, 50, 145, 183n6, 191n10

Massip, José, 13, 55, 62, 64, 100–01, 105–07, 135, 140, 152–53

Memorias del subdesarrollo, 9, 12, 73, 92, 176, 177

El Mégano, 4, 7, 9, 21, 56, 59, 77, 81, 86, 88, 89–90, 98–102, 104–14, 117–19, 133, 166, 170, 185n1

Mestman, Mariano, 17, 58–59, 86–87

Miracolo a Milano (*Milagro en Milán*), 39, 45, 82, 101–02, 117, 181n8

I misteri di Roma, 45

Moravia, Alberto, 145–46, 181nn8–9, 182n9

La muerte de un burócrata, 9, 12, 73, 92, 176

Mussolini, Benito, 29, 31–32, 44, 155

Mussolini, Vittorio, 32, 34, 182n10

Neorrealismo (neorrealismos, neorrealismo *a lo cubano*), 1–41, 43, 45–46, 48–52, 55–59, 61, 64–76, 78–92, 97–98, 101–02, 105, 107–08, 117–19, 121–22, 124, 132, 134, 136, 140–42, 152, 156–70, 172–78, 179n2, 180nn1–2, 181n9, 182nn9–11, 183n8, 185n3, 186n7, 188n5, 189nn6–7, 189n9

New Wave, 124, 186n4

Noi donne, 45

Nuestro Tiempo *see* Sociedad Cultural Nuestro Tiempo

L'oro di Napoli, 39, 45, 181n8

Ortega, Juan José, 74, 186n5

Ossessione, 34

Paese sera, 54

Paisà, 3, 10, 35, 37, 114, 123–24, 129, 180n4, 192n2

Pane, amore e fantasia, 39

Pasolini, Pier Paolo, 64, 181n8

El pequeño dictador, 63, 135

Por un cine imperfecto, 22, 87, 122, 163, 168, 170–71, 173–74, 176, 178

Pratolini, Vasco, 51, 145–46, 181n8, 182n9

El premio gordo, 63

Prensa amarilla, 63
Puig, Manuel, 1, 163, 182n1, 187n10

Quattro passi fra le nuvole, 34
Qué suerte tiene el cubano, 63
¿Quién es?, 63

Raíces, 54
Rancière, Jacques, 19–20, 97, 139, 175
Reich, Jacqueline, 16
Reina y Rey, 12, 177
Resistenza italiana (Resistencia), 6, 25–26, 56, 179–80, 191n11
Revolución (Revolución cubana), 4, 6–10, 15, 17, 21, 45, 56, 59–61, 65, 67, 69–70, 73, 76, 80, 87, 89, 98–99, 107–08, 119, 121–23, 126–31, 133–35, 137, 145, 146, 152, 154–60, 164–65, 169–77, 179n4, 183n7, 184n10, 185n2, 188n5, 190n2, 192n12
Revolución en Cuba, 63, 135, 144, 148
Riso amaro 35
Rocha, Glauber, 1, 82
Roma città aperta, 3, 24, 32, 34–35, 37, 41, 84–85, 114, 117, 180n4, 192n2
Romeo y Julieta, 63
Rossellini, Roberto, 3, 10, 24, 28, 32, 34–37, 40, 48, 57, 73, 98, 114, 117, 123–24, 169, 192n2
Ruberto, Laura E., 17
Ruptura (rupturas), 5, 7, 8, 10–15, 17–20, 22, 25, 28, 32–33, 34, 40, 52–53, 59, 62, 66, 76, 79–81, 83, 87, 104, 119, 123, 126, 132, 134, 141, 145, 152, 157, 160–62, 165–74, 178

Rushton, Richard, 14–16

Salazkina, Masha, 17, 28–31, 33–34
Schoonover, Karl, 16, 24, 29–30, 34, 46, 139, 140
Sciuscià, 3, 35, 45, 181n8
Segunda Guerra Mundial, 1, 3, 6, 25, 38, 172, 179n2, 179n5, 188n5, 191n11
Senso, 39, 181n8
Serena, Gustavo, 34
Sklar, Robert, 16, 24, 33, 122
Sociedad Cultural Nuestro Tiempo, 6–7, 9, 54–55, 56, 68–70, 77, 81, 83, 90, 99, 101–02, 106–07, 118, 133, 169, 185n1.
Sogno di Giovanni Bassain (*Sogno*), 2, 7–9, 21, 86, 88–91, 93, 97–98, 118–19, 166, 187n1, 188n3, 188n5
Solás, Humberto, 1, 167
Sperduti nel buio, 28, 34
Stazione Termini, 45

La terra trema, 45, 181n8
Il tetto, 45
Tiempo muerto, 63
Togliatti, Palmiro, 38, 65, 82–83, 180n6, 185nn13–14

Umberto D., 3, 12, 38–39, 45, 82, 177, 179n2, 180n4, 181n8
Unión de Escritores y Artistas de Cuba (UNEAC), 2, 4

Velasco, Hugo, 132
Véjar, Sergio, 132
Verga, Giovanni, 28, 181n8, 183n6
La veritàaaa, 44–45
Visconti, Luchino, 28, 34–36, 39–40, 48, 57, 169, 181n8, 183n4, 191n10

William Soler, 63
Wilson, Kristi M., 17

Yelín, Sául, 132

Zagarrio, Vito, 16, 28–31, 33–34
Zavattini, Arturo, 2, 10, 124, 132,
 164
Zavattini, Cesare (Za, zavattiniana),
 2–14, 17–18, 20–22, 25–26,
 32–33, 35–39, 41, 43–70,
 72–73, 75–84, 86, 88–89,
 91–92, 98–108, 118–19,
 121–22, 124, 129, 133–61,
 164–70, 173, 175, 177,
 179nn23, 180nn2–3, 181n8,
 182n9, 182n3, 183nn4–6,
 183nn8–9, 184nn11–12,
 185n3, 186nn7–9,
 187nn12–13, 188n2,
 191nn6–8, 191nn10–11

Sobre el libro

Anastasia Valecce
Neorrealismo y cine en Cuba: Historia y discurso en torno a la primera polémica de la Revolución, 1951–1962
PSRL 80

Neorrealismo y cine en Cuba: Historia y discurso en torno a la primera polémica de la Revolución, 1951–1962 examina la historia estética y las relaciones entre la producción cinematográfica cubana y el neorrealismo italiano. El recorrido histórico comienza en 1951, antes del triunfo de la Revolución, y termina en 1962, año que marca la ruptura entre los cineastas cubanos y la estética neorrealista italiana. Las colaboraciones principales sucedieron entre los directores de cine Tomás Gutiérrez Alea y Julio García Espinosa y el cineasta neorrealista italiano Cesare Zavattini. Las circunstancias que llevaron al fin de las relaciones entre Zavattini y los cineastas cubanos están conectadas a la película *El joven rebelde*, dirigida por García Espinosa y estrenada por primera vez en 1961. La ruptura se dio por divergencias creativas e ideológicas sobre la manera en que se quería retratar al protagonista del largometraje. Este detalle, que aparentemente puede parecer de menor importancia, tuvo repercusiones importantes que llevaron a un distanciamiento de García Espinosa, de Gutiérrez Alea, así como del resto de los cineastas cubanos que estaban trabajando en el Instituto Cubano del Arte e Industria Cinematográficos (ICAIC) a partir de 1959, para buscar sus propias estrategias creativas con el fin de moldear una producción cinematográfica nacional. Sin embargo, cabe señalar que los cineastas cubanos no habrían encontrado la gramática necesaria para reescribir su cine revolucionario sin las colaboraciones y sobre todo sin la ruptura con Zavattini. Este nuevo lenguaje cinematográfico no habría podido existir sin las varias pausas y distancias que caracterizaron la relación cubana con el neorrealismo. En otras palabras, el intercambio fragmentado entre García Espinosa, Gutiérrez Alea y Zavattini creó nuevos espacios dentro de los cuales los cubanos pudieron encontrar oportunidades creativas para expresar su propia visión cinematográfica.

About the book

Anastasia Valecce
Neorealism and Cinema in Cuba: History and Discourse on the First Polemic of the Revolution, 1951–1962
PSRL 80

Neorealism and Cinema in Cuba: History and Discourse on the First Polemic of the Revolution, 1951–1962 examines the aesthetic history and relations between Cuban film production and Italian Neorealism. The historical framework begins in 1951 before the triumph of the Cuban Revolution and ends in 1962, a year that marks a rupture between Cuban filmmakers and the Italian neorealist aesthetic. The main collaborations happened between Cuban directors Tomás Gutiérrez Alea and Julio García Espinosa and Italian neorealist filmmaker Cesare Zavattini. The circumstances that led to the end of the relationship between Zavattini and the Cuban filmmakers are connected to the film *El joven rebelde* (*The Young Rebel*), directed by García Espinosa and screened for the first time in 1961. The rupture centered on creative and ideological differences regarding the way in which the protagonist was to be portrayed in the movie. This seemingly minor disagreement had considerably larger repercussions, the end result of which was that García Espinosa and Gutiérrez Alea, as well as the rest of the Cuban filmmakers who worked within the Instituto Cubano del Arte e Industria Cinematográficos (ICAIC) after 1959, were driven to find their own creative strategies to craft a national film production. However, the Cuban filmmakers would not have found the necessary grammar to rewrite their own revolutionary cinema without the rupture with Zavattini. This new cinematographic language could not have existed without the various pauses and the distances that characterized the Cuban relationship with Neorealism. In other words, the fragmentary interchange between García Espinosa, Gutierrez Alea, and Zavattini created new spaces in which the Cubans could find creative opportunities to express their own cinematic vision.

Sobre la autora

Anastasia Valecce es una profesora asociada de estudios hispánicos en el departamento de World Languages and Cultures de Spelman College. Sus intereses académicos se centran en el estudio del Caribe contemporáneo con un enfoque sobre Cuba, Puerto Rico y la República Dominicana. Su trabajo se mueve en el campo de los estudios de cine, estudios cuir y de género, artes visuales, producciones culturales, literatura, performance y cultura pop. Sus últimos trabajos incluyen artículos sobre la producción cultural, visual, cinematográfica y cuir contemporánea en Puerto Rico, República Dominicana y Cuba.

About the author

Anastasia Valecce is an Associate Professor of Hispanic Studies in the Department of World Languages and Cultures at Spelman College. Her research centers on contemporary Caribbean studies with a special focus on Cuba, Puerto Rico, and the Dominican Republic. Her work includes film studies, queer and gender studies, visual art, visual culture, literature, performance studies, and pop culture. Her latest works include articles on contemporary cultural, visual, film, and queer productions in Puerto Rico, Dominican Republic, and Cuba.

"*Neorrealismo y cine en Cuba: Historia y discurso en torno a la primera polémica de la Revolución (1951–1962)* profundiza en la investigación de archivos y se sirve de fuentes intrigantes e inéditas para hacer una excelente contribución a la historia del neorrealismo italiano y su impacto en el cine cubano de los años cincuenta y comienzo de los sesenta cuando se inicia el llamado cine de la Revolución. Es una obra pionera que realiza una exploración perspicaz del itinerario cinematográfico de Tomás Gutiérrez Alea y Julio García Espinosa comenzando con los años de estudiantes en el Centro Sperimentale di cinematografia (CSC) en Roma, Italia, hasta el lanzamiento de sus primeras películas en 1960 y 1961, respectivamente, bajo los auspicios del Instituto Cubano de Arte e Industria Cinematográficos (ICAIC).

Una hermosa exploración de la influencia y la fuerza creadora y generativa de la relación entre una de las figuras más importantes del neorrealismo italiano, Cesare Zavattini, y la creación, en palabras de Gutiérrez Alea y García Espinosa, de un "verdadero cine cubano," es decir, de un cine revolucionario cubano antes y después de la institucionalización del ICAIC.

Una lectura rica en detalles, instructiva y placentera para todos aquelles interesados en el cine mundial, el neorrealismo italiano, el cine latinoamericano y, más incisivamente, en la génesis del cine revolucionario cubano."

—Lourdes Martínez-Echazábel
University of California Santa Cruz

CPSIA information can be obtained
at www.ICGtesting.com
Printed in the USA
LVHW050046181120
671949LV00015B/521